設計史與設計思潮

林銘煌　編著

全華圖書股份有限公司

自序

　　近 10 年來，在臺灣，大眾市場對於產品美感的重視大幅提升，同時企業在國際競爭下，面臨轉型的抉擇，社會上漸漸意識到創意和造形的重要性，於是工業設計這個行業透過媒體報導，終於被大眾所知曉，學習設計的人口逐年增加。

　　依作者在大學和研究所教學的經驗，學生對於零零總總的設計事蹟、設計師的作品理念及內涵的了解，可謂知其然而不知其所以然，其實這也是可預期的現象，畢竟因年代、地點、社會、文化都不同，確實難以切入陌生的西方社會發展、設計演變的思想模式及繁雜難記的設計師名字。十年前因備課之故，著手將之前唸博士時拜讀的設計史書籍，整理成冊，想不到竟成為許多學校使用的教科書，甚感榮幸。

　　在國外唸碩士的階段，論文指導教授 Susann Vihma 是藝術和設計史專材；博士階段又有緣會晤英國設計史權威 Penny Sparke 教授，後來她也是我碩士轉博士學位升級口試委員會主席，她在設計史上的著作超過 20 冊，國內許多進口設計書籍即出自其手；另外一位熟知歐美設計的作家 Hugh Aldersey-Williams 也是我博士論文的指導老師之一。他們在設計史上的貢獻，自然成為我的楷模和學習的目標。有幸和他們學習，令我感到更應該把自己所學所知，和大家分享。

本書分為四大章。第一章，介紹與工業設計源起相關的運動，從美術工藝運動到流線型風格都有論述，重點放在設計行業中最基礎的「現代主義」的奠定，然而因歷史久遠，又相關書籍論述較為普及，在此以重點介紹為主。第二章，講述從 60 年代起，在後現代思潮推波助瀾之下，工業設計邁向百家爭鳴、多彩多姿的年代。第三章，介紹 90 年代到千禧年，這 10 年間面臨後現代思潮的沖刷與挑戰，現代主義自我的衷折與修正，以及後現代主義再度邁向成熟和商業化的摸索。第四章，分析 2001 ～ 2010 年間，家具和電子產品上廣受歡迎的極簡風格、充滿童趣的幽默設計、以及在概念上因地球暖化突顯環保議題的現成物設計 (ready made)、和在設計史上不曾停過的復古風。

　　本書大量收入近 30 年來當代設計思潮和風格發生的演變，希望讀者把握較新的設計知識，而不只是陳年老舊的歷史而已。各章節除了介紹設計運動與重要的代表人物外，更嘗試從時代角度、社會背景、工業技術發展和形　式特徵等方面，來比較各運動之間不同之處。另外，對於設計運動的定義、起源、始末和關係的延續，亦嘗試分別加以擬清及比較它們的異同，例如：現代、後現代、新現代、極簡等等，這些思想與型式表現上的歸類、定義一併以個人整理後的觀點詳加介紹，提供參考，以解決令人混淆不清的名詞。

目錄

Chapter1 現代主義 (20~50s)

1.1 源起 4

 1.1.1　英國美術工藝運動　5

 1.1.2　新藝術運動　13

1.2 保守的現代主義　30

 1.2.1　裝飾藝術　31

1.3 激進的現代主義　42

 1.3.1　荷蘭風格派　43

 1.3.2　蘇聯的構成主義　47

 1.3.3　德國包浩斯與機能主義　49

1.4 戰後的現代主義　62

 1.4.1　美國的流線型　63

 1.4.2　北歐結合工藝的現代設計　70

 1.4.3　義大利設計的興起　78

 1.4.4　德國的新現代設計　81

1.5 討論　84

 1.5.1　左右歐美設計運動發展的因素　84

 1.5.2　幾何形態 vs. 有機形態　86

Chapter2 後現代思潮 (60~80s)

2.1 現代主義的國際風格　92

2.1.1　美國　93

2.1.2　德國　97

2.1.3　瑞士　100

2.1.4　北歐　100

2.2 普普運動　102

2.2.1　英國的普普運動　102

2.2.2　義大利的普普設計　106

2.2.3　北歐的普普運動　110

2.3 後現代風格　113

2.3.1　高科技　114

2.3.2　變相高科技　119

2.3.3　阿基米亞＆曼菲斯　126

2.3.4　後現代主義　138

2.3.5　極簡主義　143

2.3.6　原型　149

2.4 微電子產品設計　152

2.4.1　科技對微電子產品設計的影響　152

2.4.2　產品語意學　158

2.4.3　解構主義　163

2.5 設計新興國家　168

2.5.1　日本　168

2.5.2　西班牙　174

目錄

Chapter3 新現代風格 (90s)

3.1 折衷的新現代主義　182

3.1.1　建築與產品設計　182

3.1.2　百靈牌（Braun）　184

3.1.3　Bang&Olufsen 公司　187

3.1.4　賈斯柏．莫里森　191

3.2 後現代風格的延伸與未來設計的探擂　194

3.2.1　阿烈西（Alessi）　194

3.2.2　飛利浦設計（Philips）　200

3.2.3　菲利普．史塔克 (Philippe Starck)　206

3.2.4　青蛙設計（Frog）　212

3.2.5　IDEO（IDEO Product Development）　218

3.2.6　隆．阿拉德（Ron Arad）　222

3.2.7　楚格設計（Droog Design）　224

3.3 結合設計的新技術、新材料和行銷策略　226

3.3.1　索尼（Sony）　226

3.3.2　帥奇錶（Swatch）　232

3.3.3　耐克（Nike）　238

3.3.4　蘋果電腦（Apple）　241

3.3.5　戴森（Dyson）　244

3.3.6　諾基亞（Nokia）　246

Chapter4 當代設計 (2000~2010s)

4.1 極簡設計　254

4.1.1　簡樸設計的傳統　254

4.1.2　極簡建築與室內設計　258

4.1.3　極簡與原型　262

4.1.4　多元的極簡設計　265

4.1.5　極簡設計的特徵　271

4.2 幽默設計 274

4.2.1　幽默的藝術根基與傾向性　275

4.2.2　滑稽的設計　279

4.2.3　幽默設計的技巧和特徵　281

4.3 現成物與綠色設計　286

4.3.1　現成物在藝術上的根基與設計上的發展　286

4.3.2　材料再生與綠色設計　296

4.4 經典與復古設計　298

4.4.1　經典家具與復古現象　300

4.4.2　汽車的品牌識別與復古設計　310

4.4.3　討論　322

Chapter 1
現代主義

1.1　源起
1.2　保守的現代主義
1.3　激進的現代主義
1.4　戰後的現代主義
1.5　討論

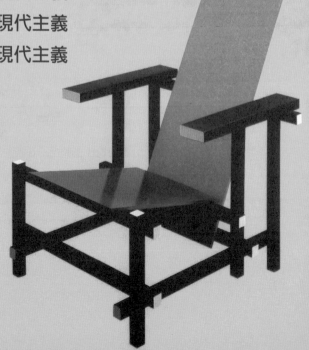

Chapter 1
現代主義
(Modernism, 20s-50s)

何謂現代主義？就設計而言，恐怕每個人都有不同的認知，在此我們以潘尼‧史派克 (Penny Sparke) 在著作 "A Century of Design" 中的歷史觀點為標準，大致在 60 年代以前可分為：1. 保守的現代主義 (Conservative Modernism)、2. 激進的現代主義 (Progressive Modernism)、3. 新現代主義 (New-modernism) 三階段，雖然其間的差異和重疊的部分難以劃分的相當清楚，不過透過較具有代表性的運動、設計風格可以提供我們較明顯的區隔。

依她的看法，第一次世界大戰可以作為現代主義崛起的分水嶺。在第一次世界大戰之後，新藝術運動 (Art Nouveau) 已經逐漸平息而成為一種風格，取而代之的即為現代主義。此時，她所謂激進的現代主義與保守的現代主義同時進行著；激進的現代主義指的是機能主義 (Functionalism)，一個高度追求合理性的思想，在建築和設計理論上，有重要的影響力；而保守的現代主義指的是裝飾運動（Art Deco），在天性上偏向延續人類先前建立下來的傳統設計歷史，而自然的發展下去。

　　在二次世界大戰期間到 60 年代，歐洲在重建家園及經濟的氣氛之下，各國紛紛延續在 1945 年前各自發展出來的現代主義，稱之為新的現代主義 (New-modernism)。

　　在二次大戰之前，激進的現代主義設定了基本的調子，大戰之後，現代主義則和理想中的「好的設計」相提並論、齊頭並進。其中尤以德國致力恢復包浩斯理念，極為鮮明，機械形式的標準化，再次借其工程技術的優勢展現出來，而系統化正是設計師和製造商的最愛，這也使得大家一談到德國，馬上聯想起新現代主義中視覺簡化的外形和工整的四方盒式設計。

　　另一方面，大戰後內政穩定的義大利，終於挾著本身在歷史上優勢的美學涵養，和受美國流線形風格的影響，發展成另一種有機造形 (Organic forms) 風格的現代美學，在設計界上嶄露頭角，尤其在家具、生活產品、陶瓷玻璃製品上表露無遺。標榜機械美學的現代主義標準的幾何造形，和講求人性的有機造形，這兩股力量與形式到了 60、70 年代，同時主導著歐美設計美學的主流思想與標準。

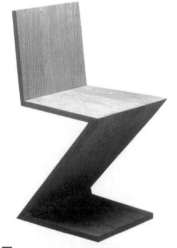

1 Zig-Zag 椅子，1932-1934，里特維德 (Gerrit Rietveld)。

1.1 源起

一般說來，現在的工業產品即是我們生活周遭的器物，而在古代，沒有大量生產的時代，工業產品的前身，以美學的標準和使用的脈絡來看，應該承繼於「工藝製品」。在歷史上，優良的器物即是來自於一般手工打造的生活器物、精品，以中國為例，相當於陳列在「故宮博物院」的古董。可惜工業產品機械加工和大量生產的明顯特性，沒有在東方發展出來。

以時代來看，歐洲因「工業革命」使得「工業設計」伴隨而來，其醞釀時期，正當中國清末民初。然而滿清的閉關自守，和民國時內外戰事不休，百業荒廢，等到國家安定之後，各種建設已經是望塵莫及了。

因此，今日中國或臺灣在「工業設計」的歷史上、美學上一點兒著力點都沒有，「工業設計」是向歐美進口的名詞，和中國傳統的工藝，甚至美學一點關係都沒有。但在西方，早期設計的發展和工藝的關係卻是息息相關，於是在此，我們得進入西方陌生的世界，去了解「設計」的源起和始末。

在西方，十八世紀的設計活動主要以手工業的模式生產，設計師和製造者往往是同一個人，對象也大多是上層的貴族階級和富豪，十八世紀的巴洛克風格、十九世紀的維多利亞風格都是典型的例子，這點跟中國封建制度下的社會頗為相似。

自從 1750 年工業革命以後，機械生產逐漸代替人工製造，這才慢慢地影響到設計的發展，並為現代設計提供了先決條件。由於時代久遠，詳細介紹早期設計運動的書籍亦不少，故本章只約略概述這些運動和重要設計師，而彼此之間的關係是值得我們詳加比較的重點。要開始細數設計的種種，一般來說，似乎得從十九世紀縱橫世界的日不落國──大英帝國談起。

1.1.1 英國美術工藝運動
（The Arts and Crafts Movement, 1850-1900）

十九世紀初，歐洲各國工業革命都先後完成，工廠林立，工業化發展來勢洶洶，大批工業產品因以機械生產，價格低廉，廣為大眾接受，充斥市場，而其中大部分都是設計不良的機械製品，講求精良設計的手工藝自然首當其衝，飽受威脅。這時，產品產生的模式，一是工業產品，外型粗糙簡陋，但可以為社會大眾所負擔；二是手工藝術家以手工生產，為少數權貴設計製作的產品。

工業製品中，不乏過度裝飾、矯飾做作的維多利亞風格，這使不少知識份子感到憂心不已，擔心工業化的洪流將淹沒了設計藝術的品質，面對工業化的殘酷與現實，他們感到無力，根本無法解決所帶來的問題。在意識型態上，藝術家們大多對機械生產的工業產品，抱持敵對的態度，認為工業革命已經剝奪了工匠們引以為傲的手藝，降低了產品品質和設計水準。

工業革命的發源地 — 英國，奧古塔斯 · 普 金 (Augustus W. N. Pugin, 1812-1852) 與其他人士首先對設計水準低落提出批評。1834 年的一場倫敦大火，將威斯敏斯特宮 (Palace of Westmister) 燒的只剩下一個大會堂。

而在 1836 年為了興建一個新的宮殿來安置國會上、下兩院所舉辦的競圖中，查里斯 · 巴利 (Charles Barry, 1795-1860) 獲勝，他是當時精通古典風格的代表人物，但他在設計國會大廈 (House of Parliament) 時遇到了難題：政府決定這幢新建築應具有能夠代表英國興盛時期的風格（伊麗莎白或英王詹姆士時期），這超出巴利的能力，於是他聘請哥德式建築的權威奧古塔斯 · 普金，加入這項工作。普金所設計的建築立面、細部和室內，運用石材、黃銅、熟石膏、紙和玻璃，使建築物充滿驚人的活力。

普金認為只有回歸到哥德式藝術和建築才能治療 19 世紀的弊病。他最重要的建議包括「兩個重大的設計原則」：第一、建築物的特徵一定要符合便利性，建造的方式需考慮何者為重何者為輕的優先順序；第二、所有裝飾必須對建築的主要建構有幫助。普金所提出的另一個理念是，建築設計必須盡可能採用當地的材料和施工法，並期望繼起者能重視傳統和地區性的藝術和工藝，這觀念稍晚才為人所了解。

他的思想和另一位建築師歐文‧瓊斯 (Owen Jones) 不謀而合，瓊斯在評論設計和風格方面非常成功，其 1856 年的著作《裝飾設計法則》(The Grammar of Ornament) 是各行各業裝飾設計的寶典，該書也承襲了普金的建議，他寫道：「所有裝飾藝術的作品都必須具有適切性、比例、和諧以達成設計的一致性。」他說：「產品建構方式必須加以修飾，但裝飾則不可以故意加諸於設計之中。」到了十九世紀下半葉，針對家具、室內產品因工業製造，產生降低設計與製作水準的情形，而在英國引起了一場運動，那便是美術工藝運動 (The Arts and Crafts Movement)。這場運動的理論倡導者是約翰‧拉斯金 (John Ruskin)，他強調手工藝，以及運用裝飾形式、質量時的重要性。

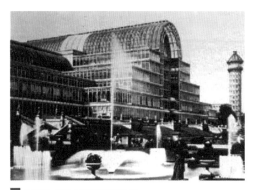

1 水晶宮，1851 年倫敦世界博覽會。

然而，為了炫耀工業革命所帶來的偉大成果，發源地英國在 1851 年於倫敦，舉辦了國際間第一個世界博覽會。博覽會在一座圓拱型大廈中展出，如大型溫室般的設計，全部採用鋼材和玻璃結構，因材料特殊、造形奇特、採光良好，被稱之為「水晶宮」(Crystal Palace)，各國參觀者深為英國工業化的成就折服。當場的展示品中，工業製品占了很大的比例，廠家們嘗試用裝飾來點綴工業製品的美感，卻愈顯出它們的粗劣，諸如把哥德式的紋樣刻到鐵鑄的蒸汽機機體上，紡織機上加入大批洛可可飾件等，看在藝術家眼中，它們倍顯矯作笨拙。

正因如此，約翰‧拉斯金透過著作和演講來宣傳其設計美學的概念，他的思想包括了社會主義色彩，和對大工業化的不安，並主張從自然和歌德式風格中尋找出路，他的倡導和想法為當時設計師們提供了重要的思想根據。其中受其想法影響深刻，並透過實際設計，體驗拉斯金精神的便是設計家威廉‧莫里斯 (William Morris)，其同時也是美術工藝運動的主要實踐者，並繼承了普金的改革理念。

2 水晶宮內觀，部採用鋼材和玻 結構。

8

1 紅屋，1860，莫里斯 (William Morris)、韋伯 (Philip Webb)。

2 紅屋室內裝潢，1860。

　　莫里斯家境優沃，父親是個富商，其參觀倫敦 1851 年世界博覽會時才 14 歲，他對於工業化造成的醜陋產品感到厭惡，希望藉由自己的努力，扭轉這種設計品質頹敗的狀況，恢復中世紀講究設計及精湛手工藝的局面。他就讀於萬寶路大學和牛津大學的建築系，苦心學習，刻意鑽研古典建築，畢業之後，進入設計事務所從事建築設計，後來繼承父親可觀的遺產，並加入畫會。

　　而為了開立畫室，且建立新家庭，他跑遍倫敦市內和郊區，卻發現很難找到滿意的建築和用品，因此動了自己設計和製作的念頭。後來他請菲利浦·韋伯 (Philip Webb, 1831-1915) 蓋了棟房子，這房子因為磚瓦都是紅色的，後來被稱之為「紅屋」。這棟磚瓦建築物，細部裝飾極少，構造實在，外觀樸實。房子裡每一件東西都是集聚了一群學有專精的人才共同設計、裝修和佈置的，包括莫里斯本人參與設計了室內所有用品，從壁紙到地毯、從餐具到燈具風格統一，都具有濃厚的哥德式。

「紅屋」的興建，引起設計界廣泛的興趣與稱頌，使莫里斯感到社會上對於好的設計有廣泛的需求，他希望為大眾提供設計服務，為社會提供真正好的設計，改變設計中流行的矯揉造作方式，以及維多利亞風格的壟斷，以便抵禦來勢洶洶的工業化風潮，因此，他放棄了原來作為建築家或畫家的想法，開設了自己的設計事務所，為客戶提供新的設計。

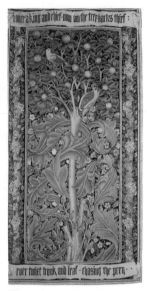

3 The Woodpecker 掛毯，1885，莫里斯 (William Morris)。

莫里斯的設計事務所為顧客提供各種各樣的設計服務，包括家具、金屬工藝品、鑲嵌彩色玻璃、壁紙、地毯和室內裝飾品等等，另外，又在合作的陶瓷、地毯、印刷公司生產自己的設計產品，提供給大眾。其作品的特點包括：1. 強調手工藝，反對機械化生產；2. 在裝飾上反對維多利亞和其他矯揉造作的風格；3. 提倡哥德式和其他中世紀講究誠實、樸實無華的形式；4. 主張設計的誠懇，反對設計上的譁眾取寵、華而不實；5. 在裝飾上推崇自然主義、田園風味，學習東方裝飾藝術上的特點，特別是日本式的平面裝飾特徵，採用大量的捲草、花卉、鳥類等圖案。

莫里斯設計事務所的活動以及他們倡導的原則和設計風格，在英國和美國產生相當大的迴響，英國有不少具有相同理念的年輕設計家，成立了許多大大小小的團體組織，共同討論他們的構想和分享彼此的經驗，稱之為「行會」(Guild)。當時在英國的行會包括：「世紀行會」(the Century Guild)、「藝術工作者行會」、「手工藝行會」等。這批行會的出現與莫里斯設計事務所的成立，相距了 20 年，這段時期的設計運動，歷史上稱為「美術工藝運動」(The Arts and Crafts Movement)。

4 鳴笛水壺，銅製，1880，莫里斯‧馬歇爾‧福克納公司生產。

1 可調椅背的扶手椅，1866～，韋伯 (Philip Webb) 設計，莫里斯‧馬歇爾‧福克納公司生產。

2 Berge 扶手椅，1893，George Jack 設計，莫里斯‧馬歇爾‧福克納公司生產。

3 Corner chair，1870。

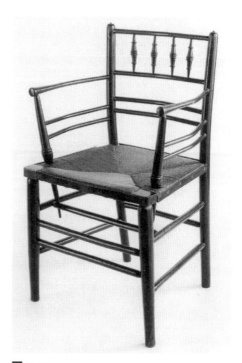

4 扶手椅，1860，韋伯 (Philip Webb)。

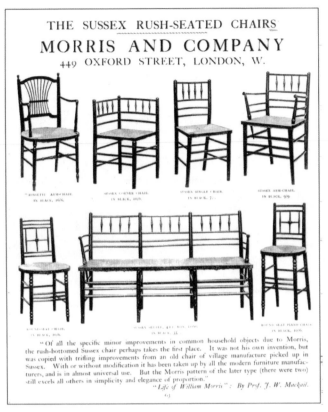

THE SUSSEX RUSH-SEATED CHAIRS
MORRIS AND COMPANY
449 OXFORD STREET, LONDON, W.

"Of all the specific minor improvements in common household objects due to Morris, the rush-bottomed Sussex chair perhaps takes the first place. It was not his own invention, but was copied with trifling improvements from an old chair of village manufacture picked up in Sussex. With or without modification it has been taken up by all the modern furniture manufacturers, and is in almost universal use. But the Morris pattern of the later type (there were two) still excels all others in simplicity and elegance of proportion."
"Life of William Morris": By Prof. J. W. Mackail.

1 Sussex rush-seated 系列椅子，莫里斯・馬歇爾・福克納公司生產。

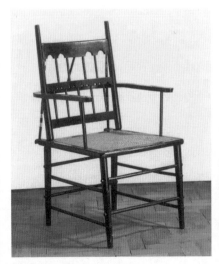

2 扶手椅，1861-1862，韋伯 (Philip Webb) 設計，莫里斯・馬歇爾・福克納公司生產。

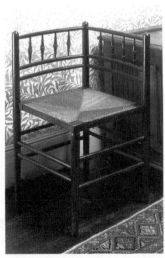

3 Rossetti 扶手椅，1863，Dante Gabriel Rossetti。

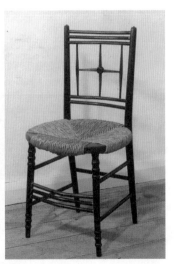

4 Chair with round seat，1865，Ford Madox Brown。

1 Music stand，1864，韋伯 (Philip Webb) 設計，莫里斯‧馬歇爾‧福克納公司生產。

2 餐具櫃，1887，George Jack 設計，莫里斯‧馬歇爾‧福克納公司生產。

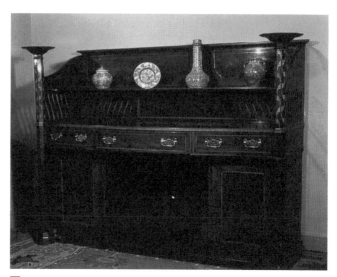

3 鏡臺，1862，韋伯 (Philip Webb) 設計，莫里斯‧馬歇爾‧福克納公司生產。

　　1888 年，一批英國設計師在莫里斯的精神感召下，於倫敦成立了美術工藝展覽協會 (The Art and Crafts Exhibition Society)，且有計畫地舉辦一系列設計展覽，向公眾提供了解好設計及高雅設計品味的機會，這使美術工藝運動的風格影響到歐洲其他國家和美國。到二十世紀初，成為促進歐洲各國設計運動的鼻祖，如北歐斯堪地半島的國家，瑞典、芬蘭、丹麥、挪威，都有良好的手工藝傳統與傑出的水準，特別是木製家具和室內設計，「美術工藝運動」中注重工藝、反對矯揉造作和繁瑣裝飾的概念，和斯堪地半島傳統的設計概念頗為相似。

　　莫里斯在 1896 去逝，由同僚接手發展。從一個建築家、畫家，發展為全面性的設計家，開設世界第一家設計事務所，透過設計實踐，促進英國和世界的設計發展。但嚴格的說，莫里斯並不是工業設計的奠定者，相反的，他反對工業設計仰賴工業化和機械生產，但是，他強調設計品質的立意和事業，卻是促進工業設計發展的重要基礎思想和典範。

1.1.2 新藝術運動
（**Art Nouveau, 1890-1905**）

「新藝術運動」(Art Nouveau) 是十九世紀末、二十世紀初世紀交替時，發端於歐洲的一項設計藝術運動，並於 1890 年代橫掃歐洲和美國，而在 1900 年巴黎舉辦世界博覽會時達到顛峰。它涉及到建築、家具、產品、首飾、服裝、紡織、平面設計、書籍插畫，一直到雕塑和繪畫，延續時間長達十餘年。和先前英國興起的「美術工藝活動」相比較，「美術工藝活動」前者著重參考與借鑒中世紀哥德式風格，而新藝術運動則完全走向自然的風格和形態，在裝飾上發展出屬於自己的表現曲線和有機造形，由富有線條風格的字型設計到有多種花瓣、抽象裝飾與如鞭痕般充滿活力的線條，都應用在非凡的形態範圍中。

雖然如此，他們高雅的線條和細緻的表現，多少承襲 18 世紀花樣般的裝飾品味，另外，日本木版畫上豐富的圖案、和式隔間、古埃及書寫體上的漩渦圖形亦提供了不少啟示。由於如女性、花草的主題及形式的特徵，故常被視為「柔性藝術」(Feminine Art)。

這個運動於 1890 年左右發起，一直持續到以 1905 年前後。準確地說，新藝術是一場運動而不是一種固定的風格，因為這場運動在歐洲各國產生的背景雖然相似，但呈現出來的風格卻各不相同。由於參與其中的設計師眾多，在此，介紹幾個重要代表性的國家與人物。

法國

法國是「新藝術運動」的發源地，主要以巴黎與南西市 (Nancy) 兩個地方為中心。新藝術是個法文詞，源自法國人山姆爾·賓 (Samuel Bing) 在 1895 年開設的設計事務所 ——「新藝術之家」(La Maison Art Nouveau) 的名稱而來的，評論家取其中的「新藝術」為其名。賓曾出資支持幾位從事新藝術風格的重要設計師，並舉辦展覽，因為展覽極為成功，讓這個名稱不脛而走。展出的作品具有強烈的自然主義傾向，模仿植物的形態和式樣，取消直線刻意強調有機形態，「回到自然」這個口號徹底貫串在他們的設計中。

在巴黎，漢克特·吉馬德 (Hector Guimard, 1867-1942) 是這群設計師中的代表人物，由他設計的眾多家具和用品都採用鮮明的新藝術風格，大量的植物纏枝花卉、造形奇特。基本上，因為太多的自然主義裝飾細節使得這些自然的造形沒有辦法量產，在設計與製作的時候，吉馬德得自己動手處理細節。他最重要的代表作品不是家具設計，而是他在 1900 年為巴黎地下鐵所做的一系列車站入口的設計，包括欄杆、號誌、燈光、支柱等。這些入口的結構是採用青銅與金屬製造，發揮自然主義的特性，模仿植物的形態來設計，這些入口的頂棚和欄杆都像是植物的形狀，扭曲的樹木枝幹、纏繞的藤蔓，頂棚還刻意採用海貝的形狀，深為當時巴黎市民喜愛，直今仍保留完好。

在南西市，代表性的設計師是艾麥爾·蓋勒 (Emile Galle, 1846-1904)，他同樣採用大量的植物和動物紋樣，強調曲線、避免直線，自然主義非常強烈，在風格樣式上也受到日本裝飾的影響。在碗、櫥櫃、桌椅、屏風上雕刻的細節裝飾，大都採用植物和昆蟲的形態，其作品中圓弧的花紋形式和枝葉相互交錯的方式，是新藝術的創始和特點。

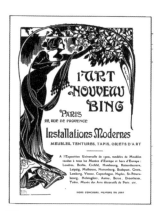

1 法國，Samuel Bing「新藝術之家」的海報，1900。Samuel Bing 的「新藝術之家」(La Maison Art Nouveau) 是新藝術運動 (Art Nouveau) 名稱的由來。

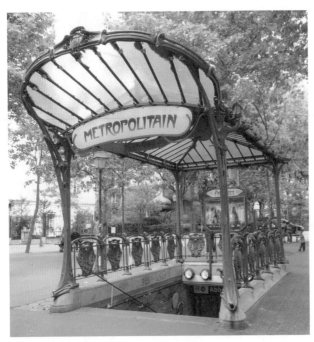

3 桌燈，蓋勒 (Emile Galle)。

1 巴黎地下鐵車站入口系列，2007，吉馬德 (Hector Guimard)。

4 水瓶，1898，蓋勒 (Emile Galle)。

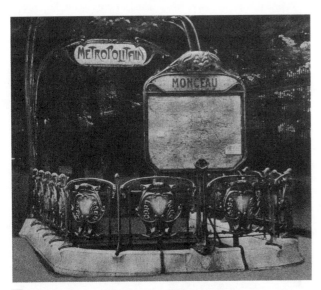

5 巴黎地下鐵車站入口的欄杆，以植物的形狀，扭曲的樹木枝幹、纏繞的藤蔓，作為形狀設計，直今仍保留完好。

2 巴黎地下鐵車站入口的欄杆細部，1900，吉馬德 (Hector Guimard)。

1 椅子，1900，吉馬德 (Hector Guimard)。

2 扶手椅，1898，吉馬德 (Hector Guimard)。

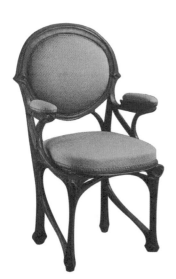
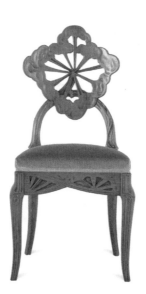

3 椅子，1900，吉馬德 (Hector Guimard)。

4 椅子，1902，蓋勒 (Emile Galle)。

5 桌子，1900，吉馬德 (Hector Guimard)。

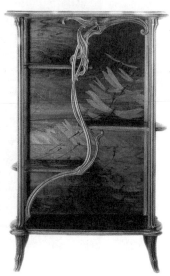

6 壁掛式櫃子，1902，蓋勒 (Emile Galle)。

7 櫃子，1900，蓋勒 (Emile Galle)。

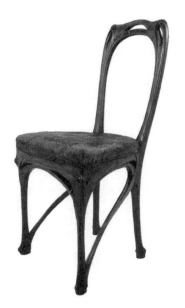

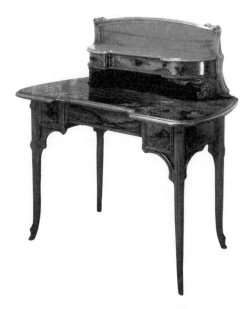

8 餐廳用椅子，1898-1900，吉馬德 (Hector Guimard)。

9 書桌，1902，蓋勒 (Emile Galle)。

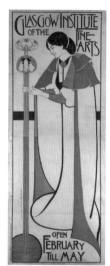

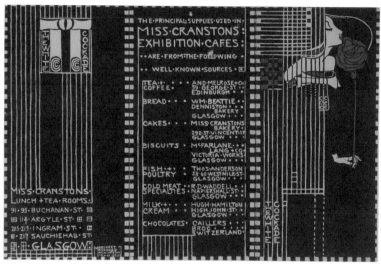

1 The Glasgow Institute of the Fine Art 海報，1895，麥金塔 (Charles Rennie Mackintosh)。

2 Miss Cranston's White Cockade Tea Rooms and Restaurant 菜單，1911，麥金塔 (Charles Rennie Mackin

蘇格蘭

「新藝術」在蘇格蘭有極重要的代表人物，那就是查理斯‧雷尼‧麥金塔 (Charles Rennie Mackintosh, 1868-1928)，他是「格拉斯哥四人團體」(Glasgow Group) 中最重要、最多產的一位，他為格拉斯哥藝術學院 (Glasgow School of Art, 1897-1909) 設計的建築、家具、室內擺設，表現出特有的格拉斯哥風格。

他混合了幾何形態和有機形態的用法，產生簡單而具有高度裝飾味道的平面設計特徵，與維也納分離派有異曲同工之處。他將家具的線條以幾何形狀盤據，許多桌椅櫥櫃都漆成白色以突顯其造形，椅子有著拉長的靠背，桌腳及手柄不是有柵狀的圖案穿插，就是裝飾著雕刻的圖形，和其他新藝術風格相較，其作品多了一份莊嚴肅穆。麥金塔設計風格有很大的程度是受到日本浮世繪的影響，他對日本繪畫使用線條的方式非常感興趣，特別是日本傳統藝術中的簡單直線，透過不同的編排、佈局、設計後，具有非常高的裝飾效果，使他改變了只有曲線才是優美的，只有曲線才可得到傑出設計的想法。

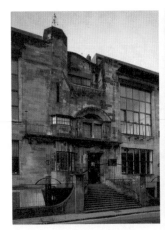
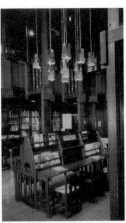

1 格拉斯哥藝術學院 (The Glasgow School of Art)，1909，麥金塔 (Charles Rennie Mackintosh)。

2 格拉斯哥藝術學院 (The Glasgow School of Art) 圖書室，1909，麥金塔 (Charles Rennie Mackintosh)。

3 Guest Bedroom at 78Derngate Northampton，1919，麥金塔 (Charles Rennie Mackintosh)。

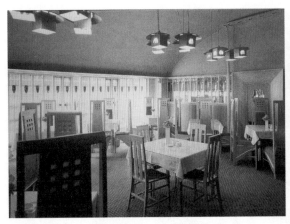

4 Willow Tea Room，1903，麥金塔 (Charles Rennie Mackintosh)。

5 為Ingram Street Tea Rooms設計的餐具，1906，麥金塔 (Charles Rennie Mackintosh)。

　　在色彩上，他違反常態的採用黑色、白色為主的色彩基礎，在新藝術運動中，黑色和白色是比較忌諱的，因為這兩種中性色彩代表了機械色彩。在這些特徵上，麥金塔的設計和標準的新藝術運動風格恰恰相反，因為這些直線的簡單幾何造形、黑白中性色彩，恰恰符合機械化、量產化的感覺。但也就是因為這些特徵表現出來的美感，為工業製品奠定了可能的形式基礎。因此可以說麥金塔是新藝術運動過渡到機能主義關鍵性的人物。

1 Hill House，1903，麥金塔 (Charles Rennie Mackintosh)。

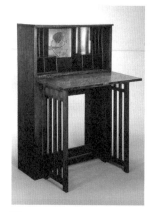

2 為 Hill House 設計的文書櫃，1904，麥金塔 (Charles Rennie Mackintosh)。

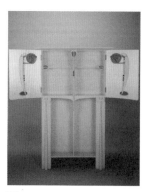

3 鑲嵌玻 的櫃子，1902，麥金塔 (Charles Rennie Mackintosh)。

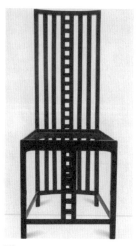

4 Hill House 椅，1904，麥金塔 (Charles Rennie Mackintosh)。

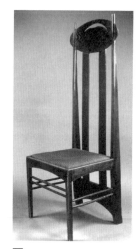

5 為 The Argyle Street Tea Rooms 設計的高背椅，1897，麥金塔 (Charles Rennie Mackintosh)。

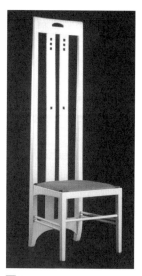

6 為 120 Mains Street, Glasgow 設計的高背椅，1900，麥金塔 (Charles Rennie Mackintosh)。

7 為 International Exhibition of Modern Decorative Art 設計的高背椅，1902，麥金塔 (Charles Rennie Mackintosh)。

| 比利時

在十九世紀末和二十世紀初，比利時最為傑出的設計家、理論家、建築家首推亨利・凡德・維爾德 (Henry van de Velde)。他的影響未受到國界的限制，在歐洲各地產生深刻的作用，特別是在德國。維爾德在比利時的時期，主要從事新藝術風格的家具、室內、紡織品設計和一些平面設計工作。在裝飾上，他大量採用曲線，特別是花草枝蔓，糾纏不清組織而成的複雜圖案。

1 餐具，1903，維爾德 (Henny van de Velde)。

二十世紀初，他曾經在巴黎為薩穆爾・賓的公司「新藝術之家」擔任產品設計的工作，深刻體會了法國這個運動的風格特徵，使他在設計風格上和法國的新藝術風格更加接近。他於1906 年，其考慮到設計改革應從教育著手，故前往德國威瑪，在開明的威瑪大公的支持下，於 1908 年德國威瑪開設了一所工藝美術學校，一直到 1914 年第一次世界大戰爆發前，這裡可謂德國現代設計教育的初期中心。1919 年，這個學校重新開設，即為世界著名的包浩斯設計學院。維爾德還參與了德國的現代設計活動，他是德國工作聯盟 (Werkbund) 的創始人之一（見 1.3.3），在德國設計界有舉足輕重的地位。

另外一位代表人物是維克特・霍爾達 (Victor Horta, 1861-1947)，他重要的作品是早期在布魯塞爾為薩爾旅館 (Hotel Tassel, 1892-1893) 所設計的建築，其室內入口以及台階處是用彩繪玻璃裝飾，地板用馬賽克地磚拼成似漩渦狀的造形，此外欄杆的裝飾、樑子的柱頭、屋頂的拱形設計及迴旋的樓梯，無一不與前述鐵窗上的弧狀條紋相互輝映，這棟建築被視為比利時新藝術運動的里程碑。

2 椅子，1895，維爾德 (Henny van de Velde)。

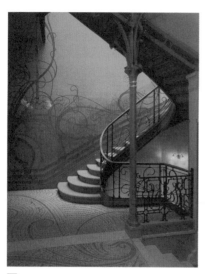

1 薩爾旅館樓梯迴廊，1893，霍爾達 (Victor Horta)。

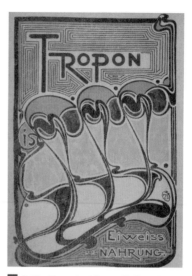

2 為 The Tropon food factory 設計的海報，
1897，維爾德 (Henny van de Velde)。

3 花瓶，1893，霍夫曼 (Joseph
Hoffmann)。

4 Model No.371 椅子，
1906，霍夫曼 (Joseph Hoff-
mann)。

| 奧地利

　　奧地利的新藝術運動和歐陸國家相比有很大的差異，和格拉斯哥簡單的線性造形手法較為相似，通常使用簡單纖細的幾何形體，重覆使用小圓和方形，表現在平面和家具設計。這些幾何風格的造形是由住在維也納的一群建築師、工藝家所發展及共同遵守的，被稱為「維也納分離派」(Vienna Secession)，該流派反對當時相對保守的維也納學院派，並與之決裂。其中，家具設計以知名設計師約瑟夫·霍夫曼 (Joseph Hoffmann, 1870-1950) 最具代表，他的風格類似麥金塔，堪稱是早期現代主義家具設計的開路人，他主張拋棄當時歐洲大陸流行裝飾意味濃厚的「新藝術風格」，他在插畫、家具、室內設計及金屬作品或小配件中採幾何造形，並發展一套獨特的裝飾手法，尤其偏好使用正方形和立方體作為作品的主要元素。

　　畫家古斯塔夫·克林姆 (Gustav Klimt, 1862-1918) 作了很多真實的和想像的女人肖像。這些圖像經常以平面且富有多樣色彩的背景來作畫，背景會有大膽的圓形、正方形、三角形及螺線性線條，他所用表面閃亮如金的材質乃受到拜占庭馬賽克構成的影響，而其中的裝飾，如漩渦形、眼睛、鳥是模仿古埃及墳墓繪畫中的象形文字所繪製成。

1　有雙手把、以錘打鍍金製成的碗，1920，霍夫曼 (Joseph Hoffmann)。

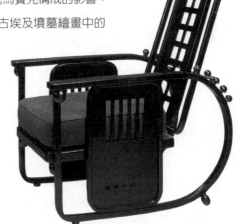

2　"Siyying Machine" Model670，1908，霍夫曼 (Joseph Hoffmann)。

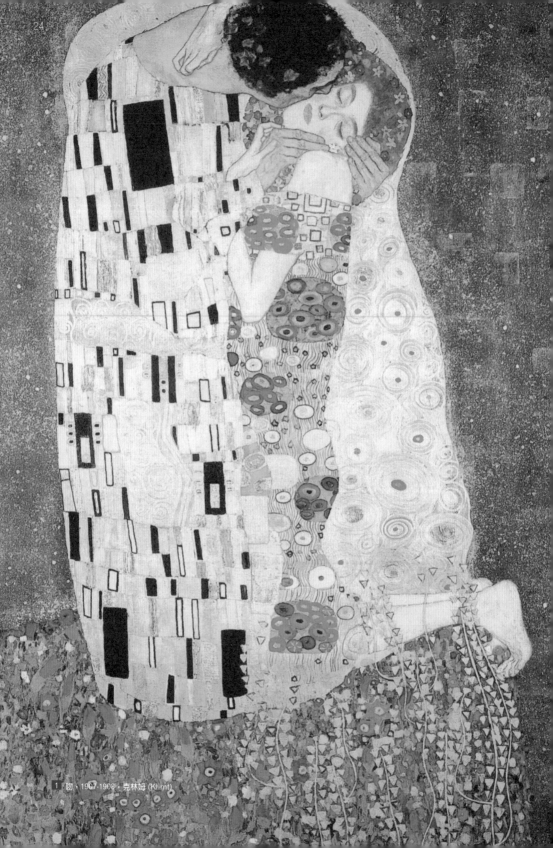

24

1 吻，1907-1908，克林姆 (Klimt)

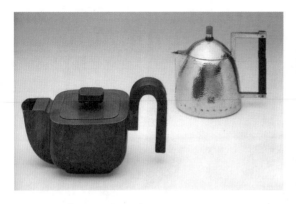

2 茶壺，1929-1930（木柄），1903（銀製），霍夫曼 (Joseph Hoffmann)。

3 薩爾旅館屋內樑柱桁架，1893，霍爾達 (Victor Horta)。

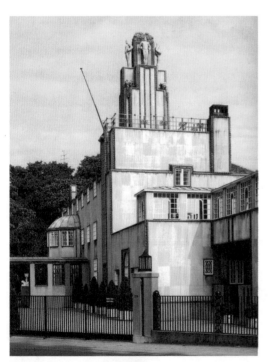

4 The Palais Stoclet 建築設計在布魯塞爾，1905-1911，霍夫曼 (Joseph Hoffmann)。

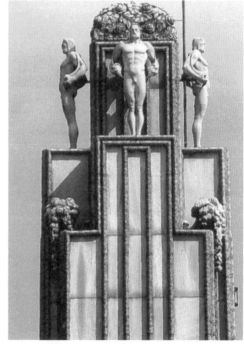

5 The Palais Stoclet 建築外觀特寫，1893，霍夫曼 (Joseph Hoffmann)，屋頂有 似裝飾藝術的建築雕塑。

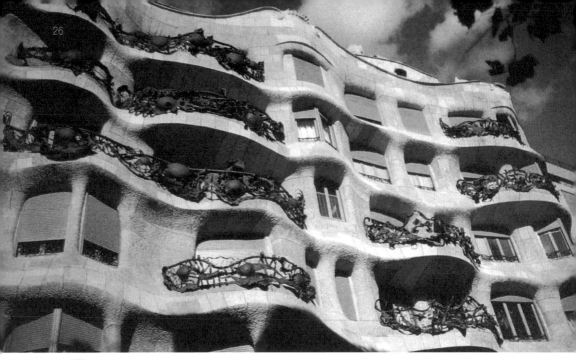

1 米拉公寓 (the Casa Mila)，1909-1910，高第 (Gaudi)。似波浪、蜂巢的人工天然建築。

| 西班牙

2 為 Calvet 公寓設計的椅子，1898-1900，高第 (Gaudi)。

　　最極端具有強烈宗教氣氛的新藝術運動，卻是在地中海沿岸地區西班牙的巴塞隆納，最重要的人物就是安東尼‧高第 (Antori Gaudi, 1852-1926)，他的建築風格是西班牙新藝術的重要代表。他在巴賽隆納令人激賞的獨特建築令人嘆為觀止。早期他的設計尚未脫離法國折衷主義的影子，到了成熟期，融合伊斯蘭教與基督教的風格，並與新藝術運動的特色結合。對於他來說，所有他喜歡的過去風格，都是可茲借鏡的泉源，他反對單純的復古，他的設計絕對不是古典風格的翻版，而是透過自己吸收以後的結晶。

3 為奎爾宮殿設計的鏡台，1900-1904，高第 (Gaudi)。

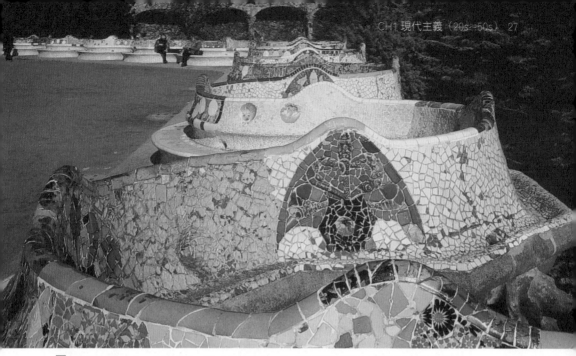

4 奎爾公園 (the Guell park) 內的長凳，1900-1914，高第 (Gaudi)。長凳是用馬賽克的方式以破碎磁磚及玻 而拼貼成。

他從自然界中得到啓發而企圖模仿，對模仿自然的建築造形方式鑽研很深。例如在建築語彙中，人體的骨頭、骨盆腔、大自然山脈的起伏、森林的藤木、百合、蓮花、蛇、蜥蜴、孔雀、雞冠、水生植物的根莖和貝殼的花紋都是他慣用的題材來源。他並善於運用充滿幻想童趣的磁磚、強烈亮麗的色彩、鑲嵌拼貼手法表現出繁複的有機造形。

重要的設計眾多，如文森公寓、奎爾公園、巴特羅公寓、米拉公寓。文森公寓的牆面大量採用釉面磁磚鑲嵌裝飾，具有阿拉伯摩爾建築的特點。米拉公寓完全採用有機主義的特點，是新藝術運動的極端作品，無論外表或內部，包括家具在內，都儘量避免採用直線和平面，整個建築好像一個融化時的冰淇淋，採用混凝土模具成形，造成一個完全有機的形態，內部的家具、門窗、裝飾物件也全部是吸取植物和動物形態造形，充滿了想像力與創造力。它的風格極端，甚至引起當時巴塞隆納市民的反感，比喻為「蠕蟲」和「大黃蜂的巢」一般。

5 奎爾公園內的通道，1900-1914，高第 (Gaudi)。造形大多取法自然的型態。為避免夷平丘陵而以許多斜面的擋土牆與支柱形成如洞穴般的通道。

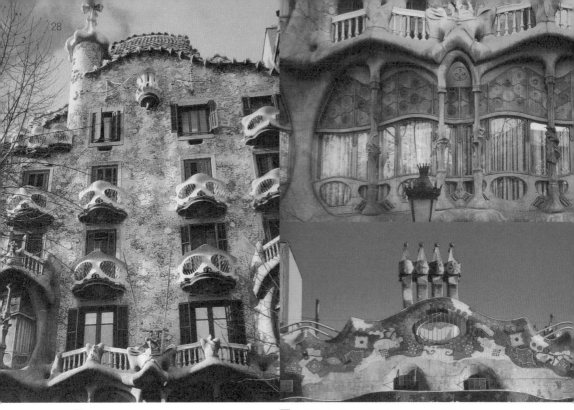

1 巴特羅公寓 (the Casa Battllo)，1904-1906。　　　2 巴特羅公寓屋頂，二樓窗戶，1904-1906，高第 (Gaudi)。

3 阿拉伯摩爾建築

　　他最後的巔峰之作，就是聖家堂大教堂 (Expiatory Temple of the Sagrada Familia,1883- 迄今)，這座教堂融入了中世紀的哥德風格。他利用石材將壁面和柱子的角度處理為直角，在觀賞者的視覺上造成一種崇高神聖的感覺，哥德風高聳的尖塔表現出崇高的宗教氣氛，營造出遙不可及的氣勢，象徵中世紀的絕對神權觀念，教堂中央的塔頂高聳異常，約有 170 公尺高，教堂內部完成可以容納一萬三千人，唱詩席可容納由 1500 名成人、700 名兒童組成的唱詩班及 7 架管風琴，只不過這一切都還遙不可及，因為一百多年前，高第開始督導這項工程，而今他已辭世數十年，聖家堂大教堂卻仍未完工。加高的教堂屋頂使得陽光跟空氣營造出更雄偉的氣魄。

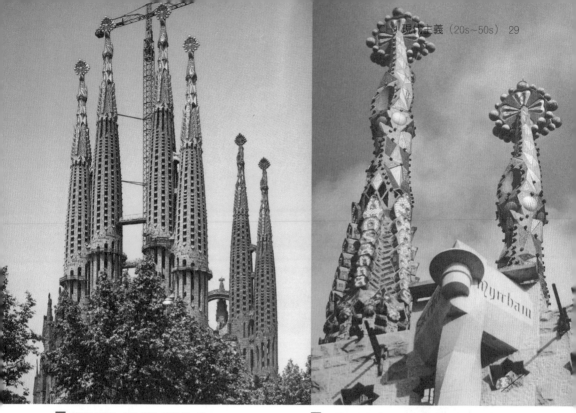

4 聖家堂大教堂，1883-1926，高第 (Gaudi)。

5 聖家堂大教堂尖塔細部，1883-1926，高第 (Gaudi)。

　　在雕刻上，聖家堂教堂採用華麗的巴洛克裝飾，並以中世紀寓言式的技巧創造出豐盈的想像世界。在裝飾上，採用幾何線條與抽象的圖案組合，以一般常見的動植物為素材，如烏龜蝸牛，將超自然的風格與自然的混合再現，以獨特奇異的動植物花紋為曲線，不論在塔頂或柱子上都有地中海風味的裝飾物，將地方色彩與西班牙風味融合展現，而塔頂尖端的十字葉形花飾，徹底的發揮傳統與世俗的宗教觀念。

6 文森公寓 (the Casa Vinces,)，1883-1888；高第 (Gaudi)。為高第 (Gaudi) 的處女作，結合了西班牙中產階級及阿拉伯數百年歷史的傳統味道。

1.2 保守的現代主義

1 鏡子、櫃子及人偶雕塑，鏡子及櫃子為 Carlo Bugatti 設計，人偶雕塑為 Chiparus 設計，1930 年代。

現代主義事實上反映出來的除了特定的風格之外，最主要的可能要由時間的概念、時代的精神來述說。當西方國家在工業革命之後，如何結合藝術與工業一直是和人民日常用品息息相關的課題。

現代主義的意識在 20 世紀到來之際已經很清晰了，在第一次世界大戰之後，新藝術運動 (Art Nouveau) 終止它在設計運動上扮演的主要角色，反而成為一個受爭議的流行風格。這時法國、英國、美國則進入一個新興的形式風格，即為「裝飾藝術」(Art Deco)。

從形式風格來看，它和英國在 1860 年推動的「美術工藝運動」(The Arts and Crafts Movement) 和 19 世紀末、20 世紀初歐洲流行的「新藝術運動」(Art Nouveau) 都有歷史傳承的關係。如不從社會思想、哲學層面來看，則裝飾藝術作品的表現有許多新穎的現代內容，另外在造形表現上亦受到急進的現代主義影響，因而在此，我們把裝飾藝術 (Art Deco) 視為保守的現代主義；同時期以俄國構成主義、荷蘭風格派、德國包浩斯一脈發展過來的風格視為急進的現代主義（即為一般常提到的現代主義）。

1.2.1 裝飾藝術
（Art Deco, 1925-1939）

　　20 世紀初，一批藝術家和設計師體認到新時代來臨的必然性，他們不再迴避機械所帶來的形式，也不避諱使用新的材料。他們認為，英國的「美術工藝運動」(the Arts & Crafts Movement) 和源自於法國，影響遍及西方各國的「新藝術運動」(Art Nouveau) 都有一個缺陷，就是對於現代化和工業化形式的斷然否定。時代不同了，現代化和工業化形式已經無可阻擋，與其規避它，還不如調整自己來適應它，以尋找新的風格，於是結合裝飾與機械化的新美學於焉誕生。

2 巴黎裝飾藝術展海報，1925，Robert Bonfils。

　　裝飾藝術 (Art Deco) 的名稱出自於 1925 年在巴黎舉行的大型展覽 ── 裝飾藝術展（英語：The Exposition of Decorative；法語：The Exposition des Arts Decoratifs），這個展覽旨在展示「新藝術運動」之後，法國當時新的建築與藝品裝飾風格。如上段所述，從意識型態來看，裝飾藝術是接受機械時代的到來，但從形式風格來看，仍然是新藝術運動的延續。

3 書桌和椅子，1920 年代中期，杜方 (Maurice Dufrene)。

不同於美術工藝運動（復興中世紀哥德式「誠摯」的建築風格，吸收日本裝飾題材，反對裝飾過度的為維多利亞式風格）與新藝術運動（受日本裝飾風格和浮世繪影響，裝飾藝術完全放棄模仿任何傳統裝飾風格，走向自然風格，鞭痕般的曲線與有機形態），在時代背景上，裝飾藝術主要受到古代埃及華貴裝飾的影響（因英國考古學家豪瓦特·卡特 (Howard Carter) 在 1922 年發現了埃及圖坦卡門 (Tutankhamun) 古墓，引發了一股探索埃及風格熱潮），及非洲原始部落藝術簡化造形的啓發。常用的幾何圖案包括陽光放射形、閃電形、曲折形、重疊箭頭形、星星閃爍形、埃及金字塔形等。

另外，再從社會思想層面來看，裝飾藝術在程度上仍然是傳統的運動，雖然在造形、色彩、題材上有新奇的現代內容，但是它服務的對象依然是社會的上層，是少數資產階級權貴，這與強調民主化、平民化的激進現代主義立場完全不同；在表現風格上更是趨於兩極，雖然兩者幾乎同時發生，相互也有影響，特別是在形式與材料運用上，但它們卻有各自發展的規律。在此介紹幾個具代表性的重要國家。

1 櫃子，1920-1930，Emile Jacques Ruhlmann。

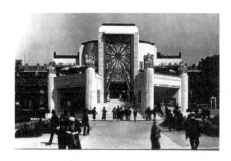

2 巴黎裝飾藝術展，展示場建築，1925。

3 屏風，1920 年代，Jean Dunand。

▎法國

　　法國裝飾運動影響的層面廣大，包括家具與室內設計、陶瓷、漆器、玻璃器皿、首飾、時裝配件、繪畫、海報和插圖等等。在家具設計方面，因為裝飾藝術風格依然是權貴的設計活動，因此在材料的選用上，仍然採用貴重的木材，諸如紫檀木、胡桃木、橄欖木等等，除了木材本身的高貴感覺之外，以木材本身的紋理組成的對比，達到裝飾的效果，各種不同色彩的木材鑲嵌在一起，達到華貴刺激的作用。

　　在陶瓷設計方面，主要以人物和強烈的幾何圖案作為裝飾特點，造形和釉彩方面，受到中東和遠東（包括中國）古典文明的陶瓷設計影響。另外對於東方裝飾的迷戀，也導致了引進東方漆器的模仿和發展，巴黎有不少設計家開始嘗試採用漆器作為裝飾和設計的手段，特別應用漆器來設計屏風、門板、室內壁板和其他裝飾構件等等。漆器具有細膩、光滑的表面特徵，為不少設計家所傾倒。

　　在玻璃器皿方面，香水瓶、玻璃瓶、燈具、鐘盒等都可以看到新藝術的風格，這些東西大部分都是量化生產，色彩鮮艷，玻璃表面經過亮光或是霧面處理，常常採用雕花技術，重複使用動物圖案來進行裝飾，包括魚類、動物、昆蟲以及女性人體等。

　　在金屬製品方面，常鑲上各種材料，譬如陶瓷、琺瑯、木材、象牙、玻璃、珠寶等等，格外豪華絢麗。在首飾和時裝配件上，諸如頭飾、手鐲、項鍊、耳環、胸針、戒指、領帶釦、袖釦、腰帶等等，更是採用裝飾性十足的貴重金屬寶石，包括金銀、翡翠、玉石、綠寶石、紅寶石、珍珠、鑽石等。

▋1　花瓶及桌燈，1920 年代，Daum。

2 花瓶，1925-1930，Robert T. Lallement。

3 花 瓶，1925-1930，Rene Buthaud。

4 花瓶，1920 年代，Rene Lalique。

5 珠寶收藏櫃及立座，1927，Gustavo Pulitzer。

6 Black lacquer desk，1925，Jean Dunand。

美國

裝飾藝術在法國的發展，主要集中在家具、陶瓷、首飾、平面設計、海報、雕塑等等，在建築上較少，主要是因為在第一次世界大戰之後，法國和其他歐洲國家在戰爭中遭受巨大的創傷，國力削弱，沒有足夠的財力來支持大規模的建築實驗。而美國因為沒有遭受戰爭的破壞，反而因為在戰爭時期出售軍火，而在戰後財源充足、國力鼎盛，建築業發達。因此，美國的裝飾藝術運動比較集中在建築設計與建築相關如：室內設計、家具設計、居家用品、雕塑和壁畫等。

自 20 年代起，美國建築師逐漸從傳統的建築材料轉向新的建築材料，特別是金屬和玻璃。建築師們透過裝飾的方式來使用新材料，而裝飾藝術風格在紐約的發展，就是裝飾母題和新材料的混合採用。例如，紐約由威廉‧凡艾倫 (William Van Alen) 設計的克萊斯勒大廈 (Chrysler Building, 1928~1930)、威廉‧南柏 (William Lamb) 設計的帝國大廈 (The Empire State Building) 等最具代表。透過豪華現代的室內設計，將大量的壁畫、漆器及具稜角的裝飾金屬，把法國的裝飾藝術在建築上大膽的發揮出來。

克萊斯勒大廈是採用層層上半圓形堆疊而成的尖塔，聳高至 319m 的高空，鶴立雞群，外觀採用新奇白色的金屬，反射出來的光線好像白金一般；帝國大廈則是方形塊狀的建築，看起來有巨大的古埃及金字塔的味道，整齊及層展性的構造，保留了當時幾何造形的風味，令人震撼的高度 (443m)，展現出早期裝飾藝術的一種誇張性風格。

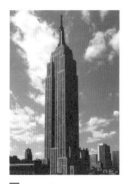
1 帝國大廈，1928-1930，南柏 (William Lamb)，紐約。

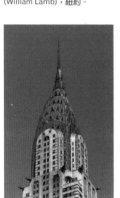
2 克萊斯勒大廈，1929，凡艾倫 (William Van Alen)，紐約。

3 帝國大廈 (The Empire State Building) 的室內裝飾藝術。

1 紐約華爾街第一國家信託公司大廳電梯門雕飾，1931，Cross & Cross，紐約。

2 克萊斯勒大廈電梯門及電梯大廳，1929，凡艾倫（William Van Alen），紐約。

　　另外，有所謂的「好萊塢風格 (Hollywood Style)」，是裝飾藝術運動在美國的另一個延伸和發展。1929年～1933年，北美和歐洲經濟大危機，市場崩潰、企業倒閉、經濟萎靡不振、人心惶惶，這時能夠使人暫時忘卻經濟困境的是美國好萊塢的電影，他們給人們帶來片刻的歡樂、各式的幻想，不論是歌舞片、喜劇片、文藝片，都受到大眾的喜愛，成為一種減壓的最好方式。這些滿足人們夢想的電影業一枝獨秀，而電影院設計順應人心，以極為大膽，著重想像成分的裝飾藝術設計。這樣的設計在洛杉磯一帶比比皆是，形成好萊塢風格，且傳回歐洲。

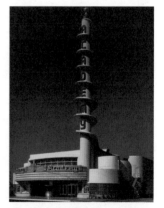

3 洛杉磯 Academy 戲院，1939，S. Charles Lee。

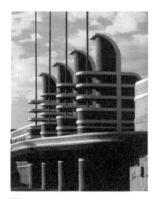

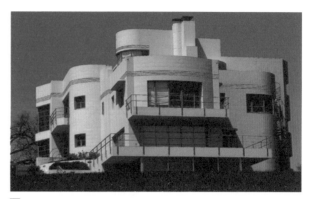

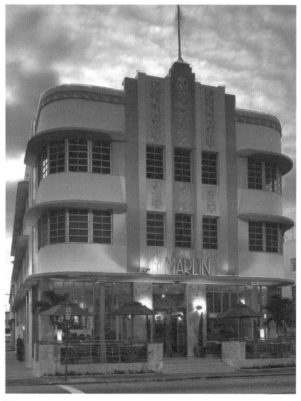

1 洛杉磯 The Pan Pacific 禮堂，1935，Walter Wurdeman、Welton Becket，紐約。

2 洛杉磯 Avalon 電影院內部觀眾座位席及壁畫，1928，壁畫作者 John Gabriel Beckman。

3 辛辛那提市 Union Terminal 售票大廳，1936，Roland A.Wank。

4 George Kraetsch House of the Future，1936，George Kraestsch。

5 佛羅里達 Marlin 飯店，1939，L. Murray Dixon。

| 英國

　　雖然英國的「美術工藝運動」在世界各國造成很大的影響和震撼，卻沒有能夠把這股潮流繼續下去，當歐洲各國都在進行「新藝術」的探索時，除了北邊的蘇格蘭，英格蘭本土卻似乎無動於衷，到了 20 年代，室內設計、產品設計、平面設計趨於保守，維持傳統，仍沉溺於對傳統風格的借鑒，幾乎不為「新藝術運動」和「裝飾藝術運動」所影響。

　　直到 20 年代末、30 年代初，在世界各地流行的工業化風格和裝飾藝術風格影響之下，英國的設計才出現變革，例如：在家具設計上，鋼鐵、皮革等材料的啟用；在室內設計上，則出現了以鏡面玻璃和金屬薄片為材料的裝修方式。色彩計畫也反映了兩種極端的品味，一種是使用非常耀眼的色彩，另一種是使用金屬及白、灰色調來營造冷酷感。

　　除了私人的設計委託案之外，旅館的設計也相當具有代表性，例如：倫敦的 Claridge 旅館，於 1929 ～ 1930 年期間，在貝索‧艾歐第斯 (Basil Ionides) 的領導下進行室內裝潢，室內牆上懸掛著邊框鏤刻花紋的大鏡子，窗簾和燈光也刻意裝飾成光彩耀眼的樣子，浴室用鉻鐵和鏡面玻璃搭配彩色地磚，牆壁採用土耳其藍和桃色，地板是白色大理石，天花板掛著大吊燈。而 1930 年奧利佛‧伯納德 (Oliver Bernard) 在倫敦 Strand Palace 旅館的大廳設計，也完全採用玻璃鏡面加以裝飾，包括欄杆、支柱、大門和裝飾性的支架，造成一種光彩奪目的震撼效果。

1 倫敦 Strand Palace Hotel 大門，1929-1930，伯納德 (Oliver Bernard)。

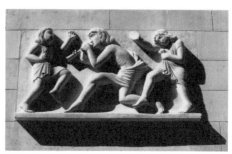

2 在倫敦 Broadcasting Jouse 外觀的建築雕塑，1931，Eric Gill。

3 英國紐約時報大廳，1929-1931，Ellis & Clarke。

4 倫敦 Claridge Hotel 浴室，1930。

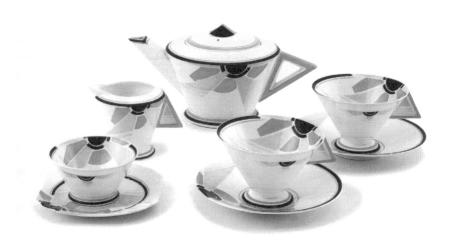

3 茶壺及茶杯組，Royal Coulton1，1930。

　　在 1920 年代末期和 30 年代，英國有許多豪華的家用器皿設計，倫敦的 Aspray 公司曾製造非常精緻的銀器，Waring、Gillow、Heal 等製造商則銷售最新款式的家具。大量生產的物品，包括家用物品和流行配件，紛紛出現，使用的材料則是現代主義風格中最受人歡迎的，例如用鍍鉻鋼管製造的座椅、沙發和桌子。另外一些具有領導性的品牌，生產了許多具有裝飾藝術風格的陶瓷餐具、咖啡和茶具組合，所設計的造形以簡單的弧形和方形等幾何式樣為主，色彩則以灰褐色、翡翠色、銀色最為流行，而百貨公司也供應各種式樣和不同造形的服裝、珠寶、飾品，都富有濃厚的藝術裝飾風味。

　　當裝飾藝術發揚著奢華的概念和使用昂貴材料與工藝技術的高品質概念時，如同之前的新藝術運動般慢慢地轉變成一個普遍的美學，令人意想不到的，到了 1930 年代它已經滲透到大眾場所的每一個角落。它影響了美國摩天大樓的設計、工廠、戲院的外觀，而成為全球性受歡迎的風格。它的特徵也可以在便宜、大量製造的塑膠物品中看到，例如，梳妝台上的香水及野餐用具等。而在第二次世界大戰之前，成為現代最受歡迎的風格，但在第二次世界大戰爆發之後，這場運動開始衰退，然後逐漸消亡。

2 Sun Ray 雙耳瓶，1929-1930，Lotus Jug。　　1 鋼管椅，1936，PEL(Practical Engineering Limited)。

1.3 激進的現代主義

第一次世界大戰後，歐洲先進國家極力加速國內的建設，物質環境成為一個很重要的角色，許多建築師和設計師應用他們美學的涵養和能力，對激增的人口尋求新的生活方式和物質美學。幾乎和裝飾主義同時發展成形的機能主義 (Functionalism) 在此書中我們採用潘尼·史派克 (Penny Sparke) 的看法，將其定義為激進的現代主義 (progressive modernism)，但在大多數的論著中，機能主義通常就是指向現代主義 (Modernism)。當裝飾主義以法國為根源在歐洲開展時，以德國為中心的現代主義思想正萌芽茁壯，二次大戰之後開始在美國和世界各地擴展，在 60 年代時已成為 20 世紀最重要的設計運動。

在 20 世紀前半段，無庸置疑地，現代主義即暗指著「機械化」，生活在工業化國家中，機械已是進步的象徵。雖然機能主義有傳承於美術工藝運動的精神，但最大的不同點是，它和裝飾藝術都是接受工業，以工業為立足點尋求美的新形式；而美術工藝運動和新藝術運動基本上是反對工業的，其間的不同點以（下表）作一詳細比較。

機能主義簡單化的原則和幾何抽象的形式表現，可以從蘇聯的構成主義和荷蘭的風格派 (De Stijl) 的作品中，首先看到他們的理想和表現。建築師和設計師除了積極尋找戰後應扮演的新角色外，也藉由理想的社會主義為靈感，啟發了新的設計語言。

	美術工藝運動 (Arts and Crafts Movement)	新藝術運動 (Art Nouveau)	裝飾運動 (Art Deco)	機能主義 (Functionalism)
時間	1850-1900	1885-1920	1925-1938	1917-1939
對工業化的態度	反對工業	反對工業	接受工業	接受工業
服務對象	資產階級、權貴	資產階級、權貴	資產階級、權貴	理想中的平民百姓
時代背景	反對維多利亞風格，吸收哥德式及東方裝飾。	反對任何傳統，吸收東方裝飾、日本浮世繪。	受埃及出土文物、非洲木雕影響。	歷經蘇聯構成主義、荷蘭風格派、德國工作聯盟、包浩斯。
對裝飾的態度	精緻、適切、一致	創新、柔性化	鼓勵裝飾	反對裝飾
造形特徵	倡導哥德式和其誠實穩重的形式，推崇自然主義和田園風味。	走出自然的風格和形式，發展自我表現的曲線和有機造形。	發展包括：陽光放射形、閃電形、曲折形、重疊箭頭形、星星閃爍形、埃及金字塔形等，各式圖形裝飾。	無機的幾何造形

1.3.1 荷蘭風格派
（De Stijl, 1917-1928）

1852 年，升降機的發明，使多層建築變成合理，但直到 1880 年電梯發明後，才廣泛被使用。在美國，1871 年的大火毀了芝加哥市，但災後重建也使美國芝加哥學派異軍突起，這一次機會，出現了第一棟摩天大樓。芝加哥學派 (Chicago School) 最大的貢獻是將鋼材骨架發展成為結構體（最先出現在英國建築上，後來在美國得以推廣），即由樑和柱結合而成的骨架。

芝加哥學派之一的沙利文 (Louis Sullivan, 1856-1924)，在建築上提出不少真知灼見，「形隨機能而生」(form follows function) 就是他喊出來的口號，這個觀念頓時成為新美學的基石，意指建築師不應把主力放在造形上，滿足機能即擁有了美感。

1 荷蘭「風格」雜誌 -De Stijl 創刊號，1917，胡扎 (Vilmos Huszar)。

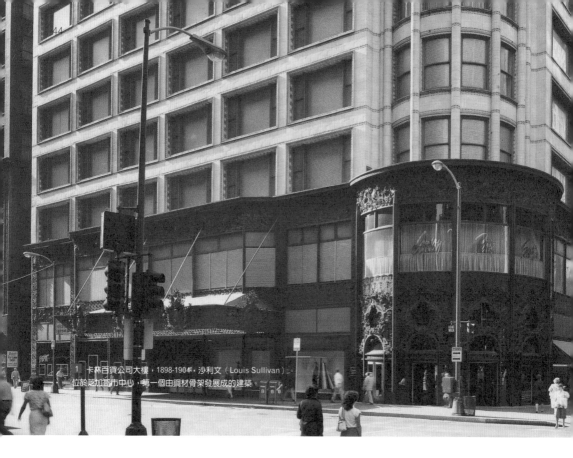

1 卡林百貨公司大樓，1898-1904，沙利文（Louis Sullivan）。一位於芝加哥市中心，第一個由鋼材骨架發展成的建築

　　他也認為「裝飾是建築的香水」，即使建築沒有裝飾，仍可由它的大小和比例上的平衡，顯示建築本身莊嚴和典雅的意義。儘管他的論述中重視機能勝於造形，但也不免流於口號。撇開時代形式來看，他設計的建築常見精緻繁複的裝飾，以今天的極簡主義來看已不多見。美國現代建築的大師，萊特 (Frank Lloyd Wright, 1876-1959) 在加入沙利文事務所後影響頗深。和沙利文強調直立線條的建築設計比起來，萊特的建築重點在於水平線條的表現。1893 年在芝加哥展覽的日本建築對萊特的影響很大，許多設計作品都採用日式的格子做為結構和裝飾。後來他到荷蘭，對荷蘭風格派造成極大的影響。

　　因荷蘭在第一次世界大戰之中保持中立，同時也穩固了新風格的探索基礎，隨著萊特的拜訪，其建築理念激起設計界廣大的興趣。風格派是荷蘭的畫家、設計家、建築師在 1917 到 1928 年間組織的團體，主要的促進者是杜斯柏格 (Theo Van Doesburg, 1883-1931)，而推展這股現代運動的主要力量是在 1917 年荷蘭出版的雜誌「風格」 — De Stijl，其編輯就是杜斯柏格，這個名稱十年間被廣泛應用。組織的成員大多獨立工作，但他們的信念是一致的，認為以往的建築形式已過時，希望創造出代表時代的新建築形式，同時對美國建築師萊特的作品有濃厚的興趣。

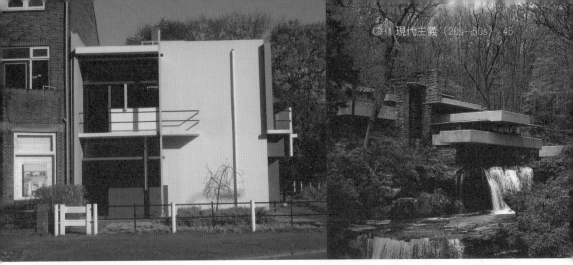

2 里特維爾德 (Gerrit Rietveld) 設計的房子。　　　　　3 落水山莊，1938，萊特 (Wright)。

　　荷蘭語的 De Stijl 有兩種涵義，其一是「特定的風格」，另一個是「支撐、柱子」的意思，常用於木工技術中，指的是支撐櫃子的立柱結構。這個詞即是結構的單體，它代表了運動的獨立性，也包含了組織的相關性，它是把分散的單體組織起來的關鍵構件。

　　在此期間發展出來的新風格，具有幾個鮮明的特徵：1. 傳統的建築、家具、產品設計、繪畫、雕塑的特質完全被剝除，變成最基本的幾何結構單體或者元素；2. 把這個幾何結構單體或者元素進行簡單的架構組合，並在這新的組合中，單體保持相對的鮮明性和獨立性；3. 反覆地運用縱橫的幾何結構和基本的原色與中性色彩。

　　在這群人當中，最為我們所熟知的就是著名畫家蒙德理安‧皮特 (Mondrian Piet, 1872-1944)，他的作品充滿著抽象藝術的幾何形狀，結合水平、垂直的線條和簡單獨特的色彩，追求單純的形式，這些基本視覺語言便由當時的建築師、雕塑家、設計家轉成立體的概念和形式。其中里特維爾德 (Gerrit Rietveld, 1888-1964) 嘗試過不少風格派的作品，他原先學習製作櫃子，而後將蒙德理安的理論應用到建築和家具，尤以他在 1919 年設計的紅藍椅最為有名，這項作品同樣是由各種平面交織而成，為了突顯此一特點，他特別將每一個結合處延伸，且在末端漆上顏色對比鮮明的色彩。他的設計採用了結構決定外觀造形的理念，將機能主義和機械美學融合成特殊的設計語彙，是前後數十年間標準前衛建築和設計的風格語言。

1 吊燈，1920，里特維爾德 (Gerrit Rietveld)。

2 油畫第一號，1921，96.5 x 60.5 公分，蒙德理安 (Mondrian)。

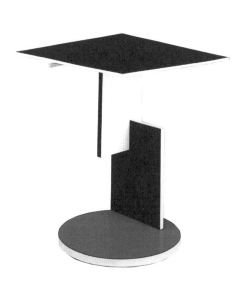

3 Dutch End Table，1923，里特維爾德 (Gerrit Rietveld)。

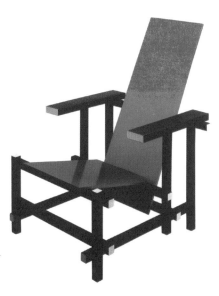

4 紅藍椅，1919，里特維爾德 (Gerrit Rietveld)。

1.3.2 蘇聯的構成主義
（Constructionism, 1917-1932）

　　和荷蘭風格派同一時期，在蘇聯的藝術家、建築師和設計師們正追求一個相當類似的理想，雖然他們比較關心的是創造一個由新材料所架構的世界。1914年爆發的第一次世界大戰，導致了蘇聯10月革命成功，成為第一個共產主義國家。列寧在1917年10月撰寫的《國家與革命》一書，強調無產階級專政以及國家機器的重要性，主張建立以工人階級、無產階級為中心的嶄新國家。轟轟烈烈的革命運動，使大批知識分子為之狂熱，他們希望能夠協助參與共產黨的革命，建立一個富強繁榮的俄羅斯。

1 工人服裝設計，1923，Vadim Meller。

　　蘇聯藝術家和設計師們將產品設計視為建築工程的一部分，如搭運橋梁等，因此結構的理念對設計顯得非常重要。例如：弗拉地米爾‧塔特林 (Vladimir Tatlin, 1885-1953) 將設計視為一種工程科學，他將結構、標準化和量產的觀念結合發展出獨特的設計理念，對他而言，設計師不是藝術家，而是像無名英雄一般，為社會服務、為無產階級的工人服務，他的作品廣泛的出現在工人的衣服、建築和紀念塔上，當然還包括許多設計家創作的平面設計、印刷字體、海報、香菸盒和其他宣傳工具，此一以理想為動力的運動，即為蘇聯的構成主義 (Constructionism)，這個現象一直持續到列寧去世。

2 蘇聯第三共和紀念塔，1929-1932：塔特林 (Vladimir Tatlin)。

　　由於史達林全面控制政權後，於1932年宣告抽象藝術和設計是違法的，只有務實的蘇維埃現實主義才是唯一合法藝術造形，故而告終。大部分構成主義的作品都沒能夠實現，真正在建築設計上的實現反而是在俄國構成主義理念傳入西方後，對西方建築造成極大的影響。

1 詩集封面設計，1923，利西斯基 (El Lissitzky)。

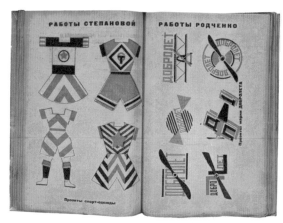

2 左頁－運動服設計，Stepanova。

3 商標設計，於 LEF(左傾藝術) 一書內容，1917，羅德欽科 (Rodchenko)。

4 Lenin Teibune，1920，利西斯基 (El Lissitzky)。

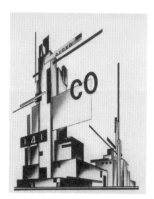

5 構成，1920，切爾尼霍夫 (Yakov Chernikhov)。

1.3.3 德國包浩斯與機能主義
（Bauhaus, 1919-1933 & Functionalism）

▎德國工作聯盟

德國的設計運動，追本溯源可以一直上推到英國的美術工藝運動，始於 19 世紀工業化所引起的意識型態，提倡者認為工業革命已然剝奪了工藝家們精湛手工藝術生存的空間，粗製濫造的工業製品降低了設計與產品水準，便嘗試追求造形、機能、裝飾之間的新和諧。德國在世紀之交受到英國「美術工藝運動」和其他歐洲國家「新藝術」的影響，出現了類似「新藝術運動」的運動，稱為「青年風格」(Judendstil)。到了 1902年左右，當德國「青年風格」廣為流行時，開始有部分人從其間分離出來，慢慢形成激進的現代設計運動。

1 青年風格建築

在 1907 年，一群為結合藝術與工業的熱心人士組織了德國工作聯盟 (German Werkbund)，強調美術工藝建築的機能訴求，主張標準化、量產化，堅決反對任何裝飾，它便是該工作聯盟 (German Werkbund) 成立的目的。促成這個聯盟成立的原動力是德國外交官穆特修斯 (Hermann Muthesius, 1869-1927) 所著作的《The English House》(1904)，該書描述他在英國攻讀建築所見到的美術工藝運動的種種經歷，也由此他領悟了新世紀建築設計的方向。他堅決反對青年風格運動，反對任何裝飾風格，反對追求不明確的使用性，他宣傳功能主義，強調美術工藝建築的機能訴求，著重實際性的計劃和先進的設施，認為那些建築設計提供了機器時代新的美學基礎。

　而組織中，最重要人物是彼得‧貝倫斯 (Peter Behrens，1868-1940)。1907 年他為德國電氣公司設計企業形象，利用簡單的幾何形式設計單純樸實的產品，如電風扇、檯燈、電水壺等等，奠定現代設計與功能主義的基礎。他在 1907 年開設自己的設計事務所，聘用了格羅佩斯 (Walter Gropius)、密斯‧凡德洛 (Ludwig Mies Van der Rohe)、李‧柯比意 (Le Corbusier)，培養出這三位奠定現代主義設計的重要人物，三人在日後也成為 20 世紀最具代表性的現代主義大師。

　顯然的，貝倫斯的主張和另一位德國工作聯盟的創始人亨利‧凡德‧維爾德 (Henry van de Velde) 對機械生產和設計的理念不同（比較新藝術運動一節），彼此還曾經發生一場大爭辯，貝倫斯與穆特修斯認為設計的基礎是理性主義，是標準化、是大量生產的制約和要求；而維爾德卻認為設計是藝術家不受任何限制的自我表現。

　1914 年在科隆所舉辦的展覽會上，德國工作聯盟展現了他們機械美學的作品，其中一員的格羅佩斯和阿道夫‧梅耶 (Adolf Meyer) 展示了他們設計的工廠，他們將樓梯設計在房子外面，並加上玻璃外罩，是歐洲早期採用鋼筋和玻璃等新建材的建築之一。格羅佩斯從此成為德國機械美學風格的建築和設計代言人，數年之後，他把其理念一手貫徹到建立的包浩斯學校 (Bauhaus) 中。

1 德國電氣公司電風扇，1908，貝倫斯 (Peter Behrens)。

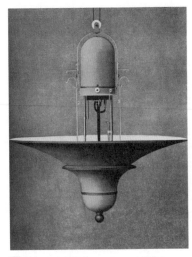

2 德國電氣公司吊燈，1907，貝倫斯 (Peter Behrens)。

3 銀製刀、叉、湯匙餐具，1902，貝倫斯 (Peter Behrens)。

4 德國電氣公司 Synchron 雙邊電子鐘 (doulbie-side electric clock)，1910，貝倫斯 (Peter Behrens)。

5 德國電氣公司電子茶壺，1909，貝倫斯 (Peter Behrens)。以鎳合金製造，搥打的紋理表面

6 德國電氣公司電子茶壺，1909，貝倫斯 (Peter Behrens)。

▍包浩斯的建立

在德國建築師沃爾特・格羅佩斯 (Walter Gropius) 一手策劃下，創於 1919 年的包浩斯設計學院 (Bauhuas)，是世界上第一所純粹為設計教育而成立的藝術設計學院，歷經二次搬遷（第一次位在威瑪，第二次在迪索，這兩個城市都在前東德境內）、三任校長－格羅佩斯 (1919-1927)，漢斯・邁耶 (Hannes Meyer, 1927-1930)，密斯・凡德洛 (Ludwig Mies Van der Rohe, 1931-1933)，因此形成了三個非常不同的發展階段，包括了格羅佩斯的理想主義、漢斯・邁耶的共產主義和密斯・凡德洛的實用主義，因此包浩斯具備知識分子理想主義的浪漫和烏托邦精神、共產主義政治思想、建築設計的實用主義方向和嚴謹的工作方法，這也造成了包浩斯內容的豐富和複雜。

包浩斯藉由獨立學院的運作進行著設計的新探索，並隨著構成主義、風格派的思想和作品的影響加以發展，成為歐洲現代主義運動的集聚中心。

格羅佩斯早年在貝倫斯設計事務所工作三年，受到很大的影響，1910 年開辦自己的設計事務所，他於 1911 年設計的法格斯鞋楦廠廠房建築 (Fagus Factory) 和 1914 年設計的德國工作聯盟在科隆 (Cologne) 的建築，為他贏得國際聲譽。法格斯鞋楦廠廠房建築應用的玻璃帷幕牆結構，採用鋼鐵和平板玻璃為建築材料，嶄新的結構成為世界上最早的玻璃帷幕牆結構建築，有良好的功能和現代的外形，引起世界各國建築家的注意。而德國工作聯盟的建築是一個多功能的綜合體，立面簡潔明快，大膽的設計觀念，現代化的設計語彙和手法，立刻得到設計界的認同和讚賞。他在 1919 年開辦包浩斯時，年僅三十六歲，但已被德國乃至世界各國公認的第一流建築家了。

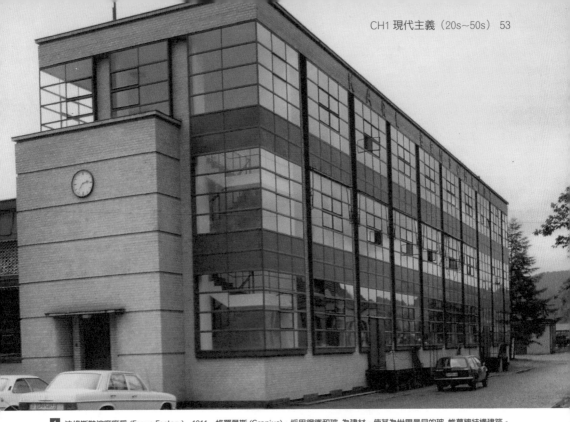

1 法格斯鞋楦廠廠房 (Fagus Factory)，1911，格羅佩斯 (Gropius)。採用鋼鐵和玻 為建材，使其為世界最早的玻 帷幕牆結構建築。

他在第一次世界大戰前後，思想上起了戲劇的變化，戰前他迷戀機械，認為機械能夠為人類造福，然而，第一次世界大戰期間被徵召入伍後，目睹戰爭機器的殘忍和可怕，看到坦克、飛機、大炮這些人造的機械成為屠殺人民的工具，對機械的迷戀立即消失。

戰後，他明顯轉向同情左翼運動，具有強烈社會主義立場，認為設計要能夠為廣大的勞動人民服務，而不僅僅是為少數的權貴服務，他之所以採用鋼筋混凝土、玻璃、鋼材等現代材料，並且採用簡單的沒有裝飾的設計，即是基於造價低廉的考量，希望為社會提供大眾化的建築、產品，使人類能夠享受好的設計。

1919 年包浩斯正式開學，德文的全名是「Des Staatliches Bauhaus」，即國立包浩斯之意，其中 Bau 是德文「建築」，haus 是德文房子的意思。早期包浩斯強調手工業方式，而不是機器生產，力圖建立一個小公社成為小型的理想國，並雇用具有烏托邦思想的藝術家擔任教員。

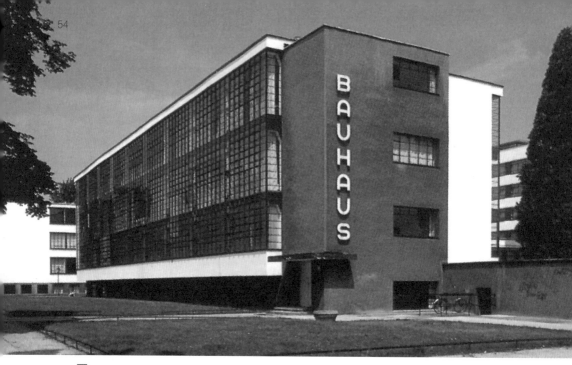

1　包浩斯學校建築，1925，格羅佩斯 (Gropius)。幾何形態及採用玻 帷幕，包浩斯建築也成為著名現代主義建築的範本。

早期聘用三位全職教師，擔任基礎課程教育，約翰‧伊登 (Johannes Itten, 1888-1967)、傑哈特‧馬科斯 (Gerhard Marcks)、里昂‧費林格 (Lyonel Feininger)，後來又任用俄國表現主義畫家瓦西里‧康丁斯基 (Vasilly Kandinsky) 和德國的保羅‧克利 (Paul Klee)，他們的課程都建立在嚴格的理論和體系之上。

另外，荷蘭風格派的杜斯伯格在參觀包浩斯之後，對這個學校產生強烈興趣，他贊同格羅佩斯建立新型設計學院的行動，同時還針對包浩斯的發展方向提出尖銳的批評，並在後來加入包浩斯的教育行列，帶入荷蘭風格派的影響力。另一位重要的教師是莫霍里‧那基 (Laszlo Moholy Nagy, 1895-1946)，那基接替伊登擔任基礎課程的教學，並從各方面入手，在包浩斯推展俄國構成主義的精神。包浩斯的教師們發展了一系列的教育準則與教材，並強調「信任材料」和功能的重要性。

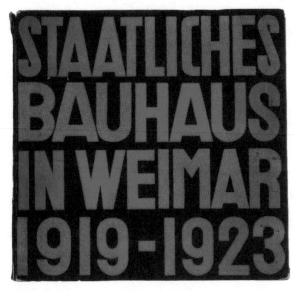

2 包浩斯創校四年第一次公開展覽專刊封面，1923，拜耶 (Herbert Bayer)。

　　1923 年包浩斯首次舉辦學生作品公開展覽，這一次的活動非常成功，不但使世界知道包浩斯的重要成就、實驗方向，還樹立了對現代設計的新認識，更吸引了歐洲各國大批企業廠商來訂購設計，因此，包浩斯的影響可以說是超越德國本土，成為世界性的設計中心了。1923 年到 1929 年，是德國經濟進入高度繁榮的時候，1924 年，美國汽車大王亨利福特在德國科隆建立了德國裝配廠，生產福特汽車。這引起了德國汽車工業的模仿，促成德國汽車業的發展。這個社會潮流使得包浩斯思考工業化設計的新教育方向，開始擺脫手工業的定位，轉為替大批量廠設計生產廉價且功能完好的產品。

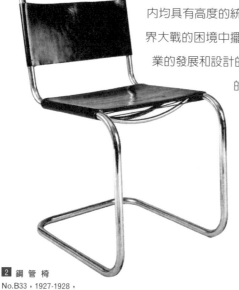

1 椅子設計，1921，布魯爾（Marcel Breuer）。受荷蘭風格派家具設計師里特維爾德 (Gerrit Rietveld) 的影響，具有明顯的立體主義雕塑特徵。

包浩斯的演變

隨著政治動盪，包浩斯受到右翼份子的影響，位於威瑪的學校在 1925 年被迫關閉，後來遷校到迪索。這時，包浩斯開始採用新人從事教學工作，例如剛畢業於包浩斯的馬歇·布魯爾 (Marcel Breuer, 1902-1981)，他主要教授家具設計的課程，他受到荷蘭風格派家具設計師里特維爾德的影響，具有明顯的立體主義雕塑特徵。

後來他從自行車的把手上得到啟發，開創了鋼管家具的設計，採用鋼管和皮革或紡織品的結合，設計出大量功能良好、造形現代化的家具，包括椅子、桌子、茶几等，得到世界廣泛的歡迎，使鋼管家具簡直成為現代家具的代表，風行數十年。包浩斯新校舍內部的設備、家具和所有用品都是由學生和老師設計，在包浩斯的工廠製造，因此從建築到室內均具有高度的統一特徵。1927 年，德國已經從第一次世界大戰的困境中擺脫出來，成為世界重要的經濟強國，工業的發展和設計的提高，使得「德國製造」成為優秀產品的同義詞，這個成就與包浩斯多年的努力是分不開的。

2 鋼管椅 No.B33，1927-1928，布魯爾 (Marcel Breuer)。

3 鋼管椅 No.B3，1925 -1927，布魯爾（Marcel Breuer）。從自行車的把手上得到啟發，開創了鋼管家具的設計，採用鋼管和皮革或紡織品的結合。

1 威森霍夫建築大展中的住宅建築設計，1927，凡德洛 (Ludwig Mies Van der Rohe)。

1928 年，格羅佩斯因為多重因素，希望早日放下行政工作，回到建築設計中，故提出辭呈決定隱退。校長一職由邁耶接替，但因為他極端左翼和反藝術的立場受到學生的反彈，他在學校中非常不受歡迎，樹敵甚多，後因政治因素被迫辭職，1930 年改由密斯．凡德洛擔任第三任校長。密斯年輕時和格羅佩斯一樣在貝倫斯的設計事務所工作，受到貝倫斯很大的影響，經過自己的努力，逐漸奠立在建築界的地位。

1927 年在德國舉辦的威森霍夫建築大展中的住宅建築設計，和 1929 年被委任設計巴塞隆納國際博覽會德國館以及內部的家具和擺設，使他成為世界上極受矚目的現代設計家。作為實用派建築師的密斯不帶有任何政治色彩，他對新建築的形式極為講究，絕對不會因為功能，就犧牲形式美學，因此他沒有那種因藝術趨向某種政治立場而併發對立的態度。然而，他的任職仍遭到不少學生的反對，因指責他是一個形式主義者，只為少數權貴設計豪華住宅，而從不考慮窮苦大眾的居所。

58

包浩斯的關閉與影響

1933 年納粹政府上台，希特勒成為德國元首，八月，德國納粹政府下令關閉包浩斯，這是德國納粹政府鮮明地表達對於前衛藝術和現代設計的態度與立場。包浩斯經歷十多年的磨練、探索、鬥爭、起伏之後，終於完成了它的歷史使命。第二次世界大戰展開，迫使大部分包浩斯人員離開德國，流落歐洲各地，有不少人前往美國，因而揭開了現代設計運動的新頁。

1937 年那基在芝加哥創立新包浩斯，而後成為芝加哥藝術學院；格羅佩斯在哈佛大學主持建築系，成為主任，密斯則到伊利諾州理工學院擔任建築系主任一職。之後，這些包浩斯人員把這種設計哲學思想變成國際主義設計的精神和風格，藉由戰後美國的影響力影響到全世界。另外，在德國戰後，包浩斯精神於 1950 年得到進一步發展，包浩斯畢業生馬克斯‧比爾 (Max Bill) 在西德烏爾姆建立「烏爾姆設計學院」(Hochschule fur Gestaltung in Ulm)，將包浩斯未完成的試驗繼續進行。

這些現代主義設計上的進展從建築到應用藝術，如家具、陶瓷、玻璃、金屬製品、紡織品，最後一直到產品設計。現代主義廣泛的影響在許多具體的方面皆能感覺到，例如現在世界上到處可見的鋼管製座椅。此外，在理論上的影響就更加重要了，它長期主導國際性的雜誌、博物館的收藏和設計教育課程。不幸的是，現代主義的思想因一再受到歐洲獨裁政權的干預，於三十年代後開始迅速衰退。

1 鋼管單人沙發，1928，柯比意 (le Corbusier) 與佩里安 (Charlotte Perriand)。

2 鋼管旋轉椅，1929，柯比意 (le Corbusier)。

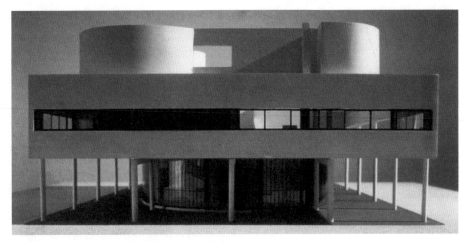

1 普瓦西 · 薩瓦別墅 (Poissy Villa Savoye)，1928，柯比意 (le Corbusier)。

1925 年蘇聯全面禁止構成主義，1932 年義大利取消現代主義試驗，1933 年納粹強行關閉包浩斯設計學院，基本上完全扼殺了現代主義在歐洲發展的可能性（一直到第二次世界大戰之後，現代主義才在歐洲廣泛的復甦起來），大批設計家、建築師移民到美國，從而把現代主義大舉移師到了新大陸。

雖然這些前衛設計起源於歐洲，但美國在後來的貢獻也不可抹滅。1932 年，一場「The International Style」（國際風格）的展覽在紐約現代博物館舉行，把歐洲發展的國際風格及現代主義介紹給美國人，而美國這個偏重商業化的溫床，很快的把歐洲人用於建築、應用藝術的國際風格帶入了電冰箱、相機、火車頭等產品。

到了第二次世界大戰爆發，大量歐洲前衛設計家流亡至美國，把歐洲的現代主義與美國豐裕的市場需求再次結合。現代主義代表的是民主、理想、烏托邦、平民美學，對長期以來壟斷建築、工藝的權貴們的反動，它反對為少數人服務的設計，期望為廣大社會服務，並透過設計來改變社會結構。傳入美國後，由於美國自羅斯福「新政」以來，經濟發達，國家日益富強，中產階級成為社會中堅，並成為現代建築風格服務的對象，在戰後，造成了國際主義風格的空前高潮，遍及世界各地。

到了六、七十年代，為新一代的青年所懷疑，質疑這貌似高尚的現代主義在形式上的全面壟斷與近乎獨裁的單調風格。國際風格和地方風格的議題、全球化不等於同質化的爭端開始出現。

▎其他國家

在 1919 年德國工作聯盟展覽會諸多展示中，奧地利著名設計師約瑟夫‧霍夫曼 (Joseph Hoffmann, 1870-1950) 的作品極受大家的注意，他的風格較類似麥金塔，在新藝術運動轉型為機器美學風格中扮演著重要的角色。他設計過許多傑出的不朽作品，從建築、家具到花瓶、盤子、水果盤、餐具、茶壺等等都有德國純粹的經濟和造形以及日本抽象的裝飾之美，其中重複使用簡單的裝飾是他個人的一大特色。

在法國，於 1920 年代也發展了法國版的現代主義，李‧柯比意 (Le Corbusier) 和夏洛特 (Charlotte Perriand) 的作品也靠向機械與抽象幾何表現方式的這一邊。並且因為和純藝術有密切的關係，因而立體派的繪畫與雕刻也影響了他們對現代主義的表現方式。機械美學 (Machine Aesthetic) 是柯比意對現代風格的主要貢獻，其實他所強調的理念，不是要人們像機械般有效率，而是將控制大量生產的原則，應用在建築設計上。他在 1923 年出版的《邁向嶄新的建築》(Towards a new Architecture) 一書當中，提到過機械的魅力和簡潔造形的美感。他所謂的風格造形，一旦建立便可永恆持續存在，超越浮華不實的風格，他的理念，正是現代運動中一再出現的中心主題。他除了發展高度基本造形的建築美學外，也致力於家具設計，且成為現代設計的經典之作。

1 鋼管躺椅，1928，柯比意 (le Corbusier)。

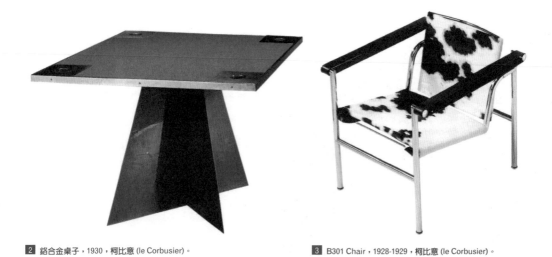

2 鋁合金桌子，1930，柯比意 (le Corbusier)。

3 B301 Chair，1928-1929，柯比意 (le Corbusier)。

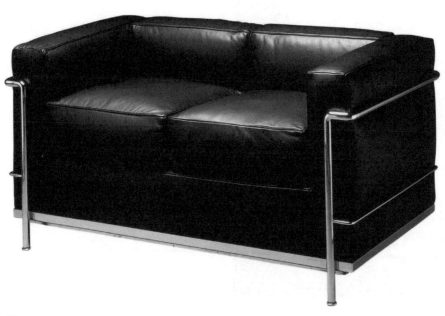

4 雙人沙發，1928-1929，柯比意 (le Corbusier)。

1.4 戰後的現代主義

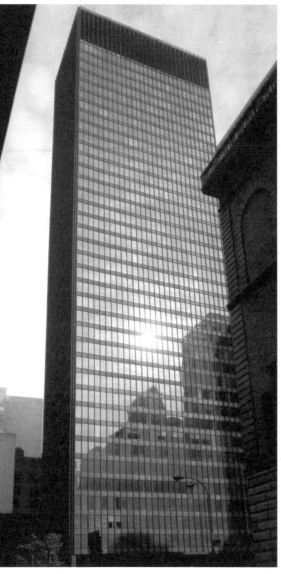

1 西格拉姆大廈 (Seagram Building)，1954-1958，凡德洛 (Ludwing Mies Van der Rohe) 與強生 (Philip Johnson)，紐約。

第二次世界大戰前，在歐洲發展而成的現代主義，隨著盧意·密斯·凡德洛 (Ludwig Mies Van der Rohe)、馬歇·布魯爾 (Marcel Breuer)、沃爾特·格羅佩斯 (Walter Gropius) 因德國納粹政治迫害移居到美國，這群包浩斯的領導人物在美國主持大部分重要的建築學院，繼續貫徹包浩斯思想和體系。而德國的現代設計運動，一直到 1951 年烏爾姆設計學院設立與推動才慢慢復甦。

30 年代時，美國的造形設計師從汽車設計發展出的流線型，在美國本土大為流行，轉而影響歐洲各國；而 40、50 年代北歐各國結合工藝的現代主義風格，在家具和家用品設計上崛起，站上世界舞台；義大利如雕塑般優雅的家具設計和事務用品，在 50 年代開始達到世界水準，進軍國際，至今各地無可比擬。

現代主義的建築形式在美國追求現代、民主、愛好自由精神的情況下，受到美國政府、企業的歡迎，加上戰後美國是世界上最富裕的國家，國土廣闊、資金充沛，政府各種公共建設廣為進行，採用造價低廉的鋼筋混凝土預製件的設計風格。

使得這樣的建設也可滿足低收入戶的基本需求。另外，格羅佩斯和密斯創立的玻璃帷幕牆大樓結構，更為美國企業鍾愛成為了象徵，國際主義建築的標準面貌。

在家具設計方面，包浩斯時期的鋼管椅，在戰後隨國際建築形式盛行而廣泛的流傳開來。除了最初的馬歇・布魯爾，密斯・凡德洛、李・柯比意等都有類似的作品。鋼管椅在二次世界大戰之後，更是達到巔峰，例如柯比意和波麗 (Chaclotte Perriand) 在 20 年代末設計的作品，60 年代由義大利家具商 Cassina 重新製作改版，而馬歇・布魯爾的作品在 60 年代也由義大利公司 Gavina 生產。

1.4.1 美國的流線型
（Streamline, 1935-1955）

1935 到 1955 年期間，美國工商業率先重視設計，富裕的大眾市場渴望消費，大量生產的新產品扮演著實現夢想的角色。美國在交通工具設計上發展出新的形式風格，即為眾所皆知的「流線形」(Streamline)。這種造形起源於交通工具所做的各種空氣動力學實驗，如風洞試驗，並且摻雜其他視覺，如未來派的繪畫、飛船、海豚、鯨魚與圓錐狀等，所有這些影響因素結合形成一種美國的特殊美學。其機械與電器產品特徵是球莖狀的淚珠機殼，是一種生物的象徵，象徵現在與未來的風格，並充分利用現有的科技以求得更為廉價的大量生產。流線形主張者起初也是著重機能的，其原先設計風格源起於大眾運輸工具；例如：汽車、火車頭、飛機、船隻，又被轉用到許多家用、辦公電器之中；諸如：果汁機、電冰箱、打字機、計算機、收銀機、削鉛筆機等。

2 削鉛筆機，1933，洛威 (Raymond Loewy)。

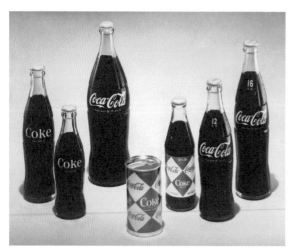

1 可口可樂瓶子設計，1948，洛威 (Raymond Loewy)。

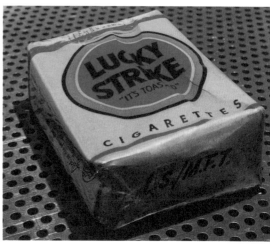

2 為美國 Tobacco 公司重新設計 Lucky Strike 香菸包裝，1942，洛威 (Raymond Loewy)。

3 Coldspot 電冰箱及其型錄，1935，洛威 (RaymondLoewy)。

30 年代在美國設計事業上有個重要的突破，即率先創造了獨立的工業設計行業。設計師們自己開業，保留自由的立場為大型製造公司工作。這些美國新一代的設計師，基本上和歐洲的現代設計師不同，歐洲設計師的背景基本上都是建築師，而美國第一代工業設計師的專業背景各異，不少曾經從事與展示設計有關的行業，譬如櫥窗設計、舞台設計、看板繪畫、雜誌插畫等等，直接與市場銷售有關。他們的教育背景參差不齊，不少人甚至沒有受過正式的高等教育。他們設計的對象也比較繁雜，從汽水瓶到火車頭設計都有，對歐洲人來說，簡直不可思議。

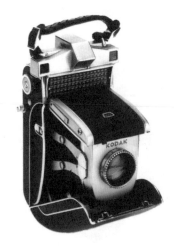

1 可伸縮示照像機，1930，提格 (Walter Dorwin Teague)。　　2 「Bluebird」收音機，1934，提格 (Walter Dorwin Teague)。

　　沃爾特·提格 (Walter Dorwin Teague) 是美國早期成功的工業設計師之一，他曾經是非常著名的平面設計師，有長期的廣告設計經驗，由於市場機會形成而在 20 年代中期開始嘗試產品設計。1928 年，他成功地為柯達公司設計出大眾型的新照相機「柯達·名利牌」(Vanity Kodak)，這款照相機受到當時流行的裝飾藝術運動影響，在機體上採用金屬條帶和黑色條帶平行相間，具有相當強烈的裝飾性。在 1936 年設計的柯達「1斑騰」(Bantam Special) 相機，同樣採用橫條作為裝飾，功能整合簡化，相機的基本部分都被收藏在面蓋內，由於外型簡單使用方便，而且不會有銳利的稜角，因此相當安全，是最早的攜帶式相機，為現代三十五釐米相機提供了一個原型和發展的基礎。

3 柯達「斑騰」照像機，1923~1926，提格 (Walter Dorwin Teague)。

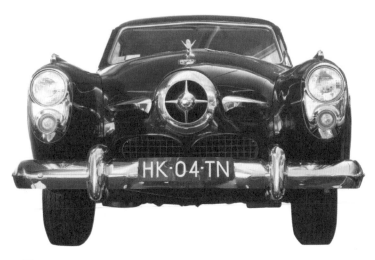

1 The Studebaker ommander A Raymond Loewy，1950，
為洛威 (Loewy) 在戰後時期最有影響力的設計之一。

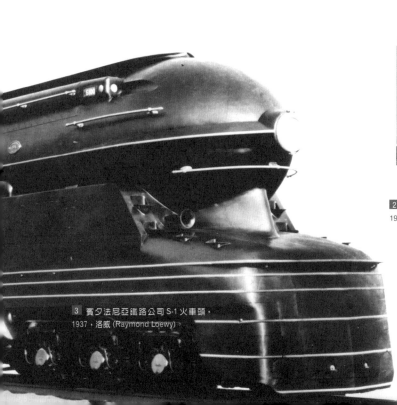

2 格斯耐 (Gestetner) 影印機，
1929，洛威 (Raymond Loewy)。

3 賓夕法尼亞鐵路公司 S-1 火車頭，
1937，洛威 (Raymond Loewy)

另一位早期的設計大師雷蒙‧洛威 (Raymond Loewy)，他在第一次世界大戰後自法國移民至美國，最先從事雜誌的插圖設計和櫥窗設計，1929 年受企業家委託設計格斯特耐影印機 (Gestetner) 而開啓了他的設計生涯。他採用全面簡化外型的方法，把一個原來張牙舞爪的機器設計成一個整體感非常強、功能非常好的產品，得到極佳的市場反應。後來他設計的冰箱 (Coldspot)，外型不但簡單明快，並且改變了傳統的結構，把電冰箱變成渾然一體的白色箱型，奠定現代電冰箱的基本造形。他在 30 年代開始設計火車頭、汽車、輪船等交通工具，引入了流線型特徵，進而發起流線型風格，他把設計高度專業化，其設計公司曾雇用上百名設計師，是當時世界上最大的設計公司。

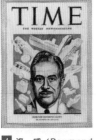

4 洛威 (Raymond Loewy) 成為 TIME 時代雜誌封面人物，1949。

他在 1949 年還成為美國《時代雜誌》(Time) 的封面人物，他是一個高度商業化的設計師，對他來說最重要的不是設計哲學、設計觀念，而是設計的經濟效益。他的作品從影印機、電冰箱、賓夕法尼亞鐵路公司的火車頭、可口可樂的玻璃瓶到企業形象設計，包羅萬象，成為美國最出名的設計師。他有幾個基本的設計原則，都非常的實用，那就是簡練、容易維修和保養、典雅或美觀、使用方便、經濟、耐用、以及設計應可透過產品的形狀表達實用功能。

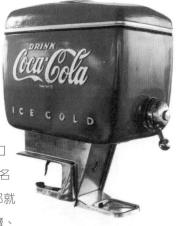

5 可口可樂供應機，1947，洛威 (Raymond Loewy)。

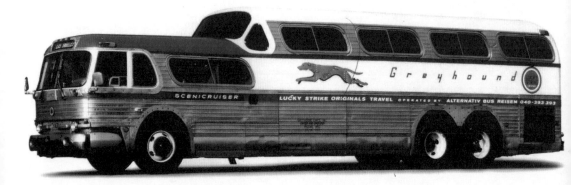

6 Greyhound bus 灰狗巴士，1954，洛威 (Raymond Loewy)。

1 Patriot 收音機，1940，格迪斯 (Norman Bel Geddes)。

2 Soda King 水壺，1938，格迪斯 (Norman Bel Geddes)。

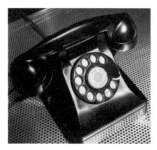

3 貝爾電話公司 "Model 300" 電話，德萊佛士 (Henry Dreyfuss)，1937。

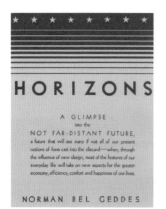

4 Norman Bel Geddes 出版 " 地平線"的封面，1932。

第三個具有重要影響的設計師是亨利‧德萊佛士 (Henry Dreyfuss)，他的職業背景是舞台設計，在 1929 年改變專業，開始從事產品設計工作，最具有代表性的作品是為貝爾電話公司設計的電話。1937 年德萊佛士提出了「話筒與聽筒合一」的計劃，要求從功能出發，這個計畫被貝爾公司採用，開始生產金屬電話，在 40 年代初期轉用塑膠材料，從而奠定了現代電話的造形基礎。

另外一位設計師是洛爾曼‧貝‧格迪斯 (Norman Bel Geddes)，原本是一位舞台設計師，他在 1932 年出版一本書叫做《地平線》(Horizons)，對設計界有著重大影響。在這本書中闡述他對於技術的喜愛、對未來的憧憬，形成了一種新的設計美學和方式，並對當時的人提供了設計發展和創造想像的一個重要參考基礎。

1 紐約世界博覽會海報，1939，美國平面藝術家 Jaseph Binder 設計。

2 紐約世界博覽會建築夜景，1939。

不同於歐洲設計師，美國設計師的目的是做生意，而不是研究設計的社會功能。大多數顧問設計的工作是包羅萬象的消費產品，因為他們是一種新的專業，和過去並沒有直接相關的行業，而且他們看到美國正邁向一種新的設計意識時代，他們所推廣的風格、靈感和激勵，完全是現代的，這個現象一直維持到 50 年代。

3 英國 BP、美國 Shell 設計企業識別標誌，1971，洛威 (Raymond Loewy)。

50 年代初，當紐約現代藝術博物館舉辦各式各樣的家具主題展來介紹歐洲的設計時，似乎忽略了那些充斥在美國境內的流線形產品，而 30 年代領導群倫收取高額設計費用的顧問設計師們到了 50 年代，不是逝世就是失去身價。雖然如此，美國的流線形卻也帶給歐陸極大的影響。以義大利為例，他們極為訝異於美國自由大膽的形式表現，他們迅速取用流線形思想，但將那種球莖狀美學加以修飾，創造出一種更為優美、簡潔、獨特且具有高度雕塑感的產品風格，從奧利維蒂 (Olivetti) 的打字機、飛雅特的汽車、偉士牌的機車都可看出端倪。

4 Nuova 500，飛雅特汽車，1957。

1.4.2 北歐結合工藝的現代設計

早在 1850 年，英國美術工藝運動所倡導的工匠精神，傳到北歐斯堪地半島後，被北歐藝術界所接受和遵奉，然而有著較接近農村氣息的版本。直到 19 世紀末，所有北歐斯堪地半島國家仍然以農立國，諸如瑞典、丹麥、芬蘭都非常熱衷追求自己本土新藝術風格，並應用於陶瓷、玻璃器品、家具、織品等傳統工藝領域。他們細心地建立及保護傳統工藝的團體和教育體制，並意識到需將工藝製作程序整合到工業生產裡，追求他們所謂的「工業藝術」(Industrial Arts)。

在 1905 年，當挪威嘗試獨立時，幾乎和瑞典爆發戰爭，最後，瑞典和丹麥高居王權，而芬蘭和挪威位居城邦的情況，終於劃下句點走向歷史。帶著強烈的愛國心和民族意識，導致藝術家和建築師等文化界人士，紛紛尋找國家的設計語言、本土傳統和國際定位，產生了北歐的國家浪漫主義運動 (Rational Romantic Movement)，創造了自己的組織，並把全國傳統工藝技術整理成冊。

此時期的斯堪地半島的設計令人想到的是手工編織品、土黃色、和堅固的木製家具。這些早期卓越的工業藝術、自然材料和居家物品奠定了往後把設計推上了國際焦點的基礎。

北歐早期設計歷史是伴隨國家需求和自我定位的，因此設計的問題是非常普遍被人民所認知，和其他國家相比，設計扮演著更重要的角色。在社會民主政府的選舉之後（丹麥在 1929 年，瑞典在 1932 年，挪威在 1935 年，芬蘭在 1937 年），社會狀況慢慢改變。在倡導社會主義人民平等的思想下，大量生產的現代設計提高了每個人物質生活的水準，他們的設計強烈地結合傳統和現代，令這個較為溫馴的現代主義在 50 年代發揮高度的影響力，成為另一種結合過去與現在的形式。

| 瑞典

1930 年，瑞典在斯德哥爾摩舉辦了一場設計展覽，介紹德國現代主義，特別是包浩斯的試驗，使得德國現代主義開始在國內廣為傳播。這個風格不但影響了建築設計同時也反應到家具和其他日常用品上。1930 年代中期有一些設計師開始探索自己的現代主義形式，他們強調現代主義的功能原則，但同時也重視圖案裝飾性、傳統與自然形態的重要性，他們認為現代主義在這兩個方面不是矛盾的，是可以統一的。他們採用木材、皮革等自然材料，重視人體工學的細節設計，注意舒適性、安全性、方便性，為瑞典現代主義設計奠定了紮實的基礎。1939 年在紐約的世界博覽會上，瑞典第一次展出自己的產品設計，並引起世界各國強烈的興趣和普遍的欣賞。

在世界大戰中，瑞典雖然保持中立沒有被德軍占領，但在文化上卻孤立了，並成為難民的移居地，其中不乏建築師和設計師。在 1940 年代，瑞典的社會福利模式得以發展，而平等主義的原則帶來了民主化的設計，民主社會完全採用機能主義當作前進的、政治修正的美學，後來延伸出的「居家品味」，是在藝術和設計理論家 Gotthard Johansson 的指導下進行。第二次世界大戰結束以後，瑞典的室內設計、家具設計成為設計界的翹楚了，並且廣為流行。設計細節完善的處理，導致了在 1952 年推出全世界令人稱羨的「瑞典廚房」，而標準化更在後來延伸到床、桌子、櫃子和其他居家用品上。





1 「顫抖」椅 (shaker)，1944，博格‧摩根森（Borge Mogensen）。

丹麥

2 酋長椅（Chieftain Chair），1949，芬尤（Finn Juhl）。

　　丹麥進入現代設計的時間晚於瑞典，但是到了1950年代，室內設計、家庭用品、家具設計、玻璃製品和陶瓷用具，也達到瑞典的水準。他們的設計在戰後非常流行，尤其是家具設計，誠實地結合工藝技法，美學上的簡潔性受人讚賞，作品大量採用自然材料，特別是木材，比如樺木、山毛櫸、柚木等，著名的代表性設計眾多，例如：芬尤 (Finn Juhl) 設計的酋長椅 (Chieftain Chair, 1949)，博格‧摩根森 (Borge Mogensen) 設計的「顫抖」椅 (shaker, 1944)，漢斯‧華格納 (Hans Wegner) 的中國椅 (Chinses Chair, 1943)、孔雀椅 (peacock, 1947)、圈椅 (Round chair, 1949) 和 Y 字型靠背椅 (Y-stolen, 1950)，安尼‧雅科布森 (Arne Jacobsen) 設計的螞蟻椅 (Ant Chair, 1951-25) 和七系列的椅子 (1955)、Poul Henningsen 的松果燈 (Artichoke Lamp, 1957)、雪球燈 (Snowball Lamp, 1958) 等。另外，設計師喬治‧傑生 (Georg Jensen) 的金屬製品，簡潔洗練的造形亦相當著名。雖然他們的概念和特色不太相同，但總有「丹麥現代風」(Danish modern) 的味道。

3 孔雀椅 (peacock)，1947，漢斯‧華格納（Hans Wegner）。

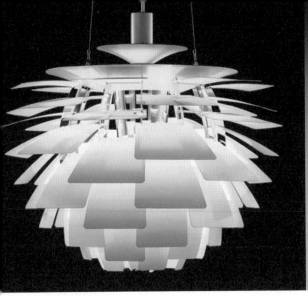

4 松果燈（Artichoke Lamp），1957，Paul Henningsen。

5 雪球燈（Snowball Lamp），1957，Poul Henningsen。

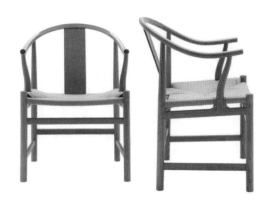

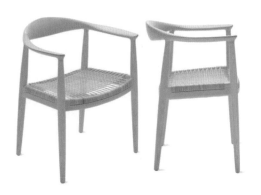

6 中國椅（Chinses Chair），1943，漢斯·華格納（Hans Wegner）。

7 圈椅（Round chair），1949，漢斯·華格納（Hans Wegner）。

8 七系列的椅子，1955，安尼·雅科布森（Arne Jacobsen）。

9 Y字型靠背椅（Y-stolen），1950，漢斯·華格納（Hans Wegner）。

1 Birza 椅子，1927，里特維爾德 (Gerrit Rietveld)。

芬蘭

芬蘭也是重視社會福利的國家，大力推廣現代化，例如，陶器品牌 Arabia 與在 1940 年代室內部成立的家庭福利局合作生產出滿足文化品味的餐具。另外，早在 1930 年代，建築師阿奧爾·奧圖 (Alvar Aalto) 在家具設計上，也有相當大的貢獻。他充分利用本土材料與題材，成功地結合當代的技術，他的彎木 (Moulded plywood) 家具，表現出具有人性的現代主義，而有別於激進的現代主義。這項家具上的突破是嘗試從荷蘭設計師里特維爾德 (Gerrit Rietveld) 於 1927 年所設計 'Birza' 開始，但卻首先由阿奧爾·奧圖 (Alvar Aalto) 將夾板的彎曲技術由座面提昇到椅腳、把手等技術方面的突破，並其被應用的空間，增加到了主結構的範圍，於 1933 年還達到三度空間的彎曲技術，且取得專利。充滿動感的彎木家具在北歐誕生後，為家具設計創造出新的語彙，在 1939 年紐約世界博覽會，斯堪地半島的設計，已經扮演重要的角色，尤其是阿奧爾·奧圖把芬蘭的展覽場變成木材的「交響曲」。

1948 年開始，義大利開始舉辦戰後的米蘭三年展 (Triennale)，芬蘭的設計在 1951 年和 1954 年的米蘭三年展，向世人展示了芬蘭非凡的設計長才。Tapio Wirkkala 和 Timo Sarpaneva 為 Iittala 公司設計的玻璃製品，展現了他們一種雕塑性的表現手法和處理方式，在 1950 年代贏得舉世的聲譽，成為人們爭相獲得的珍品。

2 F35 椅子，1930，阿奧爾·奧圖（Alvar Aalto）。坐面以夾板彎曲技術製成，椅腳椅鋼管製成。

1 Tapio Wirkkala 設計的像樹葉般的積層木雕塑　　　2 Timo Sarpaneva 設計的玻器皿

北歐設計的黃金時期

　　北歐設計師漢寧‧古柏 (Henning Koppel) 所設計銀製的盛魚餐盤、Tapio Wirkkala 設計的像樹葉般的積層木雕塑、Timo Sarpaneva 設計的水晶花瓶、Finn Juhl 設計的座椅、Hans Wegner 設計的圓椅 (Round Chair) 和 Kaj franck 設計的 Kilta 餐具系列，它們都是 50 年代北歐閃耀的經典之作。從 1954 年開始，北歐設計在北美各地做巡迴展，歷時三年，每每到了開幕日之時湧進數千人，上層社會在此舉辦數不盡的晚宴，而影片和伴隨的講座更充實了展覽，日報和雜誌更是不斷的爭相報導。

　　當 1960 年，CBS 為總統候選人甘迺迪和尼克森在舉辦辯論會時，特地準備了 Hans J. Wegner 的圓椅，這表現了那時美國人喜歡北歐設計的熱情。那時正是美國中上層階級在都市快速成長、尋求美學定位、樂意接受未曾出現的摩登又浪漫的理想典型之時，北歐的設計因而被美國這個世界強權採用，成為西方社會最具有影響力的重要風格，此時北歐設計達到了黃金時期。

當我們視鋼管椅為 1920 和 1930 年代摩登的代表，積層彎木椅則在 1950 年代取代了它的角色，沒有一家爭氣的家具製造商不生產這個新版本的造形座椅。原本彎曲加工的方式仍然牽涉到蒸氣和費力的手工，二次世界大戰期間，航空工業的實驗在此有重大的技術突破，美國空軍更進一步發展了積層的科技，當運用電器傳動裝置來彎曲木材時，靠模加工可以更容易、更有效率的應用在夾板上，新的人工樹脂用來膠合積成的薄板，創造更有強度的材料，成為有機的、雕塑的造形，吻合人體曲線的形狀。其他的歐洲設計師和製造商也一樣繼續發展改革這個靠模夾板技術，使之更合乎美學、經濟、人體工學的可能性，包括義大利 Arflex, Csaaina, Gavina 等公司。

在 1952 年，丹麥家具製造商 Fritz Hansen 製造出兩張非常優美的椅子：Poul Kjærholm 的 PKO 和安尼·雅科布森 (Arne Jacobsen) 的螞蟻椅 (Ant Chair)，尤其安尼·雅科布森 (Arne Jacobsen) 的螞蟻椅非常經濟實用，只用一片靠模夾板作成的靠背和座面，再搭配上鋼管製成的腳，銷售非常成功，超過上百萬張，是一張真正工業製造生產的家具，代表著北歐設計的圖像。

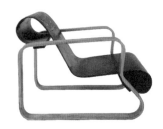

1 No. 41 椅子，1930-1931，阿奧爾·奧圖 (Alvar Aalto)。

2 No. 31 椅子，1931-1932，阿奧爾·奧圖 (Alvar Aalto)。

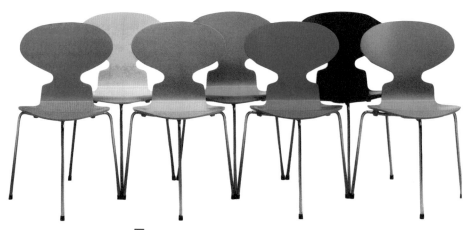

3 Ant 螞蟻椅，1951-1952，Arne Jacobsen。

到了 1940 年代這個夾板靠模技術，由芬蘭裔自幼隨父親艾利爾・薩林那 (Eliel Saarinen) 到美國發展的艾羅・薩林那 (Eero Saarinen) 和一起在昆布魯克藝術學院 (Cranbrook Academy) 教學的美國籍講師查爾斯・依姆斯 (Charles Eames) 一起繼續研發下去。到了 50、60 年代，隨著玻璃纖維和塑膠的出現，這類的新設計就慢慢停了下來了，但它曲線造形的特色卻也留給這些新材料繼續發展下去 (見 4.4.1)。

到了 1950 年代末期，北歐的設計已漸漸式微，喪失在國際設計領域的霸權。丹麥燈具設計師 Paul Henningsen 在參觀了 1959 年丹麥設計的一場展覽後，感慨地說：「許多設計雖然優雅，但並不冒險創新，許多被製造出來的東西，只因為它們可以賣到美國去。」不久，穿牛仔褲和聽搖滾樂的新一代不再追求這些北歐優良的居家設計，而義大利設計正準備承接它的地位。

4 Grasshopper No.61 扶手椅，1946-1947，Eero Saarinen。

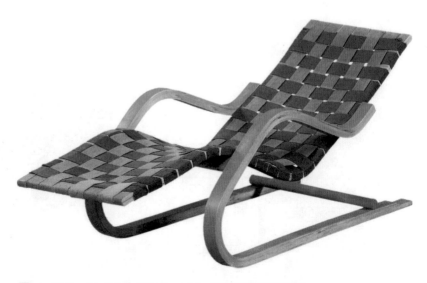

5 No. 43 躺椅，1936，阿奧爾・奧圖 (Alvar Aalto)。坐面以帶狀編織的方式製成。

1.4.3 義大利設計的興起（1945-1960）

義大利在戰後政局穩定，社會、經濟、文化進步，工業如雨後春筍般蓬勃發展，經過短短的半個世紀，把自己從世界大戰的廢墟中建立成一個工業大國，而它的設計在國家繁榮富強的過程中，扮演著重要的角色。50 年代義大利在設計界中崛起，出現了一系列世界級設計明星，比如：汽車設計師、建築師、時裝設計師、家具設計師、首飾設計師等，高度重視設計大師的社會風氣，是別的國家不能夠與之比擬的，直到今天，眾多產業中，諸如服裝、家具、生活用品、汽車等，義大利設計已經是全世界頂尖設計的代名詞了。

20 年代，義大利從自由主義轉為法西斯主義，墨索里尼於 1922 年上台，1926 年建立獨裁政權。義大利在法西斯政府的控制之下，貿易以國內為中心，大量的產品依照法西斯政府的軍事需求來進行，因此 30 年代發展出幾個重大的主要工業，比如造船、汽車製造、交通運輸工具、化學工程等等，另外，在製程上引進美國大量生產方式，改善生產結構，對後來義大利工業發展打下良好的基礎。

而這時期，義大利在現代設計發展中和其他歐洲國家一樣有相同的發展，30 年代出現過類似德國的現代運動，在義大利成為理性主義 (The Rationalism) 和類似裝飾藝術運動的「諾維茜托運動」(Novecento)。

戰後 1945 年～ 1955 年是奠定義大利現代設計風貌的重要階段。戰後美國大規模的經濟與工業技術援助，直扶義大利工業發展，同時把美國工業生產模式引入義大利，影響不少大企業。而美國的流線形對義大利設計亦有重大的影響，義大利取自於美國產品的流線形風格，將球莖狀美學加以修飾，創造出更為優美、典雅、獨特且具高雕塑感的產品。

1 Valentine 打字機，1969，Vico Magistretti。機殼以 ABS 塑膠製成。

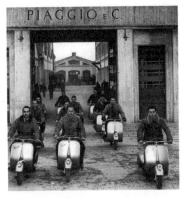

1 於美國電影羅馬假期 (Roman Holiday) 劇情中，男主角格里戈・派克及女主角奧戴麗・赫本騎著比雅久的偉士牌速克達機車，1953。

2 偉士牌速克達，比雅久機車，1946。

3 RR 126 Hifi 音響，1965，皮爾兄弟 (Achille & Pier Giacomo Castiglioni)，木造機殼、鋼製腳架。

　　並藉由媒體傳播，設計廣泛導入各種領域，從汽車、咖啡機、家具等。最為人熟知的便是速克達機車，因 1953 年美國電影羅馬假期劇中格里戈里・派克 (Gregory Peck) 載著奧戴麗・赫本 (Audrey Hepburn) 的一幕把比雅久 (Piaggio) 生產的偉士牌 (Vespa) 速克達機車，推入世界各地消費者的心目中，使義大利設計成為年輕、流行消費的新指標。

　　義大利設計風格的出現是由幾點原因促成的。首先，義大利在戰後加速工業化，巨額投資於進口的金屬加工機械，而新的美學觀念，像漢斯・阿柏 (Has Arp)、約翰・米羅 (Joan Miro)、亞力山大・卡德爾 (Alexander Calder)、亨利・摩爾 (Henny Moore) 等人發展出來的有機式雕刻風格，超越了現代主義那種方形、立方體的式樣，促成了一系列看起來很相似的工業產品。例如：50 年代中期卡斯帝格里奧尼兄弟 (Castiglioni) 為 Rem 設計的 Spalter 真空吸塵器，瑪謝羅・尼佐利 (Marcello Nizzoli) 為奧利維蒂 (Olivetti) 公司設計的列西威 80 機種 (Lexicon 80) 的打字機，都是義大利式設計路線全盛時期的最佳實例。

4 Atollo 燈具，1977，馬克斯・特列蒂 (Vico Magistretti)。

5 列西威 80 打字機，1974，尼佐利 (Marcello Nizzoli)，奧利維蒂公司。

1 Eclisee 燈具，1965，
Vico Magistretti。

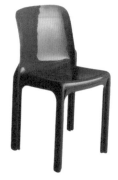

2 Selene 椅子，1969，Vico
Magistretti。

其次，義大利設計如此多彩多姿的另一項因素是新一代設計人才輩出，例如：維科‧馬克斯特列蒂 (Vico Magistretti)、艾托雷‧索薩斯 (Ettore Sottsass)、卡斯帝格里奧尼‧阿基利和卡斯帝格里奧尼‧皮爾兄弟 (Achille & Pier Giacomo Castiglioni) 等，都在 1930 年代受過理性主義及傳統建築專業訓練，戰後他們先以室內設計師身份建立自己的事業，再把室內設計工作轉移到家具設計上，並開始實驗新材料，曲木合板、鋼桿、玻璃、塑膠等等。第三個戰後義大利成功的因素是，製造商對設計有正確的態度和尊重，例如：奧利維蒂 (Olivetti)、卡西納 (Cassina)、卡特爾 (Kartell)，他們提供一種完整的贊助體系，讓設計師可以一展身手。

另外，50 年代初的米蘭三年展 (The Triennales) 推廣著義大利設計，扮演著展示櫥窗的角色，1951 年的米蘭三年展，首次向世界宣告義大利開始有了自己的設計運動，1954 年的米蘭三年展，更加明確的表明義大利工業設計的方向不是簡單的實用化，而是走向藝術化的道路，到了 60 年代，義大利的設計地位，已經是無可比擬的了。

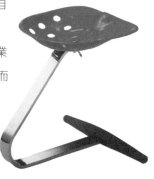

3 Mezzadro 椅子，1971，Achille & Pier Giacomo Castiglioni。

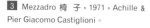

4 Sanluca 扶手椅，1960，Achille & Pier Giacomo Castiglioni。

1.4.4 德國的新現代設計（1945-1960）

∣ 機能主義

德國在 1945 年戰後，努力復興他們戰前的努力，在工程方面，機械形式的標準化加速推動著，系統化是設計師和製造商的最愛，這也使得德國馬上被人聯想起新的機能主義 (New Functionalism) 的理念，一個令人容易聯想到先進的科技和視覺簡化的電子產品的印象，百靈 (Braun) 正是其代言者。戰後使德國能夠繼續理性設計、技術美學思想的原因莫過於建立於 50 年代初的烏爾姆設計學院 (Ulm Institute of Design, 1955-1968)，它確立德國在戰後出現「新機能主義」(New Functionalism) 的基礎，該校出現的各種產品，都具備了高度形式化、幾何化、標準化，所傳達的機械美學，甚至比 1920 年代首度具體化時所表現的更為徹底（見 2.1.2）。而烏爾姆設計學院 (Ulm) 和電器製造商百靈牌 (Braun) 的設計關係密切，奠定了德國新理性主義的基礎。

1 百靈 Sixtant 電動刮鬍刀，1962，古格洛特 (Hans Gugelot)。

50 年代初期，百靈 (Braun) 推動了和烏爾姆設計學院的合作計劃，發展出一種新的機具路線。當時的烏大講師漢斯‧古格洛特 (Hans Gugelot, 1920~1965) 決定性地參與了此項工作。1955 年迪特‧蘭姆斯 (Diter Rams, 1932~) 在與漢斯‧古格洛特及賀伯‧席而區 (Herbert Hirche, 1910~2002) 的合作之下，為該公司的形象奠下了第一塊基石，所有百靈公司生產的收音機、高傳真設備、食物攪拌器、刮鬍刀等，皆依抽象的造形原則，調和比例，分析出最終的視覺細節，每個產品都是造形精純的結晶。

2 百靈 KM30 拌器機，1957，古格洛特 (Hans Gugelot) & Gerd Alfred Muller。

1 百靈 Portable 收音機，1959，蘭姆斯 (Diter Rams)。　　2 百靈 RT20 Tischuper 收音機，1961，蘭姆斯 (Diter Rams)

| 系統設計

　　系統設計的觀念可說是由古格洛特在百靈公司、札夫公司 (Zapf)、維索公司 (Vitsoe) 的設計中推廣宣傳出來的，成為德意志聯邦共和國之設計特徵之一。系統設計形成了完全沒有裝飾的形式特徵被稱作「減少風格」，德國的減少主義特徵不是風格探索的結果，而是出於系統設計、理性設計的自然結果，蘭姆斯則認為單純的風格只不過是解決系統問題的結果，提供最大的效應。系統設計最早是格羅佩斯於 1927 年提出其可能性，而到了烏爾姆 (Ulm) 設計學院時期變得非常流行，從其理論根源來看，它的核心是理性主義和功能主義，加上強烈的社會責任感。而從形式上來看，則採用基本的單元為中心，形成了高度系統化、簡單化的形式，整體感強烈，但卻有著冷漠感和缺乏人情味的特徵。

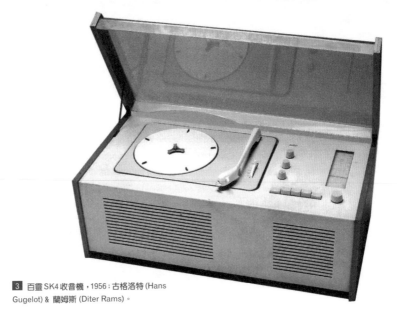

3 百靈 SK4 收音機，1956：古格洛特 (Hans Gugelot) & 蘭姆斯 (Diter Rams)。

　　不同於密斯在美國推行「少即是多」，著重於單純形式風格的提倡，德國「新功能主義」強調的不是風格的探索，而是系統設計、理性設計的自然結果。而密斯要設計出視覺單純的風格，甚至可以犧牲功能，然百靈牌 (Braun) 的首席設計師蘭姆斯則認為單純的風格只不過是解決系統問題最佳的結果而以。他說：最好的設計就是最少的設計 (The best design is the least design)，百靈牌的產品在 60、70 年代全盛時期時色彩都採用中性色彩：黑、白、灰，強調電器產品與設計應像管家、僕人一般退居生活空間的背景，在視覺上愈安靜愈好。

　　戰後重新出現的德國新機能主義，很快的成為技術性、消費性產品的一項國際視覺語言，提供一種最純正的設計手法，替代美國底特律樣式設計師創造出來的那些現代機器誇大表現，這種風格成為高科技產品和高品質、高品味的象徵，並漸漸影響其他跟進國家的設計，例如荷蘭和日本在 60、70 年代的家電設計。

■ 1.5 討論

　　現代主義興起於 20 世紀 20 年代的歐洲，經過歐陸幾十年
的發展，及在美國第二次世界大戰以後的迅速發展，最後影響
到世界各國。對於現今設計的認識，包括後現代主義、晚期現
代主義、解構主義、新現代主義的了解非常重要，因為 60 年
代以後的設計運動，不論是否定它的企圖，或者對它的重新詮
釋，基本上都是基於反應現代主義而產生的回響。

1.5.1 左右歐美設計運動發展的因素

　　到目前為止，左右整個歐美設計運動的發展，從大前題到
小細部，大概可以從四個方面來看：1. 社會制度和階級的改變；
2. 對工業生產的態度；3. 對裝飾的態度；4. 各國形式主義發展
的彼此影響。

　　本章由美術工藝運動、新藝術運動、裝飾藝術運動到現
代主義，從社會學角度來看，設計原先服務的對象主要是資產
階級和權貴，但隨著帝制貴族被人民推翻、民主制度的制定、
一般百姓的抬頭，消費大眾終於成為產品設計的主要對象，而
這個改變，在工業革命大量生產的助瀾之下，也就造就了現代
主義鞏固的根基。雖然理想中的現代主義以平民、民主色彩出
發，然而著名的現代主義代表作品，諸如鋼管椅剛開始卻不是
一般平民老百姓負擔的起，仍舊是上流人士和知識份子的身分
象徵，直到後來，中產階級抬頭成為社會主流，它的理想性才
得以實現。故現代主義的物品形式和社會哲學思想是否可畫上
等號，是件錯綜複雜的事情。

　　作為設計運動的前鋒，美術工藝運動和新藝術運動都是反對工業和機械化生產，但隨著工業化的進步，各式各樣機械製品的產生，使人們的生活更脫離不了機械，這證明了科技的進步是無法抵擋的，惟有善用科技和調整設計的心態，才能適應大環境的變化。

　　從美術工藝運動、新藝術運動到裝飾藝術運動，都是贊成並善用裝飾的，但是到了激進的現代主義（機能主義），則是反對裝飾。機能主義的理論，架構於大量生產與簡化幾何形式原則，並認為物體的外觀應視其內在結構而定。這個立場鮮明的信條，是否正確無礙呢？隨著時代的巨輪轉到 80 年代時，另一股反撲的勢力將蜂擁而至。

　　由上述內容可以了解到歐美各國設計運動和形式主義的互有消長，原則上，各國的設計發展是沒辦法獨立、不互相影響的，在走向全球化的今天，更是如此。同時，各國自身特殊的風俗民情、傳統資產，也是幫助發展設計的重要推手。例如：德國工作聯盟原是受到英國美術工藝運動的刺激，而包浩斯的發展中間穿插有荷蘭風格派、蘇聯構成主義的參考，但是他們發展出來的特色卻是自身的。而北歐的設計，在接受工業化和機能主義的同時，卻不放棄結合傳統工藝特色，把握本土自然的資源，發展出獨到設計哲理和形式。而英國雖然是這股設計運動最早的推廣者，但由於對過去成就的留戀和受保護主義的保守心態影響，設計的發展反而落後許多。不過以他們良好的傳統，80 年度起重登國際設計舞台，再度扮演著重要的角色。

1.5.2 幾何形態 vs. 有機形態

由上述各種設計運動來看，幾何形態和有機形態造形特徵的交替，似乎可以上溯自 19 世紀末、20 世紀初的新藝術運動，在蘇格蘭設計師師查理斯‧雷尼‧麥金塔 (Charles Rennie Mackintosh) 的家具作品中可看出端倪，有活力的裝飾曲線和比例嚴謹的垂直水平線，這兩種形式的共生、共存持續的在設計史上發展、消長。

當裝飾藝術延續新藝術運動而發展時，一方面，激進的現代主義隨俄國結構主義、荷蘭風格派、德國包浩斯發展下來，純幾何線條、元素的應用愈漸成熟，20 年代布魯爾 (Breuer) 的鋼管椅、60 年代德國百靈 (Braun) 的電子產品、60-80 年代義大利馬里奧‧貝里尼 (Mario Bellini) 為奧利維蒂 (Olivetti) 設計的打字機，一直到 90 年代至今的丹麥 B&O 音響在幾何美學的表現，從家具到電器產品都有明顯的脈絡可尋。

1 No. 31 椅子，1928，布魯爾 (Marcel Breuer)。

而另一方面，北歐受包浩斯鋼管椅影響所發展出來的家具，明顯在加工上因夾板彎曲技術的發展，而使用了較多的曲線與轉角，而後傳到美國繼續研究，開始使用了新材料，如玻璃纖維、塑膠、發泡材等，同時也延續了有機造形的特色，以符合加工和人體工學考量。汽車方面，義大利與歐洲各國如上述一般，受美國流線型與空氣動力學的影響，發展出自我獨特優雅的流線風格。在日本電器產品上有機造形的發展表現也有重要的貢獻。

2 Lettera 35 打字機，1974，貝里尼 (Mario Bellini)。

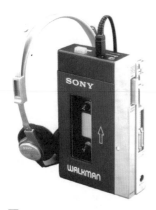

3 第一代 Walkman 隨身聽，1979，布魯爾 (Marcel Breuer)。

4 Beolit2300 CD 音響，1995，David Lewis。

　　以 Sony 為例，從推出新產品時，明顯地透露出模擬歐洲電器產品的東方形式，例如百靈 (Braun) 的幾何形態，一直到第一代隨身聽 (Walkman) 推出，仍然看得出這個端倪，然而到了 1980 年代中期左右，因 CAD / CAM 的技術和柯拉尼 (Luigi Colani) 實驗作品的啓發，日本相機開始打破硬邦邦的感覺，日本式折衷的曲面圓弧造形開始發展，遍及相機、手提音響、隨身聽、刮鬍刀、熱水瓶、電子鍋。80 年代這個風格到處可見，一直到 90 年代末期最近日本床頭音響似乎受到 B&O 音響設備的影響，造形又轉為幾何形態。

5 Canon "C.B 10" 照相機，1982-1983，Luigi Colani。

6 Canon "T90" 照相機，1983，Luigi Colani。

7 Canon "Hypro" 照相機，1983，Luigi Colani，具有液晶螢幕。

8 Canon "Frog Underwater" 照相機，1982-1983，Luigi Colani。

Chapter 2
後現代思潮

2.1　現代主義的國際風格

2.2　普普運動

2.3　後現代風格

2.4　微電子產品設計

2.5　設計新興國家

Chapter 2
後現代思潮
(Post Modem, 60s~80s)

何謂後現代主義？這已是一個耳熟能詳的字眼了，然而在各個領域代表著不盡相同的含意且具有不同的詮釋。在此我們宏觀且簡單的說，後現代主義是一股反對現代主義的思想，反對現代主義造成的同質化現象，是現代主義之後反對單一表現形式而起的眾家分鳴的力量。

身處於世界各地現代化的大都市中，戶外的建築物像是由一棟棟四四方方積木式的盒子堆疊而成，再看我們的室內，廚房、客廳、辦公家具、電器產品也都是一個個的箱子所組成，這個講求合理的世界似乎是作繭自縛，除了光禿禿的盒子還是盒子，這個以機能為主的典範推翻了過去人類物質文明所建立的各式各樣的傳統，也把自己綁在不得自由動彈的緊身衣中。

　　雖然 70 年代新的現代主義到達了全盛時期，但因 60 年代普普運動的衝擊，一股新的時代力量已漸漸成熟，到了 80 年代初，強調象徵的後現代主義已成為前衛設計的主流趨勢，以往先進的現代主義已成為被革命的老掉牙論調，西方易變的輪盤再次轉到以往被視為保守的裝飾；象徵上，經過重新詮釋和現代形式的統合，後現代主義已是不可抵擋的時代潮流。

　　工業設計運動的軌跡、產品形式的發展到了近代除了大量生產的產品之外，更重要的是設計師、公司、甚至學生的設計透過展覽、設計競賽所發表的實驗作品，而這些具有探索性的前衛理論作品引人注目，透過設計雜誌、專書的介紹，為人知曉討論，並深深影響往後市場主流商品的形式走向。

2.1 現代主義的國際風格

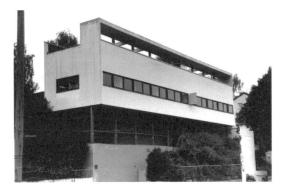

國際風格源於現代主義的建築設計，早在 1927 年，美國建築師菲力浦·強生 (Philip Cortelyou Johnson) 就注意到在德國位於斯圖加特市 (Stuttgart) 近郊的威森霍夫現代住宅建案 (Weissenhof Housing Project) 中的風格，它們看起來單純、理性、冷漠、機械感，他認為這種形式將會成為一種國際流行的建築風格，因此稱之為「國際風格」(International Style)，也成為了「國際風格」名稱的開端。後來經過德國、荷蘭、俄國的一批建築家、設計師、藝術家的努力探索，現代主義設計在德國的包浩斯設計學院時期達到頂峰，無論是意識形態上還是形式上，都呈現趨於成熟的局面。

德國激進的現代設計運動在第二次大戰以前發展起來，但在納粹時期受到全面封殺，之後隨著德國包浩斯的領導人物在 30 年代末期來到美國，主持美國大部分重要的建築學院的領導工作，貫徹包浩斯思想和體系，在通過第二次大戰期間和大戰結束以後，一段不算長的時期在美國的探索發展開來，形成了新的現代主義，成為「國際風格」(International Look)。這種風格在戰後的 60、70 年代發展到登峰造極的地步，影響到世界各地的建築、產品、平面設計，成為壟斷性的風格。

2.1.1 美國

二次世界大戰的影響為西方各國的經濟都帶來了極大的摧殘，戰後初年，歐洲各國都處在非常困難的重建階段。之後的「冷戰」給各國政治、經濟帶來消極的影響，更使得恢復困難。西方各國之中，只有美國的經濟因為第二次世界大戰的科學技術得到迅速發展，戰後的美國由於天時地利，成為世界上最強大的經濟強國。現代主義的奠基人從歐洲來到美國以後，情況和當初已大不相同。因為美國的社會階級結構，在戰後發生變化，收入豐富的中產階級，成為美國社會的核心，占人口的最大比例，這與德國探索現代主義運動時，社會分成少數富裕的資產階級、和多數赤貧的無產階級的狀況完全不同。現代主義服務平民的時代使命，沒有了立足點，這使得國際風格在本質上與過去現代主義的內涵產生了很大的改變。

戰後的美國是世界上最富裕的國家，國土廣闊，資金充沛，國力強大，建築在戰後進入興盛的高潮。德國的現代主義立即被廣泛採用，在迪索的包浩斯校舍使用造價成本低廉，形式中性的鋼筋混凝土之設計風格，因而廣泛地被用於美國政府的各種建設項目上，從小學、中學、大學校舍、政府辦公大樓和聯邦政府低收入階級的住房都基於這種風格，而格羅佩斯和密斯創立的玻璃帷幕牆大樓，更成為企業的最愛，成為美國企業的標準建築風格。

經過十多年發展，鋼筋混凝土預製件結構和玻璃圍帷牆結構得到非常協調的混合，成為國際主義建築的標準面貌。密斯是這種風格最務實的代表人物，他開始主張「少就是多」(less is more) 的理念及重視細節的處理，把機能主義的「功能」理念信條降為次要，為了達到形式一致的目地，終於變成了形式第一，功能第二了。

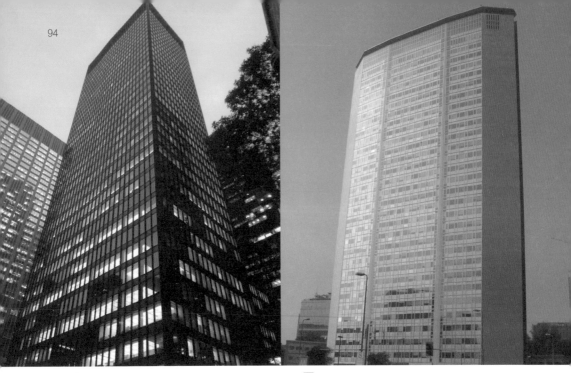

1 美國西格萊姆大廈，1954~1958，凡德洛 (Mies Van der Rohe) 和強生 (Philip Cortelyou Johson)，紐約曼哈頓。

2 佩萊利大廈，1959，龐帝 (Ponti Gio)，

新的現代主義口號「少就是多」，非常受到美國大企業、美國政府的歡迎，因為這種風格具有鮮明的現代特徵，具有美國人喜愛的民主風格特色。1958 年，密斯・凡德洛 (Mies Van der Rohe) 和菲力浦・強生 (Philip Cortelyou Johnson) 合作，在紐約設計了西格萊姆大廈 (the Seagram)，同時，義大利設計師龐帝・吉奧 (Ponti Gio, 1891-1979) 在米蘭設計了佩萊利大廈 (the Perelli Building)，這兩棟建築成為國際主義的里程碑。

西格萊姆大廈是世界上第一座「玻璃盒子」的高層建築，完全沒有任何裝飾，為了達到少就是多的最高形式要求，使建築表面體現出格子式的工整形式。

因為這種「少就是多」的風格代表企業、政府、權力、現代化，因此形式象徵了力量，功能是可以屈就的，無論減少主義會造成如何功能上的缺陷，仍必須遵守形式一致的要求，因此功能反而變成是次要的。

當玻璃帷幕牆大廈成為資本主義以及工商業發達國家的象徵時，世界上大部分的都會建築都改觀了，現代主義繼第二次世界大戰期間和大戰結束以後一段時期的探索，在美國興盛起來，並影響到世界各國，即「國際主義」風格，這股新的現代主義，從建築設計開始影響到其他設計領域，同質化的國際主義到了 70 年代如日中天。

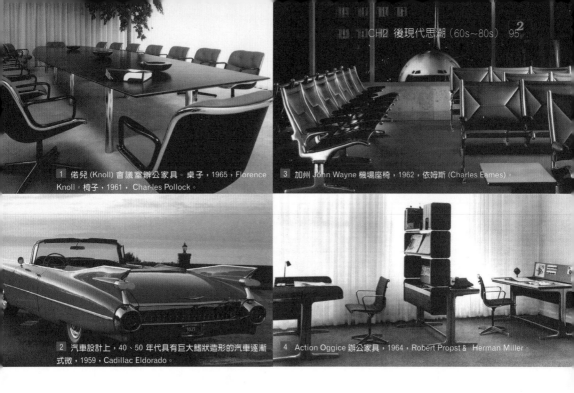

1 佑兒 (Knoll) 會議室辦公家具。桌子，1965，Florence Knoll。椅子，1961，Charles Pollock。

3 加州 John Wayne 機場座椅，1962，依姆斯 (Charles Eames)。

2 汽車設計上，40、50 年代具有巨大鰭狀造形的汽車逐漸式微，1959，Cadillac Eldorado。

4 Action Oggice 辦公家具，1964，Robert Propst & Herman Miller

　　相對地，探索設計多元化的力量逐漸消失，被追求單一化的國際主義取代，此時，美國作家湯姆‧沃爾夫 (Tom Wolfe) 憤怒地在他的知名作品《從包浩斯到我們的房子》 (From Bauhaus to Our House) 中說：密斯‧凡德羅「少則多」的減少主義改變了世界大都會三分之三的天際線。他的這個說法並不誇張，從紐約、法蘭克福、到東京，全世界的大都市都變成了同一個模樣。

　　在家具設計上，美國的家具製造廠商，Knoll、Herman Miller、Steelcase 為大型國際公共建設、飛機場、跨國際大公司提供各種辦公系統和家具設備，家具的風格特色延續早期現代主義的手法，主要採用黑色皮革，鍍鉻鋼材和玻璃，以查爾斯‧依姆斯 (Charles Eames) 設計的座椅成為最為廣泛被模仿的形式。在汽車設計上，40、50 年代大型美國汽車趾高氣昂的日子結束了，隨著 1965 年拉爾夫‧納德 (Ralph Nader) 的專書《任何速度均不安全》(Unsafe at any Speed) 的出版，巨大鰭裝怪物的汽車終究被認為是比死亡陷阱好不了多少的東西，因此被小型經濟實用型的汽車取代了。

在此時，設計上另一項重要的發展是人體工學。人體工學是十九世紀初發展起來的一門獨立的學科，它旨在研究人與人造產品之間的協調關係，通過各種因素的分析和研究，尋找最佳的人、機器、和環境關係，為設計提供依據。二次世界大戰結束後，人體工學的發展重心從軍事裝備轉向民生用品和設備的設計，例如：製造業、通訊業和運輸業，它可以提高這些領域中事物的效率、安全、和準確性。

作為一門獨立的科學，人體工學主要界定的對象不只是簡單的手工具產品，更多是與大型工業化的機具產品有關。大量的自動化設備、電腦設備都必須採用控制系統，戰後的控制系統愈來愈複雜，無論是簡單的汽車儀表板還是複雜的核電站控制中心，都牽涉到控制效率問題，如何設計出更有效率、更準確的顯示和按鈕設備，成為設計界關心的另一議題。

人體工程學在 60、70 年代有相當顯著的發展，對設計的進步起了很大的作用。人體工學的目的包括：提高人類工作和活動的效應和效率，及保證和提高人類追求的某種價值，例如：衛生、安全、滿足等。人體工學以系統的方法，把人類的外型、特徵、能力、行為、動機引入設計過程中。產品因為要滿足和適合人體的需求，所以得考慮人的因素，設計和製作從最簡單的尋找合適高低、尺寸、到方便使用，逐步考慮到安全、效率。

但當人體工程學的推廣達到高潮時，有人認為人體工程學是導致良好設計的重要、甚至是唯一的途徑時，和國際風格一樣，過度地氾濫、誇大，最終仍舊導致其他設計勢力或考量面向的反撲。

2.1.2 德國

　　西德自 60 年代以來，經濟進入高度成熟階段，工業發達。以德國百靈公司設計師迪特・蘭姆斯 (Dieter Rams, 1932-) 為首和烏爾姆設計學院的體系，形成高度功能主義、高度秩序化的產品設計風格。他們在設計理論上發展出一套完整的系統設計體系，形成德國新理性主義設計，冷漠、高度理性化、系統化，與密斯的建築如出一轍。

1 馬爾多納多 (Tomas Maldonado)1961 所寫 Uppercase 5 一書封面。

　　1953 年烏爾姆設計學院建立在愛因斯坦誕生的小城烏爾姆市 (Ulm)，1955 年正式招收學生，早期從包浩斯畢業的重要人物馬克斯・比爾 (Max Bill, 1909-) 擔任第一任校長，在 1957 年，由阿根廷出身的建築家托馬斯・馬爾多納多 (Thomas Maldonado, 1922-) 接任校長。比爾長期在瑞士從事平面設計工作，是戰後平面設計影響最大的設計師，比爾雖然知道學校的教學支柱是邏輯性和科學性，但是他的平面設計創作許多是來自於藝術靈感，是否應該完全放棄藝術教育內容令他感到非常的困惑。

2 百靈 Phase 4 鬧鐘，1979，蘭姆斯 (Dieter Rams)。

　　馬爾多納多在設計教育上是非常明確的，他認為設計應該且必然是理性的、科學的、技術的，在發展理性主義設計教育體系方面，更加極端，目的是要培養出科學型的設計家。他的努力經過 50 年代～ 60 年代發展，已形成完整的體系，學院基本上已拋棄藝術課程，取而代之的是各種社會科學和技術科學的課程。在烏爾姆設計學院教員們的努力之下，這個學校逐步成為德國功能主義、新理性主義和構成主義設計哲學的中心。這種過度強調技術因素、工業化特徵、科學的設計程序，因而沒有考慮到、甚至是忽視人的基本心理需求，造成設計風格冷漠、單調，缺乏個性。

3 百靈 Atelier 1 receiver，1957，蘭姆斯 (Dieter Rams)。

1 百靈 Micron Plus 電動刮鬍刀，1950 中期，蘭姆斯 (Dieter Rams)。　2 百靈 Audio 1 錄放音機，1962，蘭姆斯 (Dieter Rams)。

烏爾姆設計學院的最大貢獻，在於他強調設計過程的科學性的態度和方法，完全把現代設計從以前包浩斯提倡科學和藝術的結合，兩端擺動的立場，堅決的轉向追求單純的科學立場。從科學技術方面來培養設計人才，烏爾姆把數學、訊息理論、控制理論、人體工程學、生物學、實驗心理學等納入設計學門，這樣一來，設計教育和理論被改造了，設計本身也成為一個科學的過程，而不再是藝術的衍生產品，設計成為單純的工程學科，導致了設計的系統化、模組化。

系統化設計也是這一時期的重大貢獻。早在 20 年代，格羅佩斯已經提出系統設計的可能性想法，系統設計是用高度秩序的設計來整頓混亂的人造環境，使雜亂無章的環境變得比較具有關聯性和系統化。系統的使用，首先在於創造一個基本模組單位，然後在這個單位上反覆性的發展，形成完整的系統，模組化 (Modularization) 是系統設計的關鍵。

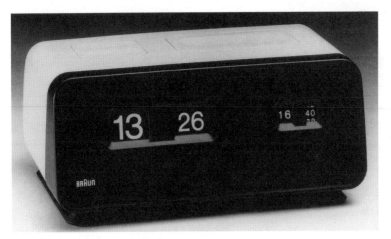

3 百靈 Phase 1 鬧鐘，1971，蘭姆斯 (Dieter Rams)。

　　系統設計 (System Design) 的觀念可以說是由漢斯‧古格羅特 (Hans Gugelot, 1920-1965) 在烏爾姆設計學院發展出來的，由蘭姆斯通過他在百靈公司、扎夫公司 (Zapf)、維索公司 (Vitsoe) 的設計中推廣宣傳出來，成為德國現代設計的特徵之一。從百靈牌的鐘錶、廚房用品，到克魯伯公司 (Krups) 的家用電器，乃至海報、企業標誌設計處處可見。系統設計形成的完全沒有裝飾的形式特徵在設計上被稱作「減少風格」，和密斯在美國推行的「少就是多」，雖然實質上有所不同，但是風格上非常接近。

　　嚴格的來說，這時期德國的減少主義特徵不是風格探索的結果，而是系統設計、理性設計的自然成果，密斯是要設計出看起來單純的風格，甚至可以犧牲功能性；而蘭姆斯則認為單純的風格不只是提供解決系統問題的結果，更可以提供最大的效應。他說：「最好設計是最少的設計」(The best design is the least design)，因此被設計理論界稱之為「新功能主義者」。

1 馬克斯・米耶丁格（Max Miedinger）Helvetica 字體廣為流行。

2.1.3 瑞士

在這時期的平面設計上，也出現了與國際主義建築設計相呼應的瑞士國際平面設計 (Swiss Graphic Internationalism)，以簡單明快的網格版面編排和無襯線字體為中心，形成高度功能化、理性化的平面設計方式，影響世界各國。

其中，Univers 和 Helvetica 字體廣為流行，被稱為「國際字體風格」（也稱為「瑞士風格」）。尤其是 Helvetica，它是瑞士圖形設計師馬克斯・米耶丁格 (Max Miedinger) 於 1957 年設計的，被視作現代主義在字體設計界的典型代表，按現代主義的觀點，字體應該「像一個透明的容器一樣」，使得讀者在閱讀時專注於文字所表達的內容，而不會關注文字本身所使用的字體，由於這種特點，使得 Helvetica 適用於表達各種各樣的信息，而獲得了廣泛的應用。

2.1.4 北歐

70 年代的石油危機，帶來的苦惱和反省導致了北歐經典設計的崩盤，眾多知名家具業者在經濟的困難期中渡過。當然，也有發展很好的家具業，例如：瑞典的宜家家具 (Ikea)，為目前世界上最大的家具集團，在世界 37 個國家有 170 多個大型賣場。它剛開始的產品線還從社會背景與生活習慣中學習，隨後，消費者的社會階層起了很大的變化，現在他們產品幾乎包括家裡所有的東西，並且都帶著瑞典或北歐生活風格的色彩。

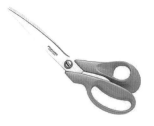

2 芬蘭 Fiskar 公司推出的剪刀，1967。

Ikea 在第二次世界大戰之後創立，當時正值瑞典快速發展為社會福利國家之際，不論貧富都能得到很好的照顧，Ikea 以低價位、讓有限的資源得到最好發揮的精神，建立功能實用且造形樸實簡約的設計，具現代感卻不追求時髦，大量使用原始的素材和色彩，例如金黃色的原木質感，創造出明亮的居家生活空間。那是因為在北歐，一年當中許多時間都在陰暗而且寒冷的氣候下度過，這樣明亮的設計使得室內充滿夏日陽光的感覺。

Ikea 原本以「郵購」的方式，節省了批發到零售的環節，因此可以用出廠價銷售家具，大受歡迎。後來發展出消費者自己組裝的概念，使價格再創新低，走出一條自己的路。另外，模組化的概念使 Ikea 家具和用品容易協調、尺寸更容易配合。除了經營政策成功之外，現在的 Ikea 也比較勇敢地嘗試做出自己的設計，減少推出以低價策略模仿他人優秀作品的次級版本而已。

除此之外，70 年代北歐的設計普遍給人的印象就是四平八穩、講究人體工學。以瑞典為例，其設計考量從 70 年代開始愈來愈重視人體工學，到了 80 年代社會福利的模式才達到一定發展的極限。在這些社會福利的國家，老人、病患、殘障者都有權利去享受好用的和美麗的東西，像是適合殘障者的握把，都是公家基金出資贊助的。

其中，以人體工學為考量，發展相當成功的，應該算是芬蘭 Fiskar 公司推出的剪刀和挪威 Stokke 公司推出的跪姿椅，以及丹麥的樂高玩具 (Lego)，它們成為眾所皆知的產品。而人體工學也是瑞典汽車工業最重要的賣點，但是到了後來，這似乎不能再是成功的要素，或說是創造力的要素，因為 80 年代，後現代主義興起，義大利的設計當道，各種風格百家爭鳴，講究人體工學的設計似乎不再滿足新的時代精神。

1 挪威 Stokke 公司推出的跪姿椅 Variable。

2.2 普普運動 Pop(60s-70s)

在 60 年代，幾個因素的結合，導致了文化價值判斷起了戲劇性的轉變，並挑戰著嚴緊禁慾的現代主義。集合廣大的消費群眾、年青消費市場的掘起、和經濟及科技的樂觀主義發展成所謂的 「通俗革命」(Pop Revolution)。在設計圈裡，新一輩的設計師企圖用一個更加具有表達情感的途逕，以適合新時代民主的精神，設計的靈感諸如趣味、變裝、異類、不恭敬、狂野、任意等，在流行音樂、平面廣告和服裝時尚的形式上表露無遺。

這些年輕強而有力的視覺語言，提供了大眾文化獨特的風格語彙，也提供設計師們邁向 80 年代新風格重要的指標。雖然它們直接對工業設計領域影響不大，但對往後的後現代風潮而言，追本朔源，仍然可上推到這個普普運動的間接影響。

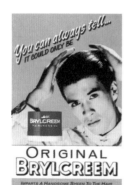

1 50 年代大眾流行的髮型，成 為 Brylcreem advertisement 於 1986 所設計海報的形象。

2.2.1 英國的普普運動

50 年代中期以後，西方各國開始度過了最為艱難的戰後重建時期，逐步進入了美國經濟學家加爾布雷斯描述的「豐裕社會」(Affluent Society) 階段。大部分西方國家都注意到設計對於經濟發展具有促進作用，因此，在 60 年代中，幾乎所有的西歐國家和日本都擬定了自己的設計政策，從而促進經濟的發展。其中法國，長期以來具有生產、設計豪華產品的裝飾設計歷史，但大戰結束後，政府視設計只是裝飾的態度，沒有擬定鼓勵設計政策，因而，法國設計悄悄從國際舞台消失了。

　　而英國政府雖然重視設計，但是立場陳舊保守，不合時宜。「好的設計」(good design)，這個口號是德國人早在二十世紀初就提倡了，而英國人則到第二次世界大戰結束之後才提出來。對英國來說，要重新趕上德國、美國、義大利、荷蘭、斯堪地納維亞這些國家的現代主義設計，非常困難。直到60年代，英國在設計上有了顯著的轉變，不再苦苦追求現代主義設計，而根據當時文化界出現的新氣氛，市場的情況和消費者的需求，開闊了一個新的設計路徑。

　　現代主義設計雖然具有功能良好、強調理性和注重服務對象的特點，但是風格單調、冷漠而缺乏人情味，對於戰後出生的年輕一代來說，這種風格已經是陳舊的、過往社會觀念的體現。新一代的消費者希望有自己的設計風格，代表新的消費觀念、新的文化認同、新的自我表現中心，於是出現了普普運動。

　　「普普」(Pop) 這個詞，源自英文的大眾化 (Popular)，雖然英國在現代設計運動中因戰後重建和政策失誤，造成設計落後於其他歐洲國家，但是它在普普運動的設計特點引起世界各地的注意，並且也影響了其他國家設計的發展。從許多方面來看，英國是美術工藝運動的發源地，又有19世紀世界第一強國的影響力，然而到了20世紀卻大不如前了，在歷經兩次世界大戰之後，新的世紀對它而言，似乎遲至1945年才開始。在1939年，青少年市場的概念尚未存在，市場上反映的是成年人的世界。

2　大眾音樂文化影響，1960年代著名歌唱團體披頭四的成就，成為服裝設計上的主題。

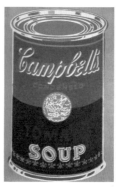

1 倫敦 POP 建築團體所發行的 Archigram 雜誌封面，1964。

2 Archigram 雜誌第四期中未來城市的原型 -International Exhibition 高塔，1964。

3 Campbell 濃湯罐，1965；安迪‧沃荷 (Andy Warhol)，大眾消費文化成為 POP 時期藝術的主題。

4 POP Object，1965，Dodo 設計，Robin Farrow 與 Paula McGibbon 所成立公司的宣傳照。

　　從 1880 年開始，嬰兒的出生率節節升高，到了 1959 年，13 ～ 25 歲的人口達到了四百萬人。此時，年輕人成為市場中重要的一個階級，尤其是年輕的藍領階級（職業勞工），他們有經濟的基礎卻沒有年紀、家庭或職業負擔的考量，能盡情享受自由和生活，賺的錢大部分花在衣服甚至髮型上，因為這讓他們覺得穿得好心情就會舒服。而中產階級家庭的青少年，不是尚在就學就是才步入社會薪水不高，市場影響力不大。

　　新一代的青少年消費者具有新的消費觀念、新的文化認同、新的自我表現，他們要的是能表達自己喜愛的、有新時代風範的、色彩大膽強烈的、造形突破舊有造形框框的設計風格。他們從美國大眾文化得到啟發，包括好萊塢電影、搖滾樂、消費文化，他們認同美國大眾文化的口味，英國設計界注意到這個現象，順應需求而設計與當時國際主流的現代主義風格大異其趣，背道而馳的新產品、新風格，是謂普普運動。

1 英國 Vogue 雜誌封面，15 September 1965。可見歐普圖式的服裝設計。

2 歐普圖式 NB 22 Caope，1968，瓦沙雷利 (Victor Vasarely)。

3 以歐普圖式手法設計的國際羊毛協會識別標誌：Francesco Saroglia，1965-66。

　　普普藝術創作，其動機主要源自美國大眾文化，例如：美國廣告、美國電影、美國汽車（性與權力）、連環漫畫、科幻小說，以這些內容進行組合，反應出大眾文化的面貌。英國普普設計的設計師大部分是剛從藝術學院畢業的學生，他們具有打破傳統束縛的動機，在產品設計、服裝設計和平面設計三個領域都有突出的表現，努力找到代表自己這一代的視覺符號特徵，因此各式各樣奇怪的產品造形、特殊的表面裝飾與圖案、色彩鮮明、反常規、玩世不恭的設計觀念源源而出，熱鬧異常。

　　從 60 年代中起，最常見的平面式樣，是旗幟、圓靶、條紋和挪用自瓊斯 (Jasper Jones)、維克多・瓦沙雷利 (Victor Vasarely)、布里吉特・萊利 (Bridget Riley) 等畫家作品的普普與歐普 (OP) 圖式，這些強調表面色彩和平面式樣與三度空間的形態，偏好採行抽象圖式以作為一種引人注目的視覺訊號。另外，象徵意味的主題廣泛被描繪，最常採用的形象是「太空之旅」和「孩童」，這些來自太空火箭構想，呈現 60 年代令人著迷的兩項東西：高科技與自發性。它們都是代表著富裕社會的樂觀、強調年輕人的價值觀和令人崇拜的革新。

Globe 電視機：Zarach，倫敦，1968-69。家電設計造形也受到太空之旅的流行所影響。

2001 A Space Obyssey 電影場景：Stanley Kubrick，1968。對未來太空之旅的期待。

在 60 年代，英國在設計上不再一味地苦苦追趕現代主義，反而根據當時文化出現的新氣象、市場的情況、消費者需求，開創了一個設計的新途徑。雖然現代主義強調理性，但風格單調冷漠缺乏人情味，對戰後出生物質富裕的年輕一代來說，這種「先進」的風格只是過往的陳舊社會觀念的體現。

由於普普運動是一種青年期的宣洩，追求新穎、古怪、新奇的宗旨，缺乏社會文化的堅實依據，雖然熱鬧且來勢洶洶，卻也消失得非常迅速。到了 60 年代中期，普普設計追求新奇的努力已經出現力不從心的狀況。因此出現了從歷史風格中找尋借鑒的情況，例如維多利亞風格、美術工藝運動風格，這是一個非常古怪的轉化，一個標榜青年風格的運動最後成為歷史風格的大雜燴，可以說運動已到盡頭。雖說 60 年代末期普普設計具有形形色色、充滿多樣性的折衷特點，但是，它在形式上也有統一的基調，即是對國際現代主義設計的反動。

2.2.2 義大利的普普設計

60 年代和 70 年代這段期間，義大利設計有相當大幅度的提高，義大利設計路線在既定的基礎下，以國際競爭中取得重大的成就。義大利這時期的物品，是由家具和電器產品呈現出來的雕塑形態風格，藉由他們帥氣的美學，顯示出獨特性和高級感。黑色的皮革、鍍鉻的鋼材與高級加工的塑膠製品，是這時期家具設備常用的材料，伴隨著輪廓分明的形態，使人聯想到抽象的雕塑。

到了 60 年代中期，世界各地室內設計雜誌充滿這類產品的圖片。而代表性的義大利設計表現可分為兩方面，一是國際主義的主流設計，另一種是激進的實驗性設計。

以艾托雷·索特薩斯 (Ettore Sottsass) 為例，他在 1958
年接受義大利商業機械公司奧利維蒂集團 (Olivetti) 的聘用，
擔任新成立的電子產品設計部門的顧問與負責人，組織公司的
產品設計，主要是打字機和電腦的設計工作。他曾引進一些非
標準國際主義的設計形式，例如瓦蘭丁型 (Valentine) 的打字機
和黃色的祕書用椅，他的這類設計還是非常商業化的，而一些
較具個人性質、非主流設計的作品，還是屬於自己事務所的設
計，與奧利維蒂公司無關。（這些實驗性質的設計發展，影響
後來的曼菲斯設計團體，詳見 2.3.3 節）而影響他設計的有兩
個方面，一個是美國的大眾文化或稱為普普文化，第二是印度
宗教神祕主義和原始文化。

1 瓦蘭丁型 (Valentine) 打字機，1969，索特薩斯 (Ettore Sott-sass)。

另外，受杜象 (Marcel Duchamp) 的現成物作品的影
響，卡斯提格里奧尼 (Castiglioni) 兄弟發現了「維修保養」
(Recuperation) 這種手法的可能性，無名的工具和物件成為三
位設計師靈感的來源，他們創作了「佃農椅」和「馬鞍椅」，
用牽引機的座椅、單車的坐墊，組裝成新的椅子，開創了所謂
的現成物設計 (Ready-made design) 的先河。這種設計方法，
採用現成的產品構件重新拼裝，顯然受到現代藝術中拼貼技法
的影響。

英國的普普運動對義大利激進設計與運動來說是很大的鼓
舞。1966 年起許多義大利建築師團體，例如 Super Studio、
Gruppo NNNN、Gruppo Strum 等，選用替代的設計路線，表
達他們反對正統國際主義設計，反對現代主義風格，接受壞品
味與式樣復興等理念。這股激進主義設計基本上和義大利的主
流商品設計是涇渭分明的，井水不犯河水，大部分是一些實驗
作品，或停留在草圖的階段，實際可行的設計方案為數極少。

2 黃色祕書椅，1970-1971，索特薩斯 (Ettore Sottsass)。

1 Mezzadro 拖拉椅的座椅組裝成新椅子，1957，Achille & Pier Giacomo Castiglioni。

2 La Sella 以單車的坐墊組裝的椅子，1957，Achille & Pier Giacomo Castiglioni。

　　但是也有幾個公司力圖打破這個分界線，嘗試採用激進的設計來進行生產。其中有幾個成功的例子是，家具公司扎莫塔 (Zanotta) 採用了三位激進設計師加提 (Gatti)、包里尼 (Paolini) 和提奧多羅 (Teodoro) 設計的「袋椅」(Sacco chair,1966)（在臺灣 80 年代曾流行一時的軟骨頭），這個座椅其實就是一個填充多苯乙烯發泡塑膠球的袋子，完全打破傳統椅子的概念。另一個激進的設計家羅馬茲 (Lomazzi) 設計的吹氣沙發 (Blow chair)，採用透明和半透明塑膠布為材料，製成的吹氣產品（在臺灣 90 年代，街旁地攤也曾氾濫一時），也是非常明顯的違反常規的設計。這兩個作品具反叛的精神，亦大受青少年市場的歡迎，還有另一件巨形棒球手套的沙發 (Joe Sofa) 也是具有代表性的作品。

1 Sacco 袋椅，1966，加提 (Gatti) & 包里尼 (Paolini) & 提奧多羅 (Teodoro)。

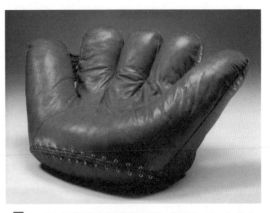

2 Joe Sofa 巨形棒球手套的沙發，1970，帕斯 (Gionatan De Pas)，迪畢諾 (Donato D'Urbino) & 羅馬茲 (Paolo Lomazzi)。

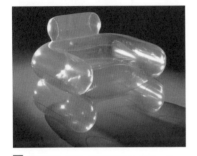

3 吹氣沙發，1967，羅馬茲 (Paolo Lomazzi)。

4 Olivetti ETP 55 菱角分明的新打字機，1987，包里尼 (Paolini)。

　　但是，這些激進的設計畢竟是極其特殊的例子，在義大利與世界各地對國際主義主流設計的影響作用並沒有太大。到了 70 年代初期，大多數提倡者銷聲匿跡，義大利主流設計繼續支配市場，與工業生產緊密結合，水準不斷提高，一些主流的設計新人也開始湧現。譬如馬利歐‧貝里尼 (Mario Bellini，1935-)，他為奧利維蒂設計出具稜角分明的新打字機，改變了原來美國體系打字機原先的基本模式，創造了一種現代義大利工業產品的新風格。70 年代，義大利設計已經漸漸取代北歐人性化家具在國際設計舞台的領導地位。

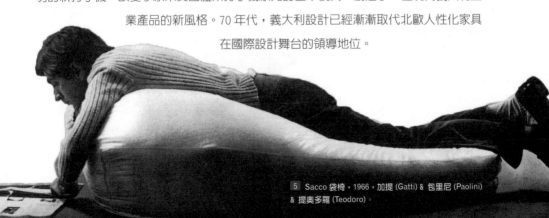

5 Sacco 袋椅，1966，加提 (Gatti) & 包里尼 (Paolini) & 提奧多羅 (Teodoro)。

2.2.3 北歐的普普運動

60 年代是充滿激進構想和模糊物品固有形態的年代,北歐在其設計風格漸漸式微之時,受到英國普普運動用色大膽、彩玩世不恭的態度和義大利雕塑般形態表現的影響,仍有傑出的作品。丹麥著名設計師安尼·雅科布森 (Arne Jacobsen) 開始採用合成材料和塑膠設計家具,他的天鵝椅 (Swan) 和蛋椅 (egg) 具有強烈的雕塑感,持續深受好評。

其中,更具時代特性的是遠離丹麥核心,而和國際有良好接觸的麥維奈·潘頓 (Verner Panton)。潘頓在 1950 年 ~1952 年間為安尼·雅可森 (Arne Jacobsen) 工作,1955 年移居瑞士,成為自由設計師。潘頓喜歡嘗試新的素材,對新類型塑膠的潛力特別感興趣,他設計的潘頓椅選擇合成樹脂,成功塑造出流線感。這張椅子自 1967 年起由赫曼·米勒 (Herman Miller) 發表,是世界第一張射出成形的塑膠椅,而且可以一堆疊起來。

1 Swan,1956,雅科布森 (Arne Jacobsen)。

2 egg,雅科布森 (Arne Jacobsen)。

3 Cup Chair,1972,Eero Aarnio。

　　另一位代表性的設計師應該算是芬蘭的獨行俠 Eero Aarnio，他設計的球椅 (Ball Chair,1963)，是一張半開球型、精簡的幾何外觀搭配鮮豔色彩的椅子，是 Eero Aarnio 極具代表性，充分反映當時流行藝術、普普風格的作品。他於 1960 年開始挑戰打破傳統家具設計規範，改以塑膠塑料、多元繽紛的色系與有機形式等實驗，創造出更新穎、更具機能性的時尚家具。

4 Bubble Chair，1968，Eero Aarnio。

　　由於他的設計使用非常簡單的幾何形式，除了玻璃纖維所設計的球椅 (Ball chair) 之外，潘頓 (Pastil Chair, 1967)、泡泡椅 (Bubble Chair, 1968)、蕃茄椅 (Tomato chair, 1971)、杯子椅 (Cup Chair, 1972)、小馬椅 (Pony Chair, 1973) 等，在當時因準確反應出普普文化而引起迴響，常在美國科幻電影中出現。

5 Pony Chair，1973，Eero Aarnio。

6 Tomato chair，1971，Eero Aarnio。

7 Pastil Chair，1967，Eero Aarnio。

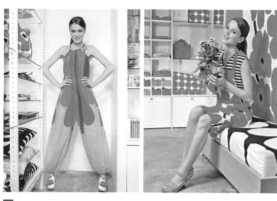

1 Marimekko 罌粟花圖騰。

2 Marimekko 花布與服飾。

北歐另一成功的設計個案,算是芬蘭紡織服裝設計公司 Marimekko,帶著活潑、年輕、大膽、充滿生氣的普普藝術圖樣,在美國吹起一陣清新的氣息。Armi Ratia 於 1951 年成立 Marimekko,名字由 Armi 別名 Mari 跟芬蘭語表示裙子的 mekko 組成,使用圖案布料推出時裝,在當時社會艱苦、乏味的生活環境而言,他們的作品正好為生活添加色彩及歡悅。

為了讓飽受壓抑的女性身心得以釋放、活化,她設計的印花布料,不但色彩明亮,而且還要圖樣大膽。個性化的織品圖案、幾何線條、強烈顯眼的色彩配置,都是 Marimekko 給人的第一印象。Marimekko 創立時,既不追隨流行服飾潮流裡的菁英作風,也不跟隨巴黎流行的女性化時裝曲線,中性的條紋 T-shirt 與襯衫,以及形象鮮明的罌粟花圖騰,強調的是服飾的寬鬆舒適與自然。

1960 年甘迺迪參選總統期間,其妻賈桂琳穿上一條 Marimekko 的裙子亮相並被刊登在雜誌封面,令此品牌在美國的知名度大增,色彩絢麗的設計成為新時尚的代表。發展至今,它的產品多元,向來以女裝及生活雜貨為主。其中,最廣為人知的圖案,莫過於 Marja Isola 在 1964 年設計的紅色「罌粟花圖樣」Unikko。色彩千變萬化、瑰麗搶眼的罌粟花圖騰,受到全球時尚界與居家產品界的歡迎與熱愛。

3 甘迺迪總統與其穿著 Marimekko 服飾的妻子賈桂琳 (Jackie Kennedy)。

2.3 後現代風格 (80s)

雖然 70 年代新的現代主義到達了全盛時期，而另一方面 60 年代發起的普普運動，雖沈寂一時，但到了 80 年代初，勢力已漸漸成熟，強調象徵、裝飾的後現代主義成為前衛設計的主流、商場的寵兒，經過重新詮釋和現代形式的統合，後現代主義已是不可抵擋的時代潮流。

在 80 年代，後現代形式的表現風格眾多，在此採用代表性著作 "Design Now" 一書中 Volker Fischer 的分類方式。他認為 80 年代大部分的設計作品不但具有自己獨特的識別，同時也有一些和其他物品類似的特徵，他主要把 80 年代後現代風格的作品分為 6 大類，每一種有它自己獨特的形式語彙，包括：高科技 (Hi-tech)、變相高科技 (Trans High-tech)、阿基米亞 / 曼菲斯 (Achima & Memphis)、後現代主義 (Post-Modernism)、極簡主義 (Minimalism)、原型 (Archetype)，再把功能主義當作第 7 種，使 80 年代設計形成有如七彩光譜一般，燦爛多樣。

他的分類方式主要架構在表現形式、形式脈絡、運動思想上，雖然名稱各有所本，風格之間區分標準也見仁見智，但在此仍然建議讀者去了解各類風格背後的思想和表現特徵，而不用刻意去劃分某設計師屬於何種風格，因為設計師的作品可能同時有兩種以上的風格特徵，並一直在演變，造成不同時期有不同的表現。

他認為基於以上風格所做的分類，即使在研究文化現象時，它不是全然的，但是非常有用。另外，當時除了以上七類之外，其實還有其他新的方向仍須觀察其延續性，因尚未成熟，而略述之，包括：復古風格 (Retro Style)、綠色設計 (Ecological Design)、構成主義與荷蘭風格派的復興 (Revival of Constructivist & De Stijl)。 其中後者在建築界發展成大家熟知的解構主義（諸如 Coop-Himmelblau, Frank Geary, Rem Koolhaas, Zaha Hadid, Peter Wilson 等建築師的作品，見 2.4.3），及接踵而來的數位建構、參數化設計。

2.3.1 高科技 (Hi-tech)

高科技 (Hi-tech) 風格的概念主要是由瓊‧肯恩 (Joan Kron) 和蘇珊‧斯萊辛 (Susan Slesin) 在 1978 年的著作《高科技》一書建立。在建築界，高科技代表的是「高品味」和「科技」，並且代表建築物是由預先製作的構件所架構組合的，而這個風格可上溯到 30 年代琴‧普威 (Jean Prouve) 和皮耶‧夏洛 (Pierre Chareau) 的設計以及 1949 年查爾斯‧依姆斯 (Charles Eames) 設計的住宅。

在設計上，高科技風格意味著工業界使用的技術構件被轉化應用到私人住宅的領域當中的過程。在這新的空間裡，這些似乎不協調的構件享受著新的美學，例如：汽車工廠倉儲中金屬層架的設計，考慮的不是美學，而是嚴苛的功能需求及人因工程的考量。如果相同的架子要轉換到居家布置，這個轉換一定會加入美學品質的考慮，藉著對品味的判斷表達出審美觀：多麼簡單、多麼堅固和多麼美觀。

從公共、技術層面的產品轉入私人擁有的產品，改變了物品相關性的脈絡；對設計而言，這打開了新的可行性，創造了新的美學和改變材料適用性的評價標準。藉著這個過程及此應用方式的洞悉，從花瓶到餐櫃，從學校餐廳用品轉化到家用廚具用品，辦公室系統家具應用到家用的辦公室系統家具，新的風格因而產生了。

這些工業材料除了經濟和實用性外，沒有任何美學歷史，這給了他們美學上極簡的特色。高科技風格的語彙表現出一種新的不借用參考的方式。工業材料在科技美學方面成為一種獨立而精準的風格語言。高科技建築冷峻的神態幾乎把許多設計物品減化成科技的象徵，一種印象、小說、遊戲。

一些 50 年代建築上國際知名工業高科技風格的例子是從 30 年代就開始建造的。目前為止最重要的是皮亞諾 (Piano) 和羅傑斯 (Rogers) 在法國巴黎設計的龐

畢度文化中心 (Centre Georges Pompidou, 1977)、佛斯特 (Foster) 設計的香港上海銀行 (Hong Kong Shanghai Bank, 1985)、羅傑斯 (Rogers) 設計的洛依德保險公司大樓 (the Lloyds Insurance, 1986)。另一方面，在室內設計上有數不完的例子，但當高科技變成「大眾」風格後，具優秀設計品質的例子卻不多。

羅德內‧金斯曼 (Rodney Kinsman) 是當代在高科技風格最具有影響力的設計師之一。他在 1971 年發展出來的細骨架鋼管椅 "Omkstack"，是戰後以來賣得最好的庭院椅，另一個 "Tokyo" 系列的鋼管椅，亦表現出優雅的美學觀，和菲利普‧史塔克 (Philippe Starck) 極簡主義的作品看起來有極為接近的姻親關係。

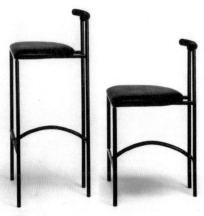

2 Tokyo 鋼管椅，1985，金斯曼 (Rodney Kinsman)。

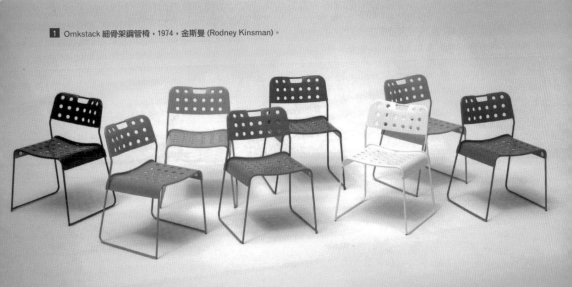

1 Omkstack 細骨架鋼管椅，1974，金斯曼 (Rodney Kinsman)。

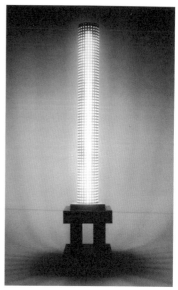

1 Madia 櫃子，1985，Matteo Thun。　　2 貌似摩天大樓 Chicago Tribune 立燈，1985，
Matteo Thun and Andrea Lera。

　　另一條創新的路線可以從米蘭建築師兼設計師馬托 · 湯 (Matteo Thun) 所追尋的方向看出。他設計的櫃子和貌似摩天大樓的燈具，都有穿孔而成的圖案花樣，但它們並非是壓剪出來的，而是以雷射技術精確切割而成的。這些有洞的圖案造成開放性的結構，和義大利曼菲斯 (Memphis) 團體使用裝飾強烈的印花美耐板的方式相近，兩者都是個性化的形式而由工業技術造成的。他設計的櫃子在圖案上有強烈裝飾的效應，甚至像是畫上去的。

　　而他設計貌似摩天大樓的燈具則藉燈光由內向外照射，強烈的明示著摩天大樓的樣子。這個燈具像是一座小型建築物，許多建築師設計的用品中，往往有著建築的縮影，而這些運用建築師思維直接表現的作品甚至被冠以「微建築」(Micro architecture) 之名。

　　瑞士籍建築師馬利歐 · 博塔 (Mario Botta) 在他的桌椅設計中，利用了另一個「高科技」原則。鋼網片、扁平鋼板、圓管、鋁框等材料的應用使得他的設計看起來和我們習慣的事物大異其趣，產生新奇的觀感。他的作品看起來和建築的構成主義及極簡主義者的雕塑都有關連。他命為 Prima 的椅子具有如紙一樣薄而有彈性的座板和兩段圓柱形塑膠靠背，而名為 Seconda 的椅子是加上扶手的版本。這兩張椅子和另一張名為 Quinta 的椅子，因為材料的特性在視覺上帶來透明輕盈的效果，另一方面又令人回想起雕塑及建築上 20 年代左右荷蘭風格派 (De Stijl) 的椅子。而 Tesi 這張桌子更加強化了材料造成的透明感及視覺上交織成波紋紋彩的效果。

1 Seconda 椅，1982，博塔 (Mario Botta)。

2 Quinta 椅，1985，博塔 (Mario Botta)。

3 Prima 椅，1982，博塔 (Mario Botta)。

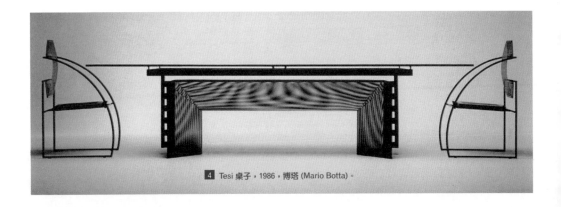

4 Tesi 桌子，1986，博塔 (Mario Botta)。

1 Nomos 辦公桌，1987，佛斯特 (Norman Foster)。

　　布魯斯‧布爾迪克 (Bruce Burdick) 和諾曼‧佛斯特 (Norman Foster) 設計的系統辦公桌雖然是為工作用而設計，卻是高度發展的系統家具。這項產品首次在 1987 年米蘭家具展中展示，它改變了系統辦公桌的傳統。原本這是他為自己辦公室設計的，引申出三度空間的棚架和垂直的梯腳，它們真的詮釋了量身訂作的概念，桌板藉著多變化的平面和升降系統可以自由調整大小、高度和傾斜角度。這個系統由精密的構件組成，鍍鉻的鋼、透明的玻璃和可見的連結結構示範著其美學上的立基，令人聯想到飛機、輪船、汽車艙內講求最理想的空間使用性和人體工學的考量。

　　諾曼‧佛斯特作品的名稱叫做 Nomos，希臘文的意思是規範，抽象的字眼指示著一種舉止、功能，而不是物品的等級。諾曼‧佛斯特說：「用你的智慧和記憶，這個產品的桌面可以提供飲食和聚會、聊天和繪圖、單獨或團隊工作，可擺放鍵盤、螢幕或者紙和筆。」這個設計表達了辦公家具系統設計中，對特定工作方式、個人狀況、以及工作效率的提升，所作的合理改良。在居家和傳達層面上，象徵性地呼應著工作的狀況和製造的程序，是為「高科技」的基本特徵。

2.3.2 變相高科技 (Trans High-tech)

現代主義的基本箴言之一是：如果科學和技術可以實現某事物，那麼這事物會自然的產生。這一個觀點到了 1980 年代左右面臨了挑戰，這絕對不只是一個巧合。在建築界，有人開始質疑如何用新方式來架構正式的「高科技」語彙，許多風格做出對現代主義進展的回應。高科技材質諸如玻璃、鋼鐵、鋁、金屬和一些高科技技術也在「變相高科技」中使用，但同時它們被轉化、疏離，好像從遙遠的未來來看。一個如此前進的未來，使得科技帶來的限制遠遠被拋到腦後。在這樣的文明下，技術的教義幾乎是懷舊的記憶，只不過是迷信、圖騰，因為真正的科技更加抽象和不能理解。時間走到科技產品明顯具有如詩般的特質。

德國杜塞道夫的一個設計團體設計了一件令人印象深刻的燈具叫「樹燈」。把和人一般高的橡樹樹幹剝掉樹皮，漆上俗氣的顏色，置入日光燈長管或圓管中，除了令人想到德國的黑森林之外，或許暗示著目前樹木的情況，它們還把老德國人的情緒轉移到龐克和霓虹燈文化。這兩盞「樹燈」合併了兩個相差極遠的文明：石器時代和科技時代。

1 樹燈 Baumleuchte 立燈，1981，傑拉爾・庫佩 (Gerard Kuijpers)。

1 Zigzag 椅子，1984，傑拉爾 · 庫佩 (Gerard Kuijpers)。

2 電話放置台，1984，傑拉爾 · 庫佩 (Gerard Kuijpers)。

　　比利時設計師傑拉爾 · 庫佩 (Gerard Kuijpers) 在其家具設計上加入考古的色彩，他自從事雕塑的太太那兒得到另一種回饋。他使用的構件鋼材、玻璃、石頭看起來像被冰凍起來或閂在一塊兒一樣，即使在設計上運用嚴謹的動力學，但給人一種被麻醉的印象。桌椅和放置電話的台面使用花崗石材質，成功地結合雕塑與實用品的特質，在邊角或表面磨光的石材旁，留下粗糙的一邊，讓人感受是尚未完成或隨機尋來的材料，令人聯想到史前巨石群對其創作的影響。神祕、古式樣和工業文明交錯，自然結合了人造結構，機械製造結合了手工藝，這樣的設計策略是對標準的結構主義者表現形式歸類的好奇心所激發的。

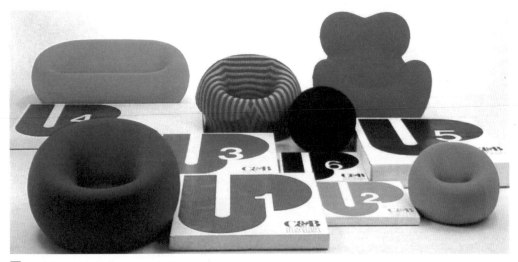

1 「向上」系列，1969，培斯 (Gaetano Pesce)。

　　蓋塔諾 ‧ 培斯 (Gaetano Pesce)、凱撒 ‧ 卡西納（Cesare Cassina，義大利著名卡西納公司老闆）及賓法雷（Francesco Binfare，卡西納公司的藝術總監，他早先隸屬於 C & B 公司 Cassina & Busnelli），這三個人早在 1973 年阿奇米亞公司和孟菲斯公司成立之前，就創立了 Braccio di Fero 公司，希望能藉著工業力量與方法將設計帶進文化領域，更進一步帶入文化活動。特別是在物體的表達能力上，它們認為可以像文學或戲劇主題一樣。在之前的 C & B 公司推動的第一個計劃是「向上」系列 (Up)，利用泡棉彈性張力，先將其以真空壓縮，再與空氣結合後膨脹開來。

　　1969 年在米蘭舉行的家具沙龍展，十幾張稱為「媽媽」(La Mama) 的沙發座椅在觀眾面前打開、膨脹，成了沙龍展歷史中最具展演效果的事件之一。這次活動也使沙龍展及卡西納公司獲得國際性的注目。

　　培斯 (Pesce) 之後替卡西納公司發展出很多有關「多樣系列」的計劃。他希望在一直以來被標準化制約的工業設計領域中，引進一些另類的關注、一些不拘形式、個人化的產品。一些桌椅的形成主要是以一種特殊技術，將塑膠澆入一個過大的模型中，任由它流動凝固，隨機成形。

1 桌子「桑頌內度」(San-
sonedue) 及「綠街椅」(Green
Street Chair)，1987，培斯
(Gaetano Pesce)。

這些「雖然是工業化生產的唯一作品」，卻呈現了培斯思想的獨特性，他認為：「就跟我們人類一樣，有權成為各自不同的個體，物品應該也同樣有這種可能性。」他為卡西納設計的桌子「桑頌內度」(Sansonedue) 也是培斯對藝術本質、藝術之於企業的地位以及藝術與設計的關係提出疑問的作品。尤其印證了激進理念集體創作的觀念及使工人參與過程的企圖。

製作「桑頌內度」時，工人被鼓勵在桌上畫自己的設計圖，因為就如培斯所認定的：「藝術家，是指那個動手做的人，而藝術則是其行動留下的資料。」他為 Vitra 公司 Edition 系列設計的椅子「綠街椅」(Green Street Chair) 給人「史前的」印象。座面和靠背連在一塊，黑色和粗糙的表面像剝下來的獸皮，並有著面具的樣子，這層外殼由八支像昆蟲的腳一樣細的金屬椅腳不均勻地支撐著，末端配上吸盤式的腳掌。

　　像圖騰般的椅子，雖然仍可看到工業界的成就，但其真
正的觀感卻已朦朧化了。這個物件變成現代文明對過去態度
的哈哈鏡：是可憐的、富有高度表情的椅子面具。在 1987
年的米蘭家具展，培斯 (Pesce) 為 Cassina 設計的家具是展
覽的話題。其中包括了上述由磨光的格子鋼條加上強化水泥
擺著鑄成的厚板片，像是充滿獸性的寫字檯，和一系列休閒
椅 (Feltri)，其靠背設計有如圍巾圍繞著坐上去的人。

1 休閒椅 Feltri，1987，培斯
(Gaetano Pesce)。

2 休閒椅 Feltri，1987，培斯
(Gaetano Pesce)。

1 水泥音效系統 Concrete Sound System，1985，隆‧阿拉德 (Ron Arad)。

2 Rover 椅子，1985，隆‧阿拉德 (Ron Arad)。

3 Well-Tempered Chair，1986，隆‧阿拉德 (Ron Arad)。

隆‧阿拉德 (Ron Arad) 在倫敦的 One Off 工作室，也用進步的技術造出類似考古學般的物品。他著名的創作「水泥音效系統」(Concrete Sound System) 是用鋼筋泥土作成石塊被拆毀狀的現代高級音響設備組合，這系統對高科技一致性的迷戀下了諷刺的註解，不論是擴大器、錄音機、電視皆有相同的水泥外觀。

運用相同的思考模式，One Off 把英國 Rover 汽車的座椅配上如弓般的彎曲扶手鋼管骨架，轉變成一張具有戰事氣氛、龐克形式的新椅子，如此就如高科技風格一般，從一個原本量產的工業產品轉變成有品味的家庭用品，但和高科技風格不同的是它並不頌讚也不接受包圍在我們四周的技術或科技，這個觀點可以從椅子扶手如同另一個時代殘餘物上的腐朽生銹痕跡看得出來。

隆‧阿拉德 (Ron Arad) 的設計也一樣是取材自工業界高科技的構件，而卻像是消失的考古紀念品。這樣的物品帶來不可避免的矛盾，從大災難、世界末日、破壞後的遺物暗示中，牽引出詩般的特質。

他的工作室也為 Vitra 設計一張椅子 "Well- Tempered Chair"，像剃刀般的大片金屬板折成一圈圈的，用鉚釘固定出一般座椅的樣子。在視覺上它否定了坐的舒適感，但事實上卻不然，它坐起來還真的很舒適呢。

Pentagon 工作室利用生銹鋼板作成瘦高的長方形書架，加上鋼絲拉緊的設計，使之變形成弓箭狀的物體，它們可當書架使用。依據相同的道理，法蘭克福的建築師 Marie-Therees Deutsch 和雕塑家 Klaus Bollinger 設計出一張寫字桌，這張桌子比較像是工程產品，用以測試設計的可能性、結構和認知。與 Pentagon 的書架一般，運用聰明的靜力學提供了視覺上的刺激，重達 120 公斤的實心桌板擺在兩根帶著不尋常的角度、纖細有彈力的鋼製桌腳上，利用拉緊的鋼絲和上鎖的螺絲，使兩邊相反的力道達到平衡，它還允許調整不同的高度和傾斜度。雖然它和 Norman Foster 設計的 Nomos 一樣（見 p119）具有一目了然的結構，但 Nomos 看法的是「對結構的尊敬」，而 Bollinger 的桌子卻是故做易變和脆弱狀。

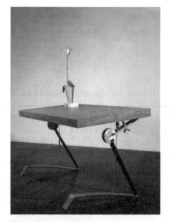

1 寫字桌，1986，Klaus Bollinger。

這桌子象徵著現代生活冷酷的一面，當用傳統對家具的認知來衡量它時，當下的感受往往是尖銳與遲鈍，心中的不確定性使害怕的感覺油然而生。另外在這個設計後面的重要角色是「過程的象徵性」，技術的評價和機械美學是工作在進展時表現出來的，這個桌子雖然完成了，但留給我們的印象是設計的冒險和結構的過程。

在變相高科技形式中進展的語彙，是抱著冷嘲熱諷、戲謔、調侃的態度，這個風格的策略是當前最典型的設計方向之一，它的重要性也一直在增加，在日常生活的用品中利用美學來預警著新技術、新科技革新帶來的改變。

2 書架，1985，Pentagon。

2.3.3 阿基米亞&曼菲斯

(Alchimia & Memphis)

1 Beverly，1981，索特薩斯 (Ettore Sottsass)。

　　義大利激進的設計運動可上溯到 60 年代中期，包括著名的馬力歐‧貝里尼 (Mario Bellini)、卡斯帝格里奧尼兄弟 (Castiglionis) 等，具設計風格皆和戰後義大利傳統的風格不一樣；激進的設計團體如超工作室 (Superstudio)、建築伸縮派 (Archizoom)、環球工具公司 (Global Tools) 等亦將普普藝術 (Pop Art) 投射到設計上。在反對機能主義教條和反對現代主義所統一的設計「好品味 (Good taste)」價值標準上最有影響力的是 1978 年 9 月設立於米蘭的阿基米亞 (Studio Alchimia) 工作室。

　　著名的建築兼設計師亞歷山卓‧蒙迪尼 (Alessandro Mendini) 及艾托雷‧索特薩斯 (Ettore Sottsass)，超過一百位的設計師（包括非義大利人）曾為這個工作室工作過。而這個團體主要的發言人是蒙迪尼，他從 60 年代起，即擔任設計雜誌 Casabella 和 Modo 的主編及 Domus 的發行人。

　　另外，索特薩斯 (Sottsass) 脫離阿基米亞 (Alchimia) 之後，在 1981 年自組曼菲斯 (Memphis) 團體，而安德莉亞‧弗朗齊 (Andrea Franzi)、米柯里‧迪盧起 (Michele De Lucchi)、寶拉‧納模 (Paola Navone)、馬迪奧‧圖恩 (Matteo Thun) 等對義大利前衛設計有重大影響的設計師們，其理念也是建立在阿基米亞 (Alchimia) 的設計語彙和理論架構之下。

 Tawaraya ring；Masanori Umeda，1981。圖中由左至右為：Aldo Cibic，Andrea Branzi，Michele De Lucchi，Marco Zanini，Nathalie du Pasquier，George J. Sowden，Martine Bedin，Matteo Thun，Ettore Sottsass。

　　就團體的名稱來看，阿基米亞的原義為煉金術，意即他們是有計劃地想把廢物變成黃金。有趣的是當蒙迪尼及索特薩斯在形成他們「平凡的設計」(Banal Design) 的理論時，建築師羅伯特·范圖利 (Robert Venturi) 和查理斯·摩爾 (Charles Moore) 也各自發展著結合平凡的、庸俗的時尚和普普藝術的新美學。

　　當查理斯·摩爾 (Charles Moore) 談論「創造有意義的大眾空間藝術」時，Robert Venturi 也正大談著他的格言「街頭上的文化幾乎都是對的」和「少就是無聊」，轉向大眾文化。這些論點背後的力量是認識到所謂「低下階層」的美學價值，在形成激進的前衛設計上，可以扮演著潛在的重要角色。

1 Dublin 沙發，1981，Marco Zanini。

2 Riviera 椅，1981，Michele De Lucchi。

3 Oberoi 扶手椅，1981，George J. Sowden。

4 Gritti 書架，1981，Andrea Branzi。

5 Plaza 化妝鏡，1981，Michal Grave。

6 Bel Air 扶手椅，1982，Peter Shire。

7 First 椅，1983，迪盧起 (Michele De Lucchi)。

▎阿基米亞

亞歷山卓·蒙迪尼

　　70 年代初期，亞歷山卓 · 蒙迪尼為激進派建築雜誌《卡莎貝拉》(Casabella) 的主編，其評論尖銳，反對理性主義在大戰後「優良設計」(good design) 的主張，蒙迪尼並對所有領域、所有物體的表面都感到興趣。1977 年他創了《摩多》雜誌 (Modo) 一直到 1981 年接掌 Domus 雜誌前，雜誌的重點都在報導一批關注視覺領域的新一代建築師上，並開放性地納入建築、時尚、美編、設計領域，而沒有所謂主流、非主流藝術的區別。

　　他顛覆了各學門在運用上的主從觀念，尤其與藝術的關係，無論是獨立創作或與別人合作，他只設計所謂「超優質」以外的「平凡」家具、物品、裝飾和規模小的建築案子。若艾道爾 · 索特薩斯致力於表現出樂觀、天真、義大利新設計的唯意志思想，則亞歷山卓 · 蒙迪尼便代表批判、懷疑、不幸福的的觀感。蒙迪尼認為低品味的粗俗作品藉由細微但關鍵性的改造，可將原本的器物家電可以轉變出具新美學的風格，這是蒙迪尼口中「再設計」的基礎。

　　他的創作與其說是將物件往藝術面提昇，不如說是將繪畫放到物件上，將藝術當成物件，蒙迪尼的第一批畫作就被「貼」在五斗櫃上，且同樣地在家具、物品或建築上都可以看得到。他與普羅斯裴羅 · 拉蘇羅 (Prospero Rasulo) 合作的五斗櫃「環境偽裝系列 — 波蘭」，就是典型的例子。

　　同一年，「作者之椅系列」以「再設計」做為反設計的策略，在現代理性主義座椅的不同典型中，馬謝 · 布魯爾 (Marcel Breuer) 的座椅「瓦西利」(Wassily) 配上抽象圖案，成為蒙迪尼作品中，常反覆出現的裝飾圖案。1979 年，蒙迪尼加入阿基米亞。此團體於 1976 年由亞歷山卓 · 葛西羅 (Alessandre Guerriero) 創立，提供激進設計理論在家具領域中實踐的可能性。蒙迪尼首先參與了「包浩斯之一」系列 (Bauhaus 1) 及一張繪有點狀圖案的風格座椅「普魯斯特的扶手椅」(Poltrona di Proust) 的設計。

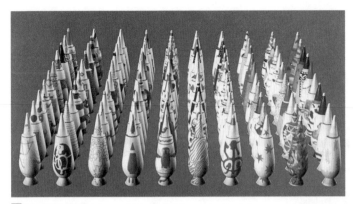

1 百分百裝扮 100% make up，1989，蒙迪尼 (Alessandro Mendini)。

第二年，他與寶拉・納模 (Paola Navone)、丹尼拉・扑帕 (Daniela Puppa)、法南科・拉吉 (Franco Raggi) 等合作，為阿基米亞設計「平凡物品」(Oggeto banal)，把淺顯的軼事和裝飾融入大量消費的物品表面。

1984 年阿基米亞發表了「蒙迪尼圖案」(Mendinigraphe)，其中最主要的圖案包括：斑點、旗幟、建築要素、曲折線條等，一個「沒頭沒尾、沒憑沒據」，處於「持續運動與自由思維」的設計。設計師在不同的意義與功能下，致力於符號系統化的創造及再造，所以，一模一樣的建築圖象，變成為桌腳或桌面的裝飾構件。正如「蒙迪尼圖案」所彙集的圖案，自繪畫史汲取的圖案處理手法（點描、抒情抽象）似乎引領我們進入敘說的空間。

他認為圖案的選擇是次要的，注重的是如何占據物體表面，如同美編上的詞彙「滿版」(all-over) 一般，指的是圖案填滿整個版面。不論是帆布、報紙、物品、家具、建築物，形成有單一物品的效果。他為阿烈西公司 (Alessi) 設計的花瓶系列「百分百裝扮」(100% make up)，這類弔詭作品的意義在於他將裝飾的表面化連結到全體的概念。花瓶系列在典藏目錄中，即以軍事部隊般的排列出現，令人有大軍壓境之感，象徵戰爭的物體也令人聯想到軍事主題，看似炸彈形狀的瓶子。

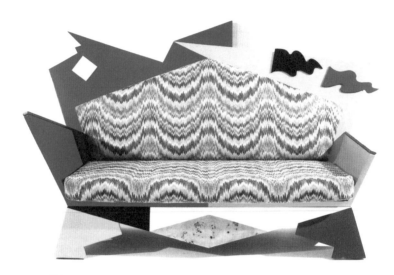

1 康丁斯基沙發，1978，蒙迪尼 (Alessandro Mendini)。

　　阿基米亞 (Alchimia) 的作品也表現在燈具、電熨斗、帽子、鞋子上，經典的設計 如 Knoll、Miller、Olivetti 和 Braun 的產品，都如同在物件表面上重新噴上一層漆、外皮、補釘等。這些物品的表面因為修補而產生「變質」，像 50 年代隨手可得的東西如抽屜櫃、座椅、箱型家具等，覆蓋上一層新的裝飾風格，這些裝飾有時是超現實，有時是印象派、立體派、裝飾藝術、50 年代風格或者普普藝術風。這樣外觀上全然的裝飾並沒有變更物品的結構，而蒙迪尼的「康丁斯基」沙發和「蒲魯斯特」椅子似乎也就變成為「新的」現代設計。

　　對阿基米亞 (Alchimia) 而言，當代文化經驗的重要因素是，人們趨於只看風格式樣的部分或片面，這種以片段再組合的新方式起源於繪畫中的拼貼技法，各種元素構件、價值和現代生活中片段經驗的組合來對新的物品做新的表述。當米羅 (Miro)、皮拉克·雷捷 (Pollock、Leger)、康丁斯基 (Kandinsky) 等，圖形式的語彙被「貼」在家具上時，可以說不只是引用以往藝術品的一種裝飾，也再賦予了一種新的外觀表達形式。

當廉價的物品進行「再設計」時，只用很便宜的材料來做是很合乎邏輯的。索特薩斯 (Sottsass) 使用塑合板加上「陳腐平凡」的裝飾，如普通的家具配件、握把等，他廣為流傳著一種不屬於社會階級觀念中特定的文化，因此可以說是不屬於任何一人，但同時也可以說屬於每一個人的。另一方面，蒙迪尼 (Mendini) 沉湎在自己的想法中，從實際的設計工作中「收手」，純粹只是「畫圖」，但他的繪畫可以說阿基米亞 (Alchimia) 充滿著強烈、濃厚且具抽象象徵的阿基米亞語言。

訴求的是對設計的感覺，和具顛覆性、依個人嗜好發揮的實驗作品，而非一般商業產品注重可靠、實用性的訴求。它們把設計當作構想、概念、理念、甚至是烏托邦的暗喻。為什麼「設計」身為物品的語言，不可以是直接無需媒介、用語意來傳達的？為什麼我們要相信物品的設計和道德有關？包浩斯 (Bauhaus)、烏爾姆 (Ulm) 學院和機能主義者要我們相信，物品簡約到根本，只剩下最重要的部分在道德上比較好，這是真的嗎？我們要讓創意的自由被這個道德目的論所束縛住嗎？我們真的相信「好的設計」會帶來新的、好的人類生活模式嗎？

| 曼菲斯

　　60、70 年代拒絕理性倫理教條的激進設計運動（包括 Alchimia），導致了 1981 年新團體曼菲斯 (Memphis) 的誕生，而且馬上被視為「新的國際風格」。曼菲斯 (Memphis) 這個名稱暗示著古埃及首都和流行樂曲貓王艾爾維斯‧普萊斯利 (Elvis Presley) 埋葬的地方，因此令人馬上想到設計上的歷史和普普藝術的關係，一種矛盾、綜合全然不同的素材而成的「改寫」。

　　一群來自各國的年輕設計師們以艾托雷‧索特薩斯 (Ettore Sottsass) 為首，從先前的阿基米亞 (Alchimia) 的風格吸取經驗。對比強烈的材料、炫耀式的斑點、鋸齒狀的圖案、俗氣的普普色彩、後現代設計常出現的乳白色、寬大的斑馬線紋、好萊塢和 50 年代風格的混合、普普和諷刺的歷史古典主義的並用，新的用法全部都「瘋狂地」混在一起了，這樣的處理態度造成好玩、無憂無慮，由不同成份形成的室內設計。

　　來自日本、美國、奧地利、義大利、德國、西班牙的設計師跟進使用同樣的產品語言，尤其是第一次展覽時的首批作品看起來是那麼的相似，和阿基米亞 (Alchimia) 相比，這也是為什麼曼菲斯 (Memphis) 看起來比較順眼、不惹人厭的一項原因，並且備受那些遭強行灌食現代主義的設計師們歡迎。

1 Le Strutture Tremano，1979，索特薩斯 (Ettore Sottsass)。

1 Appliances 系列－電熨斗，1979，盧基 (Michele De Lucchi)。

2 Appliances 系列 - 烤麵包機，1979，盧基 (Michele De Lucchi)。

3 Appliances 系列 - 吸塵器，1979，盧基 (Michele De Lucchi)。

4 Appliances 系列 - 吹風機，1979，盧基 (Michele De Lucchi)。

5 Appliances 系列 - 電風扇，1979，盧基 (Michele De Lucchi)。

　　他們的作品除了首展時的室內家具，到後來的產品設計，從燈具、電熨斗到咖啡壺、烤麵包機，都運用了強烈的色彩、基本的幾何造形結構和技術，在視覺上是異常的天真。因為它們用語意挑戰著居家用品，以象徵的重要性填補了消費者心靈的需求，由於這一層關係造成在往後的商品設計上變成非常重要；伴隨而來的媒體，對這股反中產階級的設計氣氛，比設計本身有興趣多了，而曼菲斯 (Memphis) 設計的理念反而慢慢被忽略了。

　　索特薩斯原本是位建築師，並自 1959 年以來身兼義大利歐利維蒂 (Olivetti) 公司的設計顧問，為該公司設計了打字機、辦公家具與電腦器材。他的設計風格是 70 年代激進設計路線，而對於新設計時代的到來扮演了重要的角色。在一系列名為「猶如露天園遊會的星球」(1972) 的石版畫中，徹底呈現了索特薩斯、激進設計以及烏托邦理想的密切關係：集體創造力、反正統設計、訴諸樂趣與奇想；雖然他創立曼菲斯集團，但同樣地在他宣布離開曼菲斯之後，他也表明與此保持距離，不想讓自己只限於在反動運動中打轉。

1 Tahiti 桌燈，1981，索特薩斯 (Ettore Sottsass)。 2 韃韃 Tartar，1985，索特薩斯 (Ettore Sottsass)。 3 Carlton 書架，1981，索特薩斯 (Ettore Sottsass)。

4 Tigris 花瓶，1983，索特薩斯 (Ettore Sottsass)。

他寫道：「我想做的是不斷擴大『功能』這一詞的觀念，將潛意識與無意識涵蓋在內，這是包浩斯與當代的設計師從未想過的。」所以，索特薩斯並不否定功能與功能所屬的慣常空間環境。和功能主義相比，他排斥的是當時主導建築與設計趨勢的理性主義，他認為物體的安排不能全然受控於理性與現實，對他而言，「新設計」顧名思義，並不像後現代主義引用歷史的手法以過去為題材，而是希望擴大範圍，重新征服物體語言的每一面。他以更多色彩、更多物件、更多形狀、更多愉悅、更多幽默，總而言之－更多樂趣，來抵制理性主義。相較於戰後的種種限制，以及戰後重建的包浩斯 (1919-1933) 與烏爾姆 (1947-1968) 兩所學院發展的理論所呈現的理性主義，他認為這更可突顯新設計風格的「豐饒」。

索特薩斯成功地回歸到物體本身，但不屈從於視覺世界中令人懷疑的表象。例如那件名為「韃韃」(Tartar,1985) 的家具，最令人印象深刻的是它板材的厚度。然而，再仔細一看，由模糊筆法、水漾的表面，與材質特性完全不相符，讓人對物體的真實性產生懷疑的錯覺效果。

部分的漆透得極深，讓人幾乎錯當成玻璃。另一方面，索特薩斯的靈感來源－大眾化家具、日式建築、印度手工藝、美國的普普藝術、曼陀羅、如托斯康陶等，這些極簡單的材料卻不會阻撓這種新設計的豐饒。他對簡單風格的追求，是因為希望能符合工業限制以達到他和曼菲斯的目標：「將大眾與生產業者重新連結」。不過無疑地，索特薩斯最主要的想法是：「在以一切系統、一切機制、將一切自身經驗排除在外的『科學』經濟考量下，和事物建立直接的關係。」他說：「這是我的宿命，我的才華所在。」

在創作的過程中，我總是會使用一些孩童的方法，例如把一樣東西放在另一樣東西旁邊，或是把東西上下疊放。我有些沮喪地發現我的方法總是非常簡單，或許是對結構有種著迷吧！」索特薩斯有許多陶器作品，都呈現出這種構成與堆疊的遊戲世界。在這類趣味性的作品中，Tigris(1983) 花瓶令人想起宴會過後留下的一堆盤子，也小小地謔揄烏爾姆學院為了配合儲存與運輸理性化所設計的一疊疊完美無缺的白色盤子。

索特薩斯和曼菲斯團體的努力使高科技形式的物品趨於人性化。這些東西的造形色彩，加上充滿孩子氣、堆積木一般的心智模式，一層層蓋上去、一塊塊疊上來，是一種魯莽的、樂觀的、且有如美國好萊塢或拉斯維加斯的傳統一般。在這裡只看到「形隨表達」(Form follows expression) 而幾乎忘了機能 (Function)，有時甚至造形會抵觸到機能，比如索特薩斯的桌子「Shark table」、櫃子「Robot bookcase」、燈具「Duck」。和 Alchimia 相比，Memphis 在圖案處理上避免引用來自動物的形態或其變形，而 Alchimia 則是轉換日常生活中的任何東西，或運用來自軍隊、交通、市場、廣告等不同領域的視覺語彙。

在後期的展覽作品中，曼菲斯在設計和裝飾上朝向歷史主義的趨勢，如：索特薩斯有轉向麥可‧格瑞夫斯 (Michael Graves) 使用歷史古典語彙的表達方式，從這方面來看，曼菲斯漸漸接近於後現代主義 (Post-Modernism)，但保持不變的是對表面處理的表現，對曼菲斯而言，材料的特性是次於表面處理的，不論圖案、裝飾、色彩、個人的形式都看不出材料天性上的任何線索。因此設計三大元素：造形、功能、材料總是相互影響的，材料卻完全孤立，和機能設計相比，是重大的革命。

2.3.4 後現代主義 (Post-Modernism)

後現代主義在建築上已經四十餘年了，它不只是在理論方面已被接受，在建築實務上也盛行很久了，或許只有機能主義的死忠派和懷念包浩斯的擁護者仍然拒絕這個不可改變的事實。後現代主義基本上的特色是重新發掘裝飾、色彩、象徵的關聯和造形的寶藏。後現代主義的形式漸漸在產品設計上流行開來，像餐具與居家環境等。

羅伯特·范圖利

美國建築師羅伯特·范圖利 (Robert Venturi) 在 1983~1984 年為偌兒 (Knoll) 設計的家具，看起來比他的建築來得簡單動人。在他的建築理論中，現代運動的高度簡潔應該滲雜普通日常的元素、消費的世界、次文化和歷史上的裝飾。他的椅子、桌子是將歷史上的家具形式重新改寫後的當代版本，而這種改寫是基於與美國各期間的家具混種而成。在羅伯特·范圖利 (Robert Venturi) 的設計中，滲雜了許多風格如 18 世紀英國家具設計師齊本德爾風格 (Chippendale)、哥德復古式 (Gothic Revival)、帝國風格 (Empire)、英國家具設計師薛來頓風格 (Sheraton)、比德邁爾式 (Biedermeier)、安妮皇后式 (Queen Anne)、裝飾藝術、新藝術等等的特徵，都出現在他簡單的合板家具中，除了單一調子的模子之外，它們看起來像是用圓鋸來修整其輪廓，之後在表面上加上藝術彩繪。例如，在齊本德爾版本看得到，佈滿了花的圖案和另一層疊上去的短條紋式樣，這樣的裝飾在他設計的餐盤上也看得到。這種懷舊的「祖母式」圖案是 Venturi 在結合對比文化的態度、風格層次上相當重要的技法示範。

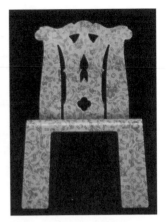

1 偌兒 (Knoll) 家具－齊本德爾風格，1984，范圖利 (Robert Venturi)。

2 偌兒 (Knoll) 家具－安妮皇后式，1984，范圖利 (Robert Venturi)。

3 偌兒 (Knoll) 家具－齊本德爾風格椅，1984，范圖利 (Robert Venturi)。

4 偌兒 (Knoll) 家具－（左）裝飾藝術風格椅，1984，范圖利 (Robert Venturi)。（右）薛來頓風格椅，1984，范圖利 (Robert Venturi)。

1 Ingrid 立燈，1987，范圖利 (Robert Venturi)。

2 Marilyn 沙發，1981，范圖利 (Robert Venturi)。

麥克·格瑞夫斯

美國建築師麥可 · 格瑞夫斯 (Michael Graves) 為 Sawaya&Moroni 設計的一系列座椅和家具中，在主要的構件上，簡直是復興過去古典語彙，厚重的樣子仍然保有硬紙板剪下來的特色花樣。格瑞夫斯 (Graves) 參考古典歷史的來源是較不特定的，因此基本上他的設計是當代的，造形是從歷史得到的靈感，如靠背和椅腳，但絕不是直接引用，在他的立燈設計 Ingrid 也是一樣。從他作品的特色來看，不僅借重於裝飾藝術 (Art Deco) 的華麗優雅，且和菲利普 · 史塔克 (Philippe Starck) 的極簡主義、漢斯 · 霍蘭 (Hans Hollein) 搶眼的造形，都有姻親關係。漢斯 · 霍蘭的沙發 〝Marilyn〞是所謂 〝Retro〞（流行復古）風格的極佳例子：混合 30 和 50 年代的風格語彙，在骨架上貼覆楓樹貼皮、生氣勃勃、誇大又精緻。

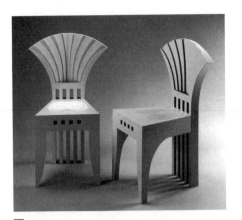

1 太陽椅，1985，詹克斯 (Charles Jencks)。

2 星星椅，1985-1986，Wolfgang Rang。

美國建築師兼著名評論家查爾斯・詹克斯 (Charles Jencks) 的太陽椅 (Sun Chair) 利用薄板材混合了埃及元素和裝飾藝術 (Art Deco) 的裝飾。同樣地，法蘭克福建築師 Norbert Berghof、Nichael Landes 和 Wolfgang Rang 的星星椅 (Star Chair)，充滿了幻想、記憶、夢境、詩、童話等刺激。而其圖案象徵的參考在「法蘭克福摩天大樓櫥櫃」(Frankfurt Skyscraper- Cupboard) 設計上更加清楚地看出來。後現代主義形式的家具挑戰著詩意、文學的聯想、智慧、諷刺、深度的意義，常在和歷史耍鬧之間取得淘氣的樂趣。因此，儘管擁有優雅和奢華的面貌，但確是膚淺的、表面的、甚至保守的。

3 Tete-a-Tete 雙人沙發，1983，提格曼 (Stanley Tigerman)。

斯坦利・提格曼 (Stanley Tigerman) 的雙人沙發「Tete-a-Tete」熟鍊地運用人體工學表現兩性的戰爭，又好似受普普藝術棒棒糖色彩的影響。類似的例子如 SITE 的門板模型，它的積層似拳頭打了一個洞一般，並有著精緻色彩邊緣。他們從歷史上取得參考但卻不是歷史主義者，而前衛的潛力和挑釁的修辭是聰明的混合調配，並在各式語意脈絡下，取得不安定平衡的結果。

1 門板模型，1983，SITE。

2 門板模型局部，1983，SITE。

　　後現代主義對抽象的單純形式而言是最無情的敵手。後現代主義要分享給其他新形式的一個走向是，當代美學語彙必須從多元的社會中突顯出來，帶著其複雜的影響與價值，只有這樣才能創造新的豐富造形。把這個運動明顯設定出來的是，它適當地利用多元的文化層級，當它們被混合在一起時，形成力量的互補。當看透了記憶中的印象，再加上時下設計經驗的篩選，日常生活的語彙、過去的語彙交織在一塊，創造了後現代主義重要的寶貴發現。

2.3.5 極簡主義 (Minimalism)

提倡極簡派主義的設計者特色是在藝術上表現極為的簡潔，這樣在設計上的表現是可以完全被理解為對抗阿基米亞 (Alchimia) 和曼菲斯 (Memphis) 風格語言，與對抗後現代主義 (Post-modernism) 語言的反應；相較於常帶著強烈的符號內容，載負著歷史引述的阿基米亞 (Alchimia)、曼菲斯 (Memphis) 和後現代 (Post-modernism)，極簡派藝術則是隱密的，並且有著喀爾文式 (Calvinist) 的嚴苛，而它在視覺上的特性是完全拒絕色彩，構成要素的外表不是晦暗的黑色就是單調的金屬顏色，偶爾有銀色或金色。

▎ 宙斯 (Zens)

宙斯 (Zeus) 設計團體在 1984 年設立於米蘭，和曼菲斯 (Memphis) 一樣也是利用國際的策略，投入各種類型的設計，不僅是家具而且還有時尚服裝、織品、平面和產品設計。但在理念上就有徹底的區別了。毛裏佐‧侗裏加利 (Maurizio Peregalli) 是這個團體的領導者，他慎重的在米蘭傳統工藝區，設置其工廠和銷售的通道。他的生產工作室「Noto」第

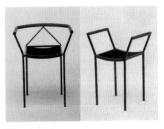

1 Maurizio1982 & Savonarola1984 扶手椅，宙斯 (Zeus)。

一次為眾人所悉，是幫著名服裝設計師喬治‧亞曼尼 (Giorgio Armani) 設計商店所需的東西。受委託的設計有：兩張扶手椅（一張三角形和四邊形座面的椅子）、兩張吧台凳子和一張普通的椅子，並有意地避免任何裝飾要素，它們高雅端莊，帶給人們的視覺印象是企求達到一種親切的、極致的人體工學表現。正方形的架構部分噴塗著灰黑色，座椅是以一個橡膠的墊子代替，其扶手包覆著非常薄的橡膠，提供使用者舒適感所不能再減少的部分。整體看起來更加嚴謹。宙斯 (Zeus) 的燈具和衣架皆給人相似於喀爾文式的印象，並趨於象徵主義。

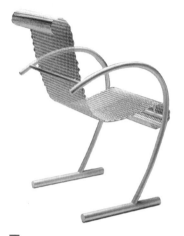

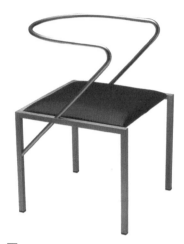

2 Sing Sing Sing 椅，1985，倉俣史朗 (Shiro Kuramata)。

3 Apple Honey，1986，倉俣史朗 (Shiro Kuramata)。

倉俣史朗

1 波浪型的櫥櫃，1970，倉俣史朗 (Shiro Kuramata)。

這種處理設計的方式，在平面上簡約的精神呼應了遠東的美學，可在日本設計師倉俣史朗 (Shiro Kuramata) 的作品上看出，倉俣史朗是一個訓練有素的建築師，也是當代最重要的設計師。他簡潔形式的語言是嚴格的表現，他表達的即是「Less is more」（簡潔就是美）的設計概念。除了為曼菲斯 (Memphis) 設計各樣式的家具外，他也幫巴黎及紐約的三宅一生 (Issey Miyalce) 流行女裝店配置家具，對服飾銷售有一定的幫助。他為 Cappellini 公司設計象徵性的波浪型櫥櫃，引用了歌德式聖母瑪莉亞 (Madonnas) 優美的 S 型曲線。對倉俣史朗而言，它們隱藏著令人驚奇的地方，也容易引起對東方符號的回憶，並且在 Hokusai 的木刻上表現波浪的簡潔優美線條。他的椅子原形「Sing Sing Sing」和「Apple Honey」是鋼管平光鍍鉻所製成，謹慎地猶如宙斯 (Zeus) 的作品一般，但作品的表現更具力量。其自信展現在椅腳、扶手和靠背的拋物線造形上，呈現出 50 年代的風格語彙，及日本古典繪畫的優美線條。

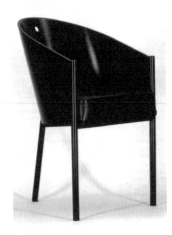

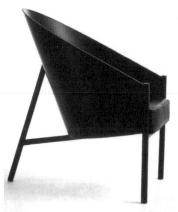

1 Costes 椅，1982，史 塔 克 (Philippe Starck)。

2 Pratfall 椅，1982，史 塔 克 (Philippe Starck)。

3 Elysee palace 室內設計及 Pratfall 椅，1983-1984，史塔克 (Philippe Starck)。

┃史塔克

極簡派藝術提倡者，稱讚幾何學是富有表情的傳播媒介，就像是美學計算下的結晶。這樣的抽象概念和表達的結合，慎重地宣告藝術家的態度，對他們而言，美學是「生活形式」的一部分，並不涉及到存在的內涵。這個態度可以說明法國設計師菲利浦‧史塔克 (Philippe Strack) 的成功，從他為巴黎的 Cafe Costes 做室內設計後，成為了國際設計界中產品和室內設計的一位超級巨星。

他 的「Ubik」系 列 的 作 品，包 括「Costes」椅子和姊妹作「Pratfall」，源自他喜歡的科幻小說中的書名（美國作家 Philippe K.Dick 的作品），系列中幾乎所有作品的特質都取自書中的人物故事。

椅子靠背優美彎曲的木板外殼喚起對裝飾藝術 (Art Deco) 虛榮造形語言的記憶，並轉化成基本的視覺骨架和精心求得的靜態呈現。金屬部件的基本特性創造了一個正式穩重的張力感，巧妙地反射出彎曲的木板靠背和扶手的優美。

「Costes」椅子在美國、歐洲和日本都非常成功，並成為 80 年代設計典範之一。史塔克的設計在世界不同的地方同時上市，廣受品味人士的喜好，他的國際聲望讓法國總統密特朗印象深刻，進而邀請史塔克 (Strak) 幫他設計艾麗榭宮 (Elysee palace) 和他的住所。

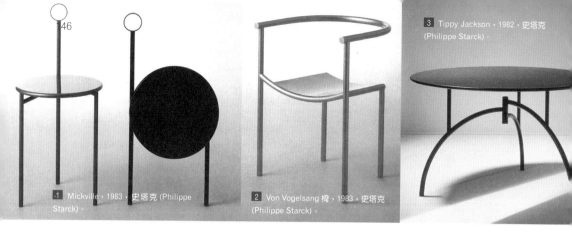

146

3 Tippy Jackson，1982，史塔克 (Philippe Starck)。

1 Mickville，1983，史塔克 (Philippe Starck)。

2 Von Vogelsang 椅，1983，史塔克 (Philippe Starck)。

4 Wall Drawing #1113，2003，索爾 · 勒維特。

「Von Vogelsang」椅子是以一支管狀鋼為骨架支持一片薄片鋼板的內凹座椅。背後的椅腳限定與座部同等的高度，這加強了靠背的彈性，並且重要地決定了物體整體性的美感。「Mickville」是一張小桌子，其給人的第一印象非常像 Achill Castiglioni 特殊場合的家具，但藉由 2 個重要的特徵展現出其特色：首先，三隻腳結構中的桌面可折起來；第二，可提起的環狀物是用平坦的鋼板所製成的。在材料使用和造形上新穎之處可能不大，然而它在設計上矛盾的地方卻相當的吸引人。「Tippy Jackson」桌子也是一張折疊桌，令人引起興趣的部分在於它的平面單純化和精緻支撐系統的結構，中心的旋轉接頭並沒有連接到桌板上，關節的三隻弧形腳，皆有著些微不同的半徑以便折疊，並且各以一支垂直的鋼管支撐著桌面。當桌子折疊時，這個結構強化了平面單純化的印象，它看起來像是一張極簡派藝術家索爾 · 勒維特 (Sol LeWitt) 的繪畫創作。

5 Von Vogelsang 椅，1983，史塔克 (Philippe Starck)。

1　Dole Melipone 摺疊桌，1982，史塔克 (Philippe Starck)。

2　Pat Conley No.1 椅，1983，史塔克 (Philippe Starck)。

「Titos Apostos」桌子使用相似的原理，和「Ubik」系列不大相同的是，它是為義大利 Driade 公司設計的。「Dole Melipone」桌子、「Pat Conley No.1」和「Dr. Sonderbar」椅子有種莫名強烈的力量，其簡潔的形式透露著食肉動物橫臥等待的氣氛，「Lang」系列的椅子和桌子儘管是優美的，但同樣的具有侵略性，其單一支撐的鋼製椅腳和桌腳是鯊魚鰭或 50 年代流線型的聯想。

3　Dr. Sonderbar 椅，1983，史塔克 (Philippe Starck)。

4　J 椅 Lang 系 列，1986，史 塔 克 (Philippe Starck)。

1 塔恩克的畫作，塔恩克 (A. R. Penck)。

　　否認視覺豐富語言的簡約主張，未必會失去符號的力量，在建築上有著相似的嚴格例子，例如： Max Dudler，Kollhoff & Ovaska 和 Brenner & Tonon 的作品，算是修正現代主義而形成一種新現代主義 (Neo-modern) 風格，它沒有幻想和懷舊的回憶，它適當的反映和描繪今日重要的局面－時代精神。宙斯設計團隊或史塔克 (Starck) 的家具皆讓人想到一種神話似的原型符號密碼，和當代畫家例如塔恩克 (A. R. Penck) 的作品相似，即使是最極限的減少，神話色彩也並沒有減少太多。

2.3.6 原型 (Archetype)

設計師創造各式各樣的物品，來滿足人類基本的需求，和以前比起來，現在相關坐的、睡的、吃的、喝的東西都有令人更興奮的外形。市場上的產品提供各式各樣的選擇，而每一項商品的生命週期也相對的愈來愈短。事實上，在不改變物品本質的前題下，設計可以改變物品的外觀，並扮演重要的角色。在過度消費的資本主義下，一直不斷的製造新式樣，而可拋棄式的產品影響著流行的進展。在這個觀點之下，相反於風格百變而短命的花花世界，一種長命的設計（基本而不褪流行的東西）崛起了，其造形美學不會因時間的流逝而影響其效用。

在當代的室內、產品設計上，和建築的一種理論相似，它們嘗試去定義物品本身基本「原始」的形，以取代在個人武斷的評價標準下，不斷製造出另一張椅子、桌子、床等物品的現象。他們認為設計者透過分析研究基本物品本質的造形，或基於對實現特定的功用所表現出來的方式的研習，設計就可以很自然地呈現出來了。其中，有兩位重要建築師的設計定下了這個風格的典範，他們是歐洲理性主義者歐斯瓦爾德・麥恩爾斯・翁格斯 (Oswald Mathias Ungers) 和阿多・羅西 (Aldo Rossi)。

1 羅吉埃教士著作「建築評論」中的插畫，展示出原始人用「樹枝搭的棚架」的原型。

2 Scuola Elementare，1972-76 年，羅西。

3 World Theatre in Venice，1979，羅西。

阿多・羅西 (Aldo Rossi) 對特定造形的建築物原型形象非常有興趣，他關心人類學中一種常態現象，即人對特定事物的形式和類別有一定的認知印象，這些印象深植人們心中的概念系統，遠勝於個人因素和歷史的變化。其結果是導致簡約的設計帶有一種禁慾的樣子。這樣的處理方式使得他們的設計看起來和構成主義的設計策略有相似之處。他們避免主觀，並移去個人利用題材表達設計所可能帶來的變數，嘗試回歸及揭露物體不變的本質。

1 Cabina dell'Elba，1982， 羅 西 (Aldo Rossi)。

阿多 · 羅西設計的櫃子「Cabina dell'Elba」儘管有後現代多彩多姿的色彩，然而它的外形令人想起簡陋的小屋、軍隊中箱形步哨站，更精確的說，它是一個未經藝術或時尚運作的小型建築造形，不是高樓大廈的樣子，只是家的樣子，木造的小屋也常是羅西 (Rossi) 建築設計的主調。

在他所有的作品中，歷史概念是客觀的，並無其他贅飾，和其他的作品一樣，「Cabina dell'Elba」是由基本幾何形構成並且營造出一種整體形象，似乎具有歷史主義又非歷史主義的感覺，除了當代流行的顏色，應用高品質材料和嚴謹的比例來「升級」 之外，它們看起來特別接近於傳統的鄉村文化中應有的形狀。這使羅西 (Rossi) 的設計具有古典歷史主義的味道，它們似乎不顧歷史的脈動逆流而上，時間幾乎和它們是擦身而過的。它們是典型的而不是個人化的創作。

	現代主義 Modernism	高科技 High Tech	變相高科技 Trans High Tech	Alchimia / Memphis	後現代主義風格 Post Modernism	極簡主義 Minimalism	原型 Archetypes
時空 背景	20s ~ 70s	70s ~80s	80s ~ 90s	80s~90s （義大利）	80s~90s （美國）	80s~90s	80s~90s
理念 訴求	為平民（低產 階級）服務	接受科技、 樂觀	諷刺科技、悲觀	反對現代主義	反對現代主義	反對世俗的、 中低階層文 化，追求雅痞 （中產階級） 精神	
形式 表現	重視機能 應用幾何單元	預鑄 組合 精密計算 重視結構美	粗獷原始的加工 表現	重視情感 裝飾性強 單元堆疊	重視情感 裝飾性強	幾 何 單 元， 材料愈少、 愈輕薄愈好	最原始的 最基本的典 型

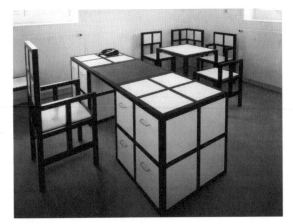

1 書桌及椅子，1982-1983，翁格斯 (Ungers)。

2 Alessi 的 Tea and Coffee Piazzas 系列設計，1983，羅西 (Aldo Rossi)。

翁格斯 (Ungers) 所設計的家具其主要特色是透過簡單圖案式與黑白對比突顯出來的，主要的元素是基本的方形，沒有滲雜其他變化，他一系列的家具包括長凳、邊椅、邊桌，但其椅子從人體工學角度來看是不良的。翁格斯的設計和羅西相似，是基於根本哲學傳統，強調的是典型而不是他們個人的形式，翁格斯自已宣稱是基於法蘭克·洛伊·萊特 (Frank Lloyd Wright)、密斯·凡德洛 (Mies van der Rohe) 和李·柯比意 (Le Corbusier) 的傳統之上的。在其他的家具設計上，他也使用過圓形、半圖形、四分之一圓和傾斜的角度，這在他的餐具設計上也看得到，包括咖啡壺、茶壺、糖罐、牛奶罐、菸灰缸、托盤像是微小型建築一般，和羅西 (Rossi) 設計的義大利濃縮咖啡壺一樣，是基本幾何造形的總合。

這六件組的餐具都是基於單一比例，蓋把、握把、基座、壺嘴的形狀都和本體區別開來，明顯地表達出各自功能設計的理念，這個附加的美學創造了一種冷酷和嚴格的味道，相同原則的應用可以在阿烈西 (Alessi) 公司的「Tea and Coffee Piazzas」中看得到。翁格斯 (Ungers) 和羅西 (Aldo Rossi) 的創作不論是現代與否，他們遵循的邏輯在一瞥之下，有種似曾相識的感覺，但他們的設計絕對是當代的，並且是永久的。

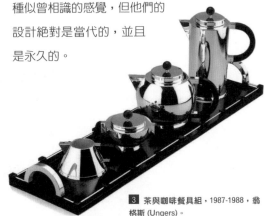

3 茶與咖啡餐具組，1987-1988，翁格斯 (Ungers)。

2.4 微電子產品設計 (80s)

在上一節後現代風格的介紹裡，由作品分類和介紹中不難看出都集中在家具和一般生活用品中，畢竟家具和建築一般，有著悠久的設計歷史，不像家電產品是在 20 世紀才大量成為生活的一部分。以飛利浦公司為例，在 1907 年開始生產鎢絲燈泡，1937 年生產電視機，1939 年生產電動刮鬍刀，和家具相較，這些家電用品設計儘擁有短短的歷史，如電視機，其原先的造形設計是借重碗櫃的形式漸漸演變而來。

當這些電子科技產品，在找到屬於自己的形式架構時，隨著微電子晶片、電腦和其他資訊產品的問世，微電子科技提供了愈來愈多的造形可行性，新科技的衝擊，帶來的風格變化正持續地延燒著。

2.4.1 科技對微電子產品設計的影響

如果我們問：「為什麼機能主義會誕生？」這意味著我們必須考慮一個問題：那就是，在設計的本質上，科技和材料扮演著重要的地位。科技的革命尤其是在微電子領域上有明顯的進步。我們早已看到大部分機械產品，在科技研發下變得比以前更小，以計時器為例，精密的技術減小了時鐘的機件結構，從教堂的塔鐘變成隨身的手錶。

1 晶片科技研發下變得比以前更小、更精密。

1 比一根頭髮還細小的微齒輪機構。

在電子方面，正步入機械設計「小型化」之路，並快速地進行著，而物體在三維體積上的日漸減少，似乎有一天會達到我們肉眼完全看不到的地步。到目前為止，短小輕薄是微電子產品最明顯的特徵，這個現象不只是說明了物體表面體積變小的客觀物理狀況，對設計而言，「小型化」、「扁平化」已經成為微電子產品（包括資訊產品、通訊產品等）高級、前衛、高品質的象徵，它們已是電子產品設計特色的代言人。

因為這個觀念，設計師們嘗試讓體積減少，讓視覺上儘量呈現二次元的效果。例如，電視機四周向後削斜的設計，使電視看起來只是一個平面螢幕而已。微電子產品的發展假如繼續下去，筆記型電腦的尺寸將減少到像紙張那樣薄，或許有一天，我們可以想像未來的產品都長得像「卡片」一般，這是一個幽默又嚴肅的想法，如此一來，「平面薄板」扮演著新技術的符碼，成為基本造形的典範。

另外，縮小產品體積一方面除了降低材料成本、運輸材積之外，主要考量因素是視覺上和操作上方便。然而，過度縮小化也是不行的，假如計算機縮小到如同袖珍博物館展品的程度，那我們就必須用放大鏡來讀上面的東西了，所以使用的便利仍然是設計的規範，對設計師來說人體工學完全沒有失去它原來的有效性。

但在設計美學上呢？或說造形形式上呢？假如，當物體變成小到連肉眼都無法分辨時，那麼在「微觀的世界」裡將和我們傳統的美學觀大不相同。例如：只有在顯微鏡底下才能看到的晶片、它的運作、微米零件的連結狀態，這些東西如何在外觀設計上表現機能主義主張的運作機能呢？還有必要嗎？現在已經有一種極小型的電動馬達和齒輪傳動裝置，可以安裝在頭髮髮根的部位，在過去，這是科幻小說電影的幻想情節，就像微電子機器一樣在人體的血液中航行，此時此刻已徹底的實現了。

154

再來，在縮小產品體積、去物質化的前提下，使得產品減少到一種「失去面貌」的狀況，當然這是我們從設計角度來考慮的問題。因為，在喪失設計美學立基的標準後，微電子產品不知道該長得怎樣，以「失去面貌」來比喻是很恰當的，在你揭開微電子產品的表皮後，看到這些組件或晶片，它們就像一個個器官一般，隱藏於外在的軀幹裡面，扮演著內部的工作。以往，優質的設計不就是標榜著表現產品的本質和它的工業技術嗎？

丹尼爾‧懷爾 (Daniel Weil) 的實驗設計把電子零件放在透明的塑膠袋裡，在這方面來看，正是個諷刺的笑話。另一方面，我們可以問自己為什麼電子產品一定要包覆在外殼之內，或者說隱藏在一個完整的標準盒子裡，面對著這樣高科技的現代技術，似乎需要設計出一種更適當於電子零件的「房子」。愈來愈多的實驗設計早已經反應出這一個看法。除了微電子產品標榜著「打破盒子的旗號」，甚至是機械的裝備，現在也被設計成許多分開的組件，家具設計也是一樣，例如：曼菲斯 (Memphis) 中「堆積木般的設計」即具有明顯的特色。

話說回來，在電子產品實務設計中，縮小化的結果常常被簡化成兩種主要的構件，就是輸入界面和輸出界面，例如：繪圖板和顯示器，而這些「界面設計」也成為人和機械之間主要溝通的橋樑。從前人們生理上和物品互動的關係，以及物品在人們心目中的含意、長相的特徵，到了現在的電子產品已經被拋棄了，界面取代了這一切，這個事實反應了從機械時代進化到電子時代的變化。

以往，像織布機需要使用雙手和腳來操作，然而使用電子儀器就不需要我們的身體和它們有太多的接觸，可以想像我們和它們就像和伙伴一般的溝通。不管喜歡與否，電子儀器不是那種可以靠外表長相就能體會出如何操作使用的科技產物，因此界面的「視覺化設計」應成為新的設計準則，將影響著這個時代的新設計。

2 Scheckkarten radio 薄型收音機，1988，SONY 設計團隊。

1 100 objects mirrors of silenced time... 數位鐘，1982，
懷爾 (Daniel Weil)。

3 Scheckkarten radio 薄型收音機更換卡，1988，SONY 設
計團隊。

　　另有一個原因，使得工業技術沒有必要和物體美學觀有
關，那就是遙控。遙控的大量使用把機械操控剔除在外，「傳
統的設計」再次喪失作用，遙控技術使大型的機械縮小到如手
上的操控面板那麼大。但是，這也是設計師可以參與的新領
域，精密的控制程序仍然要透過視覺化來傳達給使用者正確的
使用訊息，界面設計藉由視覺操作過程的「物質化」、「圖像
化」，提供使用者視覺的嚮導，在這個前提之下，硬體的外觀
設計變成次於軟體的設計了，軟體成了產品的重心。設計師的
任務不再是把機械設計得順從使用者的操作，而是要把資料設
計得容易配合我們視覺的辨識與使用。

　　我們仔細想想，以計算機為例，還記得 30 或 40 年前，龐
大的桌上型計算機，逐漸地演變成如卡片式大小，再來，在麥
金塔電腦和微軟的視窗界面裡，都有計算機的虛擬影像，它的
實體變不見了，剩下的是影像而已，這就是所謂的物質化、圖
像化。

　　其實，這樣的轉換並不牽強，為什麼軟體設計需要排除掉人類先前建立的物質文化傳統呢？為什麼不可以延續它們呢？事實上，這些圖像化的設計在接受度上，尤其是對於外行的使用者更需要清楚明瞭。

　　話說回來，產品外觀的減少藉由軟體圖像的視覺呈現，又恢復了過去的「面貌」，這一個新的領域驗證了一個老舊的設計準則，那就是「自身的解釋和證明」。當三度空間產品的外觀形體正在迅速的消失在我們眼前，即使剩下電腦螢幕，在螢幕上呈現的是新的二度空間圖像，表達出三度空間的世界。但是，端看未來科技，控制面板有一天可能會消失，當產品學會說和聽，握把、按鈕、開關、螢幕等是否也會萎縮到剩下「聲音的界面」？

　　另一項工業技術帶來的革命是電腦控制的生產方式，當工業革命後，機器代替人工生產，這明確的區別了大量生產的工業製品和手工生產的工藝製品。然而，當電腦控制生產時，工業製品與手工藝品的距離似乎正在減少當中，隨著量身訂做的可行性慢慢增大，它們之間不同的地方也會慢慢靠攏。

　　「工業製造」和「手工藝製作」一直以來是我們日常生活中兩個不同標準的系統，其概念代表的是兩種不同的生產結果，但當電腦輔助設計與製造的技術發展到可以降低生產成本與開發時效時，只要生活水準夠高，消費者可以負擔，則少量多樣、量身訂做是有可行的一天，那時新的工藝復興時代也就會來臨，雖然那還是遙遠的事情，但「工業製造」和「手工藝製作」彼此在美學判斷上的標準似乎有拉近的趨勢。

1 Flat PC，1983， 西 門 子 (SIE-MENS) 設計工作室。

在工業設計教育裡，沒有工業就沒有設計。譬如說，工業設計師和手工藝家相比，傾向於認同機能主義所說的好的造形，這反映出從工藝轉換到工業產品的概念轉變。但「形隨機能」的口號對電子產品的設計已經不適用了，大部分的設計師發現傳統的功能考量不能提供明確的參考範圍，我們不再說「好的造形」一定要「從裡面的構造和功能反映到外面的表相」，或者說「誠實的設計」來反映產品功能的精髓和本質。恰恰相反，愈來愈多電子設計工程師嘗試外在形式的表達。

造形介於內部與外部的邊界，無法純粹當作透明外殼來處理，它必須是看不到的科技可以投射出暗喻的地方，科技不再自然地表達它自己的「技術美學」。

設計師必須在他的產品語言中說出對科技的看法，因此暗喻的設計成為最有趣的設計趨勢，尤其是在實驗設計上面，當然還是有一些問題需要澄清。

為什麼暗喻設計要專注在詮釋的功能，為什麼不是詮釋企業文化和其他方面，這一趨勢在 80 年代末期有長足的發展，但或許新的設計風格引起的爭辯，和在 90 年代的式微，證明了實用性的「產品語意學」還沒有發展到成熟的階段。

就以上這些觀點，我們可以是說微電子工業將會導致第三次的工業革命，任何新風格的造形都必須考慮新技術所帶來的影響，我們仍然不知道什麼樣的「設計靈魂」是我們應該要鼓吹的，我們仍在摸索當中。

2.4.2 產品語意學
(Product Semantics)

　　「產品語意學」(Product Semantics) 這個名詞在 1980 年代起到 1990 年代初期，廣泛在設計界中流傳討論，不論學生的實驗作品、國際設計競賽或研討會都曾經掀起設計界難得的熱潮，然而隨著時間流逝，從 90 年代初漸漸趨於平淡。在此，先介紹語言和建築所談的「符號學」(semiotics) 的觀念當做基礎，再大略介紹產品語意學中重要人士的見解。

　　「符號學」(semiotics) 亦翻譯成「記號學」，它的發展在西方哲學思想上淵源頗長，符號學的概念起初是由法國教授斐迪南‧狄‧索緒爾 (Ferdinand de Saussure, 1857-1913) 提出的，他建立了一門他稱為 semiology 的符號理論。其中他把一個符號視為兩個面的實體，包含了「能指」(signifier) 與「所指」(signified)，以物品為例，例如：記在紙上的圖案、空氣中的聲音、房子的樣子，都可以稱為符號的「能指」；而這些東西真正要表達的概念、構想、思想，則稱之為符號的「所指」。

　　在同個時代，美國哲學家查理斯‧山德斯‧貝爾斯 (Charles Sanders Peirce, 1839-1914) 也提出他的見解，他稱之為 Semiotics，他把符號分成三種形式：圖像 (icon)、象徵 (symbol)、和指示 (index)。例如：電腦螢幕上檔案夾的圖形是「圖像」；一個字、一個十字架、一間教堂都是「象徵」；海灘上的足跡、風向球則是「指示」。

另外，美國哲學家莫里斯 (Charles William Morris, 1901-1979) 在他的著作中把 Semiosis 分為三個範疇：語構、語意、語用，即為語構學 (Syntactics)、語意學 (Semantics)、語用學 (Pragmatics)；其中簡單的說，語構學是研究符號和其他符號之間的關係，語意學是研究符號和被暗示物體的關係，而語用學則是研究符號和使用者的關係。

在 1980 年代早期，符號學分支出來的語意學 (semantics) 理論被引用於產品設計，而新的名稱產品語意學應運而生。「產品語意學」(Product Semantics) 一詞是由美國俄亥俄州立大學教授布特 (Reinhart Butter) 提出，在 1983 年的美國克蘭布魯克 (Cranbrook) 藝術學院，由美國工業設計師協會 (IDSA) 所舉辦的「產品語意學研討會」中，布特 (Reinhart Butter) 及克勞斯‧克雷賓多夫 (Klaus Krippendorff, 美國賓州大學教授) 做了如下的定義：「產品語意學乃是研究人造物的形態，在使用情境中的象徵特性，並應用這知識於工業設計上。」

1984 年，由美國 IDSA 出版的 'Innovation' 雜誌刊出 'The Semantics of Form' 造形語意學特集，論述產品語意學。產品語意學強調的是產品和使用者之間溝通的重要性。隨著現代精密科技的來臨，市面上有愈來愈多各式各樣的電子產品，不像茶壺或水龍頭一般，這些電子產品有著相似的形狀和複雜的控制面板介面，令使用者難以了解它們是做什麼的、如何控制和調整這些產品的功能。雖然在產品設計上須注重溝通傳達的概念已經存在已久，不過產品語意學乃企圖解決現代高科技產品在設計上的特別問題，尤其對設計本質而言，它的起源可以說是在質問領導設計主流已久的現代主義。

現代主義提倡者提出著名的口號「形隨機能而定」(Form follows function)，把產品造形束縛在狹隘的科學式「緊身衣」內。當現代主義愈來愈普及，電子產品也逐漸成為一個個灰色或黑色的盒子，這些單調沈悶的產品失去他們造形上潛在的特色。的確，像 Niels Diffrient 所言：「現代主義的意義層面是透過材料、功能、製程來表達的，而無法表達人類互動間的微妙關係」。

1 立體聲收音機，1985，Robert Nakata，美國 Cranbrook Studio project。

2 Videodisc 攝影機，1985，David Gresham，美國 Cranbrook Studio project。

3 個人電腦，1986，David Gresham，美國 Cranbrook Studio project。

　　在實驗設計上，1980 年代克蘭布魯克 (Cranbrook) 設計學院的麥克‧麥考伊 (Michael McCoy) 和他的研究所學生們在應用產品語意於作品中有很突出的表現。麥考伊 (McCoy) 認為大部分的電子產品幾乎沒有視覺上的特色，導致人和科技愈來愈疏遠，設計者忽略了產品和人類生活及文化的潛在溝通能力，現在的科技，史無前例的給設計者表達上的自由和詮釋的權利，如果所有的產品都像同個模子印製出的，將危害到產品自身性格的表達能力。

　　他主張嘗試利用暗喻 (Metaphor)、類推 (Analogy)、明喻 (Simile)、諷喻 (Allegory) 來創造科技產品和生活層面之間在視覺上的關連性。例如我國設計師蔡凡航在 Cranbrook 就學時期設計的烤麵包機，看起來像兩片土司並排站立著，彎曲而垂直向上的線條意味著熱氣。保羅‧梅剛馬利 (Paul Montgomery) 設計的影像電話，借用窗框、臉部片斷的構件（眼睛、眉毛和耳朵等）塑造影像電話的本體、聽筒、喇叭和攝影鏡頭。

1 烤麵包機，1986，蔡凡航，美國 Cranbrook。　　　　　2 影像電話，1987，梅剛馬利 (Paul Mont-
gomery)。

在實務設計上，80 年代的飛利浦 (Philips) 工業設計主任
羅伯特·布萊赫 (Robert Blaich)，認為可以用產品語意學來改
變飛利浦產品設計的風格，以界定以往模糊不清，走不出產
品識別的窘境，以及呆板的設計印象，他是改善飛利浦品牌
及形象的重要人物。他主張產品語意學是一種非常邏輯性的
設計方式，找尋人性，表現自我，甚至是具趣味性的造形；
所有的產品應該對可能的消費者或使用者清楚地說明自己，
溝通它們的目的及正確的操作方式，並說明自己出處的背景，
即產品能為自己說明 (Speak for themselves)。

他認為當時眾多的、非個性化的、像黑盒子般的設
計，可以靠隱喻作為視覺語言來加以解決；隱
喻是一種視覺的類比方法，能夠提高設計的
功能，將產品的特點及脈絡表現出來；而
隱喻的應用可以使我們回想起抽象的概
念、熟悉環境的造形或記憶的片段。

3 Phonebook，1987，Lisa Krohn。以書本為造形的關聯。

1 電話答錄機，1987，David Gresham 及 Martin Thaler，Design Logic，為 Dictaphone 公司設計。

2 電話答錄機，1987，David Gresham 及 Martin Thaler，Design Logic，為 Dictaphone 公司設計。

3 電話答錄機，1987，David Gresham 及 Martin Thaler，Design Logic，為 Dictaphone 公司設計。

4 電腦螢幕，1987，David Gresham 及 Martin Thaler，Design Logic，為 Dictaphone 公司設計。

當時 Cranbrook 設計學院的實驗作品吸引了眾多的目光，並在國際間設計競賽得到多項大獎，這種美國式的新設計風格大受歡迎，似乎證明「有意義的裝飾」可以組織成新的產品風格。然而他們作品在視覺表現上是如此的引人注目，以致於大部分的人忽略了產品語意學的原先真正的用意是做什麼的。

這時，產品語意學原提倡者之一的克勞斯·克雷賓多夫 (Klaus Krippendorff) 大力辯稱和提醒我們，真正產品語意學的用意是關於認識力，而不是新的風格形式，認為產品語意不只是關於設計產品的外型，而是從研究人類如何了解生活實務情形和為什麼這樣做開始的，使我們了解周遭的事物，並且讓我們儘可能的掌握和處理這些事物，使機器能夠容易被使用，更透過產品語意的使用，讓產品適應我們做事的方式，產品語意學的基本哲學是「設計是將東西做的有道理」(Design is making sense of things)。而這二位產品語意學重要人物之間看法的不同，則是由於設計者立場相對於使用者上的不同導致出發角度的不同。

2.4.3 解構主義
(Deconstruction)

從哲學上來說，「解構主義」早在 1967 年前後，由哲學家賈奎斯‧德希達 (Jacques Derrida) 提出，到了 80 年代，建築設計中也開始出現了所謂被稱為「解構主義」風格的作品。「解構主義」這個字眼是從「結構主義」中演化出來的，因它的形式，實質上是對於結構主義的破壞和分解。在哲學和文學上，結構主義認為，考察原作者創作時的歷史條件、語言條件及文化條件下的創作過程，透過真實地再現、凝固歷史結構，就可以找到原創的「真實創作」的含意。

而解構主義則認為，當人在社會中所存在的自身不過是零散的身心，人們能體驗到的世界和主體是不完整的，社會和語言中的零散意識狀態，皆無法統一成為客觀完整的構造，亦不同於世界與自身的關係。德希達認為，文字在被作者創造的當下，就已經脫離作者，成為獨立的文化生命體，隨時等待被閱讀和詮釋，以發展成新生命體，故書寫文字具有差異化及可被差異化的性質。利用書寫文字的可差異化性質，讀者依所處的歷史文化脈絡與本身的思路，自然會進行創作的解讀，而得到新的文化生命體，這樣的動作會一直被重複，而達到無限差異／延異的可能性。

對建築而言，解構主義理論認為，建築的主要問題出於意義的表達，建築和建築符號好像書寫的文字，具有不可信賴性，會導致錯誤解讀，因此，建築傳達的意義並不可靠，一個符號可以傳達好幾種不同意義。當它所代表的內容是虛構和不完整的，故現實存在的自身就是虛構與不真實的。

從字面上來看，解構主義是指對於現代主義和國際主義的正統原則和標準的否定和批判。對於設計和建築界來說，德希達的理論提供了一個比較適時的選擇。一方面，單調的國際主義、現代主義壟斷設計風格數十年之久，是改革的時機了；而另一方面，後現代主義應用裝飾和歷史主義為參考的手段，在視覺上來說，雖然新鮮，但具有極大的侷限性，折衷的考量採用歷史裝飾風格，這使得知識分子更加感到迷惑，造成時代錯亂，因此後現代主義在 80 年代興盛不久之後，慢慢的衰退下來，此時解構主義的設計風格正慢慢興起，提供了另一種選擇。

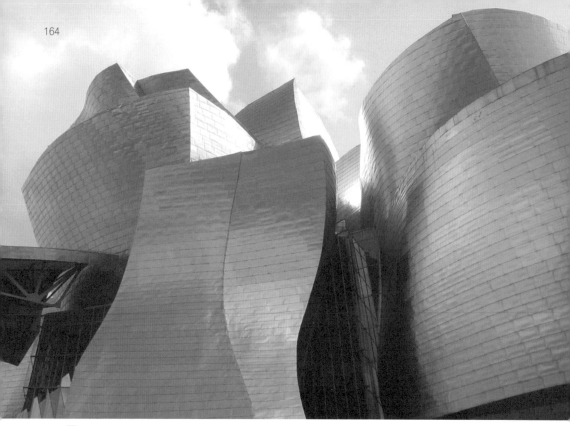

1 西班牙古根漢博物館，1992-1997，蓋里 (Frank Gehry)。

多義性與模糊性，是解構主義建築重要的表現語言特徵。在理性主義哲學觀念引導下，西方傳統美學和現代建築美學都把明確的主題、清晰的信息構成視為作品的要旨。因而表現出追求純潔，反對含糊、追求和諧統一，反對矛盾折衷、追求信息構成明確，反對雜亂的審美傾向。然而，這一個美學原則不斷受到挑戰，例如：後現代主義的雙重符碼含混且折衷；解構主義更是鼓勵意義交織與分散，給作品帶來模糊的形象與多義性的訊息，使建築形象隨審美主體的文化背景，而產生各異的審美效果。

和後現代主義相比，解構主義強調的是「意義的虛化」。受結構主義的影響，後現代主義符號學強調作品所隱含的深層意義，他們將作品的藝術手法視做一種「能指」，並賦予「能指」特權，通過隱喻象徵，使作品多義。然而，解構主義哲學極力否認這種觀念與形式，德希達就認為，追求一種純淨的意義，是西方人的一種形而上的頑固想法，因此解構主義者否認作品有終結的意義，否認作品有穩定的結構，解構主義認為「意義」終將被「誤讀」。因此解構主義用含義不清的符碼去取代單一與一成不變的「意義」。

3 The Spiral-Victoria & Albert 博物館，1996， 2 Museum Without Exit，1995-1998，雷柏斯金 (Daniel Libeskind)。
雷柏斯金 (Daniel Libeskind)。

　　解構主義作為一種風格，是從建築在 80 年代最先開始的，
尤其從 90 年代開始漸受歡迎。重要的代表人物有，佛蘭克 ·
蓋里 (Frank Gehry)、伯納德 · 楚米 (Bernard Tschumi)、彼得 ·
艾森門 (Peter Eisenmen)、查哈 · 哈迪特 (Zaha Hadit)、丹尼
爾 · 雷柏斯金 (Daniel Libeskind) 等。他們作品將各種建築元
素和系統進行衝突性的布置，使建築的外觀產生變形、扭曲、
解體、錯位、重組、穿插、破碎、疊合、顛倒，造成一種不穩
定、持續不和諧的建築形象，與我們所熟悉的純潔、次序、層
級、穩定、和諧的建築形象，形成強烈對比。

166

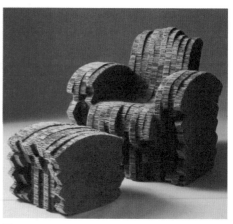

1 Ryba Lamp，1983，蓋里 (Frank Gehry)。　　2 Little Beaver 系列椅，1980，蓋里 (Frank Gehry)。

解構主義代表的建築作品眾多，在此針對解構設計師所設計的產品介紹為主。著名的佛蘭克・蓋里曾設計過一些產品如西班牙古根漢博物館，他在 1980 年時利用波浪紙板為 Vitra 設計椅子 Little Beaver Armchair，不舒服的表面切口，幾乎是一種外表輪廓形體的解構。而 1983 年一系列為 Formica Colorcore 設計的燈具 "Ryba Lamp"，看起來是對材料的撕毀和重組，而在這些像「魚」一般的燈具系列中，創作手法類似達達後期畫家 Arpian 的作品，因為對自己的畫不滿意，所以撕碎並使之自由散落在地板上，後來發現，這些碎片反而成為另一種吸引人的圖案，Arpian 的過程是自然形成的，而蓋里 (Gehry) 的作品則是人為刻意造成的，一種爆炸的意外，隨意的解構。

3 Wiggle Side Chair 系列椅，1972，
蓋里 (Frank Gehry)。

1 門把，1986，Peter Eisenmen。

2 Radio in the Bag 收音機，1981，懷爾 (Daniel Weil)。

3 收音機，1982，懷爾 (Daniel Weil)。

　　彼得‧艾森門 (Peter Eisenmen) 在 1986 年為 FSB 設計的門把和為 Swid Powell 設計的餐盤，重複使用 L 形和幾何形體的層次排列分佈，加上虛和實、突出和凹陷的應用，強調的都是大小和比例的轉變。他的設計從建築到戒指，並沒有強調任何具體的意象。

　　在電子產品方面，結構主義的代表莫過於英國阿根廷籍的丹尼爾‧懷爾 (Daniel Weil)，他一系列的收音機和鐘錶作品，無不充滿解構主義的模範例子。他認為，為什麼收音機必須要在一個盒子裡面，他把收音機的構件拆開，用塑膠袋集中或分別裝起來，可以依照各種方式、個人喜好擺設陳列。

2.5 設計新興國家

2.5.1 日本

1951 年雷蒙‧洛威到日本講授工業設計。

日本從 1868 年的明治維新運動以後，才開始自己的現代化運動，逐漸的進入工業化時代。在第二次世界大戰之前，日本並沒有什麼重要的設計活動，直到第二次大戰之後，特別是 1953 年結束朝鮮戰爭之後，用了很短的時間發展出自己的現代設計，到了 80 年代，成為世界上重要的設計大國，特別是消費電子產品、汽車設計都達到世界的水準。

1951 年，經日本政府邀請，而由美國政府派遣美國極有聲望的設計師雷蒙‧洛威 (Raymond Loewy) 赴日講授工業設計，1952 年成立日本工業設計協會 (JIDA)，舉辦戰後日本第一次工業設計展。1953 年日本電視台開始播放電視節目，使電視機的需求量大增，對電視機廠商及電視機的設計形成很大的需求和刺激。日本的汽車工業也在同時期發展起來，摩托車從 1958 年開始流行，1959 年日本照相機打入國際市場，其他各種機械、家用品、家用電器等，工業產品都在這幾年中迅速發展起來。

想要在國際市場上走出一條路，就得作出好看又好用的產品，日本工業設計面對這種壓力，在剛開始的 50 年代，很自然的從模仿歐美產品入手，先打開自己的地盤與市場。同時這些電子產品開始進入日本家庭，改變了國內市場的面貌。隨著時間的推移，日本人對於生活的品質要求愈來愈高，國內市場因此也迅速成熟。日本經濟的倍速發展，造就了豐裕社會形成，特別是新一代高購買力的年輕市場。

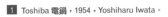 1 Toshiba 電鍋，1954，Yoshiharu Iwata。

2 收錄放音機，1952，Sori Yanagi，Nihon-Columbia 公司。

3 Sony TR-55 收音機，Tokyo Telecommunications Engineering Corporation（新力公司前身），1955。世界第一台 電晶體收音機。

70 年代西方的經濟危機，促進日本的經濟蓬勃發展，長期倚仗大量進口式樣模仿設計的企業，開始不得不改變策略，發展本身的設計。豐田汽車公司在 80 年代初期，已經有 430 個設計人員。夏普公司在 80 年代初期僱用兩百多個設計人員。80 年代以來，設計已經成為日本的企業複雜結構中一個難以分離的組織部門。工業設計在日本已經穩定的奠定了自己的產業基礎，並且取得驚人的成就。

日本在設計上非常重要的特點之一是，傳統與現代並重，傳統設計基本上沒有因為現代化而被破壞，不論是傳統陶瓷、工藝品、服裝、建築，還是現代的汽車、家電產品、平面設計、包裝設計都有相當完美的表現。另外，在工作方式上，強調集體工作方式，雖然包浩斯也強調集體工作的精神，但是日本式的集體主義和西方的個人主義為基礎所建構的集體工作方式，在本質上有所不同。日本式的設計不以個人名利為重，而以團體的成就為自己成就，這是與西方模式不同的地方。

4 Fuji 電風扇，1955，Tetsuya Furukawa。

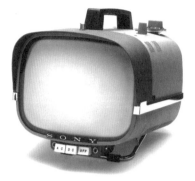

1 TV8-301 電視機，SONY， 1959。世界第一台手提式電視機。

2 Nikon 照相機，1957，Nippon Kogaku 公司。

日本文化天性善於模仿，借鑒外國的文明精華，西元 7 世紀到 9 世紀從中國學習文化和文字；明治維新之後，開始從德國學習工程技術，從英國學習文官制度和社會管理體系；第二次世界大戰之後，從美國學習先進的現代企業管理技術和科學技術等等能力，把這些融會貫通加以消化，形成自己獨特的文化。在工業設計上亦然，與服裝，建築，平面、包裝不同，日本工業產品沒有傳統可以借鑒，因此，戰後很長一段時間，他們都在技術問題與外型問題上艱困不堪，他們對於如何找尋到一個「日本風格」感到困惑。

3 攝影機，1956，Canao。Canao 第一台 8 厘米攝影機。

1 YAMAHA YD-1 摩托車，Shinji Iwasaki 及 GK 設計，1956。YAMAHA 首先生產之產品之一。

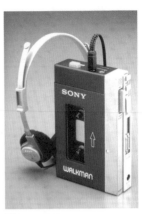

2 Walkman 個人隨身聽，1979，SONY。

當然日本現代設計在觀念上反應了傳統設計上的基本特徵。例如：強調袖珍化、小型化 (Miniaturization)、可攜帶式 (Portability)、多功能 (Multi-function)、注重細部處理 (Attention to minute details rather than to over all form)、裝飾性的使用功能部位 (Decorative use of functional components) 等。雖然憑藉這些特徵，但在 80 年代以前，日本產品造形的設計可還沒有走出獨特造形美學的地方。然而，隨著新力公司在 1979 年，推出世界上第一台隨身聽，日本自行開發新產品的能力，產品的品質才漸漸吸引世人的目光。到了 90 年代，日本的電器產品已經是世界上品質最好、設計最精美的代名詞了。

3 Asahi 啤酒海報，1965，Kazu-masa Nagai。

4 CIVIC 汽車，1975，HONDA 汽車。

1 Team-Demi 可攜式文具組，Plus 公司，1984-1985。

2 Game Boy 掌上型遊樂器，任天堂，1989。

日本大部分的公司很少從事真正創新的設計。有人說日本之所以能夠成為第一的原因，是它的工業極其優秀，可以把別人的創新改良成為最好的東西。從 80 年代末期起，比較接近自然主義的形式被介紹到產品設計上，特別是在消費電子產品上，這樣的造形可以大量在收錄音機和照相機上看得出來，這時期日本似乎開始走出了自己的造形美學。

有些人認為這個日本設計趨勢反映了電腦輔助設計系統的大量使用，因為它讓這些複雜的造形很容易被描繪和製造出來。另一方面，有機造形的發展，也顯示是來自於德國瑞士籍設計家盧伊基 · 柯拉尼 (Luigi Colani) 為諸如 Canon 相機、Sony 耳機所做的實驗設計所得來的啓發和影響，然而日本製造商似乎非常滿意地朝這個方向前進。

1 Pocket 電視機，東京 Seiko 公司，1984。
世界第一台小型可攜式彩色液晶電視。

2 Piedra 8 手提式電視機，Matsushita Electric Industrial 公司，
1987。80 年代晚期可看出自然主義的型式在產品設計上出現。

3 Canao 相機，1983，柯拉尼 (Luigi Colani)。

4 家用傳真機，1989，Keiichi Hirata。融入自然形
式及情感的價值於產品設計中。

174

2.5.2 西班牙

1 1992 年巴塞隆納奧運會標誌，1988。

2 Toledo 椅子，1988，Jorge Pensi。

十九世紀末、二十世紀初，西班牙是現代藝術的重要搖籃之一，在建築上新藝術運動時期的高第、立體派畫家畢卡索、抽象畫家米羅、超現實畫家達利等等都是西班牙人。雖然如此，30 年代佛朗哥法西斯政權上台，統治西班牙長達 40 多年，直到 70 年代初期才壽終正寢，在這段時期，經濟停滯，建設甚少，西班牙的設計沒有得到應有的發展，落後其他西方國家許多。在佛朗哥政權統治之下，製造業主要是被鼓勵去模仿外國的製品，入口產品相當少，西班牙的產品市場幾乎被國內廉價產品壟斷，工業設計幾乎無可作用，西班牙的工業界設計在 50、60 年代困境中發展，其狀況是相當艱難的。

70 年代以後，民主政治開始，西班牙的經濟起飛，建築業隨著高速發達，西班牙的設計也就一日千里的發展起來，花了不到 20 年的時間，在 1992 年在巴塞隆納，透過舉辦奧林匹克運動會的時機，向世界展現各方面的進步水準，整體設計水準的長足躍進，包括建築、室內、家具、平面設計等。

80 年代西班牙設計的成功，主要是憑藉著優良的設計歷史背景和變通的設計語言，從嚴苛的設計理論解脫，成功的結合現在國際和過去本土的語彙，走出新的西班牙風格。例如：在平面設計上，奧林匹克運動會的平面設計，就可以看到米羅繪畫的影子。同樣的，在產品設計方面，結合現在國際和過去本土的語彙，是西班牙家具設計的特色。

3 Butterfly Carlton-house Walnut- 書桌，1988，Jaime Tresserra S.L.。

4 Butterfly Carlton-house Walnut- 書桌，1988，Jaime Tresserra S.L.。

在 1986 年米蘭家具設計展，西班牙的家具設計首次得到國際的注目和肯定。其中最為大家關注的作品是 Jorge Pensi 設計的椅子 Toledo，這張椅子是針對戶外使用設計的，是由鋁鑄翻模製造而成。這張椅子得到許多設計大獎，且銷售的非常好。而其充滿骨感的桌面和靠背，似乎深受高第建築特色的影響。另外 1987 年，Eduardo Samso 為 Tagono 設計的 Bregado 沙發，充滿西班牙鬥牛的暗喻，表現出經典的西班牙式設計。Mariscal 為 Duplex 設計的三腳凳，則像是米羅繪畫中使用的原色和流暢的曲線。

6 Duplex 三角凳，1980，Javier Mariscal。

5 Bregado 沙發，1987，Eduardo Samso 為 Tagono 設計。

1 Manolete 椅，1988，Alberto Lievore。　2 Gaulino 高腳凳，1989，Oscar Tusquets。

在許多事情上，提到西班牙馬上聯想到義大利，提到巴塞隆納馬上想到義大利北邊的米蘭，因為同屬於拉丁文化。但是在義大利成功發展設計的模式，提供給西班牙非常理想的藍圖之際，有人質疑這其中有太多米蘭設計的影子。另外西班牙家具和義大利家具比較起來，看起來比較便宜，而且重大的缺點是不夠安全、耐用、不良的結合處、不佳的焊接、粗糙的表面處理，說明了設計雖好，製造的品質仍待加強努力。

3 Inflatable Fried Eggs，1987，Marisa Gallen
及 Sandra Figuerola。

Chapter 3
新現代風格

3.1　折衷的新現代主義

3.2　後現代風格的延伸與未來設計的探勘

3.3　結合設計的新技術新材料和行銷策略

Chapter 3
新現代風格
(90s)

相較於 80 年代各種新形式的爭奇鬥艷，90 年代以來的設計活動似乎就平穩多了。在 80 年代，設計像處於無政府狀況下，後現代反動的力量開始於各種實驗的作品，結合過去的傳統、個人的觀察或個人的 「神話」，表現出各種誇張的處理手法。但是，盲目的遵循者可能基於沒有道理的崇拜，或是主觀的想法欠缺客觀的根據，而不自覺的掉入迷失的漩渦中。

80 年代近乎藝術家從事實驗設計的工作者也不斷的修正自己的路線，挑戰自己。80 年代末期，所謂對抗「好的造型」的活動愈來愈盛行，到了無法拒絕的程度，在 1986 年杜塞道夫舉辦的展覽「情感的拼貼」(Emotive Collages) 就是這個潮流的證據，這種對機能主義的反動幾乎到了「什麼都可以搬上檯面」的地步，有些人認為這是新的創作自由，但也有人認為這些東西缺少定位，好像革命的政黨在萬人期盼中取得政權後，卻不知何去何從一般。

　　在努力解放舊式的機能主義概念時，不同的看法扮演著前衛的角色，然而至今的結果卻是創造出來的不確定性遠多於有開創性的新遠景，引發的問題比其能解答的還要多，就好像已經沒有錨的船，在大海中漂流一般。當革命已經成功了，卻不知如何繼續經營下去以真正的凌駕於機能主義之上。這種新自由必須要有建設性的使用，否則會播下另一個令人反感的種子。因此，落實理想，提出真正可行的新格調才能答覆真正未來的問題，才能向社會的期盼做一個交待。

　　我們確實不能不顧在新科技時代中文化的反彈，面對新的情況，設計必須要規劃出新的規範。尋找設計新規範的問題似乎是在尋求設計的新定位。「後現代」改變了我們的生活形態，並且暗示著可能產生新的產品形式，但在一切還未分明時，我們需要新的指標、範本和準繩。這不是說我們應該欣然接受它們而不加鑑別或排斥它，而是意味著我們不能抱著老舊的、破壞性的、反特權的想法，我們應該摒棄一味主張「破壞規範」的階段，朝向更有建設性的設計道路前進。

3.1 折衷的新現代主義

80 年代，後現代主義已成為前衛設計的主流，這個不可抵擋的時代潮流，造就了包容性更大的晚期的現代主義 (Late Modernism)，亦被稱為新現代主義 (Neo-Modernism)，而這個現代主義形式也不斷的在修正，當後現代設計風格到處可見不再新奇時，新現代主義形式似乎正發出新芽，迎向未來。

3.1.1 建築與產品設計

| 建築

就美國建築而言，費城建築師羅伯特·范圖利 (Robert Venturi) 在 1966 年發表了《建築的複雜與矛盾》，提出了反現代主義宣言，這個挑戰造成建築界五十年來從未出現的巨大衝擊；當菲利浦·強生機伶地宣佈放棄現代主義（在 30 年代現代主義可以說是由他協助引進美國的），而為紐約的美國電話電報公司設計了第一座後現代主義風格的摩天大樓，並被引領風尚的《時代週刊》選為 1979 年 1 月 7 日的封面人物之後，後現代主義取得大眾認同的正統地位。

此時，設計上有了兩個發展的方向，一個是對後現代主義的探索，另一個是對現代主義的重新研究和發展，它們基本上是同時存在的，有時甚至為外人所不易分辨。雖然有不少建築師在七十年代即認為現代主義已窮途末路了，但是有一些建築師依然堅持現代主義傳統、語彙進行設計，雖說如此，仍不免受後現代主義的影響而修正自我，加入簡單形式的象徵意義。

1 法國巴黎羅工浮宮前入口的玻 金字塔；貝聿銘。

當強生的美國電報電話大樓，及格瑞夫斯的波特蘭公共服務大樓等高知名度的大型建築物，衍生出粗製濫造的翻版，例如中小型城鎮千篇一律地推出低俗的埃及式購物中心與仿文藝復興式的辦公大樓後，後現代般歷史風格的大雜燴也就不再顯得機智或匠心獨運。

雖然現代主義無法奪回主流地位，但修正後的版本似乎更具有包容性，足以和後現代的歷史派風格並駕齊驅，熟悉的美籍華人貝聿銘所設計的羅浮宮前入口的「玻璃金字塔」和香港的中國銀行大樓都是典型的晚期現代主義代表作品。它們沒有繁瑣的裝飾，但不可避免的，其象徵性的含義是以前的現代主義所看不見的。

玻璃金字塔在未落成之前，曾被法國人強烈的民族意識諷喻為寒傖的鑽石、埃及的死亡象徵、好萊塢版埃及艷后的宮殿等；香港的中國銀行大樓則被形容成，是支收音機天線、一串鑽石的外部景觀、春雨過後的新筍，貝聿銘則形容竹筍代表著新生希望。晚期的現代主義具有它特有的清新味道，現代主義長達數十年的發展，已經非常成熟，雖然因其單調的風格被後現代風格否定和修正，但是它合理的內涵是難以完全否定和推翻的。

| 產品設計

在後現代主義當道的時候，新的契機卻在機能主義中產生了，這不是一種走回頭路的機能主義，而是為了反應趨勢進行改革的機能主義，它必須調整自己，並且吸取過去的經驗、規範、還有後現代主義的優點，而不能將後現代主義排除在外。機能主義得放棄自己代表著唯一的設計理論的觀點，換句話說，機能主義必須停止相信自己是歷史上唯一有用的設計概念，而認為別的都不是，別的只是風格而已。這種態度可以調整單調的機能主義來適應當代生活形態的多元化，勇於面對機能主義被批評的地方，打開一扇門迎向新的未來。

假如「好的造型」一直是機能主義鼓吹的那一套單一版本，那麼，真的就沒有什麼可以再爭辯下去了。而當其解除了「單一形式和萬物皆適用」教條的束縛，在許多產品設計上，機能主義可以再次獲得肯定。因此，這個「好的造型」的改革，將因是否能夠看清這一點來決定，犧牲原來的排他性將是一股重要的力量，來抗衡後現代思想，或許它將會變成「部分的機能主義」，但它將會增長機能主義的歷史份量，而靠著不斷變化的風格和修正一直延續下去。

1 PI 1200 旅行用吹風機，1987，百靈 (Braun)。

3.1.2 百靈牌（Braun）

百靈 (Braun) 發展出的機具路線，由迪特 ‧ 蘭姆斯 (Diter Rams，1932~) 監軍，一直是德國設計特徵之一，令人驚訝的是，Krups、Rowenta、Siemens、Philips、Telefunken 等全都深受百靈 (Braun) 發展的產品語言所影響。由系統設計形成的無裝飾的形式特徵，是理性設計的自然結果。

1 Aromaster 10KF 40 咖啡機，1987，百靈（Braun）。

2 Vario 6000 輕型電熨斗，1987，百靈（Braun）。

3 Solar card ST 1 名片形計算機，1987，百靈（Braun）。

蘭姆斯認為最好的設計是最少的設計，在現代主義的傳統下，蘭姆斯以「少些設計就是多些設計」一語，來描述其設計哲學。在百靈中我們可清楚得知，如何經由對技術觀念加以控制產品造型，及條理井然的傳播品（信封、說明書、型錄等）的統一，從而建立了一個企業的整體形象。其產生了設計的「形式語言」，總是會先令人聯想到：實在、理性、簡潔、中性。沒有其他企業對德國設計的發展像百靈公司產生過如此決定性的影響，百靈（Braun）迄今仍非常尊重現代主義傳統，並主導其經營及設計策略。

到了 80 年代，後現代風格盛行時，蘭姆斯仍堅守立場，認為設計應該著重「使用性」，設計不只是外觀，更不是像「化妝」一般的工作，並強調設計的「簡樸美」可以「清除社會亂象」，任何太新奇的東面只能滿足少部分人的好奇心。

在 1989 年於日本名古屋舉辦的國際工業設計社團協會 (ICSID) 設計研討會中，蘭姆斯再次強調工業設計是一門工業技術 (technology)，不只停留在鑽研產品造形的膚淺層次。並提出 Braun 設計部門認為，所謂好的設計的 10 項原則：(1) 好的設計具有創意；(2) 好的設計使產品具有實用性；(3) 好的設計具有美學特質；(4) 好的設計是產品容易被理解，好像產品本身自己會說話一般；(5) 好的設計並不惹眼；(6) 好的設計是實實在在的設計；(7) 好的設計經得起時間的考驗；(8) 好的設計堅持到最後的每個細節；(9) 好的設計明白符合生態學的觀點；(10) 好的設計就是簡潔的設計。

1 Voice control AB 45 vsl 鬧鐘，1984，百靈 (Braun)。

2 百靈 757 多動向 電動刮鬍刀，2000 百靈 (Braun)。

3 Micron vario 3 電動刮鬍刀，1987，百靈 (Braun)。

4 電動牙刷，百靈與歡樂 B，2002 百靈 (Braun)。

現在，在步入二十一世紀的年代，Braun 就設計而言，公司規劃出七大訴求，分別為創新的、有特色、令人嚮往、機能性的、潔淨清楚、誠實的、具有美感等七項。

(1) 創新的：百靈牌的設計努力於真實的革新，在視覺造形中技術及功能的革新；(2) 有特色：以耐久的價值、高標準、以及擁有專業技術潛力的設計群為必要條件；(3) 令人嚮往：產品之造形得考慮在真實環繞的使用環境問題中，人們的需求、感受，產品要符合人性化、可愛的以及自然的呈現；(4) 機能性的：完美地在使用的過程中結合產品的造形，達到高可用性的目標；(5) 潔淨清楚：避免產品的視覺結構及視覺的複雜；並確信經由清晰及直接的呈現，將引導產品本身不解自明；(6) 誠實的：百靈牌的設計是開放及誠實的，它是可理解以及充滿自信；(7) 具有美感：百靈牌設計全神貫注於基本必需品。為了確保整個組織形象元素有整體的意象，因此產品概念結構創造必須與組織精神融洽一致，因此產品造形必須有所克制。

　　由以上的描述，可以看出這些年來百靈牌的設計原則，並沒有改變太多。雖說如此，面對後現代主義強大的壓力，在80年代末期，百靈也不得不屈就於市場的需求，推出了一系列粉色系的鬧鐘，這一小範圍產品，似乎暗示著它終究得面對時代的精神做折衷的改變，雖然對這樣的改變，蘭姆斯堅稱他絕對不會稱它們為後現代。另外在 2000 年，一直是百靈牌主力產品的刮鬍刀，推出了號稱全世界第一台擁有，全自動洗淨系統的多動向刮鬍刀 7570，這台頂級的刮鬍刀的造形語彙似乎更一步擺脫了以往百靈牌設計的風格，好像是面對菲利浦從80年代以來，引進產品語意，走出自己造形語彙所造成莫大的壓力，而不得不做出的風格調整與修飾。

3.1.3 Bang&Olufsen 公司

　　丹麥的 Bang&Olufsen 公司，簡稱 B&O，是由兩位年輕的工程師斯凡德・歐魯弗森 (Svend Olufsen) 與彼得・班 (Peter Bang)，於 1925 年，在遠離首都偏遠的地方開設的收音機工廠，當時丹麥共有 20 家收音機工廠，幾乎全部聚集在哥本哈根地區，沒有人料想得到在這個世紀末，只有這一家能夠繼續存活下來。60 年代，面臨世界市場的競爭，B&O 不再眷戀於丹麥市場最大廠商的地位，轉而定位為大歐洲市場的一個小廠商，於是發展出一系列前所未見的新鮮概念設計外型的產品，同時賦予強大豐富的內建功能，簡樸冷峻的外型設計和獨家的創意機構，已經成為丹麥最其代表性的設計品牌之一。

1 BeoSound Century 音響系統。

2 Beosound3000 音響。

3 BeoSound3000 音響系統。

4 BeoSound 1
音響系統。

5 BeoSound 2 可攜式數位
音樂機。

　　B&O 在 1964 年推出非常暢銷的 Beomaster900 全電晶體電路超薄型收音機，平板的盒子型和幾何式的排列馬上令人想到德國百靈牌的音響，然而木製的外殼又是典型的丹麥味道。1963 年雅各布‧延森 (Jacob Jensen) 開始為 B&O 從事設計，並在 1967 年推出的 Beolab5000 系列立體音響系統，首度以控制旋鈕取代傳統的滑動桿，並且史無前例的採用陽極電鍍鋁合金表面處理。在 70 年代推出無與倫比的設計 Beomaste 1900/2400，與配置直驅型唱臂的 Beogram400 唱盤系統，因設計出色，三分之二的商品外銷世界各地，走向國際化，多款作品為紐約現代藝術博物館收藏，嚴苛為其設計語彙，也幾乎成為丹麥設計的同義詞。

　　B&O 產品的特色是「方、正」，而且不論是音響主機、電視、電話、耳機、揚聲器都是如此。除了造形之外，他們還有一個特殊風格－鋁合金。B&O 的產品幾乎都以鋁合金為外殼，從早期到近期都是如此，因為 B&O 對於金屬加工的技術相當有自信而且層次極高，所以才會一直使用鋁合金為外觀材質，再加上金屬所反射的質感，並不是其他材質可以表現的。

1 BeoVision Avant 電視機。

2 Beo 4 遙控器。

3 BeoVision Avant 影式系統組合。

4 B&O 耳機。

5 BeoLaqb 2 喇叭。

6 BeoCom6000 電話機組。

7 BeoCom6000 電話機。

8 BeoTalk 11200 電話答錄機。

1 Beosystem 2500 具備紅外線自動感應側向滑動玻 板的音樂系統 music system，1991。

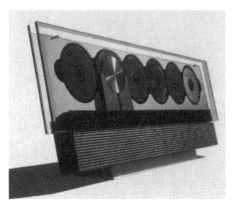

2 Beosound 9000 六片裝 CD 換片控制中心，1996。

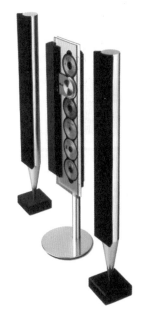

3 BeoLab8000 喇叭 與 BeoSound9000 搭配成音響系統。

　　進入 80 年代後，在設計師大衛‧魯文斯 (David Lewis) 的帶領下，更以全新的面貌出發，1986 年推出具簡潔外觀的 Beocenter 9000，和 1991 年具備紅外線自動感應側向滑動玻璃板的系統 Beosystem 2500，廣受歡迎，都是當時設計界的代表作。1996 年推出的 Beosound9000 六片裝 CD 換片控制中心，可以掛在牆上或擺置平面上，或直立或橫放，並且螢幕上顯示的數字可隨之調整觀看的角度，當觀賞一張 CD 如何停止轉動，享受那迅速沈寂無聲的換片移動快感，再配以鋁合金音箱的主動式喇叭，真是賞心悅目的代表性傑作。B&O 產品簡單有力的色彩和幾何造形的表現，再加上產品歷史的發展，不難看出其保持現代主義的路線，然而除了其冷峻的外表之外，其滑動玻璃板或換片動作的設計，絕對不輸給後現代主義作品所帶來的幽默和驚奇。

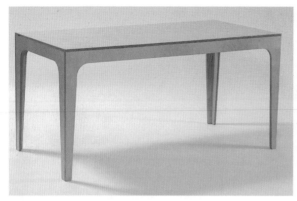

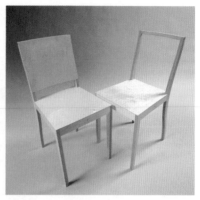

1 Ply Chair，1989，莫里森 (Jasper Morrison)。

2 Ply Table，1990，莫里森 (Jasper Morrison)。

3.1.4 賈斯柏 · 莫里森 (Jasper Morrison)

　　英國的賈斯柏 · 莫里森 (Jasper Morrison) 是一位以「極簡主義」著稱的設計師，他回歸到現代主義，並與當代設計運動結合，從中參考吸收，重視的是物品的易讀性與功能性，他認為物品因其功用而存在，實用、舒適、功能性強正是他的產品特點，他力求簡樸，透過物體的原型自然呈現功能性的表現。80 年代末期，賈斯柏 · 莫里森提出對市場批判及意義深長的觀點：「和思想、過程、材質、功能、感官一般，形式是自然產生的視覺結果，甚至可用轉借的形式，或者採取既有的物品形式出現。」到了二十世紀末，他對工業產品設計的理論並沒有改變，他設計的重點首重用途，材料平凡、設計簡單、體積大小適切、功能佳、製作細膩，使作品輕巧地跨在新穎與通俗之間，他的作品特性是在細微中間地帶顯現「物體不可見的品質」。

1 寰宇系統整理櫃，1991，莫里森 (Jasper Morrison)。

例如：Ply Chair et Ply Table 是造形通俗，眾所熟悉的折疊椅和折疊桌，外型經過修整，主體膠黏在一起，以多層成形、外貼樺木皮，在近乎微不足道中，簡約到最簡單的表現。但這兩件作品可比外在呈現的複雜許多，座椅微曲的線條和桌腳的輪廓都需要精巧的技術，以達到最舒適的目的。

他為卡貝里尼公司 (Cappellini) 設計的整理櫃「寰宇系統」，是一切以經濟為原則所做的最好的詮釋，附抽屜或活動門標準化的箱匣是基於經濟因素，也因為實惠，選擇了工業材料、樺木夾板；而多功能用途也是經濟考量之故，中性、實用，這些櫃子少了添加的裝飾，卻有奢華的特點；以缺口做為把手，「虛」便成了「實」一個簡單的設計增添其價值，一支手指就可打開。他的作品邀請我們體驗這種極限及設計與非設計之間的極小距離。

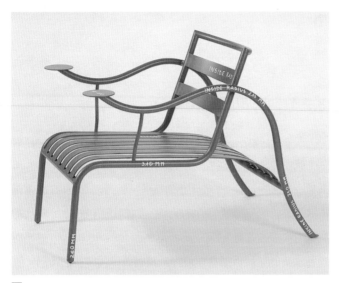

2 沉思者之椅，1987-1988，莫里森 (Jasper Morrison)。

「沉思者之椅」(1987-1988) 的造形，是他在朋友家中的舊搖椅轉換而來。雖深嵌入地面但椅子卻輕盈的承載了四周的虛空。曲線優雅的管狀結構，扁平鋼片的間距讓人安坐，椅背則顛覆金屬一向予人的峻冷感覺。這張椅子材質平凡，用量極少，只取所需，毫不多餘。這張擬人化座椅摹擬的是一種姿勢，而非身體的形象。虛實之間的張力使姿勢在放鬆和專注之間擺盪，這是個供人思索的地方。

3.2 後現代風格的延伸
與未來設計的探摭

3.2.1 阿烈西 (Alessi)

1 檸檬榨汁器，1990-1993，史塔克
(Philipper Starck)。

在 80 年代眾多後現代形式的作品興起，而能夠繼續延續下去落實在實際商品的不多，其中以義大利阿烈西 (Alessi) 算是最成功的，且在 90 年代蓬勃發展。阿烈西 (Alessi) 以生產不鏽鋼家庭用品為主，經過長期的經營發展，在 1970 年代起開始由今日的負責人阿伯圖‧阿烈西 (Alberto Alessi) 開始與知名建築師與設計師合作，設計具有後現代精神的產品。著名作品甚多，例如：沙波 (Sapper) 的笛音壺 (1983 年)、羅西 (Rossi) 的柯尼卡咖啡壺 (1984 年)、格瑞夫斯 (Graves) 的鳥鳴壺 (1985 年)、史塔克 (Starck) 的檸檬榨汁器 (1990 年)、史帝法諾 (Stefano) 的馬桶刷 (1993 年)、門圖里尼 (Venturinin) 的瓦斯點火器 (1993 年) 等。阿烈西 (Alessi) 已是世界知名無可取代的設計品牌了。

阿烈西 (Alessi) 是典型義大利家族企業，在 1921 年由喬凡尼‧阿烈西 (Giovanni Alessi) 成立於義大利北部靠近阿爾卑斯山名為韋爾巴諾‧庫西亞‧奧素拉省 (Omegna) 的鎮上，1920-1930 年代時，阿烈西 (Alessi) 以精良的工藝技術，生產許多銅製鎳及、銀製成的餐桌用具和家用品。阿烈西 (Alessi) 所謂的設計觀念最早是由喬凡尼 (Giovanni) 的長子卡諾‧阿烈西 (Carlo Alessi) 所引進，卡諾 (Carlo) 在諾瓦拉省 (Novara) 受過正式的工業設計訓練，為阿烈西 (Alessi) 開發許多新產品；卡諾 (Carlo) 是阿烈西 (Alessi) 年鑑中 1930 年中期～1945 年大部分作品的設計者；他最後一件設計案「Bombe」咖啡及茶具組的出現，成為了義大利最早設計時期的經典原型之一。

2 柯尼卡咖啡壺，1984，羅西 (Rossi)。

3 Merdolino 馬桶刷，1993，史帝法諾 (Stefano)。

4 Firebird 瓦斯電火器，1993，門圖里門 (Venturinin)。

5 鳥鳴壺，1985，格瑞夫斯 (Graves)。

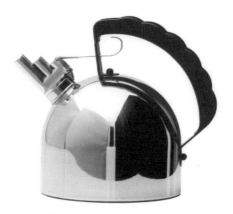

6 笛音壺，1983，沙波 (Sapper)。

Bombe 咖啡及茶具組，1945，卡諾 (Carlo Alessi)。

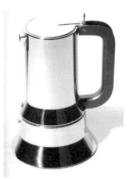

9090 濃縮咖啡壺，1979，沙波 (Richard Sapper)。

Mana-o 水壺，1992，Andrea Branzi。

到了 1970 年代，卡諾‧阿烈西 (Carlo Alessi) 的長子阿伯圖‧阿烈西 (Alberto Alessi)，也是現在的阿烈西 (Alessi) 負責人開始與建築師合作，設計具有後現代風格的系列產品，並取名為 Officina Alessi，起先大多是承繼以往的不鏽鋼製品，而 90 年代開始擴展到木材、陶瓷、塑膠等領域，尤其是塑膠用品在市場的反應非常好。

多年來，阿烈西 (Alessi) 與超過 200 位設計師合作，其中著名的設計師如：艾托雷‧索薩斯 (Ettore Sottsass)、李察‧沙波 (Richard Sapper)、阿多‧羅西 (Aldo Rossi)、麥可‧格瑞夫斯 (Michael Graves)、菲利浦‧史塔克 (Philippe Starck)、史帝法諾‧吉伐諾尼 (Stefano Givannoni)、古迪歐‧范圖里尼 (Gudio Venturini)、安索‧馬力 (Enzo Mari)、亞歷山卓‧門迪尼 (Alessandro Mendini) 等設計師，而他們都幫 Alessi 創造出各種系列產品。

④ Mary biscuit 餅乾盒，1995，史帝法諾 (Stefano)。

⑤ Magic Bunny 牙籤罐，1998，史帝法諾 (Stefano)。

⑥ Bruce 點火器，1999，史帝法諾 (Stefano)。

⑦ Diabolix 開瓶器，1994，Biagio Cisotti。

阿烈西 (Alessi) 除了注重大量生產方式，另方面為了使產品有最佳的品質，在細節處理上也沒有遺棄部分手工的加工方式，希望結合兩種形式的長處，讓大量生產和工匠同時並存。對造形品質的要求也反映出該公司在策略上把商品當作藝術品來看待的企圖。阿伯圖認為：「阿烈西 (Alessi) 不只是一間普通的公司，反而比較像是一個應用藝術的研究實驗室。我們是串連設計師、產品市場及完成人們的夢想等三者之間的媒介。對我們來說，設計是一種藝術，是一種詩篇。」

在公司阿伯圖 (Alberto) 擔任像是催化劑的角色，負責與所有設計師溝通、傳達及協調，阿伯圖 (Alberto) 認為每位設計師都有獨特的哲學和工作技巧。

他要公司的產品總是走在設計的前端，從水壺、咖啡壺到浴室用的刷子，種種阿烈西 (Alessi) 產品將普通日常用品的樣式完全的顛覆了。

阿伯圖 (Alberto) 認為現代主義風格已經過去了，過去的現代主義教條壓抑了我們對造形、顏色、質感的渴望，對於站在反對現代主義風格的這一邊，阿伯圖並沒有任何的疑惑，他說：「人們對於現代主義的歌功頌德已經夠多了，我們的思考也漸漸地被限制在所訂定的規矩之中；以相對的角度來看，大量生產的產品所帶來的內涵是非常貧乏的，它將我們的世界帶向一個平板、單調而且充滿仿效相似產品的地步」

1 Hot Bertaa 壺，1990， 史 塔 克 (Philipper Starck)。

2 Lilliput 磁性鹽巴及胡椒罐組，1993，史帝法諾 (Stefano)。

阿烈西 (Alessi) 認為後現代主義是另一個版本的「形隨機能」，這裡的機能指的是使用者心理的需求，阿烈西 (Alessi) 的產品大多超越一般的產品概念，而加入心理學、文化的研究及考量。阿烈西 (Alessi) 對美學的概念是根據弗蘭科·莫迪利安尼 (Franco Fornariu) 及物溫尼寇特 (D.W. Winnicott) 的理論而來，主要是認為生活中許多的選擇是由情感所決定的，而人們需要一些玩具或遊戲來回憶小時候的快樂及安全感。阿伯圖說：「在心的深處，我們極需要純真、童稚的東西，它們讓我們感到愉悅及安心；現代主義曾讓我們失去由產品中得來的樂趣，但現在我們已做好準備等它回來。」

和阿烈西 (Alessi) 配合的大師很多，而選擇哪些設計師和案子來做成模型的原型就看阿伯圖了。抉擇中很大一部分是基於他的直覺，認為哪些產品可以呈現在人們的面前。雖然如此，他也會搬出他的哲理與他自成一套的「邊界理論」。

公司裡最著名的失敗之作就是菲利浦·史塔克的 Hot Bertaa 壺，一個怪異的維京海盜頭盔形狀的容器戳入一根既是手把又是壺嘴的管子。阿伯圖說：「我喜歡這個，即使它不是很好用，即使最後我們也只賣給那些史塔克所說的『我設計下的犧牲者』。它對我而言是非常珍貴的，因為它讓我看清了邊界。」

企圖去瞭解失敗之作與暢銷商品，阿伯圖已經設計出一套相當個人化的「成功的處方」。這能確認是什麼觸發我們對產品的反應，裡面有四個評價參數包括 SMI，最重要的第一個觀念就是「感官 (Sensoriality)，記憶 (Memory) 與想像 (Imagination)，簡稱 SMI」，它提供了一個途徑來解釋當人們說：「哇！好美的作品」所表達的是什麼。這完全有關我們與一個產品之間，非常個人化的關係，它對我們的感官是不是愉悅的？它有沒有激起我們的想像？它有沒有撥動我們的情緒？在阿伯圖 (Alberto) 的公式裡，SMI 被分成五個等級的反應，從「不愉快到興奮」。

大部分阿烈西 (Alessi) 的產品都達到了最高的兩個分數，但這樣仍舊不能清楚地分辨出最暢銷的商品與其他商品的差別。所以阿伯圖 (Alberto) 在後來，又添加了另一項參數：溝通與語言 (comunication language)。這項參數檢驗我們如何把產品當作一種表達的形式。一項產品可以判定為五個等級中的一種，從「出局的」（過氣或是庸俗的）到「耀眼的」（產品有著令人風靡的狀態）。

最後他更進一步地加入兩個參數任何產品不可或缺的：價格 (price) 與功能 (function)。阿伯圖 (Alberto)發現這個成功的處方相當的寶貴，特別是在公司內部會議中成為討論專案的重要依據，這些術語有助於解釋設計的吸引力，以及生產它們的理由，甚至有助於選擇適當的設計師。例如，假設阿烈西 (Alessi) 正發展一個價格扮演重要角色的產品，那它就知道誰不適任了。

在 1990 年代的末期，阿烈西 (Alessi)的塑膠廚具獲得相當成功的發展。兩個最暢銷的商品是史帝法諾・吉伐諾尼設計的有磁性的小鹽巴及胡椒罐組，以及瑪諦雅・迪・蘿莎 (Mattia Di Rosa) 設計的具明亮色彩的餐巾套環，還有亞歷山卓・門迪尼設計的「安娜 G」開瓶器。這些產品和我們熟悉的阿烈西 (Alessi) 產品有長足的改變。然而，它們卻受到年輕消費族群極大的歡迎。

阿伯圖 (Alberto) 意識到引進塑膠材料可引起一些側目，有人說塑膠材料正在損害阿烈西的形象，喪失阿烈西 (Alessi) 的識別，自貶身價。但他的回應是，這完全不會喪失阿烈西的識別，而是幫助公司往前邁進，他認為在過去，阿烈西 (Alessi) 的設計師都被限制在金屬的加工裡，而塑膠材質有很大的發揮空間，可以創作出許多的新作品。

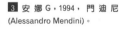

3 安娜 G，1994，門迪尼 (Alessandro Mendini)。

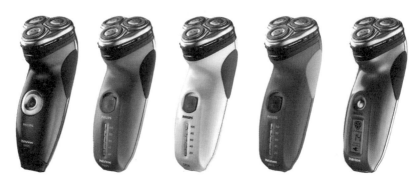

1 Relex action 及 Cool Skin 系列電動刮鬍刀，1996-1997，飛利浦 (Philips)。

3.2.2 飛利浦設計（Philips）

1891 年，飛利浦在荷蘭的安多芬 (Eindhoven) 成立，初期生產碳絲燈泡，1920 年代起生產收音機、留聲機，1930 年代開始生產電視、電動刮鬍刀。是歐洲最大的電子公司，總部在荷蘭的阿姆斯特丹，在 60 餘國設有子公司，行銷網遍佈世界 150 餘國，在 25 個國家共設 226 座工廠，全球有 22 個設計中心，擁有約 400 名設計師，共分為 7 大產品部門：消費性電子、商務電子、小家電、照明、半導體、電子零組件、醫療系統。

50 年代早期，產品開發群只有四個成員，從工廠選出能力不錯的製圖員所組成，在 1948 年雷蒙・洛威 (Raymond Loewy) 曾經負責該年度飛利浦刮鬍刀的設計，1953 年起，維斯瑪 (Rein Versema) 原為建築師，開始擔任飛利浦公司的收音機、電視機、唱機和電動剃刀部的設計主任，提倡所有飛利浦產品應有屬於自己的、獨特的統一面貌，即所謂的產品家族形象。依藍（Kunt Yran，挪威設計師），1966 年擔任設計主任的工作，他在 1973 年成立研究群來完成範圍廣泛的意象研究，為飛利浦製作外觀式樣手冊，這個手冊在於節省作業和決策時間，保護飛利浦商標、式樣的法律地位，以及為公司識別意象，建立了重要的視覺元素。

2 旅行用刮鬍刀，1995，飛利浦 (Philips)。

3 Q one 電動刮鬍刀，1999，飛利浦 (Philips)。

4 Satinelle 女用除毛刀，1996-1999，飛利浦 (Philips)。

　　羅伯特・布萊克 (Robert Blaich，美國的建築師與工業設計師，先前是美國家具製造廠 Herman Miller 的設計總監)，在 1980 年出任飛利浦的設計部主任，提出「全球設計」(Global Design) 的概念，提倡「產品語意學」(Product Semantics)。作為一個設計管理者，他把產品語意當作是一個真正可以使用的工具。當他在 1980 年加入飛利浦時，飛利浦的產品和識別看起來是非常的灰色和笨重的，而此時，日本的產品崛起，在形式上非常的靈活而有著高科技的外表，可以吸引消費者。很明顯的，飛利浦需要一個設計的策略來對抗這個勁敵。

　　以他的角色來看，他的責任是確保設計是公司內部策略主要的一環，而要把公司當時 250 個在不同國家工作的設計師統合在同一個產品識別下並不容易，所以他們採用研習營當作一個統合的方式。把被選出來的設計師聚集在一起工作數天，再邀請外來的專家顧問來演講，刺激他們發展新的設計概念，這成為了飛利浦設計重要的活動。1985 年他們集合了 40 位飛利浦設計師和產品語意的提倡者，辦了 3 天的產品語意研習營，在他們離開研習營之後，將這些概念應用到他們未來的設計個案中，後來設計發展出來的 Roller Radio 就是一個成功的個案，銷售超過兩百萬台。

1 Cafe's Cucina, Gaia 美式咖啡機，1999，飛利浦 (Philips)。

4 Roller Radio，1986，飛利浦 (Philips)。

2 Espresso bar 義式咖啡機，1995，飛利浦 (Philips)。

　　布萊克在 90 年代初期退休，由義大利設計學者兼設計師史帝芬諾‧馬紮諾 (Stefano Marzano) 接手，繼續推動飛利浦設計的革新計畫，較著名的有，在 1994 年推動和阿烈西 (Alessi) 合作的 Philips -Alessi 廚房用品設計案，以及在 1996-1997 年推出，稱之為「未來的願景」(Vision of Future) 的設計研究案。隨著其專書的出版，第一版本的「未來的願景」，和 1998 推出第二版本的「設計創造價值」(Creating Value by design)，對臺灣的設計學子造成很大影響。

3 Sunrise 烤麵包機，1996，飛利浦 (Philips)。

5 Natura 護髮吹風機，1999，飛利浦 (Philips)。

1 未來的願景 -Homework 家庭工作站，1996-1997，飛利浦 (Philips)。將辦公及通訊裝置內建在家具中。

2 未來的願景 -Ludic Robots 趣味機器人，1996-1997，飛利浦 (Philips)。陪兒童玩耍的機器電子寵物。

　　預測未來並不是一件容易的事情，人們的願景和科技也不斷改變，飛利浦的「未來遠景」是一個嘗試去預測未來在 2005 年生活形式改變後的設計案。他們的設計分為四個群組，分別針對：個人、家庭、公共場合和機動來設計。在個人方面，他們預測未來產品會愈來愈個性化、注重生活形式的不同和文化的交流，工作環境不會是在固定的地方；相反的，在工作或居家生活裡面從事各種活動，是未來的行為模式，因此有效率的使用和控制時間非常重要。而未來居家空間需要變得多功用，在設計案中期望一個非常彈性的居家環境，能夠很簡單的操作改變，來滿足家庭成員的需求。

3 未來的願景 -Video Postcard 錄影名信片，1996-1997，飛利浦 (Philips)。可以儲存 5 到 10 秒的影音檔。

4 未來的願景 -New Wallet 電子皮夾，1996-1997，飛利浦 (Philips)。只需要一張智慧卡片儲存各項資料並作為身分證。

1 Philips-Alessi 廚房用品設計案－咖啡機、烤麵包機、熱水瓶、榨果汁機，1994，飛利浦 (Philips) & 阿烈西 (Alessi)。

而在公共場合方面，是針對各種不同的職業工作場合來設計。再機動方面，設計的重心則放在旅行的形式，不論是在虛擬實境中的旅行，或者透過資訊科技幫助的切身之旅。他們提出的個別設計案很多，例如：可以儲存 5 到 10 秒的聲音和影像的錄影明信片、可以紀錄書寫和繪畫以及轉換語音成為文字的魔術筆、可偵測與自己有相同興趣的人員徽章以便打開彼此的話匣子，以及病房內護士和病人之間透過網路溝通的電子工作行程表、即時病歷卡等。

這些帶有阿烈西 (Alessi) 和產品語意味道的「未來」概念設計，在造形上變成了所謂「飛利浦風格」，其外型和預測未來科技技術的啟發式新設計概念，成為競相模仿的對象。

2 未來的願景－ Patient Bedside Unit 病床聯繫裝置，1996-1997，飛利浦 (Philips)。

3 未來的願景－ Magic Pen 魔術筆，1996-1997，飛利浦 (Philips)。

4 未來的願景 -Bookshelf 資訊書架，1996-1997，飛利浦 (Philips)。
藉由網路直接可列印出所搜尋的資料。

5 未來的願景 -Memo Frame 親友流言板，1996-1997，飛利浦
(Philips)。家中一個親友間溝通留言的中心，可儲存圖像與文字。

6 未來的願景 -Home Medical Box 家庭醫療測量箱，1996-1997，飛
利浦 (Philips)。可在家中測量健康狀況與並醫師線上通訊，作簡易遠
劇醫療。

7 未來的願景－ Nurse Workstation 護士工作站，1996-1997，
飛利浦 (Philips)。

8 未來的願景 -Ping-Pong for One 個人乒乓球，1996-1997，飛利浦
(Philips)。利用虛擬影像可單人與電腦作乒乓球競賽。

9 未來的願景－ Hot Badges 配對徽章，1996-1997，飛利浦
(Philips)。

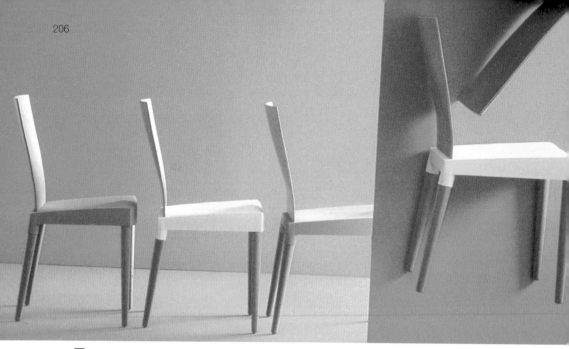

1 翠普小姐 Miss Trip，1995，**史塔克** (Philippe Starck)。

3.2.3 菲利普 · 史塔克 **(Philippe Starck)**

　　在 90 年代，史塔克可以說是最紅的設計師了，自他從 70 年代末期開始活躍時起，「極簡」一詞就成了菲利普 · 史塔克的關鍵字。然而卻和密斯 (Mies van der Roche) 當時的名言一樣，遭受大量批評。二十年來的經濟發展使人們忘記戰後的拮据及重建的需要，少無法成為多，簡陋的住宅只能提供給窮人。但他仍堅持：物體應該減到最低限度。他在 70 年代繪製，80 年生產的作品即為證明。織布和金屬管都是極為簡單的基本材質，和賈斯柏 · 莫里森不同的是，他的極簡多少帶有象徵意味（詳見第 2.3.5 節）。

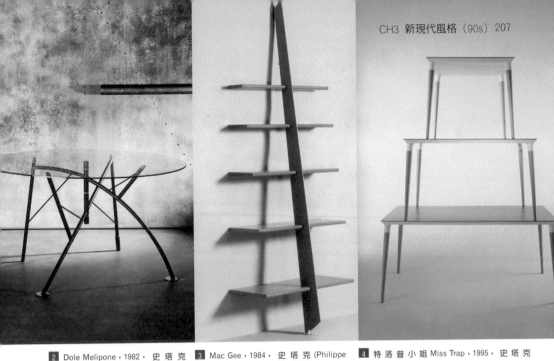

2 Dole Melipone，1982，史塔克 (Philippe Starck)。

3 Mac Gee，1984，史塔克 (Philippe Starck)。

4 特洛普小姐 Miss Trap，1995，史塔克 (Philippe Starck)。

　　除此關鍵字外，史塔克又加上第二句：「更多服務」(service plus)，事實上，功能主義這些年來已經為了生產和行銷的利益而有點改變，在不違背其要求之下，史塔克將它們放在為使用者服務的功能上，增加物品的功能性。例如：加上擱板的座椅或長沙發，看不出是可摺疊的椅子或扶手椅，取代椅子的扶手椅等。史塔克致力於使組合或摺疊式家具擺脫它們便宜沒有美感的負面形象。摺疊與拆卸首先是出於生產和銷售的考量，後來卻變成他設計中品質與美感的一部分，例如：80年代的 Dole Melipone、John IId、Mac Gee 和 90 年代的作品「翠普小姐」(Miss Trip)、「特洛普小姐」(Miss Trap)、「便宜玩意」(Cheap Chic) 等。

5 便宜玩意 Cheap Chic，1997，史塔克 (Philippe Starck)。

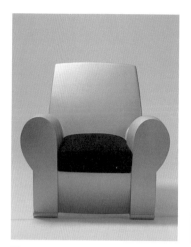

1 查理三世 Richard III，1984，史塔克 (Philippe Starck)。

2 突然大地震，1981，史塔克 (Philippe Starck)。

3 憂爵士 Lord Yo，1994，史塔克 (Philippe Starck)。

自 90 年代以來，基於原型創作所帶來開放性的解讀，「原型」也成為 (Philippe Starck) 近十年來設計的特色。扶手椅「查理三世」(Richard III)，傾斜的燈具「突然大地震」(Soudain le sol trembla)、小檯燈「西西小姐」(Miss Sissi) 都是這新一代原型物體中最常被提及的作品。另外，「憂爵士」(Lord Yo) 是一個塑膠座椅，但具有藤製休閒式家具的原型；史塔克 (Strack) 的衛浴設備系列 (Salles de Bains) 靈感來自桶子、木桶浴缸、農場裡泉水管線式的水龍頭。

「羅密歐」(Romeo) 系列以原型發展出來 37 個有罩的燈具。關於原型的問題，史塔克說道：「它讓物體在視覺上較不突兀，但卻有豐富的感受。一個好的原型不講過去：它訴說的是一個沒有日期，不斷延續的記憶。是清淨、有距離感、朦朧的。這個共同記憶是個珍寶，因為它包含了人的故事情份，可貴在於它是最富詩意的一種素材。」這似乎承接卡司提里歐尼 (Achille Castiglioni) 和羅西 (Aldo Rossi) 的路線及其形式。

4 憂爵士 Lord Yo，1994，史塔克 (Philippe Starck)。

5 羅密歐系列 Moon Soft T2 吊燈，1996，史塔克 (Philippe Starck)。

5 羅密歐系列 Babe W 壁燈，1997，史塔克 (Philippe Starck)。

7 西西小姐 Miss Sissi，1990，史塔克 (Philippe Starck)。

8 羅密歐系列 Soft F 立燈，1998，史塔克 (Philippe Starck)。

9 羅密歐系列 Soft T2 桌燈，1998，史塔克 (Philippe Starck)。

1 Bathtub 浴缸，1994，史塔克 (Philippe Starck)。

3 Washbasin mixer 水龍頭，1994，史塔克 (Philippe Starck)。

2 浴室衛浴設備系列 Salle de bains，1994-1998，史塔克 (Philippe Starck)。

4 Toile and Bidet 馬桶及坐浴盆，1998，史塔克 (Philippe Starck)。

　　史塔克最近的構想「好的物品」(Good Goods) 是多年來的想法與概念的巔峰，是一個全球性的計劃，是史塔克最後的主要工作，它包括生活上的各種設備器具，舉凡食物、洗衣粉、服飾、音樂、書籍、運輸工具、家具、玩具等等。Starck 稱他的新構想是「非產品」，之所以是非產品，因為它們並非由市場行銷或廣告或者被渴望賺取大量金錢的野心家所製造，「好物品」將透過郵購及網購，以合理的價錢販售，史塔克想要用別緻時髦的方式來顛覆一切，非產品是針對看不到的族群所創造的，這些史塔克眼中的非消費者，在生活中不需要那麼多物品，而且渴望簡樸。

5 La Marie，1997，史塔克 (Philippe Starck)。

6 Excalibur 馬桶刷，1990，史塔克 (Philippe Starck)。

　　另一方面，使用的物質必須具備生態環保方面的可靠憑據，史塔克認為合成材料絕對是現今我們可以利用的最好素料，在這個方式下，我們就不必砍伐樹木或宰殺牛隻了，使用合成材料，在功能上的優勢就更不用說了，因為它們是人類智慧的產物，它們是異常的美麗。在工作室已停止使用任何會引起死亡的東西，所以史塔克不再使用皮革，這個「好的物品」就是這個哲學觀點的延續，運用所有的知識使「非產品」使用最少的材料，結合出最好可行性的設計。

　　就如史塔克所說過的，他的計劃是鼓勵設計、製造和購買那些在生態上、政策上和道德上健全的產品。例如：La Mari 是其最終追求的椅子。它舒適、可堆疊、堅固、自然不做作，它是永恆的、實質的「非產品」。還有命名為 Excalibur 的浴廁馬桶刷，結合了功用和愉悅，以及適宜的外觀，換言之，造型掩飾了功能。他認為在「好的物品」中，在不同的層級裡，有好多層的好，一種自然的強固、激勵與刺激的複合物。

3.2.4 青蛙設計（Frog）

80 到 90 年代，青蛙設計是全球最知名的設計公司，它的客戶名單，從大學生初創的小公司到績優的跨國公司。包括：蘋果電腦 (Apple)、路易威登 (Louis Vuitton)、奧林帕斯 (Olympus)、日本電器公司 (NEC)、柯達 (Kodak)、摩托羅拉 (Motorola)、裴卡貝爾 (Packard Bell)、索尼 (Sony)、羅技 (Logitech)、美國電話電報公司 (AT&T) 和德國漢莎航空公司 (Lufthansa) 等。青蛙公司名稱得自於創辦人哈默‧艾斯林格 (Hartmut Esslinger) 的故鄉，歐天斯帖革 (Alten steig) 位於蛙群的遷徙路線上，在每年的固定時間，當地甚至會為了讓青蛙通過而關閉了高速公路。對他而言，青蛙代表著綠色環保，且象徵能不斷躍進。

哈默‧艾斯林格相信「形隨情感」(Form Follows Emotion)，對他來說，一個設計不管如何優雅和功能便利，除非能在我們的情感中訴諸較深的層次，否則無法在我們的生活中占有一席之地。他相信消費者不僅是購買產品而已，他們也買回娛樂、體驗和自我認同中的價值。情感能以許多方式來表現。例如：復古的造形元素可以引發我們對思舊情懷的渴望；握持舒適合手的電腦遊戲搖桿，情感元素可以是人體工學的觸覺經驗。

艾斯林格篤信設計不只是將動人的外型和顏色結合在一起而已，情感內涵是非常關鍵的，它決定著產品的成功，也決定它市場的表現。對他而言，除非產品暢銷，否則不算是成功。就是這樣將設計能力與對商業的了解緊密結合，已吸引了眾多企業的行銷經理與執行總裁，並且為艾斯林格登上商業週刊 (Business Week) 的封面，博得了極具聲望的地位。

1 Wega3072 彩色電視機，Esslinger，1982，Frog Design 早期的設計。

2 青蛙設計公司企業形象平面宣傳。

3 Sony Trinitron TV，1978，Esslinger。

沿著形隨情感的哲學路線，艾斯林格將青蛙公司全部的方法，稱之為整合策略設計與溝通 (Integrated Strategic Design and Communications)。他說：「美學只是我們部份的工作；程序的整合讓我們能看到整體的產品、品牌或企業。我們能從構想階段一直執行專案到上市，並且包括產品設計、工程技術、生產、平面、標誌、包裝和數位傳播媒體。假如產品達不到功效，沒有必要在平面設計上，浪費任何的資源。」艾斯林格一直以來總是鼓勵執行專案的每個人貢獻自己的心力，不講求個人的功績，每個專案都是團隊合作的結果。青蛙公司所雇用的工作團隊，包括跨領域的工作人員，有模型師傅、上漆專家和工程人員，到程式設計師、行為心理學家和 3D 設計師。品牌與策略、產品發展、新傳播媒體，三個關鍵領域中都有專家參與。

艾斯林格開始創業的時候，是在 1960 年代末期，就像童話故事，艾斯林格在位於德國黑森林區 (Black Forest) 歐天斯帖革 (Altensteig) 家中的庫房中，創立他的公司。在 30 年後，青蛙的分部已經增加到包含杜塞道夫、舊金山、紐約、德州的首府奧斯丁等地。

4 Mac SE 個人電腦，1987，Frog Design。

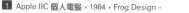

1 Apple IIC 個人電腦，1984，Frog Design。 2 ACER 渴望電腦，1995，Frog Design。

　　艾斯林格事業早期的重大突破來自德國電子業巨人織女星 (Wega) 的委託案，他在贏得學生競賽之後受到矚目，並且受邀設計全新的電視機。幾年之後，織女星被索尼所收購，而艾斯林格成功的為索尼設計打破黑色方盒模型的單槍三束彩色顯像電視 (Sony Trinitron TV)。漸漸地，艾斯林格設計連同青蛙設計成為創新、冒險、願景和成功的代名詞。當蘋果電腦公司的執行總裁史帝夫‧賈伯斯 (Steve Jobs) 尋找能夠賦予公司市場區隔的神奇力量時，他找到了青蛙，他簽下數千萬美元的合約，致使艾斯林格成立了加州分部。時髦別緻且容易使用的電腦硬體 Mac SE 也就此誕生。在矽谷的穩固基礎，並且證明了設計可以成為競爭武器，青蛙公司的知名客戶名單一再增加。

　　青蛙公司成功開發的案例極多，在此列舉一些。Apple IIC 於 1984 年生產上市，螢幕和主機結合在同一個淺灰色的盒子裡，小巧精美，在充斥著龐大灰棕色的醜陋方盒的電腦市場裡獨樹一格。易於操作使用的介面為蘋果電腦創造了因歷史中的產品而擁有了忠實的基本顧客群。藉由 Mac，青蛙公司將文化導入科技中，在這個神秘且冰冷的科技工業中，出現了被賦予個性、美觀、簡樸的特殊產品，藉由優越的介面打破了機器和使用者之間的障壁，給予人們信心，能毫不遲疑地使用電腦。不同於 Braun，Mac 比較像是你的「朋友」，而不像是個「僕人」。

3 香檳烤麵包機，1996，Frog Design。

在 1990 年代中期，青蛙公司為宏碁設計一部專為居家使用的電腦，介於消費性電子產品和電腦潛在的新型產品。它必須具有容易使用的特色，並且具有適合家庭的明顯外觀。他們設定它是休閒的、無拘束且簡單的，必須能夠與牛仔褲、毛衣和睡衣搭配。它也必須能夠吸引全家人。居家環境對這個設計有重大的影響力，輕柔、圓弧和複雜的不對稱雕塑形體融合了奢華和通俗的深綠色和深灰色，「渴望」電腦採用了居家形體，像是沙發、安樂椅和枕頭，並且覺得深色系色彩看起來會很雅緻和低調。根本性的跳脫了傳統電腦的形式，甚至散熱板也被設計處理成隨意的圖樣，增加了電腦脫俗的性格。

另外，以香檳烤麵包機的例子而言，目的在於發行一件創新、性能有所提升而且高格調的產品，以找回美國戰後特有的樂觀感覺。其外殼時髦，性能增強，以及增加一個視窗開口，使人能看到土司的烹烤，使土司恰恰烤成他們所喜歡的程度，並且為之增加樂趣。而青蛙公司為 Trimm 科技公司設計的數位儲存主機，這個模組設計具有散熱功能，並包覆著高速磁碟機，是使用最新的電腦輔助設計 (CAD) 程式設計的，這樣的程式允許非常有彈性的發展創意，設計師變成雕塑家一樣，雕刻般的特質清楚明白的表露在 Trimm 主機的開創性設計上，這個產品精巧的構成如流暢細流，從主機正立面由上流下，傳達數位資訊在主機內部流貫的感受。

216

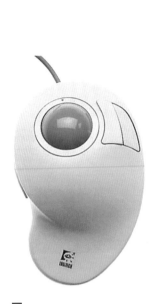

1 Logitech Mic 軌跡球滑鼠，1994，
Frog design。

2 Astralink Clipfone 無線電話，1996，Frog design。

　　青蛙公司也從事網頁設計，而最有趣的網頁是為舊金山
現代藝術館建構的網頁。它在網路上讓藝術館有耳目一新的外
觀，設計師避開收藏品中常用的被動捲軸，而選擇全然的互動
經驗。一進首頁就吸引瀏覽者，直到決定購買的畫面為止。青
蛙公司也為 Levi's 設計網站和一個創新的客戶訂製設計小舖，
把互動作用拓展到極限，這個客戶訂製服務稱為「個性化褲
管」(Personal Pair)，消費者可以透過互動的螢幕，設計訂購
自己的牛仔褲，這個小舖在 1998 年也贏得卓見銀獎 (Invision
Award)。

3 Javad Positioning Systems　球衛星定位系統，1997，Frog design。

4 Trimm 數位儲存主機，1997，Frog Design。

5 Dual CCR 2010 R 收錄放音機，1996，Frog design。

6 Sunbeam Osterizer 果汁機，1997，Frog design。

3.2.5 IDEO

IDEO 產品設計公司 (IDEO Product Development) 於 1991 年由美國的大衛・凱利 (David Kelley) 的設計公司和英國人比爾・莫格里基 (Bill Moggridge) 創辦的 ID Two 及其設計師麥克・納透 (Mike Nuttal) 三人合併設立的，後來以創意式的設計管理著稱。IDEO 取字典中 ideo 字根（即意念，ideology）作為公司合併後的新名稱，自此穩健成長並多角化經營，全球許多知名企業名列其中。IDEO 公司獨特的設計流程，除了重視對使用者敏銳的觀察，建立完整的使用者經驗外，公司基本上，以團隊合作為基礎，建立一系列具有潛力的解決方法，如：腦力激盪、快速原型，劇情構想視覺化等。

1 IDEO 產品設計公司

IDEO 辦公室五花八門的擺設、吵鬧喧嘩的氣氛，大夥經常是一邊工作、一邊遊戲，熱鬧滾滾，但是，事實上他們有一套運作成熟且不斷改良的方法。這套方法可概分為五個基本步驟：

1. 認清市場、客戶，技術以及問題本身的限制。通常在提案階段，我們會針對這些限制提出質疑，但認清當時的狀況是很重要的。

2. 觀察人們的實際生活狀況並找出真正引發這些狀況的原因：他們困惑、喜歡或討厭哪些事？他們潛在的需求是什麼、而不是被迫接受現有的產品和服務。

3. 把全新的概念和這些概念產品的潛在用戶視覺化。有人認為這是在預測未來，也是整個創新過程中最花腦力的階段。雖然 IDEO 每年製造上千種實體模型和原型，但要將概念產品視覺化通常得借助電腦描繪或模擬。我們有時會針對新產品，利用合成人物和腳本安排劇情，呈現顧客實際使用的體驗。甚至產品問世以前，會拍攝錄影帶描述使用這項未來產品的生活。

4. 在短時間內不斷重複評估和改進原型。我們不講究第一次製作的原型，因為勢必要做修改，再怎麼好的點子還是有改善的空間，所以我們參考內部團隊、客戶和其他領域的專業人士以及目標市場消費者的意見，留意哪些符合客戶需求？哪些會造成客戶的混淆？哪些又是客戶喜歡的？以做為下一次修正產品的參考。

5. 執行新概念商品化上市。這個階段不但冗長，而且發展過程常面臨技術瓶頸，但我相信以 IDEO 成功推動產品上市的能力，更能證明之前創意過程值得信賴。

IDEO 相信「創新始於雙眼」。親身體會勝於一切虛擬利用與想像找出問題，我們不強調訪問「專家」，而重視實際觀察使用者或潛在用戶。透過細微的觀察，用眼看和用耳聽才真正跨出創新和改良產品重要的第一步。

動腦會議是 IDEO 的創意發電機，讓小組成員在企劃案初期能夠有「撥雲見日」的創意，或是解決日後一些意想不到的難題。腦力激盪 (brainstorming) 幾乎每天進行一次，雖然它像是遊戲一般，但是他們很認真地把它當成一種工具、一項技術。動腦會議除討論議題、激發創意外，更提供成員相互切磋琢磨的機會，促進組織的良性競爭。IDEO 對於如何進行動腦會議有很明確的想法。動腦會議不是一般的會議，成員不必勤做筆記，也不必輪流發言，也不需耗掉一個早上或下午。動腦會議不是簡報，也不讓老闆對一些主意舉行投票，更不必花錢在外面豪華的場地舉辦。

2 IDEO 的創意來自於動腦會議

　　IDEO 致勝的不二法門是團隊合作，團隊目標明確，限期完工。一旦目標完成後可能就此解散，另組團隊展開另一波的計畫。設計案成立後，徵召各領域的人選，組成團隊，好像拍片一般，根據劇本尋找優秀的演員、導演、製片和各路人馬與包商拍成一部片子。徵召能人異士，爭取期限完成。這套制度是其最強的競爭優勢之一。

　　IDEO 相信試製樣品 (prototype) 是創新的捷徑。樣品模型是一種重要的溝通工具，因為它勝過千張圖片，在發表時，利用實體道具，展示物件的大小和形狀、示範零組件如何接合運作，提供大家具體的判斷。有些問題在前一次會議可能難以清楚表達，這時利用模型或道具加以說明，例如如何操控特殊的機械功能。如此可以確定或改變想法，幫助在面臨疑點時，作出重要的決定。經營階層只看報告很難作出明快的決定，但樣品模型幾乎是代言人，具體地呈現階段性的成果，確保工作往前推動。任何東西，不論是新產品、服務或特別促銷活動，都可以製作原型。至於何種原型最好則視情況而定，並無定論。好的原型不只是溝通而已，還有說服的功用。如果是消費性產品，最好用泡棉、塑膠或木材製作原型。但還有其他方式，例如，把構想拍成影片，呈現產品、服務或商業推出後可能的使用狀況。如果是服務或人因工程有關的專案，透過虛擬人物和劇情，有助於向客戶表達意見。

2004年，提姆·布朗 (Tim Brown) 接任 IDEO 的 CEO，出版了《創新的藝術》，敘述了 IDEO 的設計發想流程，將十幾年來累積的設計和創新經驗諸之於眾。他並且鼓勵設計師應該放大思考的格局，進一步強調應該從設計進階到設計思維，要有更深度的研究、更深入地了解設計與構想，他稱之為設計思維（Design thinking）。他的主張和範例廣為許多設計科系學生和商務管理人閱讀。把 IDEO 公司在消費類產品方面的創造能力轉化到購物、銀行服務、醫療保健和無線通訊等服務業的消費者體驗設計上，這樣的轉型奠定了 IDEO 在全球設計界的地位。

不過，儘管經歷自我革新，IDEO 在產品設計過程中的優良傳統仍在延續。面對客戶提出的改善產品服務質量和消費環境的要求，IDEO 邀請客戶的公司成員與自己的專家組成團隊，去瞭解市場、客戶、技術和相關的問題，觀察現實生活中的人們，瞭解他們心中所想，站在顧客的角度體驗消費感受。

這些實踐經過評估被提煉為模型，再把模型調整為適合商業化的設計方案。由於客戶親身參與了對消費者的研究、分析以及總結解決方案的決策過程，當流程結束後，客戶已經非常明瞭方案設計的原因，而不用再花費金錢和時間來消化一套諮詢顧問的支出，所得到的是龐大又陌生的解決方案。在 IDEO 設計用戶體驗的過程中，讓管理者們興趣大開的有「現場表演」、「繪制行為圖」、「快速而簡陋的模型設計」、「深入挖掘」、「廣泛接觸」、「尾隨跟蹤」以及「與顧客換位思考」等。

在教導全球公司如何把關注點轉移到消費者身上的同時，IDEO 的業務已遠遠超出了設計類範疇，更像是以設計為形式的使用者體驗顧問公司。這無形中跟麥肯錫、波士頓和貝恩等諮詢顧問公司形成了競爭。受 IDEO 的啟發，愈來愈多傳統設計公司開始涉足 IDEO 的工作領域。

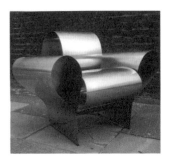

1 Well tempered chair，隆 · 阿拉德
(Ron Arad)，1986。

2 Concrete Sound System 音響系統，
1983。

3 Shadow of Time，1986，隆 · 阿拉德
(Ron Arad)。

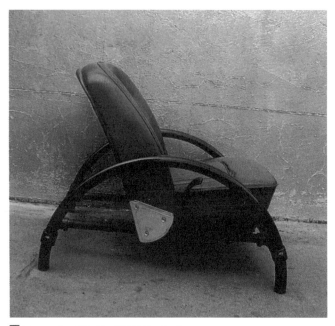

4 Rover chair，1981，隆 · 阿拉德 (Ron Arad)。

3.2.6 隆 · 阿拉德（Ron Arad）

　　隆 · 阿拉德（Ron Arad，以色列人），1974 年～ 1979
年在倫敦的建築協會 (Architecture Association) 研讀建築、規
劃、設計，並定居倫敦。1981 年在卡洛琳 · 鐸曼 (Caroline
Thormann) 的支持下，他開設了 One Off 工作室，確立他成為
最具獨創性的設計師之一的條件（見 2.3.2 節）。他對廢
物回收利用的設計品味，包括「Rover 汽車座椅配上
彎曲的扶手鋼管骨架」、「水泥音效系統」
(Concrete Sound System)、「四片鋼板組
成的座椅」(Well- Tempered Chair)、「時
間之影」（Shadow of Time，一盞立燈兼
具時鐘功能，可以將時間的影像投射到天
花板或牆上），都是 80 年代「後龐克」(Post
Punk) 的代表。

5 Fantastic Plastic Elastic，1996，隆 · 阿拉德 (Ron Arad)。

1 Bookworm 書架，1995，隆 · 阿拉德 (Ron Arad)。

2 RTW 書架，1996，隆 · 阿拉德 (Ron Arad)。

3 Tom vac 椅，1986，隆 · 阿拉德 (Ron Arad)。

1989 年，他在倫敦設立隆 · 阿拉德事務所 (Ron Arad Association)，並於 1994 年在義大利的科莫 (Como) 設立隆 · 阿拉德工作室 (Ron Arad Studio) 將倫敦工作室發展出來的構想加以產品化。倫敦的工廠 (Workshop) 關閉後，此時倫敦的工作室已逐漸轉為電腦化，並開始為義大利領導品牌「發明」作品。隆 · 阿拉德對「風格」這樣的字眼不感興趣，創造全新的東西才是他嘗試的立基，原則上他事務所的東西都是自發性的設計，而非接受指派的設計原則和條件所發展來的。他認為之前的工廠，提供了一個嘗試構想的基礎，在不考慮實務性之下，有很大的自由，然而在 15 年之後，沒有工廠可以更加自由的發揮，因為在既有的基礎下，他認為電腦和資訊科技可以提供他更大的創作自由和空間。

90 年代，他的作品很多，並成熟的與工業結合，代表的作品如「書蟲」置物架 (Bookworm, 1995)，這是一條塑膠的帶狀物，式樣簡約至極，不過長度卻可無限制地延伸（3 公尺、6 公尺、9 公尺⋯），裝置時更可隨意變化形狀；RTW 書架 (1996) 的活動輪系列，尺寸多樣，功能百變，挑戰地心引力定律，而滾輪裝置不僅便於移動，也可確保架上物品的平衡；座椅設計 Tom-Vac(1999) 原先是鋁料真空抽製的座椅，現由塑膠製造，已經是一個高度工業化的作品了，並且是銷售極佳的商品；另一張座椅設計 Fantastic Plastic Elastic 則是利用雙管的鋁條插入透明厚塑膠板，藉由大型機具夾製定型而成。從他的作品中，不難看出他設計的特點是注重材料的特性、材質質感的表現，而在創意之後，再導入工業生產技術，這樣的工作方式，作品除了具有藝術品般的創意外，更加添了一份工業產品應有的成熟度。

1 乾沐浴 Dry Bathing，1995-1997，Droog。 **2** 85 個 燈 泡 － 吊 燈，1993，拉 迪 (Graumans Rody)。 **3** 牛 奶 瓶 燈 Milkbottles Lamp，1997，雷米 (Tejo Remy)。

3.2.7 楚格設計（Droog Design）

　　楚格設計基金會在 1994 年由藝術家兼藝評家雷尼・雷馬克 (Renny Ramakers) 及設計師海斯・巴克 (Gijs Bakker) 於荷蘭阿姆斯特丹創立，在成立前一年 (1993) 即由安德列亞・布朗茲 (Andrea Branzi) 在米蘭傢飾大展揭開序幕，引起轟動。楚格設計挑選、收藏自己的作品，剛開始由雷尼・雷馬克 (Renny Ramakers) 和海斯・巴克兩人自掏腰包出資，屬於純文化性的企業，直到 4 年之後得到資助，DMD 工廠 (Development Manufacturing Distribution) 選擇他們在米蘭展示的部分作品，幫他們發展成真正的工業產品。後來楚格設計還自行發起實驗性的設計案，成果於米蘭家具展推出。

　　數年來，楚格設計創造了一系列完整而略帶幽默或嘲諷的作品，精巧、獨創且經濟，材質與式樣考量並重，成為楚格設計的特點，它延續 80 年代設計界百花齊放的精神，為當代設計師打開新視野，並在設計史上，占有一席之地。

　　楚格設計早期實驗性的設計案，有些是學生的畢業作品，和一般商業性設計在創作理念上有很大不同的地方，不能為老師所接受，為了畢業，學生還甚至另外設計了與「風格式樣」有關的作品。他們的創作介於藝術、創意和設計之間，避開與風格式樣的議題，大多不具有實用性，但也不讓人不佩服他們的巧思。

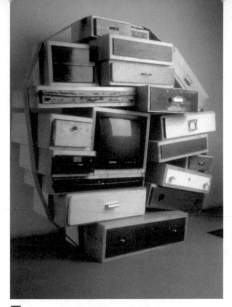

4 Chest of drawers 抽屜櫃，1991，雷米 (Tejo Remy)。

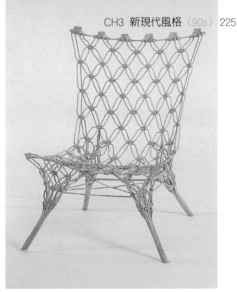

譬如：「乾科技」(Dry Tech, 1996-1997)、「楚格設計— 為羅珊塔而做」(Droog Design for Rosenthal, 1997)、「乾沐浴」(Dry Bathing, 1997)。基金會雖與不同國籍的設計家合作，但首要工作還是協助有藝術敏感度的年輕荷蘭設計師打入國際市場。

較具楚格「商標」設計的作品，如德喬‧雷米 (Tejo Remy, 1997) 的「牛奶瓶燈」(Milkbottles Lamp)，葛拉蒙斯‧拉迪 (Graumans Rody, 1993) 的吊燈「85 個燈泡」，都是楚格設計的經典之作。這些作品簡單且富詩意，接近所謂資源回收利用及拼組式的「低科技」(low tech)。另外也有尖端科技的運用，如馬賽‧汪德斯 (Marcel Wanders) 的「多節椅」(Knotted Chair, 1996)。

由卡貝里尼公司 (Cappellini) 生產，這個作品的特色是同時運用高科技與手工製造，可說是舊科技形象與先進材料的綜合，這張椅子是依據以往手製繩索的經驗，以亞拉米德纖維製造。

儘管許多人認為，「再使用」(re-use) 是楚格設計的主要特色，但是海斯‧巴克卻不這麼認為，他承認，再使用現有的材料是他們許多作品表現方式之一，但絕不是指導方針或法則，他們對任何的設計構想，只要他們感覺有道理、有意思的，都會抱持開放的態度，他也希望它們能夠以各種不同的方式，一次又一次帶給大家驚奇感。他認為對於素材的再使用，不是因為環保的緣故，儘管有些人會認為如此，以 Chest of drawers(Tejo Remy, 1991) 為例，它引發的話題是過度的生產、過度的消費，是個人的環保問題，屬於心靈層次，而不是表面層次的問題。

3.3 結合設計的新技術、新材料和行銷策略

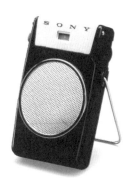

1 TR-610 攜帶式電晶體收音機，1958，SONY。

2 TR-63 攜帶式電晶體收音機，1957，SONY。

3.3.1 索尼（Sony）

索尼 (Sony) 公司創立於 1946 年，創辦人是井深大 (Masaru Ibuka) 和盛田昭夫 (Akio Morita)，原來的名稱是「東京電信研究所」(Telecommunications Engineering Corporation)，而在 1958 年改名，Sony 名稱出自兩個考量，即英語的 sonic（音響）和 sonny（乖孩子）。剛開始工廠製造電鍋、錄音機、電晶體收音機，1957 年推出革命性產品，全世界最小的攜帶式電晶體收音機 TR-63，很快就博得好評。1958 年推出的家用磁帶錄音機 TC-555、三聲道豪華型錄音機 CP-13 以及電容式麥克風 C-37A，在技術上都已達到世界水準。

在行銷方面，Sony 從國內市場轉往國際市場發展的想法在 Morita 1953 年訪問飛利浦 (Philips) 時就已萌芽。荷蘭在許多方面和日本很相似，他認為如果飛利浦 (Philips) 可以在國際市場上成功，索尼沒道理做不到。

1 Sony TR-55 收音機，1955，Tokyo Telecommunications Engineering Corporation(索尼公司前身)。世界第一台 電晶體收音機。

2 WM-FX5 Walkman 50 週年紀念機種，1996，SONY。

Sony Corporatioin of America (SONAM) 在 1960 年創立，以「美國人的作風和美國人做生意」，負責管理索尼在美國的行銷活動，這是其他日本電子公司從來不敢嘗試的舉動。Sony 的格言「充份掌握一切機會，含淚播種者必歡笑收割。」此一觀念不只適用於工程，也適用於行銷。

然而這時期，索尼的設計不可避免的受外銷市場的需求和能力的影響，直接借用美國設計形式 (後來則學自德國) 來設計產品，從錄音機和電晶體收音機以及電視機都看得出來。

例如：1954 年的電晶體收音機 TR-55，1957 年的 TR-63。儘管倚靠著外國產品的形式，索尼在 60 年代開始認知到產品設計首重科技性和市場性，並需要一個適當的外型來呈現，這時他們的產品致力於視覺上的簡化，和實際體積上的小型化，可以看出日本小型化和德國功能主義的結合。漸漸的在 60 年代和 70 年代，索尼設計已樹立在視覺上著重於表現產品的小型化、功能性、強調效率、合理、美觀和著重細部處理等的風格。

1　流行時尚概念耳機，1996，SONY。

2　Bean Walkman，1998，SONY。此系列特別的背景
是由索尼設計中心中的平面設計部所設計的。

3　KW-32HDF9 高畫質電視機，1997-1998，SONY。此款是
以歐洲視覺樣式，針對 球市場設計。

　　　　在 1978 年索尼公司創立的產品計畫中心，更加的重視設
計策略，關心生活習慣和形式 (Lifestyle) 可能帶來的市場，
1979 年推出隨身聽就是明顯的成果，它整合了產品創新、工
程技術、設計和市場，充分的表現索尼的新策略，把設計牢靠
的放在開發產品的中心。

　　　　最能代表索尼牌成功的產品就是隨身聽，從 1979 年～1999
年，幾乎每年推出數十台不同的款式，平均一台隨身聽的壽
命是半年。在 1990 年左右，索尼的設計中心 (Sony Design
Center) 僱用約 120 位設計師，1999 年大概有 250 位設計師，
索尼和其他日本大部分的企業一樣，傾向於把產品做的比競爭
對手還要小還要好，唯一不同的是，它不怕走在時代的尖端，
而大部分的日本公司則寧願選擇較沒有風險的在後面跟進。

1 MZ-E44 MD 隨身聽，1998，SONY。

2 Sport Walkman，1997-1998，SONY。

　　長期以來，索尼在產品開發上有自己獨立的原則，以達到創立具有自己特色的產品面貌。索尼設計政策的中心是「創造市場」，他們認為要完全準確地預測市場、預測消費者需求，基本上是不可能的，而每樣新產品從開始研究、設計、生產，到推出市場，都需要一段時間，市場在這段時間可能已有了變化，因此跟著潮流走的策略是被動的，於是應該設法找到新的、未被觸及的市場來開拓，取得先機攻占新市場。

　　而索尼當然有一套的策略來開發先進的商品，並充分了解它們的定位，索尼用一個簡單的圖表來解釋產品計畫的過程：一個三層的角錐形，最頂層用 S 代表，中間用 A 代表，底層用 B 表示，三角形底部的寬代表市場大小，三角形的高代表附加價值和產品品質高低。

3 WE1、WE7 無線 Walkman，1997，SONY。

1 我的第一台索尼系列產品 -My First Sony，1992-1994，SONY。

最頂層的 S 產品是「明星級的」(star) 和「特別的」
(Special) 設計，用來開創索尼牌的新形象；中間層的 A 產品
代表的是能力 (Ability) 和知覺 (Awareness)，指最能代表索尼
風格的產品；最低層的 B 產品代表的是廣泛 (Broad) 和商
業 (Business)，套用在那些大量低價格、以獲利為目標的
產品。當隨身聽剛上市的時候，是 S 級的產品，但是到
了 1990 年大部分的隨身聽已滑落成 B 級的產品，而 80
年代末期推出的為孩童設計的「我的第一台索尼系列產
品」(My First Sony Product)，也從 S 層下滑到 B 層。

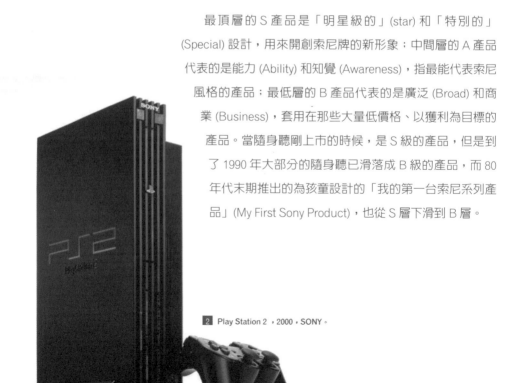

2 Play Station 2，2000，SONY。

3 AIBO 電子狗，2002，SONY。

4 Play Station，1997，SONY。

5 Discman Player，Nakamura Mitsuhiro，
2000，SONY。

6 DCR-IP7 藍牙攝影機，2002，SONY。

7 DCF-707 數位相機，2002，SONY。

8 DVD-F21 DVD 播放機，2002，SONY。

1 Classics，1983，Swatch。

2 由亞歷山卓．蒙迪尼設計 Lost of Dots，1991，Swatch。

3.3.2 帥奇錶（Swatch）

　　80 年代，瑞士帥奇錶 (Swatch) 的推出，改寫了手錶給一般人的印象，和索尼的隨身聽一般，透過設計的革新概念，成功的擄獲了年輕人市場。到了 90 年代，這個設計多變和印刷精美的塑膠錶品牌憑藉其成功的設計和行銷策略，在世界各地廣受歡迎，銷售屢破佳績，而它的成功正是設計與材料的應用，在富裕的後現代社會中所走出來的典範。

　　Swatch 為 Swiss Watch 的縮寫，也有 Second Watch 之意，而 Logo 是以瑞士的國旗作為象徵。70 年代中，瑞士鐘錶業陷入二次大戰後最大的危機，美國與東亞的鐘錶業帶給瑞士這鐘錶大國很大的衝擊。在美國，一些隨者太空計劃所產生的計算機公司，將技術運用到手錶上，產生了電子錶，新穎的計時方法與手錶風格，提供消費大眾更多的選擇，卻也分割了瑞士手錶的市場；而日本的鐘錶商「精工」將石英錶正式商品化，低價且精準的石英錶由日本及香港大量的送入國際市場，低廉的成本、便宜的售價，更讓傳統錶大吃不消。造成瑞士鐘錶的全球市場占有率由 1974 年的 43% 降至 1983 年的 15%。

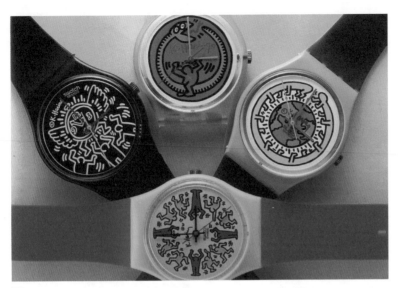

3 美國 1980 年代著名插畫家 Keith Haring 所設計四款 Blanc Sur Noir、Serpent、Mille Pattes、Modele Avec Personnages，1986，Swatch。

1976 年，在 ASUAG 尚未與 SSIH 合併前，該公司為奪回失去的國際市場，革命性地使用塑膠及其他人造物料來作為手錶的材料，製造出厚度僅 6~8mm 的手錶，到了 1982 年，經過了無數的測試、研究，生產了一支準確性絕佳，並且防水、防震，又可以降低生產成本的手錶，也就是今天 Swatch 的始祖。它是用合成物料製造，將手錶結構簡化，由原本的 91 個零件（一般手錶零件為 150 個），減至 51 個，再將原本分為錶殼、鑲嵌板和底板三個部分的前兩項合而為一。這支石英推動的手錶售價之低，在瑞士前所未有，品質可媲美許多昂貴的手錶，誤差為每天不超過正負 1 秒、有三十米水深的防水功能且能防震、可靠耐用。

然而光靠手錶的品質並不足夠，黑色、體積小的 Swatch 試行版，完全說不上「好看」。於是在配合高科技的魅力和價格低廉之外，它多變的、具吸引力、新鮮、有趣、設計大膽的外觀成為最重要的賣點。如何形容 Swatch 呢 ?Swatch 唯一不變的，就是它不斷地在改變，它具有推動潮流，把躍動戴在手上，讓耀眼迷眩旁人。聰明的 Swatch 並不只讓自己專有的設計師設計產品、還會向國際人士邀約設計，其中包括建築設計師、工業設計師、知名藝術家（雕刻、非洲藝術、普普藝術）音樂、戲劇專業人士，披頭四約翰藍儂的末亡人小野陽子 (Yoko Ono) 亦曾製作過 Swatch 的作品。

234

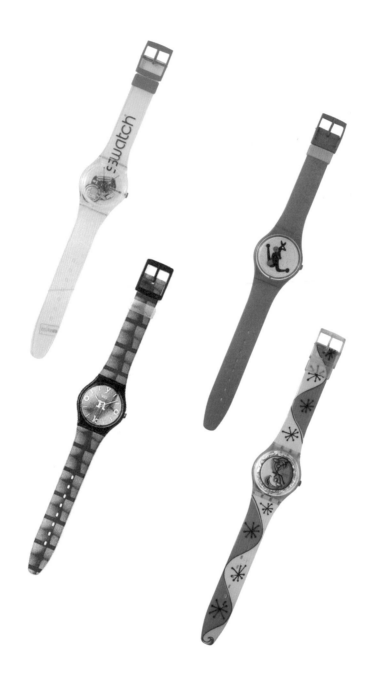

1 SWATCH，Swatch，
1999。每款 swatch 手錶均
有不同的主題，此款手錶
就叫 SWATCH 代表著完
全自信、絕對自傲。swatch
的純粹。

2 FILM NO.4，小野洋
子設計，1996。小野洋子
(Yoko Ono) 約翰藍儂的妻
子，為多媒體藝術家。

3 BOXING，Eduardo
Arroyo 設計，1996。Edu-
ardo Arroyo 出生於馬德
里，現居住於巴黎與馬德
里，為畫家、作家、雕刻
家。最愛拳擊和袋鼠。

4 FIZ N'ZIP，Kenny
Scharf 設 計，1996。
Kenny Scharf 屬於「超現
實‧普普」藝術的藝術家，
題材包括美國知名的卡通
人物、自創動物造型等，
以高彩度的顏色作畫。

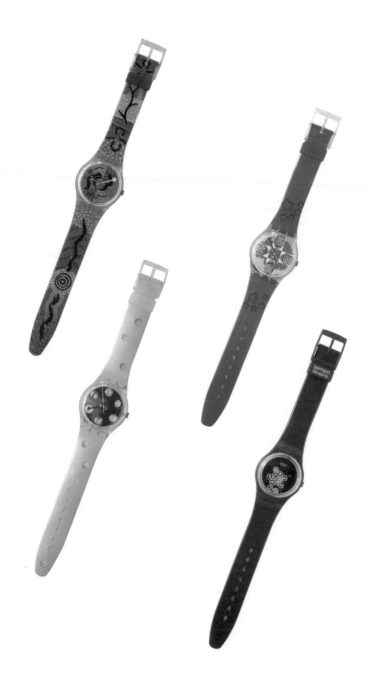

1 WANAYARRA TJU-KURRPA，Bridget Mutji 設 計，1996。Bridget Mutji 澳洲原住民。

2 LENS HEAVEN，Constantin Boym，1996。Constantin Boym 出生於莫斯科，現居紐約為建築、室內設計師。

3 WILD LAUGH，邱敏君設計，1996。邱敏君生於北京，常有系統地將一群相同外表和笑容的男子排成一列，並會在畫面中放入政治的信息，帶著詼諧幽默的新型態藝術。

4 TEMPO LIBERO，Bruno Munari 設 計，1996。為義大利工業設計師及繪圖藝術家。

1 LOVE BITE1998，Swatch，。情人節
紀念表。

2 SMART，1997，
Swatch。SMART 汽 車 乃 是
Swatch 與賓士汽車共作出產
的。為了紀念這款汽車推出與
SMART 同名的手錶禮盒。

3 HAPPY PUMPKIN，
1998，Swatch。萬聖節特別款
紀念表。

　　Swatch 產品的成功，最大的原因在於它多變的行銷方
式，及對世界潮流的關心，特殊包裝、配合各種節日世界活
動、專屬會員俱樂部、創作比賽等多種方式，讓原本不知道這
款手錶的人，漸漸成為他的蒐藏者。良好的行銷手法配合獨
特的設計，讓 Swatch 這瑞士出生的錶廠成為世界性的公司。
以銷售價值計算，1992 年瑞士在世界鐘錶市場的占有率升至
53%。，到了 1996 年 7 月，它的銷售量達到了兩億支。

4 TYPICAL SQUARE ，2002，Swatch。Swatch 的手錶長久一來都是圓形的，但 2002 年推出特別的四邊形系列。

5 METRICA ，1998，Swatch。Metrica- 計量為此款紀念表的主題，讓現代的人們過著分秒不差的日子，使現代人能在此一個沒有度量即無法生存的年代中生活。

6 PIQUANT，1998，Swatch。 母親節紀念表。幽默的 Swatch 推出這錶帶皆長著刺的特別款。

　　聰明的 Swatch 一開始的動機就不是要當你的「第一支」手錶，而是以你的第二隻手錶為訴求，而有了第二隻手錶的人，往往很難不再被它推陳出新的設計給打動，一支、兩支、三支……就這樣不斷的買下去，限量發行，限地發行的動作，更讓 Swatch 迷怕買不到他想要的錶款，也讓價格不算太貴的 Swatch 有了增值的空間。廉價，是 Swatch 的塑膠手錶最大的劣勢，但它成功的運用手法，將它的劣勢轉為其產品的特色，成為成功的特點之一。

1 Air Jordan 第一代，1985，Nike。

2 Air Cushioning System 氣墊吸震系統，1979，Nike。

3.3.3 耐克（Nike）

　　另一個極為傳統的行業，以新技術新材料，再配合成功的設計和行銷手法，攻占全球性市場的，便是耐克「NIKE」。耐克原由兩位志同道合的夥伴，標 · 布維文（Bill Bowerman，美國田徑教練）與菲利浦 · 耐特（Philip H. Knight，田徑選手），一起成立的小運動商品公司，以三十年的時間，成為全世界最知名的運動品牌。

　　在 1979 年，推出採用劃時代運動鞋技術 "Air Cushioning System"（氣墊吸震系統）的慢跑鞋，並在 1982 年成立 NIKE 運動研發實驗室。1985 年與 NBA 美國職籃聯盟中芝加哥公牛隊的麥克 · 喬登 (Michael Jordan) 簽約，推出其專屬鞋款「Air Jordan」，並在 1987 年先進的 Nike-Air 專利避震鞋墊，重新豎立 NIKE 在業界的科技領先地位，1989 年，NIKE 運用知名運動員見證產品策略成功，Air Jordan 籃球鞋引發的蒐集熱潮，促使 NIKE 銷售大幅成長，1991 年麥克 · 喬登 (Michael Jordan) 更帶領芝加哥公牛隊勇奪隊史上第一座 NBA 冠軍。而 NIKE 發展的產品，大部分都有兩個共通點：1.NIKE 的產品配合優良的科技，為運動員提供更佳的環境，創出更佳的成績；2.NIKE 的產品大部分都很「時尚化」，能吸引消費者購買。

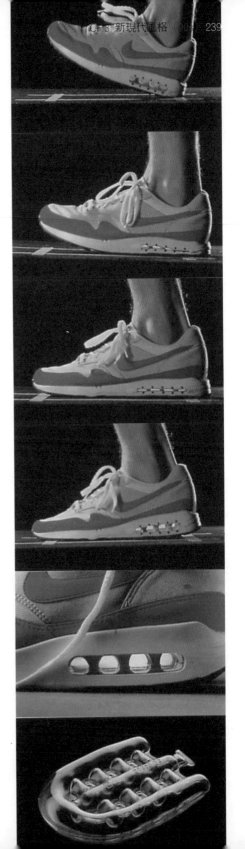

提到 NIKE 的科技，便不得不提「Air」這個名字，1977 年，NASA 工程師法蘭‧魯迪 (Frank Rudy) 向數間運動鞋廠商推薦他的氣墊意念，結果只有 NIKE 肯大膽出資與魯迪發展這門技術，Air 成為 NIKE 日後發展運動鞋的主要路線，NIKE Air 其實是一種設置於鞋的中底及外底之間的一種緩震氣墊，讓運動員踏在地上的每一步都可減輕腳部所承受的撞擊力，從而保護運動員的雙腳。

時至今天，NIKE AIR 已經發展成多種不同的設計，以切合不同人士的需要，先後發展了 NIKE Air、MAX Air、ZOOM Air、VISIBLE ZOOM Air、TOTAL Air、TUNED Air 等等。NIKE Air 是將一種特殊的氣體用高壓的方式灌入堅韌的橡膠層裡，使其經過擠壓後不僅不會扁掉且會迅速恢復原狀，提供質輕及優越的避震性。

MAX Air 是大型氣墊，ZOOM AIR 是在氣室內放置彈性功能極佳的尼龍立體織物，可增加回彈力（即迅速反應能力），同時有避震效果，VISIBLE ZOOM Air 是可見式的 ZOOM AIR 氣墊，TOTAL Air 是全腳掌氣墊，TUNED Air 是用 NIKE 專業氣墊搭配直徑大小與硬度不一的半圓球體 (HEMISPHERE) 所組成，就像避震彈簧一般，幫助運動時氣墊的回彈性及穩定性。

3 第一代 NIKE-Air 專利避震運動鞋，1987。

1 第一代 NIKE-Air 專利避震運動鞋，氣墊使用過程狀態，1987。

2 第二代 NIKE-Air 避震運動鞋，1991。

3 第三代 NIKE-Air 避震運動鞋，1993。

4 第四代 NIKE-Air 避震運動鞋，1995。

5 第五代 NIKE-Air 避震運動鞋，1996。

6 第六代 NIKE-Air 避震運動鞋，1997。

7 第七代 NIKE-Air 避震運動鞋，1998。

透過運動明星的宣傳廣告和代言，以及華麗外表的設計是 NIKE 設計與行銷策略的成功的地方。以麥可‧喬登 (Jordan) 為例，他是 NIKE 最具代表的人物，Air Jordan 的鞋子是專門為 Jordan 量身打造的，依照 Jordan 打球的後衛身分所設計。

設計出一系列能幫助 Jordan 馳騁在球場上，剛好符合幫助運動員追求更好的表現，以及抓住消費者崇拜偶像的心理，刺激購買慾。由 Jordan 系列的鞋子來看，清楚看出 NIKE 設計的改變與演進，鞋子由呆板到具設計感，從實用到造型、材質、色彩的充滿表現、都充分敘述出他們應用設計和行銷手法拉抬買氣的用心。

NIKE 的產品，已發展成潮流的一部份，但對於社會也帶來負面的影響，一些青少年覺得穿著 NIKE 運動鞋，行起路來也特別有「型」；不穿著「名牌」的用品，便是追不上潮流，這種物慾和怕跟不上潮流的心態，在青少年群中盛行，往往也引起不少社會問題，這也是我們值得深思的。

1 Apple II，1977，蘋果電腦。

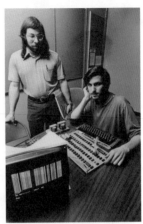

2 史帝夫 · 賈伯斯 (Steve Jobs) 和
史蒂芬 · 沃茲涅克 (Stephen Wozniak)

3.3.4 蘋果電腦（Apple）

　　蘋果電腦是由史帝夫 · 賈伯斯 (Steve Jobs) 和史蒂芬 · 沃茲涅克 (Stephen Wozniak) 在 1976 年所創立的，於 1977 年推出第一台蘋果電腦 Apple II，1984 年推出麥金塔 (Macintosh)，後來委託青蛙設計於 1984 年推出 Apple IIC，1987 年推出 Macintosh SE，這些產品一直以來是電腦資訊產品中設計的翹楚。

　　蘋果電腦除了造形優雅之外，它的界面設計更是為一般使用者摒讚。在那個年代，電腦是專業人士的用品，像和 IBM 個人電腦相容的一般 PC，要操作它們需要先學會一些繁瑣的指令，但蘋果電腦不用，它應用一些日常生活的圖像，讓使用者很自然的了解其操作的模式，當時以螢幕中的「垃圾桶」設計，代表著刪除資料，為人津津樂道。直到 90 年代，類似蘋果電腦管理系統的微軟視窗軟體漸漸普及之後，一般的 PC 才變得較親切容易操作。

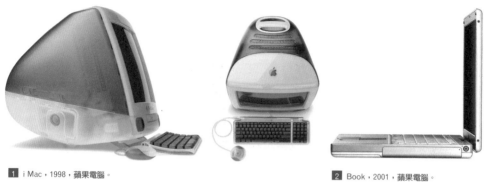

1 i Mac，1998，蘋果電腦。

2 Book，2001，蘋果電腦。

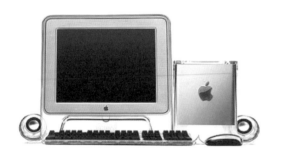

3 Power Mac G4 Cube，2001，蘋果電腦。

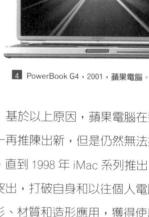

4 PowerBook G4，2001，蘋果電腦。

　　隨著個人電腦的普及和軟硬體的升級，現在家用的個人電腦和商用電腦之間的鴻溝已經不明顯了。蘋果電腦因為系統和其他個人電腦不統一，而其他廠牌的硬體和軟體也無法直接替用，甚至無法研發適合它的零配件，這樣封閉性的特質，不像一般個人電腦，讓消費者有更寬闊的自我選擇和組裝，雖是蘋果電腦堅持維持品質的特色之一，但也是開發市場的一大阻力。因為它在影像處理上的技術凌駕於一般個人電腦，再加上親切的操作界面和優雅的外觀設計，使得它在設計界，尤其是平面設計、影像處理、印刷界非常通行，但是在其他行業卻不普及。

　　基於以上原因，蘋果電腦在造形上雖然一再推陳出新，但是仍然無法挽救其命運，直到 1998 年 iMac 系列推出，其造形的突出，打破自身和以往個人電腦傳統的色彩、材質和造形應用，獲得使用者前所未有的熱烈回應，再創蘋果電腦的高峰。那時臺灣許多電腦相關硬體配備，競相模仿，吹起一片彩色塑膠透明外殼的風潮，可見它對設計潮流的影響。這是由於賈伯斯重掌蘋果電腦的緣故，其設計特點原則上回到 Mac SE 的概念，一體成型的設計、容易拆裝，不需要許多連接纜線，可讓書桌上的混亂減到最低。

1 iBook33，1998，蘋果電腦。

2 Power Mac G4，1999，蘋果電腦。

3 Power Mac G4 Cube，2001，蘋果電腦。

　　另一重要性的推手是強納生‧艾夫 (Jonathan Ive, 1967~)，他是賈伯斯重回蘋果電腦後，在大膽重用的年輕英國籍設計師，由其主管產品設計和人機界面設計。原本艾夫和好友在倫敦合組橘子設計工作室。來到蘋果電腦後，在賈伯斯未回歸蘋果公司之前，伊夫可說是英雄無用武之地，甚至好幾次萌生退意，直到 1997 年，蘋果收購 NeXT，賈伯斯回到蘋果接任執行長後，大刀闊斧地進行改革，伊夫才得以受以重任。其設計特點原則上回到 Mac SE 的概念，一體成型的設計、容易拆裝，不需要許多連接纜線，可讓書桌上的混亂減到最低。陸續的，秉持精益求精的精神，蘋果又推出幾款新一代的 iMac，在色澤和透明度上有所改變，而同時，基於賈伯斯的簡化策略，以同樣的風格，又推出適合一般使用者的筆記型電腦 iBook，和專業使用者的個人電腦 Power Mac G3、G4、筆記型電腦 Power Book，也都達到不錯的成績。

4 Power Mac G4 Cube 系列鍵盤、滑鼠及螢幕，2001，蘋果電腦。

　　蘋果電腦朝簡單、小型化的這個設計趨勢，似乎在 2000 年年初新一代 iMac 發表會上，賈伯斯公開讚美剛去世的日本索尼公司創辦人盛田昭夫時，埋下了他們正在向日本電器產品學習的伏筆。蘋果電腦的成就，似乎訴說著他們的電腦有助於消弭藝術（或設計）和科技之間，從一開始就一直存在的鴻溝。

5 2002 i Mac，2002，蘋果電腦。

3.3.5 戴森（Dyson）

　　Dyson 真空吸塵器是英國工業設計師詹姆士‧戴森 (James Dyson) 設計、創造的，特殊的機械結構，加上美麗的外形推出後，在英國和北美市場大受歡迎。

　　詹姆士‧戴森 (James Dyson) 畢業於英國皇家藝術學院，主修家具與室內設計，後來進入工程設計公司，從實物操作中學習工程機件概念，踏入工業設計領域。有一回在使用吸塵器打掃自家別墅時，吸塵器吵雜的噪音和空氣中飛揚的塵埃，引起了研發更安靜、更乾淨、更有效率的吸塵器的念頭。在往後五年的研發期內，他一共製作了 5,127 個樣品，不停在「嘗試、失敗、調整」三過程中循環，尋找最令人滿意的結果。在過程中，除了得克服產品技術問題之外，另一方面，為了尋找合作伙伴與資金來源，跑遍各大品牌公司，卻不斷地碰釘子，但卻也更堅定他的理念。如今，以 Dyson 為名的吸塵器已經發表了十幾代，更是英美熱銷的吸塵器領導品牌。

　　Dyson 的設計獲得無數獎項，詹姆士‧戴森 (James Dyson) 也因其成就曾任職英國設計協會、倫敦設計美術館主席身份，身兼設計師、發明家、藝術家等多種角色，James Dyson 表示自己不屬於任何一個頭銜，只是堅持自己的理想，一步一步將之實現，如此而已。

1 Dyson 無葉片風扇

經由他的創業經驗，他強調身為一個設計師，一定要有能夠抵擋市場行銷、宣傳或消費者調查部門意見的肩膀，別讓他們完全駕馭設計，市場調查不一定永遠是正確的。例如行銷部門原本對 Dyson 吸塵器的透明集塵箱很有意見，市調結果認為消費者普遍覺得透明機體看來很骯髒、令人不舒服，大家絕對不會買一台透明的吸塵器。但他還是堅持己見，後來銷售數字證明他是對的，人們喜歡這樣的設計，在透明箱一點一點被裝滿的過程中，得到掃除的另一種滿足與樂趣。

另外，他認為經驗豐富不一定是件好事，有時候長時間累積的經驗和自信，正是謀殺創意的元凶。他建議設計師要永遠保持好奇和求知慾，才會不停出現新的靈感。2009 年 Dyson 又推出的無葉片風扇 Air Multiplier，利用 Dyson 吸塵器的馬達驅動，透過機身底下小洞，每秒吸入 5.28 家侖的空氣，利用增壓器將風送出來。如此透過導氣流原理，可將氣流提升至 15 倍。不過除了氣流原理之外，最吸引人的還是它的外型，與傳統電風扇相較，傳統電風扇風量會因為葉片轉動時，造成部分風量衰弱，而 Air Multiplier 因為沒有葉片，風量很平均，吹在臉上非常的舒適。並且它沒有傳統電風扇得將風罩和葉片分開清潔的困擾，只需將底部外圈灰塵擦拭掉即可。

2 Dyson 吸塵器

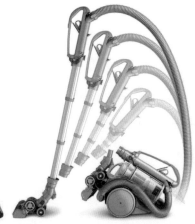

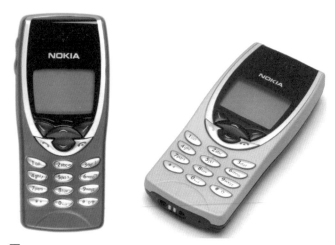

3.3.6 諾基亞（**Nokia**）

　　諾基亞公司 (Nokia Corporation) 是一家位於芬蘭以生產行動通訊產品的跨國公司，自 1996 年以來，諾基亞連續 14 年榮獲全球手機銷量第一的地位。直到面對蘋果公司於 2007 年推出的 iPhone 和採用 Google Android 的智慧型手機夾擊，在 2011 年終於被蘋果及三星超越。

　　在 1980 年代末期，設計仍是大多數公司忽視的策略工具，可是當競爭加劇時，設計往往可以為公司的產品與服務，提供非常有效的差異化與定位功能。Nokia 就是一個例子，因為行動電話屬於一種個人化的科技，在功能與美學方面必須符合使用者的品味，故 Nokia 重視設計並相信其著名的口號「科技始終來自於人性」，此語道盡 Nokia 成功的關鍵。1990 年接掌 Nokia 行動電話部門的歐里拉（Jorma J. Ollila，後成為執行長與總裁）預測行動電話不再像 80 年代只是有錢人的專利，而是民生必需品。

想要進入大眾市場，產品一定要友善，科技用品研發人員都把消費者想得太聰明，結果設計出操作極複雜的手機，光是聽解說就已打退堂鼓了。一支行動電話能功能繁複設計卻得簡潔，一方面希望機子愈小愈好，一方面又要塞進愈多功能愈好，於是如何在有限的按鍵內方便地執行各項功能，是行動電話設計的首要之務。

Nokia 的產品研發、設計和行銷一切從人性做為出發點，雖然芬蘭以設計為著名的大國，但它的設計團隊分布在歐、美、澳、日等地，尋求國際通用的美學平衡點。Nokia 總裁歐里拉認為人們喜新厭舊，因此機子款式壽命不長，整個工廠生產線的產能必須跟得上改款的速度。Nokia 將手機當作流行產品的觀點在 1995 年後得到應證，80 年代類比式黑金鋼雖然耐操耐用，但呆板枯燥的外型激不起消費者的興趣，隨身攜帶的手機，如同手錶、絲巾一樣是個人風格的配件，Motorola 警覺到這一點時，Nokia 早已贏得消費者善變的芳心。

1995 年是 Nokia 關鍵性的一年，Nokia 用功能配備來區隔手機等級，在當時也是業界創舉，不同預算的消費者都可以選到適合的款式。然而最新的旗艦款仍然是人氣話題，8850 就是最具代表性的例子，獨特的鏡面金屬外殼、冷光螢幕配上輕便迷你的體型，握在掌間是如此的輕盈，但又非常的堅固實在，雖然定價不低，依然造成搶購風潮，幾乎是所有商務人士的首選。

成功操刀 Nokia 設計的，主要是在美國加州的資深副總裁暨創意總監法蘭克‧諾佛（Frank Nouvo）。他的設計概念有四：手握的質感（尤其是按鍵的緩衝柔軟度）、軟體與人機介面的好學好用、一眼就愛上的機身視覺（例如 8250 的蝴蝶弧線）、以及隱藏的驚喜（例如可以換殼的5130，以及標榜只要一顆萬能鍵搭配兩旁的上下方向鍵就可以搞定大部分的功能，它運用上下前後的基本方向感融入操作之中，即使是完全沒有用過手機的新手，只要 2 分鐘就可上手）。

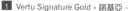

1 Vertu Signature Gold，諾基亞。　　2 Vertu，諾基亞。

　　這位義大利裔美國副總裁諾佛，自從加入 Nokia 團隊後，
開始接觸北歐設計，斯堪地那維亞樸素平實的美學是基調，
也許造形上不見得是最炫最酷，但 Nokia 低調中展現的時髦質
感，符合現代追求有節制地炫耀的特質。1999 年十月諾基亞
推出首支結合時尚的行動電話－ NOKIA 8210，將手機與個人
時尚畫上等號。行動電話對個人的意義已不僅是通訊工具了。
由於隨身使用以及個人專屬的特性，手機可以直接與每個人所
表現於外的流行語言相襯托，在市場正是宣告 tech-fashion 世
紀的來臨。手機與時尚，科技與人文，以往幾乎是平行發展的
兩個領域，開始有了交集。

在加入 Nokia 之前，Nouvo 替 BMW 汽車車室設計中心負責 5 系列與 7 系列的車室裝潢設計。身為 Nokia 的創意總監，他努力想將手機的設計帶入藝術與雕塑概念的層次。他在 2002 年，設計出一支 70 萬臺幣的頂級手機 Vertu，Vertu 是 Nokia 創立的高價手機品牌，從外觀到內部元件都是使用貴金屬與寶石以手工鑲製完成。Nouvo 認為 Vertu 就像一件雕塑品，有簡約的線條、精緻的細部設計，與非常戲劇性的裝飾。Vertu 的鍵盤與面板都有 V 字的形狀，那是張開雙臂熱情擁抱的象徵。他為那些能夠追求與欣賞生活中美好事物的人而設計的，希望能夠被分享給下一代的收藏品，就像典藏手錶或古董車一般。

到了千禧年前，許多產業的產品幾乎趨向於相同價格、相同功能的競爭局面，設計發展成為彼此差異化的一個重要、甚至是必要層面。1930 年代，工業設計先驅雷蒙·洛威 (Raymond Loewy) 說過，最漂亮的曲線是一條上升的銷售曲線，60 年後，芬蘭 Nokia 的崛起與成功，更應證了設計與上升銷售曲線之間的關聯性。

Chapter 4
當代設計

4.1 極簡設計

4.2 幽默設計

4.3 現成物與綠色設計

4.4 經典與復古設計

Chapter **4**

當代設計

(2000s~2010s)

千禧年之後，隨著網路的發達，資訊快速流通，雖不似 80 年代一般風起雲湧，但在已開發國家、甚至發展中國家得到相當大的重視，「設計師週」的活動在各國首都也慢慢擴展開來，從倫敦、東京、阿姆斯特丹、臺北、上海、甚至到布達佩斯，一屆比一屆熱鬧。80 年代義大利建築背景跨足工業設計的大師，因歲月流逝漸漸凋零，他們的影響力到了新的世紀，已由新一代其他歐洲國家工業設計背景出身的新一代優秀設計師所繼承。

首先，義大利的阿多·羅西 (Aldo Rossi, 1931~1997) 在 1997 年因車禍逝世，他拒絕造形來自機能的僵化原則，以新理性主義 (New Rationalism) 的基礎，企圖以平凡的類型（見 2.3.6 原型一節）來探討建築和設計的理論和實務，似乎在菲利浦·史塔克 (Philippe Stark)、賈斯柏·莫里森 (Jasper Morrison)、深澤直人的論述和創作中得到繼承。

而自 1961~1995 年領導德國百靈 (Braun) 設計部門將近 30 年的首席設計師迪特·蘭姆斯 (Dieter Rams, 1932-)，也在 1998 年退休，而他強調「少，卻更好」的現代主義設計理念，亦在蘋果電腦 (Apple) 英國設計師喬納森·艾孚 (Janathan Ive) 領軍下，得到了重生。

義大利的阿基利·卡斯帝格里奧尼 (Achille Castiglioni, 1918~2002) 經常以來自於日常生活事物的靈感，應用普通材料來創作的精神，在楚格設計團體操作現成物 (ready-made) 或綠色設計的手法中也得以發揚光大；而他喜歡使用少量的材料，創造最大成效的睿智也備受極簡工業設計師如康斯坦丁·葛契奇 (Konstantin Grcic) 等的推崇與追隨。

另外，義大利的艾托雷‧索特薩斯 (Ettore Sottsass) 反對唯功能論、形而上學的理性化、教條化的設計，鼓吹設計就是生活，沒有確定性，只有可能性的想法，讓史帝發諾‧喬凡諾尼 (Stefano Giovannoni) 等人為阿烈西 (Alessi) 設計的幽默塑膠製品得到另外的發展。

就整體設計潮流而言，如依 Volker Fischer 在 'Design Now' 一書對 80 年代設計風格分類，六種不同後現代的風格（Hi-tech、Trans High-tech、Achima & Memphis、Post-Modernism、Minimalism、Archetype，見 2.3）反映出對功能主義的挑戰，經過 90 年代的沈澱，彼此的消長和轉變更加明顯。誠如他在緒論中提到的其他新的方向，包括：綠色設計（Ecological School：綠建築、使用回收材料的想法）、復古風格 (Retro Style)、構成主義與荷蘭風格派的復興等（Revival of Constructivist & De Stijl：Coop-Himmelblau, Frank Geary, Rem Koolhaas, Zaha Hadid, Peter Wilson 等在珠寶和建築的作品），經過了十多年的發展，到了千禧年之後，態勢也更加明朗，設計潮流的趨勢也重新洗牌。

2000 年後，極簡與原型的設計風格愈顯普遍，尤其極簡風格廣受歡迎，在家具和電子產品上極為明顯；受阿烈西延續後現代主義風格，充滿童趣的塑膠製品的影響，各種幽默設計在生活產品上處處可見；因地球暖化、節能省碳等各種環保意識抬頭，強調綠色設計產品和突顯環保議題的現成物 (ready made) 概念設計在展場上常常獲得青睞；復古風在設計史上雖然不曾停過，但隨阿拉伯國家經濟的興起，杜哈舉辦了有史以來規模最大的一屆亞運，杜拜投資龐大的建設與開發案，如杜拜塔、杜拜購物中心等，這些近乎世界紀錄的特色吸引了全世界的目光，在室內家飾上也短暫地吹起了一陣新古典的奢華風格。

另外，50、60 年代的北歐經典家具設計亦開始再受歡迎，成為餐廳、居家勝選之一。在建築上，因為佛蘭克‧蓋里 (Frank Gehry) 設計的古根漢博物館、雷姆‧庫哈斯 (Rem Koolhaas) 設計的北京中央電視台總部大樓等在建築的成功，解構主義建築在公共建築得以實現，再加上諾曼‧福斯特 (Norman Foster) 高科技風格公共建築的普及，都拜電腦輔助設計之賜，於是數位建築、參數式設計在建築上正準備推展開來，對未來設計也投下了造形的變數和可能性。

4.1 極簡設計

現今主流的產品設計，普遍的傾向於簡化的外觀、俐落的造形。像 Apple 電腦、Sony 相機、Nokia 手機、B&O 音響等，在行銷上都標榜著「極簡主義」、「極簡風格」這樣的字眼，而許多歐美中生代具有代表性的設計師們也因作品之故，常被譽為「極簡大師」的封號，許多注重設計品牌的產品，以不同程度、不同面向呈現出簡化的樣式。

4.1.1 簡樸設計的傳統

表面看來，極簡好像只是形式上的簡化，然而卻不只是如此。「極簡主義」(Minimalism) 是一個專有名詞，最初原指美國雕塑藝術的極簡主義，後來被引用到設計上，視為 80 年代流行的一個風格派別（見 2.3.5）。而原本 60 年代在美國倡導極簡藝術 (Minimal Art) 的主角之一唐納德‧賈德 (Donald Judd)，自 1984 年起亦嘗試把極簡藝術轉移到家具設計，但因作品太過藝術導向，缺乏使用性、坐姿及融入居家的考量，並不成功。1987 年，另一位極簡藝術家羅伯‧威爾森 (Robert Wilson) 的家具設計因為同樣的原因，無法禁得起商業市場的考驗。所以設計上的極簡主義，其發展更多來自於設計自身的歷史。

1 座椅 #84/85，1987，唐納德・賈德 (Donald Judd)。

　　在設計上有幾個詞彙，如：Simple（簡潔）、Simplicity（簡
樸）、Reduction（簡約）、Minimal（低限）等詞彙常被用來
形容造形簡樸的作品，然而這樣籠統的概念，常令人無法領悟
到何謂極簡主義和其真義，甚至常和設計史上的其他運動或風
格混淆。因為在設計史上有太多設計師都對他所處年代背景的
產品進行某種程度的簡化。例如，從二十世紀初的荷蘭風格派
(De Stiji)、俄國的構成主義 (Constructionism)、德國工作聯盟
(German Werkbund)、包浩斯 (Bauhaus) 等運動、團體或學校
的啓蒙，一直到戰後的現代主義 (Modernism)、普世價值得以
實踐的國際風格 (International style) 等 。

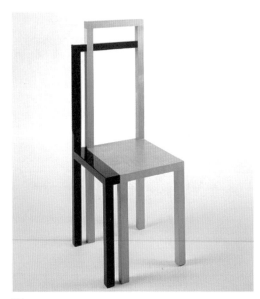

1 A chair with a shadow，1987，羅伯 ‧ 威爾森 (Robert Wilson)。

除此之外，有人甚至認為工業革命後，產品訴求單純化以符合量產的考量，義大利理性主義 (Rationalism)、北歐設計 (Scandinavian Good Design)、東方禪學的禁欲主義 (Oriental asceticism of Zen school)、無名設計的傳統 (Anonymous tradition) 等，都是一連串長期追求簡樸設計的軌跡。所以說，極簡主義自然延續了這種簡樸設計的傳統。事實上，簡樸的概念不但不新，而且是很多文化追求的理想。英國著名極簡建築師約翰 ‧ 帕森 (John Pawson) 說：「簡樸的觀念是許多文化共用的、一再重覆的理想，它們都在尋找一種生活方式，免於過度擁有不必要的負擔，體會物體存在的本質，而不被瑣事分心。」

然而，廣為人知的現代主義一樣很容易追朔到以上提及的歷史派別，同樣具簡樸設計色彩的現代主義和極簡主義，其分界線常令人難以辨識。原本現代主義（常被稱為機能主義）在建築上所指的、注重的不是風格，而是機能，建築物滿足機能即擁有了美感，即使建築沒有添加裝飾，仍可以由它的大小和比例上的平衡，顯示建築本身莊重和樸實的美感。芝加哥學派的沙利文 (Louis Sullivan) 提出「形隨機能」(form follows function) 的口號，即鼓吹物品的造形應隨機能的考量自然產生。然而，在設計上，機能與形式一直糾纏不清，建築物視覺的特徵似乎更容易為人所察覺。

　　原為德國包浩斯第三任校長的現代主義大師密斯‧凡德洛 (Ludwig Mies Van der Rohe) 提出了「少就是多」的口號和他在美國設計的摩登大樓，幾乎宣告了極簡建築的誕生。少就是多，可以解釋為「以最少的元素，創造最大的機能」：把建築物必備的大量元件安置在一個外觀極為簡單的形式中，以最少的元素對應及滿足最多重的用途，例如，設計一種地板具有電熱器功能，或將一大片壁爐嵌在浴室裡。

　　同時，少就是多，也可以解釋為「以最少的表現，達到最強的表達力」，當代極簡建築師像安藤忠雄 (Tadao Ando) 或約翰‧帕森等，利用最低限的形式和材料，承襲密斯，擴大了他和其他同時代功能主義者之間的區別，明顯的從現代主義中更鮮明地走出極簡主義的道路。安藤忠雄常常告誡業主說，他的建築並不好住，顯然表明了因為要彰顯形式，犧牲功能的立場。

4.1.2 極簡建築與室內設計

　　雖然極簡主義這個字眼，是從視覺藝術延伸到今日的建築，但事實上按年代順序來看，建築的現代主義所談的嚴謹精神，對雕塑的影響可能更大。在 80 年代中期，建築上簡約的現象吸引了評論家和一般大眾的關注，造形語彙清晰與精煉的特質，到了 90 年代也只有輕微的變化。代表性的簡約建築師不少，諸如，約翰‧帕森 (John Pawson)，安藤忠雄 (Tadao Ando)，克勞迪歐‧西爾傑斯特林 (Claudio Silvestrin)，師德‧莫拉 (Eduardo Souto de Moura)，彼得‧祖姆特 (Peter Zumthor) 等。

　　這個風氣的首創者被認為是倫敦的極限派，他們開始用簡單的語彙修改每個裝修的元件到最小細節。極簡英國建築師約翰‧帕森認為不論藝術、建築和設計，都是同一個過程，例如，當大廈的每個元件、每個細節、每個連接和每個軸承已減少或減縮到只剩下精髓，即有了極簡的特質。

　　他說：「避免不相干，就是強調重點的方法。」因此，建築上極簡主義的主要特質之一是簡約 (reduction) 的理念，即把次序上的過剩和混亂，儘量淨化。設計不是添加更多的東西，而是去除不要的東西。同樣的，建築使用重複、平衡、秩序，以及簡化的幾何圖形、材料和顏色，與執行的精準度來達成簡樸的目的。簡單的直角幾何形體、直角座標的配置法則，再加上均勻單元重覆、不間斷的建築正面，整齊的量體造成碩大、精緻、高完成度的視覺效果。

1 清水混凝土，安藤忠雄 (Tadao Ando)。

　　這些看似簡單的結果，卻需要複雜的過程，並產生了一些
矛盾的現象。例如，為了要讓表面簡化得使結構隱藏不見，這
得花更高的成本和精密的計算才能達成；為了單純和減少定義
空間的元件，需要添加其他東西來頂替遭剔除的東西。另外，
形式及材料上絕對的單純，往往需要精緻的原始材料和最新的
技術，再加上優秀工匠，才能確保品質。結果是「節省的手
段」並不便宜，而且剛好相反。還好，第三個矛盾是正面的，
即這中性、無名或無風格的形式，卻能成為明確又引人注目的
形式。

4x4 House 的幾何形體，2001~2003，安藤忠雄 (Tadao Ando)。

　　約翰 · 帕森興趣於簡樸的寓意，並依之建立造形，在某種程度
上，禁欲主義者的性格與貴族的高傲結合在一起，成就了簡約的態度。
把外表赤貧當作內心奢華的理念，摒棄裝飾連接到彰顯智慧的哲學。
現今在建築上最容易被聯想到極簡的建築師是日本的安藤忠雄。他的
建築設計有明顯的幾項特點，即清水混凝土、幾何形體、和人工化的
自然光線。安藤認為建築的第一要素便是可靠的材料，而在他的建築
體中最顯而易見的，就是光潔細膩的清水混凝土，他的建築以少數的
幾種材料和質感的表現為特徵，而在空間的構成上並不見得能反映功
能。幾何形體提供他建築運用的基礎和框架，尤其「水平」與「垂直」
的對立性。安藤說：「建築的本質是空間的建構和場所的確立。人類
在發展歷史中，運用幾何學滿足了這樣的要求。」另外，安藤強調所
謂的人工化自然，並非植樹的概念，而是指人工化、建築化的自然，
抽象化的光、水、風的表現，一種同時導入幾何為基礎的建築體和自
然素材巧妙融合的呈現。

2 光的教堂，1987~1989，安藤忠雄 (Tadao Ando)。

　　「光之教堂」表現的，就是「光」這種自然元素的建築化和抽象化。空間幾乎完全被堅實的混凝土牆所圍住，在黑暗的室內，射出一道十字架的光線，重覆的建材和單元製造了雄偉的背景氣勢，再把鏤空去除的部分巧妙地化為表現的主題，這個充滿張力和抽象神格化的空間，成功地將東方禪宗「空靈」的意味用現代的手法表現出來。他深信神聖空間與自然存在著某種聯繫，而這與日本式的泛靈論或泛神論無關。對他而言，當綠化、水、光和風根據人的意念從原生的自然中抽象出來，它們即趨向了神性。

　　極簡建築的表現成功地延展到室內設計，並似乎比建築本身獲得更廣泛的迴響。現今常見到的空間陳設：潺潺流水的牆面、如同岩石狹縫般能排水的地面、由石頭或木材組成的平行六方體的浴缸、石材製成的圓形或矩形的洗臉盆、只剩彎管樣貌的水龍頭、化成一堵牆面的櫥櫃、簡單幾何形體組成的木製桌椅和沙發，配上方形東方風格的墊子、嵌入天花板和牆面的隱密式燈光；無門把和隱藏組件的設計；隱藏在矮櫃後方幾何模組的廚房等等，這些都成為當代室內設計流行的樣式。

4.1.3 極簡與原型

設計上極簡主義的發展，除了在 80 年代，最具代表性的極簡主義設計師有史塔克 (Philippe Starck) 和倉俁史朗 (Shiro Kuramata)（見2.3.5），其實弗羅札尼 (AG Fronzoni) 在 1962 的系列作品「Serie' 64」和恩佐‧馬利 (Enzo Mari) 在 1971 年的座椅設計 Sof Sof Chair 都透過經濟節儉（的想法來追求簡樸，並已散發出極簡主義的氣息。90 年代，史塔克持續大量的創作（見 3.2.3），和莫里森 (Jasper Morrison) 堅定的主張（見 3.1.4），使極簡主義更加普及，並且出現了多元的詮釋，千禧年後，極簡主義更成為商業市場的主流，並且使得極簡與原型得到某種程度的交集。

賈斯柏‧莫里森說：「今天有意義的是找到一張像椅子的椅子。物體有它們獨立於設計師的特性，也許我們可以說它是原型。可立即被辨識，第一眼就理解其功能。」在闡述莫里森作品的著作中，書名《A World Without Words》直接道出了他的設計準則：無名的設計 (anonymous object)。

1 Sof Sof 座椅，1971，馬利 (Enzo Mari)。

2 Doorhandle Series 1144，FSB，1990，莫里森。

他不著痕跡的設計是基於對日常生活的觀察，在充斥物質的社會中尋找生活根本的需求。他認為在古代除了標榜個人化的藝術品之外，所有產品都是「無名的設計」。例如：1990 年為 FSB 公司設計的把手、1998 年為 FLOS 設計的燈具、為阿烈西 (Alessi) 設計的邊桌，利用餐盤置於邊桌上的概念，把餐盤和邊桌結合為一的設計，皆為無名設計的實踐。設計對他來說是改善生活的工具，而不是引人注目的把戲，這和史塔克正好完全相反，這位無聲的設計師要我們在浮誇的世界中體現「無為之美」。

3 Serie'64 扶手椅，1964，弗羅 札尼 (AG Fronzoni)。

4 Concept Product for Sony Europe，1998，莫里森。

5 Glo-Ball T1 Table Lamp，1998，FLOS，莫里森。

1 壁掛式ＣＤ播放機，
2000，深澤直人。

莫里森說他的構想都是根源於他看過的東西所組成的腦中「視覺百科全書」，這些原始的材料，就像電腦儲存了許多不同造形、材料、技術的記憶一般，藉由神祕的過程，重新把它們組織成新東西。雖說如此，莫里森「無名的設計」除了接近阿多・羅西 (Aldo Rossi) 和菲利浦・史塔克 (Philippe Starck) 的「原型」之外（羅西有相當多基於圓錐形屋頂的房屋原型發展出來的各式建築和產品設計），也有類似翁格斯 (Ungers) 基於單一語彙發展出來的設計（見 2.3.6 和 3.2.3），例如 1998 年他為 Sony 設計的概念音響，一直重覆著四方形倒大圓角的視覺元素，現已成為 3C 產品廣為流行的樣式。

曾任職 IDEO 的日本設計師深澤直人 (Naoto Fukasawa) 近年來長期舉辦「Without Thought」設計展。在 2003 年與日本 Takara 公司合作，創立了新品牌「±0」，由深澤直人擔任設計總監，生產家用電器與生活用品。

其設計線條和他的理念一般，散發低調、寂靜的極簡精神。深澤直人代表性的作品有無印良品的壁掛式 CD 播放器，垂下來的繩索做為電源開關，容易使人一眼就注意到它，當 CD 放入後，一拉繩索，它就像旋轉的通風扇一般，開始播放音樂，這個操作方式容易令人回想起熟悉又古老開關方式。「A Light with a Dish」是扁平化的有罩燈，加上像碟子一盤的底座可做為床頭燈或玄關燈，這個碟子可放置眼鏡、鑰匙或其他小東西，將兩項功能合而為一。

他習慣觀察使用者周遭的環境以獲得啟示，然後展開設計，從人的行為舉止、動作姿勢，連結到設計中。他說：「那是一種靠身體去捕捉某個『環境』而來的構想，無法用言語表達、形容。」他基於吉布森 (James Jerome Gibson) 所倡導預示性 (Affordance) 的概念，大力鼓吹潛意識的行為活動，所能引發的設計。

6 A Light with a Dish，2001，深澤直人。

7 Kettle，2004，Rowenta，莫里森。

8 烤麵包機，2007，深澤直人。

9 ±0 電視螢幕，2004。

認為挑起我們感官的是視覺記憶，是身體對視覺影像的知覺，視覺記憶融入到我們的行為、隱藏在我們的意識思考中。Affordance 原指環境提供給動物之意義和價值，深澤直人把它導入設計，認為環境才是驅駛我們行為的真正力量，設計應該是去發現身體已經知道卻尚未意識到的事。他強調生活習慣中察覺到的東西，不贊成在事物中刻意的「聰明地」注入有意義的設計、象徵性的設計，因為他認為好的設計應當是在不被人們注意的情況下發揮作用，因應行為和考慮環境而衍生的設計。

即使引起我們感官的是視覺記憶，但它們卻不是智力的記憶，而是身體對視覺景像的知覺。因它們完全融入我們的行為、隱藏在我們的意識思考中，我們很難體會到其實環境才是驅使我們行為的真正力量，而自以為人們的行為是個人意圖所造成的。深澤直人表示，在他研究探索每個人在無意識下會怎麼做時，當發現人們的做法時，就是決定他的設計關鍵的時候了。

他曾以 OPTIMUM（最適切的形）為題，策展著書，展示樸實無華的收集品，雖然有許多因潛意識的行為所引發的設計，但是在造形上引用原形或無名設計的作品不在少數。他提的想法其實和「原型」非常接近，他稱之為「意識的核心」，他表示任何一種條件、情形或事件，都包含了人們都認識或分享的東西，這種核心的東西與深層的設計有著極大的關係。如以視覺語言來說，就是「分享的圖形」。

這個概念雖然雷同於「原型」或可用隱喻手法來解釋，但在他融入潛意識的行為後，加上一種先驗、經驗的模式來訴求，強調操作上的暗示，另有一番深意。2006 年，深澤直人和莫里森分別在東京與倫敦年舉辦「super normal」展覽，展出兩人收集的「超級平凡」的作品，批評設計不該只是關心吸引力的問題，而是傳統的易用、好用的原則。這充分表白了簡單、直覺才是這兩位設計師的立場。莫里森認為真正讓我們生活變得不一樣的，通常是這些最不引人注目的東西，它們就是「super normal」。

1 Juice Skin，如同香蕉皮的利樂包，2004，深澤直人。

2 高腳椅，2005，深澤直人。

3 INFOBAR 手機，2003，深澤直人。

4.1.4 多元的極簡設計

　　對於極簡，設計師們各有自己的詮釋，並為極簡的侷限性拓展出新的方向。知名的日本設計師安積伸和安積朋子 (Shin & Tomoko Azumi)，他們在 2000 年為義大利 Lapalma 家具公司設計的吧檯椅 LEM 造形簡潔，是件極為暢銷的代表作。沙發椅 Hm30 則以簡單平凡的幾何型體，配上看似少了支撐的腳架，藉著視覺失衡構成所帶來的不安定感，吸引人的目光。2003 年為英國教育部所設計的中等學校課桌椅，讓椅子能繞著桌子轉，使學生可以迴轉三百六十度，增加與週遭同學的互動，老師也可因此得以遊走於教室的四周，減少與學生的距離感，增加遊樂場的感覺。

1 吧檯椅 LEM ，2000，安積伸和安積朋子 (Shin & Tomoko Azumi)。

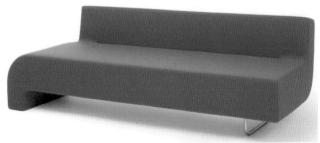

2 Hm30，安積伸和安積朋子 (Shin & Tomoko Azumi)，2001。

2 Tofu，2001，吉岡德仁 (Tokujin Yoshioka)。

3 Honey-Pop，2003，吉岡德仁 (Tokujin Yoshioka)。

　　曾任職倉俣史朗工作室的日本新銳設計師吉岡德仁 (Tokujin Yoshioka)，在他的作品中隱約透露出承襲倉俣史朗 (Shiro Kuramata) 重視材質表現的影子，如「Tofu」、「Tokyo-Pop 系列」等。「Tofu」方正的幾何型，如同豆腐般純粹簡單，以壓克力展現出邊緣切面的發光效果。「Honey-Pop」以連續滾壓而成的蜂窩狀薄紙製作，層層疊加的結構居然能承載人體重量，令人印象深刻。

　　座椅「Tokio-Pop2」在腳踏的位置，宛如海綿一般壓出凹陷的造型。他常以簡單的線條或量體，來表現材質的特殊性和光影變化，並認為在設計的三大元素中（概念、材質、造形），設計的重點應在於概念和材質的配合與轉換，而非形式。他的實驗作品麵包椅 (Pane chair) 經過多年反覆研究與嘗試，最終將醫療用的纖維捲成半圓柱體，用布包上、塞入圓筒中，放進爐子烤成纖維椅子，膨脹的質地與形狀有如麵包一般。這可看出他對極簡的追求，以開拓嶄新的材質與製造程序為方向。

1 PANE chair，2006，吉岡德仁 (Tokujin Yoshioka)。

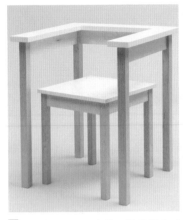

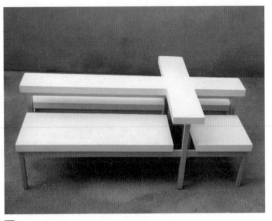

1 able Chair，1990， 查 德 · 韓 騰 (Richard Hutten)。

2 Cross bench，1994，查德 · 韓騰 (Richard Hutten)。

　　荷蘭設計師理查德 · 韓騰 (Richard Hutten) 初次在米蘭
以楚格設計一員的身份發表一系列單元性的桌子，滿足各項不
同的功能和配置，被稱為「沒有符號的設計」。他的桌子可以
變成馬桶起身架、小桌子、書架、托盤、置帽架、酒吧凳等，
不同大小的桌子組合甚至可以佈滿整個房間。這些貌似極簡藝
術家唐納德 · 賈德 (Donald Judd) 座椅的語彙，但卻有更活用
的功能，滿足不同脈絡的需求。而他的座椅「Cross bench」
和安藤忠雄 (Tadao Ando) 的「光之教堂」一樣，以水平垂直
的線條與平面，即可表達抽象而神聖的宗教意涵。

3 Tokio-Pop2，2003，吉岡德仁 (Tokujin Yoshioka)。

1 Magic chair for FASEM ，1998，羅素 · 賴格瑞夫 (Ross Lovegrove)。

　　在電腦軟體技術的進步下，幾何造型的單純表現，已不再是極簡主義唯一的方式，「有機幾何形」(organic geometry) 同樣是單純的形體，卻具有另一種強烈的感官體驗，彷彿暗示著自然的形體，令人在知覺上有一種熟悉的感覺。美國設計師凱倫 · 羅緒德 (Karim Rashid) 形容自己的風格為「官能的極簡主義」(Sensual Minimalism)，以柔軟、具觸感的外形，追求著舒適與愉快的滿足。

2 GO chair for Bernhardt，2000，羅素 · 賴格瑞夫 (Ross Lovegrove)。

3 Organic bottle for TYNANT，2002。

這樣的形容似乎對英國設計師羅素 · 賴格瑞夫 (Ross Lovegrove) 的設計也非常貼切，他除了同樣被視為極簡設計師之外，其作品亦有濃厚的仿生風格，羅素擅於觀察自然界細微的地方，將之應用到設計上。「Magic Chair」利用結構的隱藏，創造出簡化到不能再簡化的座椅造型。「GO chair」酷似生物骨架的椅子，其接縫處的處理如同生物骨頭之間接合方式一般。

他的公共座椅「Island」有如島嶼一般，有機的線條不可避免地帶來暗喻的聯想；而其礦泉水瓶則用水流的造形，清楚地表達了水和吹氣塑造法等流體的概念。雖然有人把他的風格解釋為有機的極簡風格 (Organic Minimalism)，然而對於羅素而言，以去物質化 (Dematerialism) 來說明他的設計理念較為合理，他認為在生物演化的過程中，物體型態的發展並不是以極簡的方式變化的，而是以去物質化的型式，合理地成就最終外形；而且，如果沒有新技術的伴隨，新產品的創新只能停留在改變外型的迴路而已。

1 Miura，2005，康士坦丁 · 格瑞克 (Konstantin Grcic)。

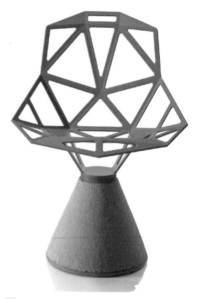

2 Chair ONE，2004，康士坦丁 · 格瑞克 (Konstantin Grcic)。

德國設計師康士坦丁 · 格瑞克 (Konstantin Grcic) 亦是中生代工業設計師中，被視為極具極簡主義與理性主義的代表人物。善用觀察是其特色，例如，他為 Cappellini 設計的衣架「Clothes-hanger-brush」，因使用者行為之故，聰明地把衣刷結合到衣架之下。近期他的作品在形式上，則有利用面的轉折以產生結構強度與造型變化的趨勢，但仍以功能為前提。

「Chair ONE」是他為 Magis 所設計的椅子，椅身利用鋁灌模技術製造，並搭配水泥基座，原本為戶外用椅所做的設計，造形上減少的表面積，其實是為了杜絕雨水、減少灰塵的堆積，有如骨架般的架構與鑽石切面組成的造形是為了提升結構的強度。另一代表作品高腳椅「Miura」，運用強化塑料，透過結構的特殊設計使之能載重600 公斤，鑽石切面的座面和倒 Y 型椅腳結構，主要也是為了支撐負重所發展出來的。

3 Clothes-hanger-brush，1992，康士坦丁 · 格瑞克 (Konstantin Grcic)。

4.1.5 極簡設計的特徵

由上可看出極簡是一個整體的概念，每一位設計師所強調的或在單一作品所表現的，不盡然相同。除了單純的視覺構成之外，因為每位設計師的理念和訴求都不大相同，即使對一起合辦展覽的莫里森與深澤直人來說，如仔細比較，仍可發現：莫里森偏重以較少的表達來滿足產品實用的功能；深澤則偏重下意識的使用者行為，因為他認為日本的極簡主義思想，在滿足主要功能外，猶如在空無一物的房間中，保留多樣性。

另外，他們也不一定同意被冠上極簡設計師的字眼。例如，康士坦丁曾表示：「設計盡可能的簡單，但不要過於單調」。對於外界評論他為新簡潔主義 (New Simplicity)，有別於極簡主義，他反應說：「Minimal 來自一個藝術流派，但在通常情況下指的是最少的、減法的。我認識莫里森的時候，別人都說他是 Minimal，他自己卻並不同意。他其實要比 Minimal 更加豐富。Simplicity 是一個更加積極的詞，它意味著好的設計。它是向人提供一些什麼的態度，而不是『把東西減少』。」另一位著名的英籍設計師隆·阿仁 (Ron Arad) 於 1998 年接受日本 NHK 電視節目訪問時。

1 阿烈西 (Alessi) CD 架，1998，阿仁 (Ron Arad)。

曾表示他為阿烈西 (Alessi) 設計的 CD 架，以最少的材料製作而成，允許撥動 15 度角來尋找 CD，並可黏貼在任何水平面上，他認為這就是極簡。

極簡設計師共同的思想主張即是簡約的設計、減法的理念，以最少的造形元素，表現最強烈的視覺感官。整體上，作品給人的感覺是簡潔、嚴苛、有種無形的特質，雖然大部分作品已不再強調暗喻手法，但偶而抽象的暗喻是不可避免的。在機能上，以實用為主，近代則更加考量使用者習慣，加入貼心的設計。在構件和整體體積上會儘量要求愈少愈好。在形狀上，務求簡單、輕薄，尤以幾何形體為主，另外原形、抽象的有機體或角面體也在求新求變下出現。

1 漢諾威設計的電車，1997，賈斯帕‧莫里森 (Jasper Morrison)。

在裝飾上，會儘量避免，最多嘗試把它融入到機能中。在色彩上，越少越好、保持低調。在技術上，廠商為了表現完美的設計，會配合設計師挑戰高難度的製作方式，增加競爭力。針對以上共同的特徵和部分相同的特色，我們可歸納為：簡約的幾何形體、原型的引用、最少的色彩、系統規則的構成、材質的展現、極致的技術，和貼心的機能。

在眾多案例中，莫里森設計的電車與 Apple 的筆記型電腦即同時具備以上多項的表徵，是經典的範例。1997 年莫里森為漢諾威設計的電車，不論其外型從前視或側視、窗戶、座面、靠背、把手、隔柵、跑馬燈等都不斷地重覆著四方形倒大圓角的視覺元素，規則統一的語彙在視覺上非常和諧，而統一的視覺元素卻可以滿足不同的功能。當電車靠站時，門口底盤貼近地面處會自動伸出一層階梯，方便人們上下車，是考慮周到的貼心設計。

2　Apple 的 Macbook Pro，2008，喬納森・伊夫 (Jonathan Ive)。

　　2008 年 Apple 的 MacBook Pro 本體從上視、側視或前視
角來看、螢幕開啟的凹槽、螢幕、鍵盤、鍵盤凹槽、軌跡板
等也都是四方形倒大圓角的造形，看起來非常簡單。但它的
上下殼是由整塊鋁合金切削而成，是筆記型電腦材質和製造
技術的創舉，這樣一來省略了許多小零件與其累積的重量、
體積、複雜度和故障的機率。LED 置放在鋁合金內壁後面，
外表看不到它的存在，但此處雷射削得很薄之故，當進入睡眠
狀態後，燈光穿透出來，隱約像呼吸般的速度閃爍著。鍵盤
加入背光照明，有利於在光線較暗的地方打字；
大型的軌跡板可充當滑鼠鍵，再加上手勢觸控的
操作方式，這些貼心的設計，都是考慮周詳、追求
完美簡潔、引用極致技術與獨特材質配合的表現。

4.2 幽默設計

近來在日常用品的設計趨勢上可以發現，愈來愈多的產品，除了機能的考量之外，更多時候如同玩具一般，利用擬人化的手法表達趣味和幽默。這股設計表現方式可能受阿烈西 (Alessi) 後期餐具設計的影響（見 3.2.1），例如：日本明和電機出品敲打自己頭部的玩具；Louis de Limburg 設計的被小偷捆綁著走的鑰匙圈；泰國 Propaganda 設計的「Help!」水塞，洗臉盆上好像有個溺水時向上求救的小手，Mr. P 系列中，仰臥起坐的膠帶台、和頭上罩著燈罩不好意思見人的燈具（因開啓動作是挑動小童身上的重要部位之故），可說都是用天真的表情和滑稽的動作搏君一笑。

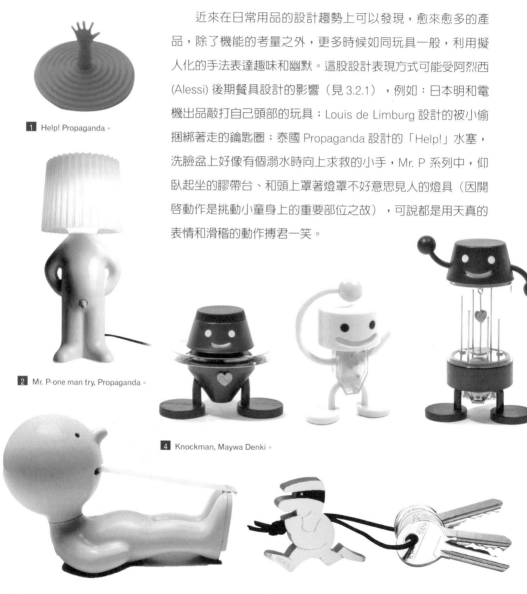

1 Help! Propaganda。

2 Mr. P-one man try, Propaganda。

4 Knockman, Maywa Denki。

3 Mr. P-one man shy, Propaganda。

5 KEY ROBBER, Louis de Limburg。

4.2.1 幽默的藝術根基與傾向性

當消費者購買產品時，除了理性的評估產品功能以判斷其價值外，情感的作用也重要的影響著最終的選擇。消費者對於有趣的、幽默的、理念獨特的情感設計一直保持著高度的興趣。延續 80 年代後現代主義的精神，幽默的設計似乎更加商業化，及被市場接受。

其實在現代抽象藝術領域，最早被視為達達主義代表人物之一的杜象 (Marcel Duchamp, 1887- 1968) 即是善長利用幽默製造話題的藝術家。他曾把一個小便用的便盆命名為「噴泉」(Fountain)，擺在展覽會場，激起藝術界對「何謂藝術」的激烈爭辯與省思；他也在「蒙娜麗莎」臉上畫鬍鬚，因而被普普藝術、觀念藝術和後現代主義等藝術流派尊為先驅者，這二件幽默作品透過簡單的幾筆，即明顯地傾向諷刺性的藝術表現，強烈地嘲諷盲目對藝術品或偶像的崇拜。

1 噴泉，1917，杜象 (Marcel Duchamp)。

2 L.H.O.O.Q，1919，杜象 (Marcel Duchamp)。

1 個人價值，1952，馬格利特 (René Magritte)。

2 歐基里德漫遊，1955，馬格利特 (René Magritte)。

3 紅色模型，1937，馬格利特 (René Magritte)。

　　另一位比利時超現實畫家馬格利特 (René Magritte, 1898~1967)，以逼真寫實的藝術手法，把不相干事物重新細心安排，營造出一種荒誕神奇的畫面，達到顛覆日常觀念的作用，透過物體並置或變異的手段，創造了獨特的視覺符號內涵，雖然作品中的事物看起來很正常，但經巧妙安排後，又有種詭異的感覺、超現實的感覺。

　　命名為「歐基里德漫遊」(Where Euclid walked) 的一幅作品，乍看之下畫的是窗外景色，但再看仔細，又像是一幅畫框內的畫，構成既此又彼的趣味性。另外，畫中直通天際無邊際的道路，竟然又跟圓錐體塔頂看起來幾乎一樣，如此藉由視覺的相似性創造和玩弄我們的感受。又如：畫作「個人價值」取材自真實世界的物品，再改變比例、並置它們之後，達到既熟悉又詭異的效果。另外，更進一步，超現實主義借用真實世界的東西，然後抽離出它們的常規，達到令人莞爾的效果，例如馬格利特的「紅色模型」(The red model)，畫中的腳與鞋子巧妙的並置之外，更將其漸變合成，造就神祕詭異的氣氛，令人留下深刻的感觸。

1 軟時鐘，1937，達利 (Salvador Dalí)。

2 軟的自畫像和煙燻肉，1941，達利 (Salvador Dalí)。

　　而另一位著名的超現實主義藝術家達利 (Salvador Dalí, 1904–1989) 將夢境般的形象與現實混合在一起，以意想不到的扭曲、變形、分解、組合等，再加上如童話般的色彩構成畫作。如畫作「軟時鐘」中，到處擺放軟綿綿的時鐘，而右邊則放置一張熟睡的側臉，其概念源自於他夢見呈半流體狀的乳酪，因而將時間延展的特性物質化，表現時間與空間不能分割的特性。類似扭曲物質的手法在其畫作中彼彼皆是，又如在「軟的自畫像和煙燻肉」的畫作上，用樹枝撐起柔軟的臉及身體，又似煙燻肉的皮囊營造出怪異的奇景。

　　這樣的表現與現成物拼湊不同的物件所形成的怪異美感，有異曲同工之妙。無獨有偶的在設計界，荷蘭楚格設計 (Droog Design) 發起實驗性的設計案中，詼諧的作品除了展現其巧思外，亦帶來深層的反省（見 3.2.7），這些作品在形式上部分地繼承了阿基利·卡斯帝格里奧尼 (Achille Castiglioni)（見 2.2.2）和艾托雷·索特薩斯 (EttoreSottsass)（見 2.3.3）的手法，表達出資源回收的想法與現成物拼貼的概念（又見 4.3.1）；另外，英苟·冒爾 (Ingo Maurer) 設計的燈具，以史塔克 (Philippe Starck) 設計的擠檸檬器為其燈座，也展現趣味嘲諷的企圖。這些例子像是在訓誡產品的過度生產與消費，或是諷刺產品的不實用。

3 Bitter Lemon，2001，Ingo Maurer。

於是乎，詼諧的藝術與設計因傾向性和內涵的深度，多少挾帶著訓誡和諷刺的意味，完全看觀賞者是否能察覺、體會，而這類設計大多是訴諸理念或激起共鳴的概念作品，不以實用或商業為導向。而商業化、有趣的設計作品則較不具傾向，而以淺顯易懂的滑稽動作、姿勢來表達幽默感。心理學精神分析大師弗洛伊德 (Sigmund Freud, 1856- 1939) 把語言上的詼諧分為三個進階，從遊戲、俏皮話到詼諧。

「遊戲」出現在孩子們學習使用辭彙和運用思維的時候，他們由相似物的重複、熟悉事物的再發現，語音的類似性等手段，產生快樂。「俏皮話」即把語詞毫無意義的組合和荒謬的思想，合理化，使之有某種關連意義。「詼諧」就是藉由選擇言語材料、文字遊戲和思想遊戲，並在某概念情境下進行表述，使得暗含或隱藏之物顯露出來，為了達到這個目的，就必須用最巧妙的方法來使用辭彙的每一個特性和思想序列中的每一個組合。要區別遊戲、俏皮話和詼諧並不容易，但若從傾向性來看，俏皮話應該是沒有傾向性的，而詼諧則有，由此可知，傾向性影響詼諧內涵和意義的深淺，而這個道理套用在設計上，似乎是相同的。

4.2.2 滑稽的設計

　　以實務設計的趨勢觀之，除非是反思設計或前衛設計，否則考量到商品化的因素，常以較不具傾向的幽默方式來表達。義大利阿烈西 (Alessi) 公司總經理 Alberto 阿烈西 (Alessi) 曾說：「在心的深處，我們極需要純真、童稚的東西，不複雜的東西能讓我們感到愉悅及安心」即使已經發展到成人期，源自兒童時期的心理需求，是不會減少的。

　　玩具般的日常用品大部分除了有卡通化的外表之外，亦有滑稽的表情或動作，另從感知的角度來看，動態性的刺激比靜態性的刺激更容易引起人的注意力。分析滑稽的設計，大多以擬人化的行為動作與表情姿勢引人注意、激起共鳴，因為單純的「行為動作」與肢體語言勝過千言萬語，簡單的「表情姿勢」與五官呈現更能表達喜怒哀樂，許多這類作品，多少都因有模有樣的姿勢和五官表情，突顯笑果、達到趣味（見 3.2.1 和 4.2）。

　　當我們提到設計或產品設計時，一般皆同意和藝術最大不同的是，設計需具有明顯的實用性。然而，當幽默被帶入設計時，其功能性似乎有明顯的減弱現象，因為傳達訊息似乎成為這類作品的重點，常凌駕在功能之上。於是，相較於其他功能導向的產品而言，幽默設計的成本或售價相對提高，功能相對降低。注重情感和傳達的幽默設計具有明顯後現代主義的特質，於是，中看不中用、好看不好用的評語，和幽默設計如影隨形。當然從較廣的範圍解釋，它們滿足的是心靈層次的功能而不是物理層次，但我們也必需同意，有趣的東面可以活絡氣氛，成為生活中的佐料，具有解壓作用，畢竟對於這類產品，觀賞它們的時間要比使用它們的時間多。

1 日本「無用設計」的例子，1995-1998。

　　事實上，日本存在著一種不能用的滑稽設計，稱之為珍道具 (Chindogu)，由日本媒體人 Kenji Kawakami 在 1989 年創辦的「珍道具學會」收集日本各地「無用發明點子」(unuseless inventions ideas) 而成，發表 700 多件無用的設計，並出版專書介紹。珍道具 (Chindogu) 照字面來說，其實就是古怪的工具。在臺灣稱之為「無用設計」，這些「無用設計」以使用情境呈現，雖然反映日常生活遇到的小麻煩，但因解決方式似乎很愚笨、誇張、搞笑、膚淺、看似不足取，但因為它們充滿笑點，卻為人津津樂道。例如，吃麵時防止頭髮散落的髮套、貼於臀部褲袋上的抹布，在上完廁所後可以用來擦乾手、萬無一失的滴眼藥水眼鏡等。這些搞怪至上的妙發明，除了搏君一笑之外，就像是一場場的遊戲，天真的解決之道，也襯托出真正幽默設計的可用性和解決問題的深度。

4.2.3 幽默設計的技巧和特徵

幽默的設計除了應用滑稽的「行為動作與表情姿勢」之外，常使用「移置與引喻」、「錯誤推理與反面陳述」、「凝縮與並置」、「多重運用與雙重含意」、「誇大或重覆的表現」等技巧來表現。

「移置」即為較無厘頭的運用其他圖像符號來替代的方法，如 Studio 65 的 Bocca、Gionatan De Pas, Donato D'urbino, Paolo Lomazzi 的 Joe、Rainer Spehl 的 Qoffee Stool 都是沙發或座椅設計，但嘴巴、棒球手套、隨手杯跟坐臥卻一點也沒有關係，只因誇張放大比例大小後，在功能上達到滿足坐的需求，這樣巧妙的挪用圖像雖然沒有道理，卻也達到轉移主題的樂趣，這類作品有種移花接木的感覺。「引喻」則是有比喻涵義的引用圖像來做設計，如朱利安・布朗 (Julian Brown) 的 Hannibal 膠帶台拉引膠帶的動作和象鼻的揮動有其相似性，而他所設計的釘書機裝釘閉合和鱷魚的嘴巴牙齒咬合有相似性，圖像的引用關連性容易理解。

2 Hannibal，1998，Julian Brown。

3 ISIS，1998，Julian Brown。

4 Qoffee Stool，1999，Rainer Spehl。

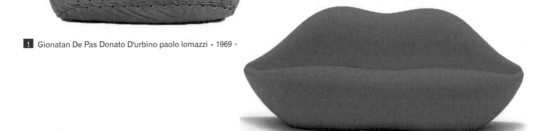

1 Gionatan De Pas Donato D'urbino paolo lomazzi，1969。

5 Bocca, studio 65，1970。

1 Till We Meet Again，2002，Umamy Design Group。

3 Bilancia uova，2003，Viceversa。

2 Stacked Ceramic 12-Ounce
Mug，Fred。

「錯誤推理」故意在產品上造成視覺上的錯覺，如
Umamy Design Group 所設計的 Till we meet again 椅上看似
座面和靠背分離，不能乘坐容易倒塌，但其實它們在地毯覆蓋
下的地方接在一塊，錯置燈的燈具把燈泡當在基座來處理，
Stacked Ceramic 12-Ounce Mug 的咖啡杯看似三個疊在一塊，
其實只有一個杯子，以上的例子都引導我們做出某種錯誤的判
斷，在被騙之餘，不得不好氣又好笑的佩服設計師的點子。

「反面陳述」也是一種故弄玄虛的樣子，只是更進一步帶
給人完全相反的感覺，Design Hospital 的作品 Blackout 從側
面看，才知其實亮的是蠟燭，Viceversa 的 Bilancia uova 體重
計上的這些蛋似乎讓人望而怯步，這些都是利用某種相反的特
質，達到表裡不一的衝突效果。

1 RAM，2000，No Picnic Design Studio。

2 Light Shade，2000，Jurgen Bey。

3 La Luna，2000，Rolf Sachs。

「凝縮」是一種壓縮，即是一種「節省」，以最少的材料，獲致最大的成果。「並置」即二物的同時呈現，不論相連或疊加的方式產生意義的變化，觸發觀者的省思，如「謎」般的困頓令人陷入迷惘，在嘗試解釋的旋渦中，追溯隱含在後的意涵。其實都是二物並陳的手法，只是融合或保留原來個體完整程度不同。No Picnic design studio 的 RAM 是畫框和座椅的融合，當人坐上去時如同活生生的三維肖像，武器女用包則在女用皮包上出現刀槍般的浮雕，好像裡面有武器般，招惹不得。Jurgen Bey 的 Light Shade 吊燈是古典水晶燈和現代半透明燈罩的同時呈現，Rolf Sachs 的 La Luna 日光燈則以樓梯當基座，Oncook 的 Hand shisk 攪拌器因中間的小雞，帶來鳥籠般的聯想，而可憐其宿命。

4 Hand shisk，Oncook。

5 武器女用包。

284

1 Leitmotiv Hatrack Coat Hanger，1999，Tonko Van Dijk。　2 T. DOG, Semk。

「多重運用」利用的是部分拆解後的相似性，「雙重含意」利用的是整體在改變脈絡後的相似性，其實都是一物它用的手法。人形燈具的燈泡被當做人的頭部來暗示，Tonko Van Dijk 的 Leitmotiv Hatrack Coat Hanger 中半個衣架的倒置，成了新奇的衣帽架和掛勾，Semk 的 T. DOG 衛生紙成了小動物嘴中叼的東西。Henk Stallinga 的 Lumalasch 燈具在如此位置和高度的設定下，不得不令人想到體操，Kikkerland 的 Salt and Pepper Dog 胡椒成了臘腸狗的便便，Indigo Design Group 的 Jumping Lady 鑰匙圈因線圈加入人形的鎖頭，令人想到跳繩。

另外，「誇大」即藉由誇張的比例、動作或肢體語言，造成背離常規與現實脫序的笑果，在之前的例子中，多少都因誇大而突顯笑果。而「重覆」可強化主題，並獲得美學的韻律感。不難看出，這些例子中大多運用了兩種以上的技巧，除此之外，綜合上述，可再提出兩點基本概念，解釋幽默設計的特徵，即「借用原型」和「節省的原則」。

3 Salt and Pepper Dog, Kikkerland。

4 Jumping Lady, Indigo Design Group。

5 Lumalasch，1993，Henk Stall-inga。

人們在獲得視、聽、觸、味、嗅覺等刺激後，首先會直覺地尋找熟悉的心像來辨識此刺激物，然後引發其他概念和解釋。弗洛伊德認為「再認」本身就是令人愉快的，對熟悉事物的再發現或說「再認」可以產生快樂，這種心理積鬱的解除機制，可以增加快樂。如同疊句、頭韻與尾韻在詩中重複類似的詞語聲音、擬人化的動作都是對熟悉事物的再發現。尤其當一物多指時，更是滿足使用者解謎的樂趣，以顛覆原型來進行詼諧滑稽的創作，就等於鬆綁原型某個或某些固定的屬性缺口，進行改變，人們在啟動心像的思考歷程時，因對原貌進行「再認」、「解惑」，而得到樂趣。

其次是節省的原則，不論凝縮、並置、多重運用與雙重含意，都是一種壓縮，更確切的說是一種「節省」，這種節省趨向是詼諧技巧最一般的特性。它們把重心集中在視覺元素上，而不是集中在意義上，透過編輯，利用視覺元素可能造成的聯想，這種把一個概念範圍轉到另一個無關的概念範圍，即能夠體驗到一種明顯的快樂，這種快樂來自「心理消耗」的節省。另外，移置、引喻、錯誤推理和反面陳述也在意義上尋求相當類似的「短路」，這種「短路」所產生的快樂，通常因為所聯繫的兩組概念差異愈大則愈強，即它們相距愈遠，節省的效果就愈大。

4.3 現成物與綠色設計

現成物 (Ready-made) 亦譯為「預先製成的」或「現成物品」，即運用即有的人工物品作為創作的素材和表達的媒介。現成物在意義上，一方面主張重新使用材料，對廢棄物、淘汰不用的物品再利用，彰顯一種回收資源的應用；一方面也是種類型、概念、記憶複雜交錯的組合，從嬉戲中探究相似物品之間意想不到的轉換。

4.3.1 現成物在藝術上的根基與設計上的發展

論及「現成物」(Ready-made) 設計，第一個會想到的還是達達主義的先驅者杜象 (Marcel Duchamp, 1887- 1968) ，除了 4.2.1 談到幽默設計時，提到他把一個小便用的便盆命名為「噴泉」(Fountain) 當成藝術展示之外，另一個有名的例子，就是他將腳踏車前輪裝在板凳上，完成名為「Bicycle Wheel」的雕塑品，其想法是否定藝術一定要藝術家自己創作的必要性，使藝術具有物體性格。美國藝術家曼‧雷 (Man Ray, 1890–1976) 的作品「禮物」，在熨斗底部貼有一排嚇人的釘子，逆轉物體原有的日常功能。「不滅的物體」(Indestructable object) 在節拍器的擺子上，用迴紋針別上一只從照片上剪下來的眼睛，帶著挑釁及幽默的意味運用既成物品。

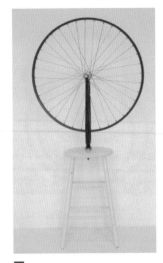

1 Bicycle，1913，杜象。

2 禮物，1921，雷。

3 不滅的物體，1923，雷。

4 畢卡索，1943，牛頭。

　　這種挪用現成品的概念，在藝術的領域中經常出現，畢卡索在 1943 年雕塑品作品「牛頭」也巧妙的把腳踏車墊和銹掉的把手拼在一起。雖然這樣的組合結果有時帶來幽默或諷刺的感覺，但並不是絕對的，部分極簡藝術家如丹佛·雷文 (Dan Flavin) 也以日光燈作為媒材，但在觀念上主要是在說明藝術品與一般現成物並無區別，依娃·海絲 (Eva Hesse) 的「Addendum」(1967) 是藉由人造物中類似乳房與頭髮般外觀的東西組合成的作品，引發一連串莫名解讀。

1 The nominal three，1964-1969，弗拉提尼 (Dan Flavin)。　　2 Addendum，1967，Eva Hesse。

在工業設計上，應用現成物創作的方式最早可以在義大利設計師阿基利‧卡斯帝格里奧尼 (Achille Castiglioni) 的作品中看到，他將現有的農耕機座椅拆解重組成一張凳子，完成佃農椅 (Mezzadro)。他將物件從原有脈絡分離，融入到新脈絡中，創造出更多兼具功能與外型的產品，馬鞍椅 Sella Stool 也緣起於他打電話時，總愛坐著又想亂動，所以用腳踏車坐墊製作椅面來符合需求。在這樣考慮下，物體約定俗成的構件不再界線分明，而是依照需求進行解體、變動和重整，組合出令人驚奇卻合理的產品。

3 Mezzadro Chair，1965，卡斯帝格里奧尼 (Achille Castiglioni)。

4 Sella Stool，1957，卡斯帝格里奧尼 (Achille Castiglioni)。

1 1983，隆 · 阿拉德 (Ron Arad)。

2 Boalum light，1970，Frattin。

　　吉安弗朗索 · 弗拉提尼 (Gianfranco Frattini, 1926–2004)
於 1970 年設計的「Boalum Light」，也是一樣，在洗衣機
的水管內藏入燈泡，使之成為燈具。隆 · 阿拉德 (Ron Arad,
1951–) 的「Rover Chair」取自於廢棄的汽車座椅，並用金屬
接頭加工，完成了這件讓他得以展露頭角、享譽設計界之作。
而「Concrete Stereo」是隆 · 阿拉德 (Ron Arad) 另一件採用
現成物的作品，利用水泥將揚聲器包覆在內，再結合上唱盤，
水泥裸露出生鏽的鋼筋看起來粗曠、頹廢又前衛，有種龐克
風的味道。此件作品恰與大量生產且少有瑕疵的商品相
反，巧妙地掌握缺陷的美並突顯不完整的表現力。

3 Rover Chair，1981，隆 · 阿拉德 (Ron Arad)。

1 Chest of Drawers，2007，雷米 (Tejo Remy)。

2 Tennis Ball Bench，2004，雷米 (Tejo Remy) 和 Rene Veen Huizen。

1993 年 成 立 於 荷 蘭 的 Droog Design，也常以回收的資源創作，如葛拉蒙斯·拉迪 (Rody Graumans, 1968–) 結合許多串普通燈泡製作而成的「85 lamps」（見 3.2.7 楚格設計一節）。德喬·雷米 (Tejo Remy) 的燈具「Milkbottle」是將回收的空牛奶瓶裝上燈泡製作而成。根據荷蘭常運送牛奶瓶箱的擺設方式，擺成一排四罐、共三排接近地面的樣子，挑起我們對日常生活記憶的神經。另一件知名作品「Chest of Drawers」取材自廢棄家具中的二手抽屜，並用吊帶束綁在一起，使抽屜處在隨時都會掉落的危險角度，讓這些回收物突顯出一種蓄意又隨意的感覺。

他的「Rag Chair」是直接用一堆碎布拼湊而成的椅子，不加以掩飾本身是回收物的事實，宣示廢棄物也是可造之材（見 3.2.7）。德喬·雷米 (Tejo Remy) 近期的作品是與另一位 Droog 設計師 Rene Veen Huizen(1963–) 共 同 創 作 的 名 為「Tennis Ball Bench」的座椅，材料取自廢棄的網球，再利用金屬的網框架串聯製成長椅，放在鹿特丹的 Boijmans Van Beuningen 博物館裡，供入場遊客休息，這些材料的色彩和形式非常醒目，與館內陳設形成強烈對光客喜愛。

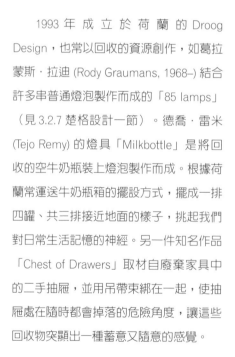

3 Rag Chair，1991，雷米 (Tejo Remy)。

1 Kokon furniture，1999，貝 (Jurgen Bey)。

另一位 Droog Design 成員朱爾根‧貝 (Jurgen Bey) 也以現成物創作居多。他最擅長作的就是保留舊物功能並賦予新樣貌，連結原物舊有的故事。他採用各種手法來達到現成物設計，其中以「挪用」的手法居多，即保存現成物原本的型態，或擷取部分零件，再注入新元素，重新組合而成，如「Tree Trunk Bench」，是在長長的樹幹上裝上現成的舊椅背，藉著這種大膽、搶眼的表現手法，引人注意，這樣人們才會察覺它們的存在。

再則是以「包覆」的手法，在舊物的外覆蓋上新的外衣，重新賦予新樣貌，例如名為「Kokon Furniture」的作品，即用稱為「Spider's Web」的技術，利用具有彈性的 PVC 材料包覆這些損毀的舊家具，緊覆而產生的張力掩蓋了家具的細節，僅保留外觀的輪廓，將平凡無奇的物品改頭換面成藝術品般的東西。

「Lamp Shade Shade」系列創作則採用現成的仿古水晶燈或檯燈，外面包上一層單面反光的遮罩。燈一打開，隨即出現古典燈飾的繁複細節，關燈後，只能看見暗色反光的圓柱燈具。他深受阿基利‧卡斯帝格里奧尼 (Achille Castiglioni) 的「功能美學」(functional beauty) 的影響，Bey 除了成功的顧慮到舊有的功能外，更拓展了現成物造形的可能性，從 Achille 身上成功地發展出個人的格調。

3 Tree Trunk Bench，1999，貝 (Jurgen Bey)。

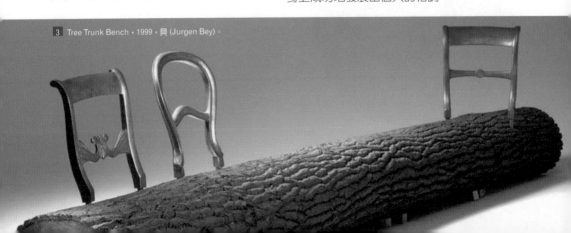

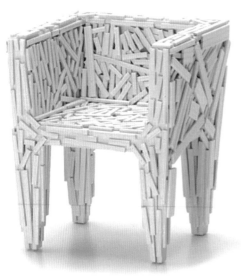

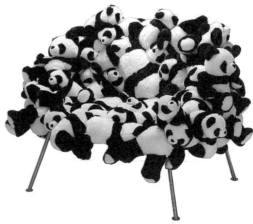

1 Favela Chair，1991，坎帕納兄弟 (Campana Brothers)。

2 Banqute chair，2002，坎帕納兄弟 (Campana Brothers)。

巴西設計二人組坎帕納兄弟 (Campana Brothers) 的 Humberto 和 Fernando Campana，他們的設計都利用現成物或廢棄物加以改造，完成許多深具美感與實用性的家具。因為巴西是許多貧民聚集的地方，受生活環境影響，他們喜愛將資源回收再利用，將已經存在的東西進行轉化、再造，化腐朽為神奇。不論原物料、廢棄品、破爛的垃圾，像是塑膠管、毯子、紙板、繩子、絨毛玩具、布料或碎木塊等等都成為創作材料。

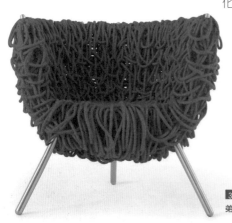

3 Vermelha Armchair，1998，坎帕納兄弟 (Campana Brothers)。

4 Corallo Chair，，2003 坎帕納兄弟 (Campana Brothers)。

5 Batuque Vase，2000，坎帕納兄弟 (Campana Brothers)。

　　1991 年的「法維拉椅」(Favela Chair)，是他們的成名作，以一塊塊廢棄的碎木頭拼接黏合而成，雜亂無章的排列，表現出一股強烈的生存感。Banqute chair 是把布娃娃堆疊，擺放在鋁製金屬椅上。Batuque Vase 是將幾個試管黏在一起，就變成了特別的花瓶。Vermelha Armchair 則用色彩鮮豔的棉繩反覆纏繞在鋁製的三腳椅上，Carallo Chair 是用同一顏色的鐵絲纏繞彎曲而成，看似白紙上的線條塗鴉。這些作品重複堆疊相同的單元，看不出明確的輪廓，填滿式的塗鴉，使兄弟檔的設計充滿巴西狂亂奔放的風格。

1 Stiller Gefahrte，2008，David Olschewski。

2 14.7，2008，David Olschewski。

3 Peglight，2008，David Olschewski。

　　新一代德國設計師 David Olschewski 在材料的選擇上，也有獨特的眼光，如農具、衛浴設備這些意想不到的材料，經簡單的改造，將它們置入不可思議的情境中，改變了物件原有的功能。他的作品「Stiller Gefahrte」和「14.7」是由一些毫不起眼的鏟子和耙子改造而成的掛衣架。另一件有趣的「Bathroom Chair」作品，是切開浴缸後形成的座椅。「Peglight」是利用現成的木夾子交錯堆疊，形成花瓶狀的鏤空燈具，透出來的光線有如夕陽餘輝般的效果。

4 Bathroom Chair，2006，David Olschewski。

1 Bin Seat，2001，杜萊胥 (Ami Drach) 和甘克羅 (Dov Ganchrow)。

2 Seatub Chair，2008，Kim Baek–Ki。

　　此外，尚有許多應用現成物的作品例如：Simon Pont
在一般的紙袋裡面裝上發光的燈泡就形成有趣的「Image
Light」。Anette Hermann 直接把橡皮手套插入燈泡就變成
「Hand Lamp」。以色列艾美‧杜萊胥 (Ami Drach) 和多夫‧
甘克羅 (Dov Ganchrow) 的「Bin Seat」是剪裁、彎折廢棄的
垃圾桶做出來的椅子，並保留原來的後輪胎，方
便移動。Kim Baek–Ki 的「Seatub Chair」把浴缸
豎立起來製作成座椅。德國設計師 Max McMurdo 去
除現成購物推車的推把和一面護欄就形成了「Annie
Chair」，玩笑似的延續人們有時將孩童放置於購物車
內，方便推行的習慣。

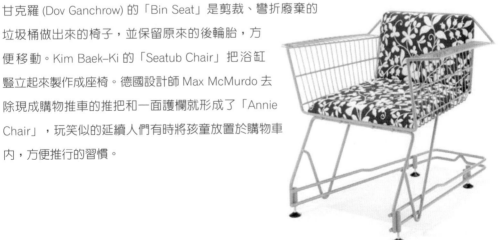

3 Annie Chair，2001，McMurdo。

4.3.2 材料再生與綠色設計

1 2011 年 Enzo Mari 在柏林舉辦「The Intellectual Work」展出 60 件紙鎮作品。

2 FREITAG 網站上提供為自己「設計一個包」的功能。

當人們嘗試定義許多 Ron Arad 設計的椅子時，根據藝術市場的角度來看，他不得不承認那些限量版的座椅的確是藝術。畢竟跳脫量產考量，設計師將有較多揮灑的空間，不論是基於自我創意、美學表現或是社會責任。現成物的創作中利用廢棄物回收製成的成品特性，取代工業零組件，不必開發新模具，減少製程中的資源浪費，與綠色設計 (Green Design) 有相似之處。同樣以「環保」為目的，有別於以上趣味性地挪用廢棄物的想法，某些綠色設計則是較為正經地訴求材料回收再生的議題。

義大利設計師恩佐·瑪俐 (Enzo Mari, 1932-) 的「Ecolo」，運用現有的塑膠瓶，經由簡單的切割塑造出花瓶造形，跳脫產品設計和大量生產的規範。他的設計並非基於創新，而是為了滿足基本的需求，反覆思量之後，在原創、強硬的態度中，蘊含某種詩意和人性，呈現出人文思考的層面。而在 2011 年柏林舉辦的「The Intellectual Work: Sixty Paperweights」展覽會上，展出他利用工業廢棄物做成的 60 件紙鎮，如水龍頭、門把手、金屬接頭、廢棄的玻璃等等，用它們「鎮在」上千張裝滿點子的圖紙。他認為創作的精隨，就是要比任何人做出更「聰明的」作品。

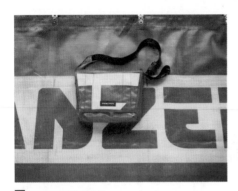

1 FREITAG 郵差包款式。

2 打版師會依照挑選的樣式和顏色，選擇適合的位置作裁。

瑞士的平面設計師 Markus Freitag (1971–) 和 Daniel Freitag (1972–) 兄弟，創立了 FREITAG 品牌的國民包。為解決背包裡的設計稿遇雨就會滲水浸溼的問題，回收卡車帆布，以手工製造，將其裁剪、拼接、縫合不同的背包面料，再以報廢汽車的安全帶做為肩帶、報廢腳踏車車輪的內胎收布邊，開發出 40 多款。產品銷售上也很創新，消費者可在網站上選「設計一個包」(F–Cut) 的功能，即有一個程式協助消費者選擇背包的款式、顏色，在帆布上可框選喜歡的裁切區域，預覽背包樣子，整個網站如同設計背包的遊戲一般。

從現成物的發展脈絡來看，隨著時間的演進、創作者理念的轉換與對物體的選擇，呈現多樣化的形式與面貌。大體而言，藝術創作、產品設計及綠色設計，現成物的形式與表達內涵並不相同。

在藝術創作上，現成物在於傳達批評反省的「觀念」；在產品設計上，現成物成為產品功能性的替代「構件」，以少量生產的形式，在概念與實用間表達資源浪費的議題；在資源回收再生上，綠色設計以更實際的商業模式，積極落實資源回收的工作。從另一角度來看，現成物設計就像是件歷經「死亡」-「重生」過程下的產物，設計師用「借屍還魂」的方式，在所借用的產品軀殼中注入新的靈魂，使產品死而復生，延續產品的第二生命。對於產品而言，「靈魂」象徵了產品原本的「品項」、「功能」與「內涵」，也是設計師操控的憑藉；而遺留下來被改造的「構件」仍可依稀推測出原本的「外觀容貌」。如此另類的重生過程，使現成物成為一個擁有過去記憶的新軀殼，各種不同程度新舊交替的複合體。

4.4 經典與復古設計

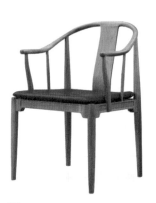

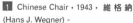

1 Chinese Chair，1943， 維 格 納 (Hans J. Wegner)。

2 Round chair，1949， 維格納 (Hans J. Wegner)。

　　一般我們認為前衛的設計鼓勵創新，是現代的、國際化的，是反傳統的，但這並不是完全正確的說法，更正確的來說，應該是「前衛」取決於如何「更新」固有、原有或舊有的東西。就時間而言，世上沒有東西是永遠新奇、新潮的，如同易經所言，萬物不變的道理就是「變」；就來源來看，也沒有東西是全新的，因為事物的發明或產生多少還是包含某種程度的繼承，也就是「演進」的概念。

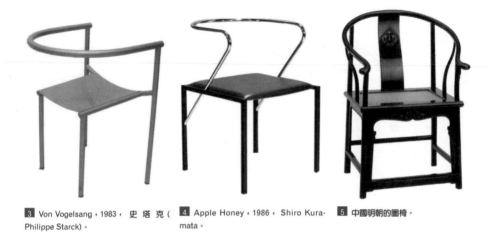

3 Von Vogelsang，1983，史 塔 克 (Philippe Starck)。　4 Apple Honey，1986，Shiro Kura-mata。　5 中國明朝的圈椅。

以椅子為例，如果我們縱觀設計史，丹麥設計師漢斯‧維格納 (Hans J. Wegner) 在 1943 年設計的座椅 Chinese Chair 和 1949 年 的 Round chair，由 其名字即知，其靈感來自中國明朝的圈椅 (1368 -1644 年)，其扶手由單一曲線經靠背再繞到另一端的扶手，圍成半個圓圈，只是形式較簡潔且符合當時的時代精神和技術工法。而菲力浦‧史塔克在 1983 年設計的座椅 Von Vogelsang 和倉俣史朗 (Shiro Kuramata) 在 1986 設 計 的 Apple Honey，雖然材料不同且樣式更為簡潔，但明顯的可看出它們在外形上延續了以上的特徵、語彙。

因此，「溫故而知新」這句論語的名言也可以套用在設計上，設計形式在向前發展的同時，偶而停下來，看看過去，展望未來，想想有沒有忘本，是正常的事，而新設計在發展時，該保留過去的什麼部分？該更新的又是什麼？這是從事創新設計不可不察的地方，必竟「學而不思則罔」，活用設計史籍，師法經典設計仍是創新的最佳途徑之一。

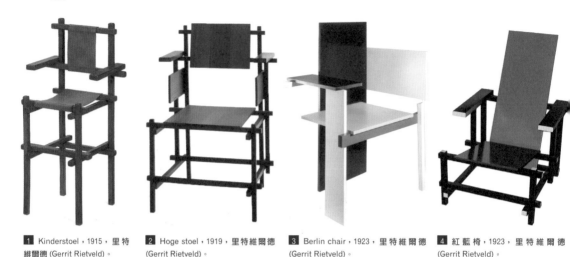

1 Kinderstoel，1915，里特維爾德 (Gerrit Rietveld)。

2 Hoge stoel，1919，里特維爾德 (Gerrit Rietveld)。

3 Berlin chair，1923，里特維爾德 (Gerrit Rietveld)。

4 紅藍椅，1923，里特維爾德 (Gerrit Rietveld)。

4.4.1 經典家具與復古現象

就家具而言，40、50 年代的設計是非常嶄新、穩健、不浮誇的，在這時代留下了許多經典之作，而令人讚賞主要的因素是來自於新材料的啓用。就工業設計而言，材料、機能、造形的配合和美感有不可分的關係。新的年代，新的技術，新的材料提供了新的造形契機。雖然有些知名的家具純粹是造型上的改變，但通常經典、不退流行、長壽的設計都是因為材料的創新使得新的造形成為可能。

首先，在家具設計上，尤其對椅子而言，鋼管的應用產生了戲劇化的改變，它提供家具新的視覺感受，相關的設計品如餐車、茶几、咖啡桌等，帶著相同的元素，成為現代家具最佳的代言人。它的產生可從荷蘭風格派的里特維爾德 (Gerrit Rietveld) 談起。里特維爾德 (Gerrit Rietveld) 率先將畫家蒙德理安 (Piet Mondri, 1872-1944) 的水平、垂直、線、面構成理論應用到建築和家具（見 1.3.1 荷蘭風格派），他嘗試過許多作品，以最基本的幾何結構單體為元素，進行簡單的架構組合、平面交織，如 Kinderstoel、Hogestoel、Berlin chair 等，其中以紅藍椅最為有名。

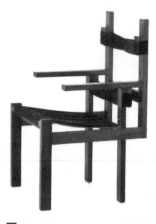

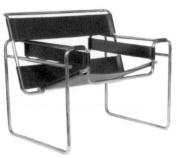

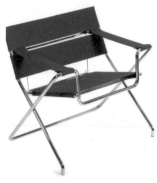

1 Slatted chair，1922-1924， 布 魯 爾 (Marcel Breuer)。

2 Wassily Model No. B3，1925-1927，布魯爾 (Marcel Breuer)。

3 Folding armchair，1927，布魯爾 (Marcel Breuer)。

後來畢業於包浩斯的馬歇‧布魯爾 (Marcel Breuer, 1902-1981) 原先的創作受到里特維爾德 (Gerrit Rietveld) 直接的影響，如 1922-1924 的 Slatted chair，後來他從腳踏車把手得到靈感，開創了彎曲鋼管的家具設計，如 1925-1927 的 Wassily Model，No. B3 即首先採用彎曲的鋼管和皮革或紡織品來取代原本板材的銜接結合，這一材料的轉變和技術的應用，才把荷蘭風格派的「概念形式」化為實務，開創出造型新穎的現代家具設計，在戰後廣泛大量生產。後來一系列的作品都是基於此一變革，所做的嘗試。在此，新材料的啓用（木頭骨架轉為金屬骨架）和實驗的精神成為奠定新產品形式的關鍵。

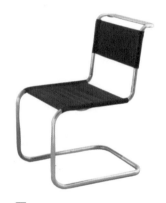

4 Chair B33，1927-1928， 布 魯 爾 (Marcel Breuer)。

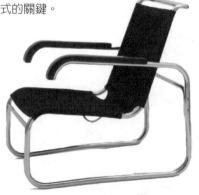

5 Armchair 35，1928-1929， 布 魯 爾 (Marcel Breuer)。

　　包浩斯的校長密斯・凡德洛 (Ludwig Mies Van der Rohe)
亦加入鋼管椅的創作，原先除了骨架上用較大半圓做為扶手和
椅腳，再加上在軟墊材料上力求變化外，和馬歇・布魯爾的座
椅設計相差並不大，直到改以 X 型實心扁管做為骨架、輔以
懸吊式皮革支撐靠背和座面後，才產生了著名的巴賽隆納椅
(Barcelona chair)。

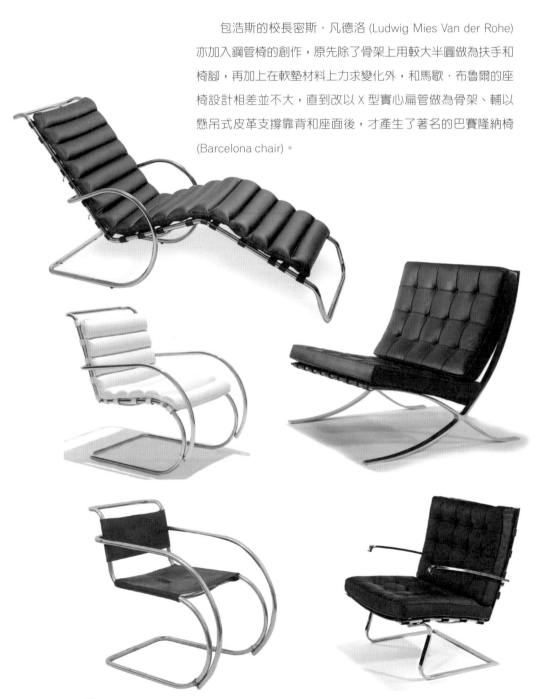

1 凡德洛 (Ludwig Mies Van der Rohe) 在 1927~1931 一系列的彎管座椅設計，右下角為知名的巴賽隆納椅 (Barcelona)。

另一位現代主義大師李‧柯比意 (Le Corbusier Pierre) 在 1928 也同樣投入鋼管家具的設計，最後 1928 年的 Grand Confort, No.LC26 即結合自己在建築的主張，充份表現標準化幾何單元和追求合理有效率的視覺語言 (見 1.3.3)。

另一方面，芬蘭建築師阿奧爾‧奧圖 (Alvar Aalto) 卻從鋼管椅獲得啓發，結合這個新的形式與當地的材料，用彎木取代彎管，發展出新的彎木家具 (見 1.4.2)，因木材是更親近人類的材料，而充份顯示出不同於鋼管椅的感受。50 年代，隨著玻璃纖維和塑膠的出現，新造形也隨著新材料的出現繼續發展下去了，其中尤以查爾斯‧依姆斯 (Charles Eames)、艾羅‧薩林那 (Eero Saarinen)、麥維奈‧潘頓 (Verner Panton) 的座椅最為成功。

1 Chaise lounge，1928，柯比意 (Le Corbusier Pierre)。

3 Armchair，1928-1929，柯比意 (Le Corbusier Pierre)。

2 Grand Confort，1928-1929，柯比意 (Le Corbusier Pierre)。

　　二次大戰後期，美國的設計師查爾斯・依姆斯 (Charles Eames) 和艾羅・薩林那 (Eero Saarinen)，延續馬歇・布魯爾 (Marcel Breuer) 鋼管椅製和阿奧爾・奧圖 (Alvar Aalto) 的彎木家具，致力生產技術的研究，與材料的應用開發，設計出立體式彎木夾板椅，並於 1946 年在現代美術館舉行個展，並在展覽會中與廠商簽下合約生產上市。查爾斯・依姆斯 (Charles Eames) 認為只有在生產技術及材料上克服障礙，設計才能盡情發揮，他致力於試驗改良合板的模造方法和塑膠連接技術，並將其發現實踐在不同家具設計中。

　　50 年代，因為玻璃纖維和塑膠的出現，使得座面、靠背、扶手得以一氣呵成，也較為堅固耐用，查爾斯・依姆斯 (Charles Eames) 和太太瑞・依姆斯 (Ray Eames) 為 Herman miller 設計的 Lar Chair 扶手椅，延續之前彎木夾板椅的設計，在造形上有了更自由彈性的空間，因材料輕盈、耐久、色彩鮮明、價格合理，廣受學校和大眾場合喜愛。依姆斯 (Eames) 夫婦又雇用了許多身材大小不同的試坐者，以製造出最適合大眾使用的尺寸，並嘗試各種木材及椅腳做出各種形式的組合。1956 年依姆斯 (Eames) 夫婦又為 Herman miller 設計出一款經典的休閒躺椅，也是延用彎木的特色，但更加上金屬與發泡海綿、皮墊，與之前的彎木家具已有長足的不同與進步。

1 Lounge chair wood，1948，依姆斯 (Charles Eames) 和薩林那 (Eero Saarinen)。

2 Lar Chair，1949，依姆斯夫婦 (Charles & Ray Eames)。

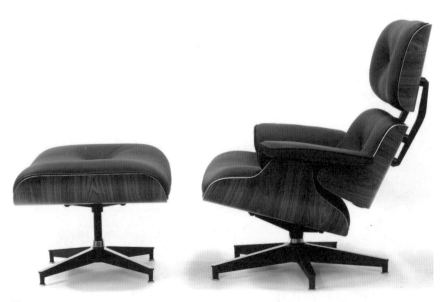

3 Lounge chair and ottoman，1956，，依姆斯夫婦 (Charles & Ray Eames)。

同時，艾羅·薩林那 (Eero Saarinen) 也為 Knoll 家具公司設計出幾款由玻璃纖維和發泡海綿製作的座椅，其中以子宮 "Womb" 為名的座椅 (1950) 和 Lar Chair 在曲線上非常相似，而其名為鬱金香 "Tulip" 或 "Pedestal" 的代表作 (1956) 以鑄鋁做為單一支柱的椅腳或桌腳，再噴上白漆而成，別具特色，銷售非常成功，成為 50 年代的象徵。

另外丹麥維奈·潘頓 (Verner Panton)，在 60 年代為 Vitra 公司設計出一款名為潘頓椅 (Panton) 的可堆疊、一體成型的 S 形座椅，類似里特維爾德 (Gerrit Rietveld) 在 1934 年設計的 Zig-Zig 一般，但材料大不相同，它以聚酯塑料加上玻璃纖維強化，製作而成，座面下用 22 根肋骨結構支撐，從原型到大量生產，為了嘗試適當的塑膠、射出成型模具、耐久性、耐磨性等，共花費 8 年 (1960-1967) 才上市，因它簡單的外型、強烈的雕塑感、艷麗的色彩，享譽至今。

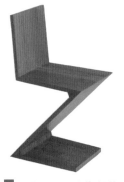

1 Zig-Zag，1934，里特維爾德 (Gerrit Rietveld)。

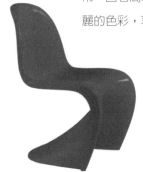

2 Panton，1967，潘頓 (Verner Panton)。

3 Womb，1950，薩林那 (Eero Saarinen)。

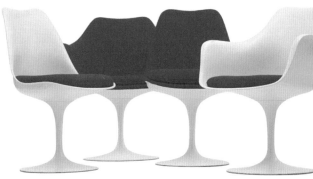

4 Tulip, Model No. 150，1955-1956，薩林那 (Eero Saarinen)。

　　以上這些經典座椅，除了不曾褪流行或被遺忘之外，它們的複刻版在新的世紀再度蔚為風行，時間似乎對經典設計起不了作用。可能是因為它們除了在當時的技術上有重大突破之外，設計師對比例、整體弧線的拿捏恰到好處，修正到最完美的境界，稍有變動修改，就會發現失去原有的味道。近年來，復古似乎也成為某種程度的設計方法，除了原型之外，菲利普‧史塔克 (Philippe Starck) 在 2002 年為義大利家具商卡特爾公司 (Kartell) 設計的 Louis Ghost 扶手椅是創新技術和歷史風格的結晶，用透明、不透明黑色或白色射出成型的聚碳酸酯 (PC)，重塑了路易十五時代巴洛克風格的扶手椅，因材料的耐刮和耐熱性佳，不論室內和室外、住宅和商業皆適宜。

　　菲利普‧史塔克 (Philippe Starck) 與古吉尼‧魁特力特 (Eugeni Quitllet) 合作，在 2009 年為 Kartell 再設計出了一張名為 Master Chair（大師椅）的椅子，將近代的三張經典單椅的形狀融合在一起，結合了阿諾‧傑克森 (Arne Jacobsen)、查爾斯‧依姆斯 (Charles Eames) 和艾羅‧薩林那 (Eero Saarinen) 經典作品的輪廓。

1 巴洛克風格的扶手椅。

2 louis ghost chair，2002，Starck。

3 Master Chair，2009， Philippe Starck & Eugeni Quitllet。

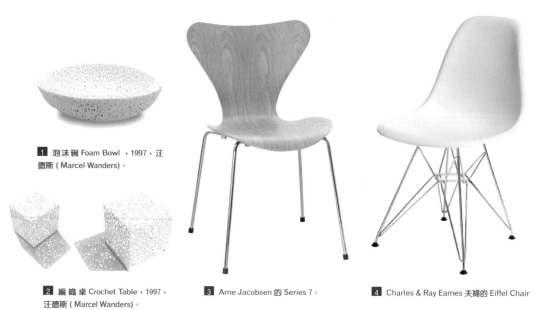

1 泡沫碗 Foam Bowl ，1997，汪
德斯 (Marcel Wanders)。

2 編織桌 Crochet Table，1997，
汪德斯 (Marcel Wanders)。

3 Arne Jacobsen 的 Series 7。

4 Charles & Ray Eames 夫婦的 Eiffel Chair

　　馬 賽· 汪 德 斯 (Marcel Wanders) 於 1996 年 為 Droog
Design 設計打結椅 (Knotted Chair) 聲名大噪之後 (見 3.2.7)，
開始為知名設計品牌設計作品，例如 Cappellini、Magis、
B&B Italia 和 Poliform 等，他亦是 Moooi 的藝術總監和合夥
人。因他的作品創新、多變，蘊含了獨特的美和功能性，又
同時設計家電、建築和室內設計等，愈來愈有菲利普· 史塔
克 (Philippe Starck) 的架勢。在以往的作品中，包括海綿花瓶
(Sponge vase)、泡沫碗 (Foam Bowl)、花椅 (Flower Chair)、編
織桌 (Crochet Table) 都以簡單的幾何形態為主，搭配豐富華麗
的紋飾圖案，最終鏤空、紋飾成為他的設計特徵。

1 Flower Chair，2000，汪德斯（Marcel Wanders）。

2 薩林那（Eero Saarinen）的 Tulip Armchair。

3 Carbon Copy，2003，波特（Bertjan Pot) 與汪德斯（Marcel Wanders)。

　　2003 年，荷蘭設計師貝特安‧波特 (Bertjan Pot) 和馬賽‧汪德斯 (Marcel Wanders) 合作，用碳纖和環氧樹脂設計了碳纖椅原型 Carbon Copy，它是查爾斯‧依姆斯 (Charles Eames) 設計的玻璃纖維座椅 DSR Chair 的複製品。之後在 2004 年，他才製作了沒有金屬框架的 Carbon Chair，這把椅子由 100% 碳纖維、環氧和用手工纏繞，Moooi 販售，椅子的圖案看起來很隨機，但實際上也是為了反映強度之故。

　　以上設計造形的演進與變化，使材質、技術與時尚糾結在一起，新的材料和加工技術讓材質得以發揮，塑造出新的樣式，而當它們變成歷史上經典的樣式或紋飾後，不可避免地再次成為提供創作者重新詮繹的素材，形隨功能 (Form follow function) 似乎永遠脫離不了器物文化自身反映出來的復古和裝飾的挑戰。

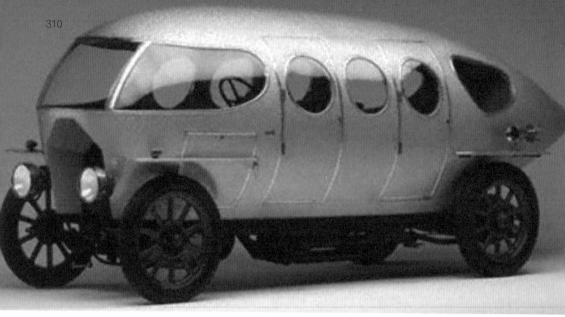

4.4.2 汽車的品牌識別與復古設計
| 汽車簡史

　　汽車設計有別於家具設計，其外形受其他技術門檻限制很大，引擎傳動、風阻係數、安全測試、車身量產等等，都牽動著外形的變化，汽車造形發展的演進約略可劃分為八個時期：(1) 仿馬車造形時期；(2) 箱型裝飾造形時期；(3) 流線造形時期；(4) 尾翼造形時期；(5) 義大利雕塑造形時期；(6) 楔器造形時期；(7) 多元化造形時期；(8) 特徵化造形時期。

·仿馬車造形時期

　　汽車的基本形態保留著老式馬車和三輪車的形狀，動力機械結構位於乘坐座位的下方，車身離地面有一大段距離，前輪小後輪大，以水平舵桿式的轉向裝置控制駕駛。1900 年之後，法國工程師雷瓦索爾 (Emile Levassor) 將汽車構造更改成前置引擎及後輪驅動的方式，並且加入了柵欄式散熱器於汽車前方，汽車的機械配置才逐漸成形。

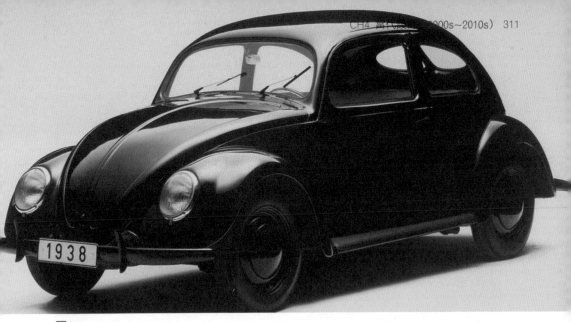

2 福斯 Beetle，1938。

· 箱型裝飾造形時期

　　1908 年美國福特汽車公司推出了第一台以量產方式製造的 T 型車 (Model T)，創辦人亨利·福特 (Henry Ford) 開創了流動式的零件裝配線來製造標準化的汽車，突破性的為汽車工業帶來大量生產方式。之後，隨著人口慢慢遷往都市，生活形態改變，為了能展現生活品味，使得汽車的造型走向個別的特色與樣貌，有別於福特倡導的標準化國民汽車概念，在 1920 年代左右，設計領域廣泛地流行著歐陸的「裝飾藝術」(Art Deco)，一種迎合時尚而純粹從裝飾上尋求出路的設計語彙，汽車造形常以流暢的圖案紋路作為表面裝飾來呈現尊貴的樣子，這些裝飾通常表現在直挺的引擎蓋、傾斜的水箱罩、擋風玻璃，以及汽車的內部空間等，是謂箱型裝飾造形時期。

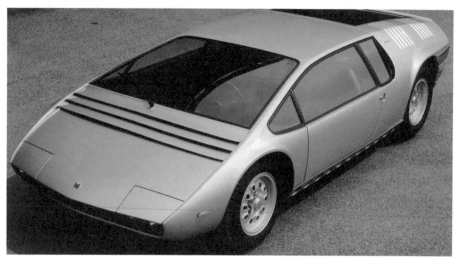

1 Giugiaro 設計的概念車 Manta，1968。

·流線造形時期

　　流線形汽車大約出現在 20~30 年代，可追朔到義大利車身設計公司 Castagna，於 1913 年為愛快羅密歐 (Alfa Romeo) 打造，以「淚滴」形式設計的車身造形。匈牙利人加雷 (Paul Jaray) 是齊柏林飛船 (Zeppelin) 在德國的首席設計師，他利用「風洞試驗」，呈現出汽車設計的樣子，由於「風洞試驗」證實了流線造形能有效降低汽車的風阻問題，使之儼然成為一種改善速度的法則，飛船、魚雷、淚滴形狀、乃至海豚身體的造形，再再顯示這些形狀具有速度上的意義。

　　然而早期的發展階段，流線形其實是一連串的「單件製造」，並未大量生產，一直到最具代表性的甲殼造形汽車推出為止，即德國福斯汽車 (Volks Wagan) 在 1938 年由汽車工程設計師斐迪南·保時捷 (Ferdinand Porsche) 所設計的「Beetle」。這輛車最具創新之處，除了獨特的車身設計吸取了流線型的特徵，在技術上更採用後置冷卻引擎，以及快速、簡潔的製造程序，使得 Beetle 的價格相當低廉，此後的四十年一直都是歐美市場上相當受歡迎的小型汽車。

2 Cadillac Sedan，1959。

·尾翼造形時期

戰後的美國，有許多年輕的汽車設計師曾在軍中的飛航單位服務過，他們把飛機和噴射引擎的意象代入設計中，成為 50 年代的美國汽車造形的特色，其中尤其以通用汽車的設計師哈利·厄爾 (Harley Earl) 所設計的作品最具代表性。他的設計是極度商業主義的，除了在 1937 年他將其領導的部門改名為「樣式設計部」之外，更以利汰換的行銷策略促進 50 年代的消費經濟，加速翻新。車款擷取當時飛機、火箭的造形特徵，轉換成汽車車型及尾鰭形狀的設計，再加上電鍍鑲嵌的裝飾手法，在 50 年代的美國汽車設計運用頻繁，例如 Ford、Chrysler 和 Cadillac 都是在美國汽車寬大的車體上帶著誇張的電鍍零件和尾翼裝飾。值得一提的是，在那注重造形樣式的年代，設計師首次取代了工程師，成為汽車工業中最有影響力的一員。

·義大利雕塑造形時期

義大利設計師從 40 年代中期開始，為了掌握在汽車造形設計的過程中設計者的概念和思緒的轉變，成功地發展出一套新的汽車設計方法，包括：手繪草圖、工程技術圖面、專用的油土縮比模型和接近量產的汽車原型。他們融合了德國在戰爭期間發展出來的空氣動力學技術，和美國在 30、40 年代的流線與機翼造形到作品中。其中尤以賓尼法立納 (Pininfarina) 車身設計公司在 1946 年為 FIAT 所設計的新型汽車 Cisitalia 造形洗鍊優雅，是當時代表性的汽車設計。戰後的義大利進入了工業、經濟以及文化等整體領域的重建時期，設計在 50 年代快速崛起，從廣為流行的偉士牌 (Vespa) 速克達機車到世界著名的法拉利 (Ferrari) 汽車設計，成為當時設計界的流行新指標。

1 Giugiaro 在 1974 年為 Volkswagen 設計的 Golf。

· 楔形造形時期

　　義大利設計師一直走在設計的前端，知名的喬治亞羅 (Giorgietto Giugiaro) 即是一個典範，由於他具有美術學院的學習經歷，又曾經在工程學院學習機械設計，因此他結合了兩者，展現出機械美學的綜合表現。1968 年 Giugiaro 與著名的汽車工程師曼托凡尼 (Aldo Mantovani) 一起成立了 Italdesign 設計工作室，致力於概念汽車和量產汽車的設計，他為了克服汽車高速行駛中的浮力問題，將汽車設計的外觀型態重新修正，一反流線曲面的有機型態，改以幾何塊面形狀構成，車身輪廓呈現刀楔造形，引擎箱及車頂均稍向前斜使氣流順勢而上形成下壓，增加車輛行駛的穩定性。同時引擎兩側下斜，車頭降低而車體線後升，增大前方視界也相對增加車廂及行李箱的空間，大膽地與流線型背道而行。

　　同樣的，他也認為在都市行駛的小型車無須過分維持流線車身，例如，他在 1974 年為 Volkswagen 所設計的「Golf」所呈現的直線構成、輪廓硬朗的大眾化汽車，就受到當時的消費者所喜愛。加上這種楔型輪廓運用在速度較快的跑車造形上，「銳利邊緣」繼承了空氣動力學的優勢，更能有效解決了汽車高速行駛下空氣浮力的問題，這些革命性的運用也全面地影響了汽車外觀造形設計，成為當時及後來汽車設計的主流。

　　70 年代爆發石油危機，直接重創美國當時寬大、豪華的車身設計，市場上開始流行經濟、實用且看似堅固的歐洲中小型汽車。在 1983 年由 Giugiaro 所設計的 Fiat「Panda」，簡潔輕巧的車身外型、柔軟舒適的內部空間，加上性能優良的機械動力，成為 80 年代各國車廠相繼仿效的對象。

·多元化造形時期

　　20 世紀末，資訊科技高度發展，使得汽車工業中電子技術與車內的電子裝置都已經產生了變化，自動偵測防盜裝置、紅外線倒車雷達、GPS 衛星導航系統等，都已逐漸成為現今車款的標準配備。甚至，在未來更有可能會以電子裝置取代現行機械連桿式的操作方式。即使現在法規仍不允許電子操控駕駛，但顯然義大利博通汽車設計公司 (Bertone) 認為這些法規終究會改變，正如同 BMW 當初在概念車款 Z9 展露時受到議論紛紛的「i Drive」駕駛系統，現早已成為 7 系列與 5 系列車款的標準配備。資訊科技的進步無疑會造成汽車發展史上的重要變因，而對於汽車的外觀造形的發展，必然也產生革命性的影響與變化。

·特徵化造形時期

　　另一個更重要的課題是隨著汽車製造廠不斷地全球化，在邁向國際性的同時，設計也變得愈來愈相似。近年來，世界各大車廠更有一致的共識，採共用車體底盤與相同的零件設計，甚至以合併銷售的方式以降低生產成本，例如 1994 的 Ford Probe 和 Mazda MX6 以共用車底盤方式製造銷售。這些汽車的性能、操控性、安全性等方面均大同小異，能夠在市場上一較高下的，就剩下外觀形象與內裝舒適度的感性訴求，或藉由概念車來預先描繪和掌握技術的突破所可能帶來的新生活型態，發展自己的樣貌。

　　這時，汽車設計師的地位繼在 50 年代達到巔峰之後，再次和工業設計師一般，成為鎂光燈的焦點。BMW 設計總監克里斯‧班格 (Chris Bangle)、Audi 集團設計總監 Walter de Silva、Renault 首席設計師 Patrick Le Quement、Ford 集團設計總監 J. Mays 等等都成為媒體寵兒，設計成為車廠競爭力的核心，設計師等同車廠的代名詞，設計師個人為汽車品牌塑造出來的特色，幾乎左右了汽車的品牌和形象。

1　Bertone Filo，2001。

品牌識別

　　雖說如此，各車廠的品牌與設計在過去的歷史已建立了一定的識別。汽車設計和品牌識別息息相關，原則上新車款承襲了舊車款的車型分類、車體架構、市場定位、甚至消費族群等，而創新的部分則以新的技術、新的引擎性能，再加上新的造形手法、質感的運用和細節處理，予以升級，使同一系列車款的特色得以延續，塑造出更精進的下一代。從歷時軸向來看，例如，BMW 系列的車款，從 1972 年～2016 年所推出的車系，在車頭水箱罩和頭燈的造形配置結構上，都有相當清楚的一致性，對稱的圓矩形水箱罩以及左右對稱的圓形車頭燈的造形，在歷屆推出的新款上持續出現。

3　BMW 1972～2016 推出系列的車頭造形。

共時軸向來看，在同一時期，各系列之間也有幾近相同的線條處理方式，例如，BMW 的 1、3、5、6、7 系列等，相較於早先的車款，新一代瀟灑流線的水箱罩和雙圓頭燈，雖然都稍有不同，但輪廓鮮明、強而有力的獨特弧線，充分表達嶄新的氣息和時代感。和 BMW 一般，其他以車頭造形特徵作為主要識別的汽車公司不勝枚舉，儼然成為一種造形發展的既定模式，例如：德國品牌的 Mercedes-Benz、Audi；英國品牌的 Aston Martin、Alfa Romeo、Jaguar；瑞典品牌的 Saab、Volvo；法國國品牌的 Peugeot；以及日本品牌的 Mazda、Nissan、Mitsubishi 等。

2 BMW 近年推出的 1、3、5、6、7 系列的車頭造形。

｜復古車

　　90 年代數場年度車展中，陸續出現經典車款翻新、造形別具風味的復古車，例如 VW 的新金龜車 (New Beetle) 和 BMW 的迷你柯柏 (Mini Cooper)。和建築有十分密切關係的工業設計，80 年代中期，後現代主義的表現同樣地襲捲了家具設計，到了 90 年代，汽車設計復古風潮的興起是可預期的。

　　金龜車 (Beetle) 是流線形設計時期最具代表性的甲殼造形汽車，在 1938 年由汽車工程設計師費迪南 (Ferdinand Porsche) 所設計的，這輛車最具創新之處，除了獨特的車身設計吸取了流線型的特徵之外，在技術上更採用了後置冷卻引擎，以及快速、簡潔的製造程序，使其以相當低廉的價格供應市場需求，四十年來一直在歐美市場相當受歡迎。

　　Mini Cooper 是 60 年代石油危機下，由英國亞歷克‧伊斯哥尼斯 (Alec Issigonis) 爵士催生設計的一款迷你汽車，當時銷售奇佳，席捲英國各階層，全球刮起 Mini 風，是當時社會歷史變革的印記。Mini 外觀精巧、富樂趣、令人充滿朝氣與自由，更以 Cooper S 車型在 1965~1967 年的蒙地卡羅大賽連 3 年蟬連冠軍，證明除了討喜的外型，更有得天獨厚的底盤設計。

1 福斯的金龜車 (Beetle)，1938。　　　　　　　　　**2** 福斯的新金龜車 (New Beetle)，1994。

　　以上這 2 台為人熟知的車款在 90 年代都推出更新版本，主要是因為這些深具歷史的車廠為了紀念它們的經典事蹟，以及再次喚起消費市場的注意，因而推出更新設計。它們在造形上擷取了舊車款之造形特徵，融入新的技術與現代的風格來進行重新詮釋，使得設計兼具舊有的造形特徵與嶄新的視覺樣貌及觀感。不論其沿襲的特徵是隱藏在汽車整體外觀中，還是局部的零件裡，在重新詮釋後，造形簡潔、車身線條俐落，曲面富有張力，並且極具現代感的特點，成功的引起消費市場廣大迴響。

　　在目前汽車設計講求特徵化的趨勢下，應用以往的特徵來重塑形，可視為重塑品牌形象與產品識別的絕佳行銷策略。目前復古汽車設計主要以 30 年代歐美汽車極致豪華時期，以及戰後 50、60 年代汽車盛行的黃金時期為主要的「復古」對象，而 New Beetle 和 Mini Cooper 即是此現象下的產物。它們廣受歡迎，證明經典車款的重生是有效的設計和行銷策略。

3 Mini Cooper，1961。　　　　　　　　　4 New Mini Cooper，2001。

1 福特 Thunderbird（雷鳥），1999。

2 福特 Ford 49，2001。

　　當設計師在復古汽車造形中尋找重要的承襲基因來轉變時，主要的工作在於造形「特徵」的再現與重新詮釋。在實際案例中，譬如：車身輪廓、車頭造形、前後車燈形狀等特徵的延續可視為遺傳基因，不只在詮釋背後的概念和原因，同時也是設計師對於某個時代情感意象的表達，或對企業精神的重新詮釋。即便不同車款在設計上承襲的重點不同，但就局部來看，比較常見的詮釋重心擺在車燈組和水箱護罩，另外，再加上各車款原先各自獨特的局部造形特徵。從詮釋手法來看，特徵的簡化是最常見的手法，即去除繁瑣的細節，強調恰當的比例，及表現車身的曲面張力等。

　　在這股復古浪潮中，福特集團的全球設計副總裁兼首席設計總監 J Mays 無庸置疑是箇中翹楚，並有多款代表作品。他曾經服務於德國福斯集團的美國福斯設計中心，以及旗下車廠 Audi AG 高階設計中心 (1984~1995)，精練於復古未來設計 (retro-futurism)，J Mays 認為「永遠都有遺留下來的線索可加以開發利用」，並明確表達追溯「傑出設計」可左右消費者的喜好，產品可以投射出具體且令人嚮往的美好印象。

3 福特 Shelby Cobra，2004。
4 福特 GT40，2002。

　　J Mays 到任福特後，堅持反對「傳承設計」，提倡「追溯設計」，他認為所謂傳承只是將舊有的設計加以修改，這樣子對福特來說並沒有進步。他親自參與監督一系列出色且影響深遠的設計作品，包括前面提到的 VW New Beetle(1994)、新款雷鳥 (Ford Thunderbird)、詮釋 1949 年代車款的樣式的 Ford 49、復古跑車 Ford GT40 等，這些作品均曾在美國洛杉磯當代美術館，以專題特展展出。在 1999 年推出的新款 Thunderbird，原車款在美國 50 年代曾風靡一時，是當時年輕人夢想中的跑車，最大特色是有著火箭般的車身線條。2001 年的福特經典車款 Ford 49 讓 50 年代流行的喇叭圈風格再現江湖，使重新詮釋的 Ford49 有了新的風貌。

　　另原來的 GT40 在國際賽車版圖上如英雄般的為福特奪下一席之位，而新的 GT40 (2002) 藉此想刻意令人回憶起 1960 年代的賽車往事，儘管它高出原版賽車 45 公分，但仍保有原本輪廓特徵，每個車身的尺度、線條都是原本 GT40 的再詮釋。而概念車 Shelby Cobra (2004) 也再次展露出重新詮釋後的面貌，以極簡的內裝和外觀元素，強調出以功能為主的定位，在外觀上，儘管在尺寸和比例上都和原來的設計大不相同，但宏偉開放式的汽車散熱、側邊排氣孔、低矮的靠背座椅、腫脹的輪拱都保有 Carroll Shelby 在 1960 年代設計 Cobra 跑車的特徵。

4.4.3 討論

到了 2010 年，在世界各地炙手可熱的是蘋果 (Apple) 的產品 iPhone 和 iPad。iPhone 攻占智慧型手機的市場之後，傳統手機品牌 Nokia 面臨重大威脅，iPad 平板電腦再推出後，所有筆記型電腦廠牌根本無法招架，蘋果 (Apple) 聲勢如日中天，蘋果 (Apple) 的產品無人不知、無人不曉，不再只是蘋果迷的寵物：外形設計和介面的重要性更是水漲船高，備受注目。蘋果的設計已是大家的標竿，以超薄筆記型電腦為例，MacBook Air 推出後，各家廠商一面倒，不論華碩、宏碁和惠普，幾乎俯首稱臣，在外觀上皆「大方」的競相模仿 Apple 產品。反觀南韓的 Samsung 和 LG 經過十年的努力轉型，已可獨當一面，不可同日而語。

當鄰近的中國大陸甚至印度慢慢崛起之時，臺灣的產業仍以代工為主，電子資訊產業削價競爭、血流成河的現象改變不大，產業經濟結構岌岌可危，雖然華碩、宏碁和 HTC 等公司開始重視品牌和設計，但整體而言，臺灣正面臨空前的競爭與挑戰，在工業轉型期的當下仍未真正覺醒。當蘋果 CEO 賈伯斯 (Steve Jobs) 與病魔纏鬥了多年，在 2011 年 10 月去世後，成了矽谷風險創業傳奇的英雄人物，他為科技產業與世人帶來一連串的成就和驚奇，受人追悼。

1984 年的麥金塔電腦改變了電腦產業、2001 年的 iPod 改變了音樂產業，2007 年的 iPhone 改變了通訊產業。他對簡約及便利設計的推崇贏得了許多追隨者，將美學至上的設計理念在全世界推廣開來。被人稱為「教主」的他重視設計的程度有目共睹，在他的事業上其中重要的合作夥伴之一強納生‧艾夫 (Jonathan Ive) 為設計部門資深副總裁，因他在蘋果設計的影響力使得他在 2012 年獲英國女王頒與 KBE 勳銜，成為爵士。反觀臺灣，何時我們產業或設計的救世主才會誕生，關愛的眼神才會落到設計上呢？

參考書目

阿 烈 西 (Alessi), Alberto (1998)，阿 烈 西 (Alessi)：The Design Factory, London: Academy Editions.

阿烈西 (Alessi), Alberto (2000), The Dream Factory, Crusinallo: Elemond Editori Associati.

Bertoni, F. 2004. Minimalist design, Besel: Birkhauser.

Bohm, F. 2007. KGID: Konstantin Grcic industrial design, London: England: Phaidon.

Brdek, Bernhard E. 胡佑宗（譯）1994. 工業設計 - 產品造型的歷史、理論及實務，台北：亞太.

Collins, Michael & Papadakis, Andreas 1989. Post-Modern Design, London: Academy Editions.

Dan Steinbock 著，李芳齡譯，NOKIA! 小國競爭者的策略轉折路，商智文化，2002

Dormer,Peter 1999. Design since 1945 (1945 年後的設計運動), 台北：龍溪.

Fiell, C., & Fiell, P. 2001. Designing the 21st century, Koln: Taschen.

Fischer, Volker (ed.) 1986. Design Now- Industry or Art? Mubich: Prestel.

Fukasawa, N., & Hara, K. 2002. OPTIMUM: The designs of original forms, Tokyo: Japan design committee.

Fukasawa, N. 2007. Naoto Fukasawa, London: Phaidon.

Fukasawa, N., & Morrison, J. 2008. Super normal: Sensations of the ordinary, London: England: Phaidon.

Godau, Marion & Polster, Bernd 2000. Design Directory Germany, London: Pavilion.

Hanks, David A. & Hoy, Anne; Eidelberg, Msartin (ed.) 2000. Design for Living- Furniture and Lighting 1950-2000, New York: Flammarion.

Hodge, B. 2002. Retro futurism: The car design of J Mays, New York: Universe.

Honer, J. 2002. The car design, Yearbook 1, London: Stephen Newbury.

Iversen, M. 2004.Readymade, Found Object, Photograph. Art Journal, 63(2), 45-57.

Jencks, Charles 1991. The Language of Post-Modern Architecture, London: Academy Editions.

Julier, Guy 1991. New Spanish Design, New York: Rizzoli.

Hugh Aldersey-Williams et al. 1990. Cranbrook Design: The New Discourse, New York: Rizzoli.

Krippendorff, Klaus 1990. 'Product Semantics: A Triangulation and Four Design Theories', Product Semantics '89, Proc. of the Product Semantics '89 Conference 16-19 May 1989 at UIAH, p.p. a3-23.

Kunkel, Paul 1997. Apple Design: The Work of the Apple Industrial Design Group, New York: Graphis.

Kunkel, Paul 1999. Digital dreams: The Work of the Sony Design Group, New York: Universe.

Lovegrove, R. 2004. Supernatural: The work of Ross Lovegrove, London: England: Phaidon.

McCoy, Michael 1990. 'The Post Industrial Designer: interpreter of Technology', Product Semantics '89, Proc. of the Product Sernantics'89 Conference 16-19 May 1989 at UIAH, p.p. e3-13.

Meyer, J. 2000. Minimalism, London: Phaidon.

Morrison, J. 2006. Jasper Morrison: Everything but the walls, Baden: Lars Muller.

Nuttgens, Patrick 顧孟潮, 張百平（譯）1992. The Story of Architecture（建築的故事）台北：博遠.

McDermott, Catherine 1987. Street Style: British Design in the 80s, London: Design Council.

McDermott, Catherine (ed.) 1999. The Product Book, London: D&AD.

Norman, D. A. 2000. 設計心理學（The psychology of everyday things）（卓耀宗譯）, 台北市：遠流.

Norman, D. A. 2005. 情感設計（王鴻祥譯）, 台北市：田園.

Pawson, J. 2006. Minimun, London: Phaidon.

Polano, S. 2002. Achille Castiglioni complete works, Milano: Electa Architecture.

Polster, Bernd 1999. Design Directory Scandinavia, New York: Universe.

Ramakers, R. 2006. Simply Droog: 10 + 3 years of creating innovation and discussion, Amsterdam: Droog.

Rashid, K. 2004. Karim Rashid: Evolution, NY: Universe Publishing.

Sparke, Penny 李玉龍, 張建成（譯）1995. The New Design Source Book (新設計史), 台北：六合.

Secrest, Meryle 毛羽（譯）1997. Frank Lioyd Wright （建築大師萊特）, 台北：方智.

Sparke, Penny 1998. A Century of Design, London: Mitchell Beazley.

Spenny, Penny 2001. Design Directory Great Britain, London: Pavilion.

Sparke, P. 2002. A century of car design, London: Mitchell Beazley.

Staff, P. A. 2001. Jasper Morrison: A world without words, London: Lars Muller.

Starck, P. 2003. Philippe Starck, Cologne: Taschen.

Sweet, F. 1999. Starck, Cologne: Watson-Guptill.

Stefano Marzano 1999. Creating Value by Design, London: Lund Humphries.

Sudjic Deyan 1999. Ron Arad. London: Laurence King

Sweet, Fat 1998. 阿烈西 (Alessi): Art and Poetry, New York: Watson-Guptill.

Sweet, Fat 1998. Philippe Starck: Subverchic Design, New York: Thams & Hudson.

Sweet, Fat 1999. Frog: Form Follows Emotion, London: Thams & Hudson.

Taki, Y. 2004 . From the legacy of the Castiglioni brothers. AXIS, 111, 127–131.

Yoshioka, T., & Hashiba K. 2010. Tokujin Yoshioka, London: Rizzoli.

Zabalbeascoa, A., & Marcos, J. R. 2000. Minimalisms, Barcelona: Gustavo Gili.

Venturi, Robert 葉庭芬（譯）1989. Complexity and Contradition in Architecture（建築中的複雜與矛盾）, 台北：尚林 .

王受之 1997. 世界現代設計 Modern Design 1864-1994, 台北：藝術家 .

安藤忠雄 2002. 安藤忠雄的都市徬徨（謝宗哲譯）, 台北：田園城市 .

林銘煌、鄭仕弘 2004. 原型理論與原型設計 , 設計學報，第九卷，第三期，p.p. 1-15.

林銘煌 2005 . 阿烈西 (Alessi)：義大利設計精品的築夢工廠 , 台北：桑格 .

林銘煌、鄭仕弘 2008. 剖析 Castiglioni 的設計美學與影響 , 工業設計雜誌，第三十六卷，第三期，p.p. 188–193。

林銘煌、黃柏松、陳政祺 . 2009. 經典車款的更新設計，設計學報，第十四卷，第三期，p.p.31-49.

林銘煌 2012. 極簡主義在設計上的形式表徵與發展趨向 , 設計學報，第十七卷，第一期，p.p.78-98.

珍道具學會 1995~1998. 搞怪至上妙發明 1,2,3,4,5(盧姿敏、陳春敏、陳明鈺譯), 台北：平裝本出版 .

深澤直人、後藤武、佐佐木正人 2008. 不為設計而設計，就是最好的設計 - 生態學的設計論。（黃友政譯）, 台北：漫遊者文化 .

劉美玲 (ed.) 2001. 少與多 - 法國國立當代藝術基金會設計收藏展 , 台北：台北市立美術館 .

鄔烈炎 (ed.) 2001. 解構主義設計 , 南京：江蘇美術 .

設計史與設計思潮 / 林銘煌編著 . -- 四版 .

-- 新北市 : 全華圖書 , 2018.06

　面 ;　公分

ISBN 978-986-463-748-5(平裝)

1. 工業設計 2. 歷史

　964.09　　　　　　　　　　　107001336

設計史與設計思潮

作　　　者　林銘煌

發 行 人　陳本源

執 行 編 輯　楊雯卉

出 版 者　全華圖書股份有限公司

地　　　址　23671 新北市土城區忠義路 21 號

電　　　話　(02)2262-5666 （總機）

傳　　　真　(02)2262-8333

郵 政 帳 號　0100836-1 號

印 刷 者　宏懋打字印刷股份有限公司

圖 書 編 號　0520003

四 版 一 刷　2018 年 6 月

定　　　價　590 元

I S B N　978-986-463-748-5 （平裝）

全華圖書　www.chwa.com.tw

全華網路書店 Open Tech ／ www.opentech.com.tw

若您對書籍內容、排版印刷有任何問題，歡迎來信指導 book@chwa.com.tw

臺北總公司 (北區營業處)
地址：23671 新北市土城區忠義路 21 號
電話：(02)2262-5666
傳真：(02)6637-3695、6637-3696

南區營業處
地址：80769 高雄市三民區應安街 12 號
電話：(07)381-1377
傳真：(07)862-5562

中區營業處
地址：40256 臺中市南區樹義一巷 26 號
電話：(04)2261-8485
傳真：(04)3600-9806

23671
新北市土城區忠義路21號

全華圖書股份有限公司

行銷企劃部 收

廣告回信
板橋郵局登記證
板橋廣字第540號

歡迎加入 全華會員

● 會員獨享
會員享購書折扣、紅利積點、生日禮金、不定期優惠活動⋯等。

● 如何加入會員
填妥讀者回函卡直接傳真 (02) 2262-0900 或寄回，將由專人協助登入會員資料，待收到 E-MAIL 通知後即可成為會員。

如何購買 全華書籍

1. 網路購書
全華網路書店「http://www.opentech.com.tw」，加入會員購書更便利，並享有紅利積點回饋等各式優惠。

2. 全華門市、全省書局
歡迎至全華門市（新北市土城區忠義路21號）或全省各大書局、連鎖書店選購。

3. 來電訂購
(1) 訂購專線：(02) 2262-5666 轉 321-324
(2) 傳真專線：(02) 6637-3696
(3) 郵局劃撥（帳號：0100836-1 戶名：全華圖書股份有限公司）
※ 購書未滿一千元者，酌收運費70元。

OpenTech 全華網路書店
全華網路書店 www.opentech.com.tw
E-mail: service@chwa.com.tw

※ 本會員制如有變更則以最新修訂制度為準，造成不便請見諒。